KB069313

인생, 예술

인생, 예술

윤혜정

인생, 예술

발행일
2022년 7월 20일 초판 1쇄
2024년 4월 20일 초판 6쇄

지은이 | 윤혜정
펴낸이 | 정무영, 정상준
펴낸곳 | (주)을유문화사

창립일 | 1945년 12월 1일
주소 | 서울시 마포구 서교동 469-48
전화 | 02-733-8153
팩스 | 02-732-9154
홈페이지 | www.eulyoo.co.kr
ISBN 978-89-324-7474-8 03600

* 이 책은 저작권법에 의해 보호를 받는 저작물이므로 무단전재와 복제를 금합
 니다.
* 이 책의 전체 또는 일부를 재사용하려면 저작권자와 을유문화사의 동의를
 받아야 합니다.
* 책값은 뒤표지에 있습니다. 잘못된 책은 구입하신 곳에서 바꾸어 드립니다.
* 이 책 안에 사용된 일부 작품은 SACK를 통해 VAGA at ARS와 저작권 계약을
 맺은 것입니다. 저작권법에 의하여 한국 내에서 보호를 받는 저작물이므로
 무단 전재 및 복제를 금합니다.

내가 예술을 경험하는 방법

세상에 쓰기 쉬운 글은 없겠지만, 그중 가장 어려운 글이 에세이라는 생각이 듭니다. 에디터 생활을 얼마나 오래 했건 간에, 제 생각과 주장을 표현하는 데 지나치게 신중한 탓이기도 하겠지요. 매달 글을 쓰면서 온 우주가 내가 만드는 잡지라는 행성 중심으로 돌아간다는 착각에 꽤 단련되었음에도 여전히 백지 앞에서 용맹하길 주저하는 이유는 무엇보다 글의 위력을 잘 알기 때문일 겁니다. 내가 존중하고 또 두려워하는 글은 항상 독자와 세상을 만나기 전에 먼저 나를 향하고 있으니까요. 특히 에세이만의 개인성과 일상성, 보편성과 일반성은 글이 닿을 수 있는 가장 고차원적 지점인 이해와 공감의 상태로 읽는 이를 이끌죠. 이런저런 에세이의 마지막 페이지를 덮을 때 근사한 이들(저자)과 친구가 된 듯한 충만감에 젖어 든 경험은 저만의 것이 아닐 겁니다. 그러므로 에세이를 살아 있게 하는 최초의 전제는 아름다운 문장이 아니라 쓰는 이의 책임감이라고 여깁니다. 글이라는 자

체가 '쓸 수 있는 가능성과 쓸 수 없는 한계 사이의 투쟁'에서 탄생한 결과물이고, 그래서 에세이 쓰기의 어려움은 자신을 투명하게 드러내는 일에서도 그렇거니와 마음이 쓴 대로 생각하고 행동하며 살기는 더 힘들다는 점에서 기인한다는 사실을 순간순간 확인합니다.

가장 살가운 동시에 가장 단단한 글, 에세이에 등장하는 자기 자신 같은 사람이 되기가 어쩌면 불가능할는지도 모른다는 두려움은 지금 이 순간에도 제 안에 도사리고 있습니다. 내내 그랬고, 앞으로도 그럴 겁니다. 하지만 '아무것도 하지 않으면 아무 일도 일어나지 않는다'고 했던가요. 번번이 실패할지라도 '계속 쓰는 삶'을 살기 위해 저는 다시금 예술가들에게 도움을 청합니다. 이들의 목소리에 귀 기울이던 제가 이번에는 이들의 작품에 스스로를 비춰 본 거지요.

설사 아무리 별것 없이 엉성해 보여도, 모든 미술 작품은 만든 이의 철학, 사유, 경험, 존재 이유 등 삶의 뼈대가 응축되고 세계의 질서가 추상화된 결정체입니다. 유명하거나 그렇지 않은 작가, 더 알려지거나 덜 알려진 작품은 있을지언정 이유 없는 작품은 없습니다. 미술 작품이 주는 첫 번째 감동은 예술가의 손을 떠나 세상에 나왔다는 사실만으로도 이미 우여곡절 가득한 삶을 살고 있다는 데서 비롯합니다. 각자 비싼 가격표를 달고 새침하게 놓여 있어도, 작품들은 그래서 속이 깊고 품이 넓습니다. 내가 이들을 마주할 용기를 발휘할 수만 있다면, 이들은 기꺼이 나의

감정을, 욕망을, 결핍을 왜곡하지 않는 거울이 되어 줍니다.

여기, 28편의 글은 다양한 시간대를 넘나들고 있습니다. 지난 2년 반 동안 『하퍼스 바자』에 연재한 글이 고마운 출발점이 되었지만, 그것이 전부는 아닙니다. 십수 년 전에 본 작품을 톺아보기도 하고, 며칠 전에 본 작품을 상기하기도 합니다. 어떤 글은 구구절절한 하소연으로 시작하거나 맺는 반면 어떤 글은 작가 혹은 작품의 육성 뒤에 숨어 제 심정을 토로하고 감동을 표현합니다. 교과서에 등장할 법한 작가도 있고, 이름조차 생소한 낯선 작가도 있을 겁니다. 어떤 글은 미술 작품에 머물지만, 또 어떤 글은 그렇게 시작한 이야기가 꽤 멀리 나아가기도 합니다. 작가의 인생을 아우르고자 노력한 글도 있고, 한 시절의 작품에 몰두한 글도 있습니다. 말하자면 매우 불균질한 글의 모음인 셈이죠. 그리고 계절이 여러 번 바뀌는 동안, 이 글들을 매만지면서 들쑥날쑥한 이 글들이야말로 곧 저 자신임을 인정해야 했습니다. 누구나처럼 가끔은 못나고, 가끔은 모나고, 가끔은 안타깝고, 가끔은 한심한 나를, 그런 감정 상태를 만나는 과정은 가지런한 무균의 일상도, 윤기로 반짝이는 유려한 삶도 존재할 수 없다는 진실을 순순히 받아들이는 것이나 다름없었지요.

개별의 작품들을 연결하면 작가도 미처 모르고 있던 예술의 영역이 그려지듯, 각각의 글을 가느다란 실로 이어보니 자연스레 어떤 지형이 보이더군요. 감정, 관계, 일, 여성, 일상. 제각각 다른 상황에서 태어난 다양한 글들이 다섯 가지의 주제어로

수렴된다는 사실이 내심 신기하면서도, 한편으로는 왜 더 드라마틱하게 쓰고 살지 못하나 자책도 했습니다. 그럼에도 부인할 수 없는 건 이 키워드들이 현재 저를 구성하는 주요한 요소라는 사실입니다. 지난 수년 동안 현실의 크고 작은 변화에도 저를 지속적으로 지배해 온 이 단어들은, 그러므로 과거나 현재뿐만 아니라 미래에까지 지속적으로 영향을 미칠 삶의 기본 주제일 겁니다. 난마처럼 얽힌 사유와 울퉁불퉁한 상황이 빚어내는 마찰의 에너지가 제 삶을 견인하고 있다면, 이 단어들이 물리적 사건 및 감정적 사고를 유발하거나 그 결과로 남아서 나라는 인간을 현 상태로 빚어낸 원소이기도 하겠지요. 그래서 이 키워드를 넘나드는 각각의 이야기 안에는 허우적거리고 슬퍼하고 분노하고 헤매고 싸우고 갈등하고 의심하고 냉소하고 좌절하고, 가끔은 환희에 찬 제가 존재합니다. 에세이라는 형식이 아니었다면 내보이지 못했을 고백들이 담겨 있습니다.

　미술 작품들을 거울 삼아 스스로를 들여다보고 써내는 행위가 그래서 저를 더 나은 사람으로 만들었는지는 (그렇게 믿고 싶을 뿐) 감히 확신할 수 없습니다. 측정도, 측량도, 비교도 불가능하니까요. 다만 소크라테스도, 니체도, 루이즈 부르주아도, 우고 론디노네도, 심지어 최근 전 국민의 멘토로 부상한 모 정신의학과 박사님까지 동서고금의 현자들이 조언한바, 제 감정을 좀 더 들여다보게 되었고 저 자신을 조금은 더 알게 되었습니다. (가당치 않게도) 질투가 나서 더 열정적으로 숙독해 버린

마틴 게이퍼드의 책 『예술과 풍경』은 이렇게 시작됩니다. "언젠가 미술비평가 클레멘트 그린버그는 자신의 작업에 대해 공개적으로 배움을 이어 나가는 일이라고 설명했다. 확장하자면, 글을 쓰면서 인생을 보내는 대부분의 사람도 마찬가지다. 나도 물론 그렇다. 따라서 이 책에 언급된 사건들은 지난 25년 동안 내가 계속해서 경험한 배움의 사례라고 설명해도 일리가 있다." 저는 그의 훌륭한 문장에, 배움의 시작이란 '나 자신을 아는 것'임을 슬며시 덧붙입니다. 그리고 내친김에 이 책을 감히 '예술 에세이'라 불러 봅니다.

요 몇 년 동안 지켜본바 미술은 정말이지 오묘하고 희한한 세계입니다. 일단 이 세계를 구성하는 층은 상상 이상으로 세분화되어 있습니다. 대략만 꼽아도 작가, 큐레이터, 갤러리스트, 학자, 비평가, 고객, 관람객 등이 있고, 그 사이사이에 직업으로든 아니든 매일 미술을 대하는 이들이 포진해 있지요. 이들은 각자의 자리, 각자의 입장에서 미술을 이야기합니다. 요컨대 같은 작품이라도 누구는 물리적 완성도를, 누구는 이면의 의미를, 누구는 벌어들일 돈을 궁리합니다. 창작하고 연구하고 기획하고 비평하고 교육하고 판매하고 구입하고 감상하는 사람 제각각이 하나의 대상을 놓고 이토록 다른 이야기를 할 수 있는 분야는 흔치 않을 겁니다. 이런 성향은 고전에 비해 현대미술에서 더욱 두드러지는데, 고유의 동시대성, 현재성, 시의성 등이

모두 유동성을 전제하고 있기 때문이죠. 이 젊음의 기운은 작품을 둘러싼 콘텍스트에 끊임없이 신선한 산소를 제공할 뿐 아니라 지형 자체를 바꾸기도 합니다. 그러므로 여러분이 엊그제 본 작품 한 점은 수많은 이의 경험이 합심해 만들어 낸 풍경이라고 해도 과언이 아닙니다.

현대미술은 무수한 요소들이 뒤엉켜 진화하면서 생명력을 갱신해 가는 대상이자 현장입니다. 다중의 얼굴을 한 이것은 심지어 영리하기까지 해서 누가 다가가는가에 따라 뺨을 내보이기도 하고, 앙다문 입술만 보이기도 하고, 손을 내밀기도 합니다. 한없이 다정하다가도 더없이 냉담합니다. 실로 매력적이죠.

상황이 이렇다 보니, 미술을 둘러싼 서로 다른 입장의 언어들도 매우 혼재되어 있습니다. 상이한 언어들의 뉘앙스와 온도 차는 예컨대 스웨덴어와 한국어만큼 큽니다. 당연히 모든 언어는 각자의 미덕을 가지고 있고, 바벨탑이 생겨나기 전처럼 모든 언어가 통일될 필요도 없으며, 그럴 수도 없습니다. 다만 문제 아닌 문제라면 다른 언어를 익히는 데는 절대적 시간과 노력이 필요하고, 이 수고로움이 의도치 않게 진입 장벽이 되곤 한다는 겁니다. 저는 미술에 더 가까이 다가갈 뾰족한 방도를 찾지 못했든, 다가갈 엄두를 내지 못했든, 아니면 다가갈 노력을 하지 못했든, 어떤 이유에서든 결국 돌아서는 경우를 종종 봐 왔습니다. 이런 이유로 현대미술은 언어의 차이를 극복하지 못했다는, 심지어 '그들만의 리그'로 남기 위해 부러 언어 간 소통을 도외

시했다는 혐의까지 받아 왔지요.

　일명 코로나 시국을 보내면서 한국 미술 시장이 사상 최고의 호황을 누리고 있다는 뉴스를 접했을 겁니다. 어느 작품이 최고가를 경신했다, 완판되었다, 가격이 몇 퍼센트 올랐다 등등…. '호황'의 객관적 기준은 자본의 흐름이지만, 이것이 절대적인 척도는 아닙니다. 예컨대 미술품 거래가 활발해진 만큼 좋은 전시도 선보였는지, 좋은 작가들이 활동할 수 있었는지 등을 함께 더 면밀히 따져 봐야 하는 또 다른 문제라는 거죠. 또 혹자는 작금의 미술 시장이 거품으로 가득 찼던 지난 2008년 즈음처럼 다시 크게 요동칠 거라 우려하기도 하고, 아무래도 토양이 바뀌고 있으니 그때처럼 속수무책으로 무너지진 않을 거라는 낙관론도 존재합니다. 저도 미래를 예측해야 하는 질문에 매번 이렇다 할 정답을 내지는 못하지만, 분명한 건 그럴 때마다 관람객들의 존재를 늘 떠올리게 된다는 겁니다. 미술 작품의 가치에 눈을 뜬 고객만큼이나 미술의 순수한 이야기에 귀 기울이는 관람객들이 많아졌고, 이들이야말로 시장 상황이 어떻든 미술을 오래 보아 줄 거라고 믿기 때문입니다.

　스스로 '예술 에세이'라 정의한 이 책에 소박한 야심이 작용했다면, 그건 독자와 관람객의 손에 들린 작은 손전등이 되고자 하는 마음일 겁니다. 미술 작품을 만나는 수많은 방식 중 일례가 되고 싶은 욕심도 이 책의 중요한 글감입니다. 전문 서적에서 통용되는 글과 SNS을 장식하는 글, 매우 학구적인 태도와

매우 감상적인 시선, 너무 꽉 찬 이론과 너무 텅 빈 감상 사이에서 일종의 징검다리가 되고자 합니다. 이 글을 직조하고 있는 경험은 누구의 것이라도 될 수 있습니다. 이는 달리 말해 저의 방식이 정답이 아닌 동시에 명료한 답 자체가 없음을 시사합니다. 직업의 특성상 작품들이 세상에 보여지는 그 경계 가까이 서서 주위를 둘러보는 자의 열린 시선에 더 가깝겠지요. 현대미술의 복합적인 난해함에 떠밀려서 어렵게 펼친 시선과 감성, 그리고 사유의 장을 황급히 닫아 버리고 싶지 않았던 노력의 기록이기도 하고요. 관람객들의 존재를 인정하고, 박수를 보내는 동시에 어떤 이유로든 미술 생태계에서 소외되지 않기를 바라는 바람이라 해도 좋습니다.

"현대미술은 너무 어렵다"라고들 말합니다. 네, 실제로 그렇기도 합니다. 그러나 예컨대 천문학이나 우주과학이 어려운 학문이라고 해서 별을 보거나 우주를 꿈꾸는 행위를 포기하진 않습니다. 별 보기를 두려워하지 않듯, 미술 작품과의 만남을 두려워할 필요도 없습니다. 현대미술의 현학성은 내용 자체가 아니라 이를 대하는 태도에서 먼저 기인한 것이기도 하니까요. 생각해 보면 우리는 전시장보다 오히려 삶의 한가운데서 더 자주 진공의 시공간을 대면합니다. 번번이 길을 잃기도 하지만 작은 길이라도 스스로 찾으려고 노력하지요. 세상의 모든 예술 역시 스스로 길과 답을 찾아 나선 어느 예술가의 부단한 분투의 결과물입니다. 아니 그 전에 부조리한 세계와 소통 불가능한 관계,

이해할 수 없는 인간을 통찰하고자 한 남다른 의지이자 시도이지요. 이들의 개념이 정답이건 아니건, 그래서 위안받을 수 있는 것 아닐까요. 저는 이렇게 예술가들이 저마다의 생을 걸고 해 온 이야기들을 정말이지 제대로 잘 경험하고 싶습니다. 이 글이 작품 앞에서 밀려드는 막막함과 막연함을 자기만의 감성과 해석으로 전환할 수 있도록 돕는 정확한 지도 정도로 쓰이길 바라며, 별자리를 짚어 주는 길잡이처럼 미술가에 대한 정보, 작품의 의미 등을 아는 힘껏 이 책에 담고자 한 이유입니다.

물론 '현대미술의 은하수를 여행하는 현대인들을 위한 안내서'이고자 한 나름의 희망이 회색빛 우려로 돌변할 때도 있었습니다. 그럴 때마다 저는 양혜규와의 인터뷰를 기억해 내곤 했습니다. "끼워 맞추거나 쉽게 풀려고 하지 말고, 양혜규는 원래 이렇게 골치 아픈 이야기를 하는 작가라는 인정을, 내가 요구하는 것일지 몰라요. 그렇게 몰이해 속에서 무언가를 받아들인다는 것, 그것이 정말 어려운 일이거든요." 『인생, 예술』도 그런 존재가 되면 좋겠습니다. 누군가를 이해한다는 것, 이해받는다는 것이 무엇보다 난해한 세상에서, 이 글이야말로 몰이해 혹은 오해의 가운데에서도 예술을 이해해 보려는 노력, 그리고 나만의 방식으로 미술을 풍성하게 해석하고 부족함 없이 즐기고자 애쓴 결과물일 겁니다.

얼마 전에 데이비드 색스의 『아날로그의 반격』을 읽다가

"LP로 음악을 듣기 위해 해야 하는 과정들이 '음악을 경험하고 있다'는 느낌을 준다"는 문장에 밑줄을 쳤습니다. 저 역시 미술 작품을 보기 위한 모든 과정이야말로 '미술을 경험한다'는 느낌을 선사한다고 늘 생각해 왔기 때문입니다. 그리고 이 책도 현대미술을 보고 읽는 걸 넘어 경험하는 법에 대한 이야기가 아닐까 싶습니다. 저의 첫 책 『나의 사적인 예술가들』이 예술의 경험을 가능케 하는 첫 단계인 예술가들의 생생한 육성을 듣는 장이었다면, 『인생, 예술』은 그런 예술가의 존재와 그렇게 태어난 작품을 경험하는 것에 대한 제언이라는 것이죠.

그런 만큼 이번에도 이 28명의 예술가와 28점의 작품을 선별한 이유가 궁금할 듯합니다. 그럼, 저는 모든 예술가와 예술작품은 존중받을 만한 이유가 있다고 답하겠지요. 그러면 다시, 가장 좋아하는 작품 혹은 작가인가 하는 질문이 나올 겁니다. 하지만 '가장'도 '좋아한다'는 단어도 좀 부족합니다. 어떤 작품과의 만남은 제 일상과 조우해 생겨난 예기치 못한 화학작용, 마침 제가 어떤 상태였기에 가능했던 뜻하지 않은 인연에 가깝습니다. 그것이 색인지 심상인지 서사인지는 모르겠지만, 어쨌든 어떤 요소가 저를 쓰지 않고는 못 배기게 만든 작품들입니다. 그러니 '마음이 간다'는 말이 더 정확하겠네요. '좋아한다'라는 말은 결과론적이지만, '마음이 간다'에는 시작 혹은 과정의 의미가 있기 때문입니다.

지난 2년 사이에 제게 일어난 변화 중 하나는 『나의 사적

인 예술가들』에서도 잠깐 언급했던 '예술 감수성'에 대한 나만의 정의가 시나브로 진화하고 있다는 겁니다. "감수성이 타자와 세상을 수용하고 이해하고 질문하고 실천할 수 있는 숨은 힘이라면, 예술 감수성은 예술 앞에서 제 심신의 세포를 활짝 열어 둘 수 있는 자유로운 상태를 의미합니다." 사실 2년 전에 이 문장을 쓸 때만 해도 이런 단어가 가능한가 여러 번 의심했었습니다. 하지만 이제는 예컨대 전시장에 변기를 갖다 놓고 "세상의 모든 것이 예술이다"라고 선언한 마르셀 뒤샹 같은 거장도, "세상의 모든 것은 상징의 대상물이다"라고 말한 요제프 보이스 같은 스타도, 결국 각자의 버전으로 예술 감수성을 정의한 게 아니었을까, 더 나아가 모든 작가는 (설사 그들이 의도하지 않더라도) 우리가 예술 감수성을 구동할 수 있도록 돕는 강력한 조력자가 아닐까 생각합니다. 미술을 감상한다는 건 작가와 작품의 숨은 서사와 상징을 애써 짐작해 보는 것과 다르지 않으니까요. 그래서 이번에는 예술 감수성이란 '어떤 작품에, 어떤 작가에게 저의 마음을 온전히 내어 줄 수 있는 상태'라고 쓰고 싶습니다.

　　책을 구성하는 작품의 절반이 한국 작가의 것인 이유도 이와 무관하지 않습니다. 저는 이들을 가까이서 지켜보고, 이들과 작업은 물론 일상의 이야기를 나누며, 그들 작품을 제 언어로 직접 소개하기도 했습니다. 보이거나 보이지 않는 곳에서 묵묵히 작업해 온 한국 미술가의 작품을 저만의 예술 감수성으로 들여다본다는 것이 제가 할 수 있는, 이들의 존재에 보내는 찬사 혹

은 응원이라 여겼지만, 다 쓰고 보니 오히려 제가 더 많은 것을 받았음을 알게 됩니다. 한편 세상을 떠난 작고 작가는 오로지 작품으로만 말을 합니다. 스스로를 포장할 수 없고, 그래서 정직하지요. 한국 미술의 발전에 얼마만큼 기여했는지를 넘어, 다른 시대를 살아 낸 이들의 존재는 더 나은 세상을 치열하게 꿈꾸었기에 '예술적 삶' 그 자체입니다. 해외 작가들과 거장들의 작업을 통해서는 예술 감수성이 국경과 시대를 초월하는 순간의 쾌감, 이미 알고 있다고 착각하는 유명작을 내 방식대로 느끼는 자유를 이야기하며 예술이 어떻게 영원할 수 있는지를 은유하고 싶었습니다. 일부러 『나의 사적인 예술가들』에서 꽤 자세히 다룬 작가들을 제외했지만, 그래도 세 작가만은 예외로 했습니다. 같은 작가의 숨은 작품, 작은 작품, 최근 작품 등을 통해 제가 어떤 다른 사유를 할 수 있는지 모색하여 공유하고 싶었기 때문입니다.

그러므로 이 글은 언제까지나 지지하고 싶은 '나의 사적인 예술가들'을 향한 '나의 사적인 예술 고백'입니다. 하지만 동시에 이 고백의 대상은 예술가뿐만 아니라 그들이 애증하는 관람객이기도 합니다. 모두가 관람객인 요즘이지만, 또 아무나 관람객이 될 수 있는 건 아닙니다. 철학자 자크 랑시에르의 개념을 응용해 보자면, 관람객이 된다는 것은 자신이 읽거나 보거나 들은 것을 통해 기존의 것을 변화시킬 수 있다는 의미입니다. 이들은 자신이 읽거나 꿈꾸거나 겪은 이야기들과 앞에 놓인 어떤 이미지를 연결할 수 있는 능력을 가지고 있습니다. 즉, 어느

예술을 만났을 때 스스로 일구어 온 시선으로 자기 내면에 한 편의 시를 쓸 수 있는, 한 점의 그림을 그릴 수 있는 자가 해방된 관람객이라는 거죠. 예술 감수성은 '해방된 관람객'이 발휘할 수 있는 가장 큰 권리입니다. 예술 감수성을 갖춘 관람객들은 결코 예술에 함몰되지 않습니다. 이들이 진정으로 해방될 수 있는 이유는 자신의 삶이 예술보다 더 흥미진진함을 잘 알고, 이런 태도로 예술을 만나 자기 자신을 격려하기 때문입니다.

『인생, 예술』을 작업하면서 미술 작품을 대면하는 일과 글쓰기 사이의 필연적인 공통점을 자주 실감하곤 했습니다. 둘 다 애당초 완성이나 성공을 자신할 수 없기는 매한가지라는 사실입니다. 미술은 항상 나라는 관람객을 원래의 자리로 돌아가게 합니다. 아무것도 몰랐던 맨 처음의 상태로 말이지요. 이때의 감상이 저 작품을 봤을 때 그대로 적용될 리 없습니다. 같은 작가, 같은 맥락의 작품이라 해도 예술가의 상황과 생각은 고정되지 않는 데다 그걸 보는 저라는 사람 역시 계속 변하기에, 시공간을 벗어나서도 엄연히 같은 작품은 있을 수 없습니다.

이는 글을 쓸 때의 상태와 매우 비슷합니다. 어떤 글이든 다시 처음부터 시작해야 하고, 그 순간의 막막함을 극복해야 한 자 한 자 써 내려갈 수 있으며, 같은 주제의 글이라도 똑같이 써질 리 만무하니까요. 어떤 작품도 완벽하게 해석될 수 없고, 어떤 글도 끝내 완성될 수 없습니다. 미술 감상이든 글쓰기든 이런

실패의 상태를 극복해야 그나마 실패하지 않을 수 있는데, 이 역설을 완성하는 것 역시 나의 사적인 경험과 사유입니다.

　　인터뷰집인『나의 사적인 예술가들』이 저의 첫 번째 책이었어야 한다는 생각엔 변함없지만, 고백하자면 그래서 이번 책을 준비하는 내내 늘 실패와 미완의 양가적 감정에 시달린 것도 사실입니다. 예술 에세이의 조건은 말하는 주체가 예술가가 아닌 저 자신이어야 하니까요. 정보 제공과 이해를 위한 글에 그치지 않고 공감할 수 있는 에세이를 써야 한다는 당위와 쓰고 싶다는 욕망은 저를 지난 2년 내내 일희일비하는 상태로 두었습니다. 예술가들의 언어와 사유를 저의 경험에 빗대어 되새기는 일, 그리고 저의 언어와 사유를 예술가들의 작품으로 풀어내는 일은 언뜻 비슷해 보이지만 완전히 다르다는 것도 뼈저리게 알게 되었지요. 예술가들은 물론 독자분들에게 받은 영감을 온전히 저의 것으로 소화해 더 나은 상태로 돌려드려야 한다는 강박이 없었다면 거짓말일 겁니다. 게다가 새삼스럽지만, 세상엔 정말 많은 예술가가, 심지어 일일이 기록으로 남기고 싶은 훌륭한 작가와 작품이 존재합니다. 이런 예술 에세이를 수십 권 쓴다 해도 턱없이 부족할 거라는 희망과 절망을 함께 발견했지요. 다룰 수 있는 미술 작품, 할 수 있는 이야기가 무궁무진하다는 사실에 한껏 들뜨기도 했지만, 이는 곧 욕심 낸 대로 다 해낼 수 없는 능력 그리고 현실의 한계를 깨달아야 했다는 뜻입니다.

　　그럼에도 번번이 괴롭거나 실망스러운 상황에 잠식당하지

않고 꾸준히 쓸 수 있었던 건, 이 책이 세상의 모든 작가에게 열려 있고 모든 관람객 및 독자를 향하고 있다고 믿기 때문입니다. 무엇보다 책은 저 혼자 만드는 것이 아니라는 점에서 힘을 얻었습니다. 특히 언제나처럼 쓰기를 격려하고 지긋이 기다려 주신 을유문화사 정상준 주간님, 그리고 저의 '첫 번째 독자'를 넘어 삶의 이야기를 나누는 동료가 된 정미진 편집자님에게 어떻게 감사의 말을 전해야 할지 모르겠습니다. 기꺼이 '아트 에세이'라는 소중한 지면을 내어 준 『하퍼스 바자』와 언제나 저의 글을 환대해 주는 『보그』, 그리고 한결같이 저를 신뢰하고 지지해 주는 국제갤러리에도 각별한 고마움을 전합니다. 일과 일상에서 엎치락뒤치락하는 상념들을 허물없이 나누는 친구들과 선후배들도 참으로 귀한 인연입니다. 더불어 삶이 예술보다 백배는 더 흥미진진하다는 사실을 매 순간 일깨우는 저의 가족, 남편과 부모님, 그리고 엄마가 기쁠 때나 슬플 때나 쓸 수밖에 없는 시간을 보내는 동안 어느새 두 뼘씩 자라 준 하윤과 지원에게 저의 온 마음을 전합니다.

누군가는 유례없는 미술 호황기의 한중간에 있게 되었으니 '예술로 투자하는 법' 같은 책을 쓰라고 조언하기도 했습니다. 미술계 안팎에서 일어나는 흥미로운 사건들, 말 못할 사연들, 혼자 알고 있기 아까운 이야기들을 엮어 적나라한 논픽션 소설을 써 보라는 지인도 많았습니다. 젊은 작가들의 패기로운 작

업들만 모아 소개해 달라는 청도 받았고, 두 번째 인터뷰집을 기다리겠다는 감사한 독자분들도 있었습니다. 그때나 지금이나 저는 충실한 관찰자이자 목격자일 테니, 순리대로 살다 보면 언젠가는 이런 글들을 쓰고 있을지도 모릅니다. 하지만 그 전에 먼저 할 일은 '나의 사적인 예술가들'이 생생한 목소리로 이끌어준 어떤 예술적 순간들을 저의 일상에 직접 적용시켜 보는 일이었습니다. 예술을, 미술을 만나고 변화하는 인간의 가장 기본적인 상태를 곰곰이 살피는 일은 호황기든 불황기든 투자할 가치가 있는 몇 안 되는 행위일 테니까요. 그렇게 저는 『나의 사적인 예술가들』에서 자주 사용된 "삶은 곧 예술이다"라는 문장이 이 책에서 생생하게 살아 움직이길 꿈꿉니다.

이 글과 함께 사는 사이에 세상은 참 많이 바뀌었습니다. 하지만 변화한 세상에도 변치 않는 것이 있지요. 숱한 변화들의 조화와 간극을 경험하면서, 그럼에도 우리가 생각하고 추구해야 할 것이 무엇인지 내다보고 또 돌아보게 되었습니다. 미술은 그 많고 많은 것 중 하나입니다. 이번에는 소개할 기회가 닿지 않아 여전히 제게는 미지의 예술가로 남아 있는 마르셀 브로타에스의 말이 그래서 더욱 기억에 남습니다. "미술관은 탐색할 만한 가치가 있는 많은 진실에 둘러싸인 하나의 진실이다." 결국 우리는 그의 말을 현재적으로 경험하기 위해, 그 진실이 무엇인지 알아내기 위해 오늘도 미술에 다가가고 지켜보고 사랑하

고 배우는 것인지도 모르겠습니다. 그의 문장을 이렇게 바꾸며 말이지요. '미술은 탐색할 만한 가치가 있는 많은 삶의 진실에 둘러싸인 또 다른 하나의 진실이다.'

그 쉽지 않은 과정에서 발화한 작고도 사소한 이야기들을, 제게 글쓰기의 책임감을 일깨워 준 여러분과 나누고 싶습니다. 저마다의 일상에 숨은 서사로 예술 에세이의 한 페이지를 써 내려가던 우리가 이 글을 통해 서로 눈을 마주 볼 수 있지 않을까요. 그래서 소란스러운 세상에서도 고요함 가운데 깨어 있는 이른바 적적성성寂寂惺惺의 상태에 잠시라도 머물며 숨을 가다듬거나 한숨을 크게 쉴 수 있다면 더욱 기쁠 겁니다. 기대와 불안이 수시로 앞다투는 바람에 머릿속이 아득하기도 하지만, 이렇게 다시 한번 용기를 내어 봅니다.

2022년 여름
윤혜정

일러두기

1. 인물이나 지역 등의 명칭은 국립국어원의 외래어 표기법을 따랐으나, 예술계에서 일반적으로 통용되는 명칭은 그에 준하였다(예: 애니시 커푸어→아니쉬 카푸어, 올라푸르 엘리아손→올라퍼 엘리아슨, 슈퍼플렉스→수퍼플렉스 등).

2. 책이나 잡지 및 신문 등은 『 』, 논문이나 한 편의 시 등은 「 」, 그림이나 사진 및 영화 등 예술 작품은 〈 〉, 전시회는 《 》 등의 약물로 구분하였다.

3. 도판 설명글은 저작권자의 요청에 따라 작성하였고, 예술가의 영문명과 작품명은 예술가의 요청에 따라 표기하였다.

4. 일부 저작권자가 불분명한 자료의 경우에는 저작권자가 확인되는 대로 별도의 허락을 받도록 하겠다.

차례

프롤로그Prologue

내가 예술을 경험하는 방법 _ 5

I. 감정 Emotion

마크 로스코 행복한 딜레마 _ 28

아니쉬 카푸어 내 안의 두려움이 나를 바라본다 _ 40

양혜규 나의 취약함을 드러내는 용기 _ 50

빌 비올라 슬픔을 경험하는 슬픔 _ 64

알베르토 자코메티 세상의 모든 불완전한 것에 대하여 _ 76

장-미셸 오토니엘 그래서 더없이 아름답다 _ 86

Ⅱ. 관계 Relation

올라퍼 엘리아슨 서로 존재함의 감각을 인정한다는 것 _ 106

로니 혼 나는 당신의 날씨입니다 _ 114

김영나 우리의 시공간은 입체적으로 흐른다 _ 124

우고 론디노네 이 계절, 이 하루, 이 시간, 이렇게 흐드러진

벚꽃 그리고 우리 _ 138

홍승혜 예술보다 더 흥미로운 예술가의 해방일지 _ 152

안리 살라 우리가 기억을 나눠 갖는다면 _ 164

Ⅲ. 일 Work

문성식 그리고 싶다, 살고 싶다 _ 178

바이런 킴 아마추어의 마음으로 _ 190

함경아 삶의 변수를 끌어안는 법 _ 200

유영국 끝까지 순수하게 성실하다는 것 _ 214

폴 매카시 생존하기와 존재하기 _ 226

권영우 고수의 가벼움 _ 240

Ⅳ. 여성 Woman

가다 아메르 너는 네가 가진 전부다 _ 252

루이즈 부르주아 인간을 품고 사는 인간들을 위해 _ 262

안나 마리아 마욜리노 오늘을 사는 윤혜정의 '삼대' _ 278

최욱경 일어나라! 좀 더 너를 불태워라 _ 290

Ⅴ. 일상 Life

줄리언 오피 함께 걷고 싶다 _ 306

박진아 사이에 있는 시간들 _ 316

서도호 나의 헤테로토피아를 찾아서 _ 326

구본창 사소한 선택들의 위대함에 대하여 _ 342

수퍼플렉스 어른답다, 어린이 같다 _ 352

크리스티앙 볼탕스키 죽음의 감수성 _ 364

주 _ 375

I.

감정

Emotion

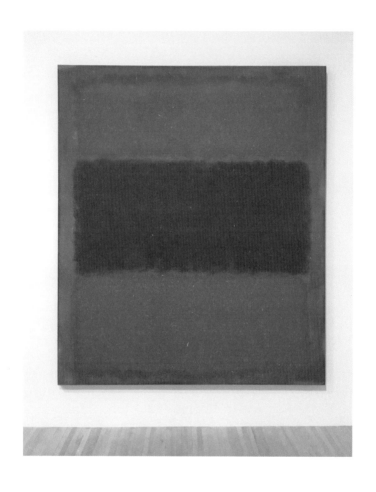

마크 로스코, 〈넘버 301^{No. 301}〉, 1959

Oil on Canvas, 236.86×205.74×4.45cm, The Museum of Contemporary Art, Los Angeles,
The Panza Collection, exhibition view of 〈Selection from the Permanent Collection〉, 2016~2019,
Photo by Heijeong Yoon

행복한
딜레마

미술 출장을 간다는 나의 말에 소꿉친구가 고백했다. "사람들은 미술 작품을 보면서 위로도 받고 치유도 받고 심지어 울기도 한다던데, 솔직히 난 그런 경험이 없어. 다들 그렇게 감수성이 발달한 거니? 아님 내가 이상한 거니?" 글쎄. 이건 갤러리에서 일하면서 평균 한 달에 하나꼴로 미술 칼럼을 쓰는 내게도 썩 쉽지 않은 질문이다. 나는 즉답 대신 언젠가 주워 읽은, 현시대의 논쟁적인 큰손 컬렉터 찰스 사치Charles Saatchi의 말을 인용했다. "Q: 사람들은 마크 로스코Mark Rothko(1903~1970)의 작품을 보면서 '무한성'을 떠올린다고 합니다. 당신도 그렇습니까?" "A: 로스코의 작품 앞에 섰을 때 나는 무한성의 압도적인 느낌을 받거나 그 어떤 신비로운 경험도 하지 못했습니다. 아마도 로스코의 작품을 너무 많이 봐서 그것이 더 이상 천상의 장엄함으로 날 흥분시키지 못하거나 혹은 내가 그의 작품을 보면서 한 번도 감동을 받아 본 적이 없거나, 둘 중 하나겠죠." 그러니 친구야, 너의

문제만은 아니란다. 그러니 소외감은 접어 두렴.

출장 기간에 마침 로스앤젤레스 현대미술관에서는 마크 로스코의 작품이 선보이고 있었다. 회화와 예술을 정신성의 경지로 끌어올렸다는 로스코 작품의 영험한 기운을, 미술을 초월해 버렸다는 숭고함의 정체를 현장에서 날것으로 느낄 수 있는 기회였다. 로스코의 작품을 직접 만나기가 한국만큼 어렵지 않기 때문인지 관람객은 작품 감상에 서로 방해되지 않을 정도로 있었다. 이들을 대상으로 한다면 그 유명한 연구, 즉 미술 작품 앞에 머무는 시간이 평균 15초에서 30초(심지어 13초라는 의견도 있지만, 더 짧은 경우도 많다는 걸 우리는 경험으로 안다)라는 결과를 다시 써야 할 것이다. 그들의 발걸음은 느릿했고 시선은 천천했으며 사방은 숨소리가 들릴 정도로 고요했기 때문에 운동화 차림인 나의 행색이 차라리 다행이다 싶었다. 작품에 한 발 더 가까이 내디뎠더니 바로 덩치 큰 직원이 나를 저지했다. '아니 이 사람아, 로스코 작가님은 모든 그림을 낮게 걸었고, 본인의 그림을 약 45센티미터 거리에서 봐야 한다고 직접 말씀하셨다고!' 나는 뒷걸음질해서 로스코가 전시장에 꼭 두길 바랐다는 등받이 없는 긴 의자에 허리를 꼿꼿이 세워 앉았다.

이내 과묵하고 점잖은 로스코의 작품들이 나를 둘러싸고는 기도문을 읊어 주었다. 특히 세상의 모든 레드를 포용한 듯한 〈넘버 301No. 301〉(1959)은 엄마 자궁처럼 따뜻했다. 살아생

전 로스코는 "형태나 색채는 별로 중요하지 않다"고 노상 말했지만, 그가 오직 표현하기를 원했다는 비극, 황홀, 파멸 등 인간의 다채로운 감정을 실제로 자극하는 건 다름 아닌 이 무딘 사각 형태의 색채 덩어리다. 색이라는 개념에 본질이 있다면 바로 이렇지 않을까 싶은, 재료나 안료로의 색이 아닌 그 자체로의 색, 불투명한 동시에 한없이 투명한 빛에 가까운 색, 1950년대에서 1970년대 사이에 고안했다고는 믿기지 않을 만큼 현대적인 색, 분명히 알고 있는데도 여태껏 본 적 없고 세상에 존재하지도 않을 것 같은 색, 캔버스 표면에 물감을 바른 게 아니라 허공에서 자연 발생하여 자유로이 부유하는 듯한 색…. 사실 작가가 제시했다는 적정 거리 45센티미터 앞에서는 주로 대작인 그의 작업이 절대 한눈에 들어오지 않는다. 대신 작품 주변의 시야를 방해하는 것들이 자연스레 잘려서 나의 시선을 오롯이 작품으로만 꽉 채울 수 있다. 그러면 그 순간 이 색면추상화는 평면의 시각예술이라는 범주를 넘어 화면 속으로 빨려 들어가거나 뚜벅뚜벅 걸어 들어갈 수 있는 입체적 차원의 공간으로 변모한다. 웅장한 오르간 소리를 배경음악 삼아 그림 속으로 진입한다면 그를 직접 만날 수 있을 것만 같은 환상적인 공간.

이쯤 쓰다 보니 조금 헷갈린다. 과연 그때 나는 그 장중하다는 오르간의 화음을 정말 듣긴 들었을까? 그런 것 같기도 하고 아닌 것 같기도 하다. 동시에 여전히 궁금하다. 내가 로스코의 색에 하염없이 젖어 든 이유는 "로스코의 캔버스가 기쁨이나

멜랑콜리 같은 순수한 감정의 고요한 상징으로서의 기능을 내포하고 있다"*라는 문장을 현실에서 검증하기도 전에 로스코의 그림이 정말 내게 초월적인 순간을 선사하여, 그가 그림을 그리는 순간에 느꼈을 경이로움이 공유되었기 때문일까, 아니면 내가 그의 명성에 일찌감치 수긍한 나머지 나 자신의 감성을, 감정을, 기억을 작품에 기꺼이 열어 내주었기 때문일까.

지난 2006년과 2015년 서울에서 열린 대규모 로스코 전시에 매번 관람객들이 몰린 건 당연했다. 평균 500억 원을 호가한다는 로스코 작품을 진품으로 소장한다는 건 미국 부동산 재벌 정도가 아니면 언감생심 꿈도 못 꿀 일이니, 풍문으로만 듣던 그 명성과 감동을 직접 체험하고 싶었을 것이다. 음악이나 문학과 달리 미술은 사람을 울리지 못한다는 설에 반해 평균 70퍼센트의 관람객들이 로스코의 작품 앞에서 눈물을 흘린다는 통계에 자신이 포함되는지 아닌지 (나처럼) 확인하고 싶기도 했을 것이다. 이들 중 대부분은 마크 로스코의 연관 검색어 중 하나인 '스티브 잡스'가 거실에 두었다는 단 두 개의 사물 중 하나가 그의 작품이었다는 이야기를 이미 알고 있을 것이다(나머지 하나는 조지 나카시마의 가구다). 휴스턴의 로스코 채플Rothko Chapel에서처럼 서울에서도 가부좌를 틀거나 오체투지 하는 관람객이 있었다는 소문은 듣지 못했지만, 만약 그랬다면 작가의 반응이 어떠했을지 짐작할 수 있다. 어느 관람객이 작품 앞에서 '슬프다'는 반응을 내보이자 "당신이야말로 내 작품의 진정한 감상자입니

다"라며 적극적으로 반색했다는 바로 그 로스코니까.

　　"나는 영어를 하지 못합니다"라는 팻말을 목에 걸고 다녀야 했던 러시안계 유대인 소년은 수십 년 후에 자신의 작품 배치와 전시장 조명은 물론 관람객의 반응까지 모두 조율하고자 한 지독한 예술가가 되었다. 본명 마르쿠스 로트코비치Marcus Rothkowitz를 사회적 인격체인 마크 로스코로 바꾸기까지의 세월은 곧 그가 미국에서 화가로 정착하고 인정받고자 고전악투한 시간과 정확히 일치한다. 예일대에 입학하면서 그 꿈에 한발 다가간 듯했으나, 반유대주의와 인종차별에 좌절한 '미국화되지 않은 별종' 화가 지망생은 2년 반 만에 학업을 포기하고 미술을 독학으로 공부하다시피 한다. 로스코는 현대미술의 역사를 바꾼 장본인이 된 것이 아니라 그렇게 스스로 다시 태어났다.

　　작품을 보면 평생 구도자처럼 우직하게 그림에만 매달렸을 것 같지만, 로스코가 완전히 캔버스의 표면에만 헌신하기까지는 지적인 동료 예술가들과의 다양한 교류도 매우 중요한 역할을 했다. 클리퍼드 스틸, 바넷 뉴먼, 로버트 마더웰 등 당대 미국 현대미술계의 중심에 있던 이들과 맺은 우정과 도원결의 그리고 변절과 이합집산은 로스코의 인생을 변화시킬 만큼 적재적소의 영감 혹은 뼈아픈 진화를 선사했다. 리얼리즘 시기, 초현실주의 시기, 과도기를 거쳐 모두가 다 아는 유명한 로스코만의 원숙한 세계가 정립되기까지 그는 세상의 찬사와 비난, 동료들

의 지지와 경멸을 온몸으로 받아 냈다. 그리고 재미있게도 자신에게 지대한 영향을 준 어떤 동료들보다도 훨씬 더 유명한 미술가가 되었다.

마크 로스코의 파란만장한 예술 인생은 그가 자초한 것이기도 하다. 철학부터 심리학 심지어 해부학까지 모든 학문에 박식했던 로스코가 하필 예술가가 되기로 한 건, 그저 그림이 좋아서가 아니었다. 사회에서 예술가의 사회적 역할이 자신의 모든 '계획'에 가장 잘 부합된다고 생각한 때문이었다. 그는 "예술가의 사명은 물질만능주의에 물든 사회적 편견에 대항할 면역력을 키우는 것"*이라고 믿었다. 세계 대전 후 격동이 휘몰아친 정치 사회적 상황과 그 안에서 혁명을 꿈꾼 당시 현대미술가들의 움직임은 결코 별개일 수 없었다. 점점 보수화·상업화되어 가는 세상에서 특히 진보 성향의 미술가들은 저마다의 방식으로 발언했는데, 그 선두에 "예술은 행동의 한 형태일 뿐만 아니라 사회적 행동의 한 형태이기도 하다"*라고 주장한 로스코가 있었다. 그는 화가로 활동하던 중에도 예술가의 사명을 주장하거나 자기 작업에 명분을 부여하기 위해 때마다 붓 대신 펜을 들었고, 강력하고 단호한 주장을 글로 써서 분출했다. 시를 비롯하여 철학 에세이와 희곡까지 틈나는 대로 휘갈기던 이른바 '지식인 화가'는 스스로 투사이고자 했다. 투사이고자 한 화가의 삶은 화가이고 싶은 투사의 삶만큼 지난했을 것이다. 게다가 또 한 명의 중요한 추상주의 작가인 일레인 드 쿠닝이 로스코를 회고한바

스스로 설정한 "메시아적 역할에 최면이 걸린 인물"이었다면 더 더욱 그랬을 것이다.

경계 없는 색과 면의 향연, 그것을 가능케 한 혁신과 그것이 낳은 숭고미가 찬양받아 마땅하다면, 이 모든 걸 가능하게 한 건 모순과 역설로 점철된 그의 인생 자체였다. 번덕스러울 만큼 변화무쌍한 작업의 변천을 보여 준 그는 정작 자신을 둘러싼 드라마틱한 변화들, 특히 1958년 미국관 대표 작가가 되거나 매우 비싼 가격에 작품이 팔리는 등의 유명한 상태를 도무지 받아들이지 못했다. 예술을 향한 대중의 무관심에 상처받는 한편, 단지 그저 그런 화가로 오해받고 자기 그림이 한낱 유행으로 치부되며 장식으로 쓰이는 걸 매우 두려워했다. 그러므로 "부르주아의 열망으로 그림을 팔아먹는다"는 동료들의 질투 어린 비난은 절반 정도만 타당했다. 당대 최고의 스타 건축가였던 미스 반 데어 로에와 필립 존슨이 설계한 맨해튼 씨그램빌딩 내 포시즌스호텔 식당의 벽화를 의뢰받은 로스코가 자본과 계급의 허세에 환멸을 느끼고는 3년 반 동안 작업한 프로젝트 계약을 일방적으로 파기해 버린 사건은 브로드웨이에서 〈레드Red〉라는 연극으로 선보일 정도로 유명한 일화다.

이런 일련의 다채로운 사건들은 하나같이 명백한 사실을 향하고 있다. 마크 로스코가 평생 출구 없는 딜레마에 빠져 있었다는 것이다. 미술계의 영향력 있는 작가가 되고 싶은 욕구와 붓과 펜을 무기로 미술계에 끊임없이 저항하고자 하는 의지, 성공

한 작가가 되고 싶다는 욕망과 순수한 예술성을 지키고자 하는 신념. 하지만 어느 시대, 어떤 사회에서든 주류가 될수록 맞써울 대상은 사라지기 마련이다. 우여곡절 끝에 마침내 맨 꼭대기에 올라선 투사는 전의를 상실했다. 설상가상으로 건강에도 문제가 생기면서 급격히 쇠약해졌다. 결국 '침묵이 더 정확하다'는 걸 깨달은 로스코는 1970년 어느 날, 자신의 작업실에서 양 손목을 면도칼로 그어 스스로를 죽임으로써 영원한 침묵을 선택했다.

이런 삶을 산 화가가 화면에서 내러티브와 형태를 제거하고 메시지와 주장을 거세한 채, 가장 단순한 표현법으로 가장 복잡한 인간의 감정을 담아내고자 아무것도 없는 동시에 모든 것인 그림을 그려 낸 건 어쩌면 당연한 일이겠다. 죽음으로써 예술가의 절대적 역할을 지켜 낸 사람이었기에, 자기 작품이 추상을 초월하고 미술을 넘어 인간의 가장 근원적인 감정에 가닿기를 감히 원할 수 있었을 것이다. 완성도 미완성도 아닌 듯 한없이 열려 있는 로스코의 그림은 상처투성이를 자처한 생의 한가운데에서 의지를 지켜 내고 그런 자신을 위로하고자 발버둥질하며 만든 자신을 위한 부적이자 토템으로 읽힌다. 살아남기 위해 변해야 했고 변했기 때문에 괴로워했던 한 인간이 모든 것을 잊고 오로지 이 그림의 존재 이유, 즉 이 그림을 보는 이들과 내밀하게 소통하고자 한 건 그가 그나마의 삶을 긍정할 수 있는 최후의 방법이었을 것이다. 평생 그림과 글로 누군가를 설득해 온 그는 그 행위와 의지를 포기함으로써 그저 누군가의 내면에

저마다의 고유한 색과 감정을 남기고, 자기 자신으로 존재할 수 없는 상황에서 탈출할 수 있었던 게 아닐까 짐작한다. 그리고 수십 년 후에 내가 만리타국에 있는 어느 미술관의 로스코 작품 앞에서 가슴이 먹먹해지거나, 숨을 깊게 들이쉬고 싶거나, 돌연 눈시울이 뜨거워지거나, 볼 만큼 봤는데도 자리를 쉽게 떠날 수 없었던 이유도 범인은 감당 못할 엄청난 자기애에 휘청거린 어느 인간의 가장 나약한 모습을, 평생 해결하지 못했던 실존의 딜레마를 적나라하게 목격한 때문이다. 그러니 날 울린 이 작품들이 세상에서 가장 비싼 명상적 미술이라는 사실은 농담에 가깝다. 로스코의 딜레마다.

딜레마dilemma라는 단어는 이러지도 못하고 저러지도 못하는 판단 유보의 상태를 일컬을 때 일상적으로 사용된다. 하지만 예컨대 짜장면을 먹든 짬뽕을 먹든 어떤 선택을 해도 나쁘지 않은 결과라면 아무 문제될 게 없다. 본래 이 단어는 말하자면 그리스 신화 속 '스카일라와 카리브디스라는 두 괴물 사이Between Skylla and Charybdis', 즉 어느 쪽을 선택해도 바람직하지 못한 결과가 도출되는 진퇴양난의 상황을 의미하기에 기본적으로 고통을 전제한다. 게다가 애초에 욕망이 없었다면 딜레마의 상황에 빠질 일도 없었을 테니, 결국 딜레마는 인간의 욕망이 직조한 얄궂은 상태이자 답도 없는 스스로의 욕망을 확인시켜 주는 증거인 셈이다. 어떤 선택을 행함으로써 딜레마에서 빠져나올 수는

있지만, 그 선택은 태생적으로 최선이 아니라 차악이 될 공산이 크기 때문에 끝까지 마음이 편할 수 없다.

　더 괴로운 건 갖가지 딜레마를 자진해 만들어 놓고는 매 순간 이를 해결하기 위한 궁여지책으로 한 번뿐인 삶을 꾸려 가고 있음을, 그렇게 삶을 낭비하고 있음을 자각하는 순간이다. 성난 황소의 두 뿔을 양손에 쥐고 균형점을 찾느라 평생 진력을 쓰던 로스코는 아예 뿔을 놓아 버림으로써 딜레마에서 해방되었지만, 그조차도 자신의 미술적 삶을 끝까지 밀어붙인 전설적인 천재 예술가의 특권일 뿐, 내게는 시급한 딜레마와 중대한 딜레마를 구분해 내고 세상에 완벽한 결정이란 없음을 인정하며 그에 합당한 책임을 감수하는 것이 그나마 가장 현실적인 방도다.

　오히려 로스코 작품의 거대한 명성을 의심하던 쪽이었던 내가 왜 그 앞에서 울음 섞인 찬탄과 한숨을 번갈아 반복했는지 알 것 같다. 삶의 첨예한 딜레마로 완성된 그의 작품이 삶의 경중을 똑바로 보지 못하고 있다는 나의 딜레마를 내밀한 콤플렉스로 전환하는 날카로운 솜씨에 베이는 것 같았기 때문이다. 혹자는 로스코의 작품이 '괜찮다, 괜찮다, 다 괜찮다고 위무한다'며 그의 앞에 성스러운 제단을 쌓고,˚ 어떤(페드로 알모도바르 같은) 감독은 로스코 작품을 모티프 삼아 영화에 풍성한 해석의 지점을 부여했으며, 어느(황동규 같은) 시인은 그의 이름을 제목 삼은 시를 써서 로스코라는 존재 자체에 경의를 보냈다. 그리고 나

는 비록 내게 안긴 것이 위로도 위안도 아닌 낯선 통각이라 해도, 인간의 한계를 인정하고 스스로를 가장 겸허한 상태에 둔 로스코라는 화가를 결코 미워하지 않음으로써 그를 경배한다.

그러니 로스코의 작품 앞에서 천상의 장엄함에 흥분하거나 울어 버리지 못한다는 건 어쩌면 자기 의지대로 잘 살고 있음을 의미하는 것일지 모른다고, 이제라도 내 친구에게 말해 주어야겠다. 정반대에 위치한 것처럼 보이던 예술가의 딜레마와 예술 감상의 딜레마가 축지법이라도 쓴 양 이렇게 서로 만난다. 작가가 의도한 작품 감상법대로 느껴도 좋고 느끼지 않아도 좋으니, 그야말로 딜레마에 평생 시달린 거장이 후대의 관람객들에게 남긴 '행복한 딜레마'인 셈이다.

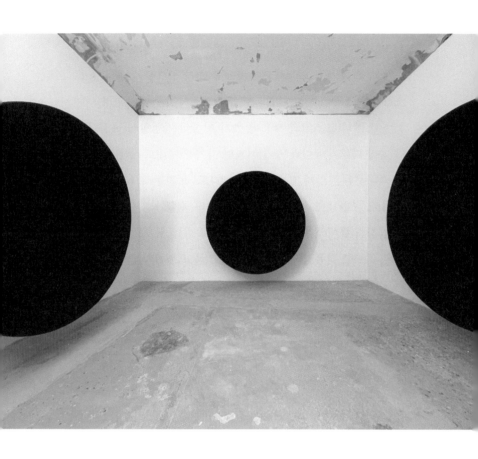

아니쉬 카푸어, 〈쓰리Three〉, 1990

Fibreglass, pigment, Palazzo Manfrin, Venice, Anish Kapoor solo exhibition 〈Anish Kapoor〉
installation view, 2002, Photo by Heijeong Yoon

내 안의 두려움이
나를 바라본다

어떤 예술 작품 앞에서 경외감이 밀려드는 상태를 넘어 숨이 막히거나 눈앞이 깜깜해지는 순간을 경험한 적이 있는가? 그렇다면 당신은 예술이 선사하는 가장 초현실적인 경험이라는 스탕달 증후군의 흔치 않은 수혜자다. 19세기 프랑스 소설가 스탕달의 이름을 딴 이 증후군은 그의 경험에서 비롯되었다. 피렌체 여행길에 만난, 미켈란젤로가 묻힌 산타크로체 성당에서 미술 작품의 역사적·미적 완성도에 완전히 압도된 순간을 그는 이렇게 썼다. "나는 심장의 격렬한 박동에 사로잡혔다. 생명의 샘이 내 안에서 말라붙었고 계단에서 굴러떨어질까 봐 끊임없이 두려워하며 걸었다." 그리하여 후대 사람들은 미술품 앞에서 심장박동이 빨라지거나 현기증을 느끼거나 진땀이 나거나 사지의 힘이 빠지거나 방향감각을 잃거나 심하면 실신에 이르는 이 불가사의한 증상을 '스탕달 증후군'이라 명명했다. 그리고 지금도 스탕달 증후군은 〈비너스의 탄생〉을 보다가 심장마비를 일으킬 뻔한

사람, 〈모나리자〉에 들고 있던 컵을 내던진 관광객, 사이 트웜블리의 현란한 추상화에 립스틱으로 낙서를 하거나 모네의 작품에 구멍을 낸 남자 등의 사례로 해외 토픽에 종종 소개된다.

실제로 각종 미술품과 보물들로 가득 찬 도시인 피렌체의 산타마리아 누오바 병원의 직원들은 스탕달 신드롬을 호소하는 현지인 혹은 관광객들을 상대하는 데 이력이 나 있다고 한다. 유명 미술관이나 예술적 도시를 찾는 이들을 대상으로 한 각종 신체 반응 연구 등 과학적인 시도에도 불구하고 이 '미적 이상 증세'가 정신질환의 일종인지, 예술품에 주술적 힘을 부여했다고 알려진 르네상스인들의 '흑마법'이 유효한 때문인지는 아직 밝혀지지 않았다. 메디치를 비롯한 이탈리아 사람들은 예술이야말로 그들이 존경한 고대 로마인처럼 인류를 문명화해 줄 뿐만 아니라 행복하고 현명하게 만들어 주는 부적 같은 수단이라 굳게 믿었다. 나도 이 증후군이 예컨대 이탈리아 영화감독 다리오 아르젠토가 자기 체험을 바탕으로 만든 동명의 영화 소재일 뿐이거나 지난 수 세기 동안 살아남아 멀쩡한 사람을 쓰러뜨릴 만한 위력을 가진 몇몇 기운 센 르네상스 예술에만 국한된다고 생각해 왔다. 적어도 아니쉬 카푸어Anish Kapoor(1954~)의 작품 앞에서 형언할 수 없는 기묘한 순간을 체험하기 전까지는 그랬다.

인도 태생의 영국 현대미술가 아니쉬 카푸어는 동시대의 가장 유명하고 논쟁적인 조각가다. 일단 세계 곳곳에 랜드마크

로 자리 잡은 대형 작품들의 존재가 그의 유명세를 증명한다. 시카고에 설치된 110톤의 번쩍이는 스테인리스의 콩 모양 작품 〈클라우드 게이트Cloud Gate〉(2006), 런던올림픽의 기념 조형물이자 하늘에 닿고자 한 바벨탑을 공학적으로 비틀어 놓은 듯한 115미터 높이의 탑 〈아르셀로미탈 궤도ArcelorMittal Orbit〉(2012), 테이트모던에 200만 명 이상의 관람객을 불러들인, 붉은 살가죽을 씌운 나팔 조각 〈마르시아스Marsyas〉(2002) 등. 한편 그의 논쟁적 면모는 위의 대표작들이 그를 '위대한 예술가'인지, '거대한 예술가'일 뿐인지 의심하게 만드는 지점에서 발생한다. 물론 카푸어는 가장 물질적인 장르인 조각으로 현 세계의 비물질성 혹은 비물질적 조건을 피력해 왔다. 미학부터 현대물리학까지 두루 참조해 미술 오브제가 물질적 상태를 초월할 수 있는 방식과 재료를 탐색함으로써 조각의 개념을 정신적 영역으로 확대 혹은 영입한 건 그의 남다른 업적 중 하나다. 논리와 설명을 초월하여 시공간을 유동적으로 넘나드는 그의 작품들은 작은 우주 혹은 우주적 질서를 예술로 체험하도록 이끈다.

　　"내 작품에서는 어두운 내부 같은 손에 잡히지 않는 개념이 중요한 테마예요. 나는 물질을 통해 비정형non-object과 비물성non-material을 만들어 내는 방법을 연구하는 사람입니다." 2016년 국제갤러리에서 열린 개인전의 기자 간담회에서 아니쉬 카푸어의 철학적 발언은 자리한 모두를 때 아닌 사유의 장으로 몰아넣었다. 그는 늘 자신이 만드는 물질(조각), 그 보이는 것 이면의 보이지 않는

것(정신)을 표현하기 위해 활동하고 있다고 피력한다. 그중 1980년 대부터 이어지는 〈보이드Void〉 연작인 〈무제Untitled〉(1990)나 오목한 디스크 형태의 〈군집된 구름들Gathering Clouds〉(2014) 그리고 2022년 베니스에서 선보인 깊고 깊은 〈쓰리Three〉(1990) 등은 조각을 대하는 법, 즉 시선 자체를 변화시킨 작업이다. 그의 조각은 외형이 아니라 그 표면을 열어젖혀 내부를 주효하게 드러내고 '빈 공간void'을 새롭게 인식하게 한다. 내부 공간을 '외면화'함으로써 조각을 물질 덩어리가 아닌 존재하지 않지만 존재하는 기이한 공간으로 전이시키는 것이다. 물성과 비물성의 선문답 같은 경계의 지점, 즉 존재와 비존재, 있음과 없음, 물질과 정신의 간극에서 작가는 이렇게 되묻는 것 같다. 조각에 과연 외부와 내부의 개념이 있을까. 있다면, 어떻게 구별할 수 있을까. 마찬가지로 눈에 보이는 현실과 그 현실 이면의 진실이 따로 존재할까. 존재한다면, 어떻게 갈음할 수 있을까. 무엇보다 이 모든 것이 과연 가능하긴 한 건가.

　　아니쉬 카푸어는 어떤 물리적 속성에 아주 미세한 변화를 가하는 것만으로도 우리의 지각이 전환된다는 점을 강조해 왔다. 그의 다양한 작품 중에서도 특히 나는 반구 형태의 안팎을 완전히 검푸른 분말 안료, 즉 빛을 99.965퍼센트 흡수할 수 있어서 '세상에서 가장 검은색'으로 알려진 '반타블랙Vantablack'으로 칠한 작업 앞에서 받았던 강렬한 감흥을 종종 복기하곤 한다. 당시 작가는 "반타블랙은 너무나 새까맣기 때문에 현실에 존재하지 않을 것 같은 꿈같은 색상이고, 그래서 비정형 표현에 적합하다"고 말했다.

물론 그의 모든 〈보이드〉 연작이 반타블랙으로 구성된 건 아니다. 그러나 모든 〈보이드〉 연작은 그 텅 빈 공간을 대면한 내 몸의 신비롭고 초월적인 반응을 여전히 생생하게 기억하게 만든다.

그곳은 텅 빈 공간이 아니라 어둠으로 가득 찬 공간이었다. 작품 쪽으로 고작 30센티미터 더 다가서는 것만으로, 보이지 않기에 오히려 느껴야 하는 어둠이라는 존재, 비물질적이고도 비현실적인 진공 상태에 완벽히 진입할 수 있었던 순간의 경험. 눈앞이 아득해지면서 순식간에 온몸이 암흑 속으로 빨려 들어갔다. 그러자 빛과 소리는 물론 내 존재와 시간, 작품의 실체까지 모두 수렴해 버린 듯한 심연, 믿을 수 없는 캄캄함이 펼쳐졌다. 두 눈은 속을 감춘 검은 공간을 계속 헛돌았고 어디에 시선을 맞춰야 할지 모르겠는 황망함이 몸 전체를 압도했으며, 양쪽 귀에서는 각기 다른 데시벨의 이명이 혼돈을 일깨우는 종처럼 울렸다. "당신이 심연을 응시할 때 심연도 당신을 바라보고 있다"던 니체의 경고가 떠오르면서 그 암흑 전체가 나를 덮치거나 어딘지 모를 곳에서 나를 뚫어져라 쳐다보는 듯한 느낌이 엄습하여 모골이 송연해졌다. 서서히 숨이 막혔다. 그만 나가고도 싶었다. 지금 떠올려도 잘 이해되지 않는 건 한 발만 뒤로 물러서면 다시 현세로 돌아올 수 있다는 사실을 떠올리기까지 한참 걸렸다는 점이다. 앞으로 갔다가 뒤로 물러서기를 반복해 보았다. 나는 우주를 오간 것 같은데 작품은 그대로였다. 우두커니 서서 생각했다. 작가가 〈보이드〉 연작을 통해 궁극적으로 어머니의

자궁을 상징한 이유를, 누구나 경험하지만 아무도 기억할 수 없는 그 영험한 공간을, 그리고 아무것도 보이지 않고 들리지 않는 세상에서는 찰나와 영겁이 같을 수도 있음을 말이다.

"내 작업의 출발점이자 오랫동안 작업해 온 현상은 바로 어둠입니다. 최초의 빛이 있기 전에 어둠이 있음으로 하여 세상이 시작될 수 있었어요. 누구나 다 아는 단순한 주제지요. 하지만 나의 관심사는 더 정확하게 말해 우리가 지니고 있는 어둠, 특히 두려움과 관련된 어둠입니다. 울림이 있는 작품을 완성하기 위해서는 '어둠'이라는 걸 만들어 내야 합니다. 예를 들어 어떤 바위에 아주 어두운 구멍이 있다고 칩시다. 그 구멍은 당신이 최근 겪은 어둠을 자연스럽게 상기시킬 수 있죠. 그렇다면 당신이 그 작품을 완성하는 겁니다. 당신도 모르게 말이죠."•

아니쉬 카푸어가 언급한, 그러니까 예술이라는 이름으로 창조한 어둠 혹은 두려움의 신비함은 국적 불문의 다채로운 에피소드를 양산할 정도로 인류 보편적이다. 해외의 어느 관람객이 카푸어라는 유명 작가의 명성만을 믿고 한 시간이나 줄을 서서 기다린 끝에 드디어 작품을 만났다. 그 작품이란, 전시장 바닥에 크지도 않은 구멍이었다. 그는 대체 이게 뭐냐고 화를 내며 안경을 내동댕이쳤다. 현대미술이 아무리 제멋대로라지만 이건 너무 기막혔던 것이다. 예의 그렇듯이 그 안경은 카펫을 깔아 놓은 듯 보이지만 실은 실제 존재했던 구멍 속으로 굴러떨어졌고, 한껏 성질을 내던 관람객은 그 순간에 돌연 두려워졌다고 고백했다. 그건 눈속

임이 아니었을뿐더러 마냥 빈 공간도 아니었음을, 즉 구멍의 실존을 직접 인지했기 때문이다. 그제야 그는 전시장 내의 다른 관람객들도 '그래 봐야 미술 작품', 그러니까 기껏 바닥에 난 구멍 앞에서 서로 부둥켜안고 있다는 걸 알아차릴 수 있었다.

"예술가는 물건(혹은 오브제)을 만드는 사람이 아니라 신화를 만드는 사람"이라는 작가의 평소 철학을 차용해 보자면, 카푸어는 특히 '경외감' 혹은 '숭고함'이라는 신화를 만들어 내고자 하는 것 같다. 그가 무지막지하게 큰 작품을 제작하는 이유도 미술에서 크기라는 요소는 단순히 규모가 아니라 내용의 문제이기 때문이다. "거대한 규모는 색과 마찬가지로 조각 작품을 이해하기 힘든 어떤 시적인 대상으로 만들어 주는 요소 중 하나"라는 그의 정의는 놀라움이 두려움으로, 경이로움으로, 다시 숭고함으로 연쇄반응한 나의 경험이 결코 과잉 반응은 아니었음을 뒷받침한다. 카푸어가 완성한 암흑 속에서 스탕달 증후군에 준하는 혼란을 느꼈던 이유는 단지 어두웠기 때문이 아니라 그 어둠의 규모나 끝을 알 수도, 가늠할 수도 없다는 일종의 좌절감에 가까운 막연함 때문이었다. 얼마 전에 딸이 우연히 영상으로 본 검고 흐린 심해의 풍경에 이상할 정도로 무서운 감정을 느꼈다며, 한동안은 바다에서 수영하기가 두려울 것 같다고 말했다. "그 속에서 마치 내가 없어지는 것 같았어." 자연이든 예술이든 감히 가늠하지 못할 궁극적인 무한함은 인간에게 스스로 소실점이 되어 버리는 듯한 본능적인 두려움으로 귀결된다.

내 안의 상념을 다스리고 겸손해지는 데는 칼 세이건의 『코스모스』를 읽는 게 무엇보다 낫다는 친구의 일리 있는 충고에 나는 아니쉬 카푸어의 울림 있는 암흑을 꼭 경험해 보라고 응수했다. 여기서 책 『코스모스』와 조각 연작 〈보이드〉의 차이라면, 조각 작품은 책과 달리 보고 싶다고 언제든 볼 수 있는 게 아니라는 것이고, 따라서 예술의 희소성은 이런 물리적 한계에 상당 부분을 빚지고 있다. 더욱이 카푸어의 작품은 바다나 폭포를 곁에 두고 살지 못하는 현대인이 숭고함이나 경외감 같은 호사스러운 감정을 맛보기 위해 나 자신을 잃어버리는 느낌 정도는 감수하도록 만들기 때문에 위대하다. 그 앞에서는 미미하다면 미미한 존재, 짧다면 짧은 인생의 고민거리인 증오나 분노 등은 티끌이 되고, 역설적으로 나는 보편적 질서에 한발 더 가까워진다.

아니쉬 카푸어는 "모든 예술가는 작업을 통해 깨달음을 얻고, 작업을 하기 위해 꿈을 꾼다"는 말로 기자 간담회를 마무리하며 박수를 받았지만, 우리의 입장도 이와 크게 다르지 않다. 어쩌면 '예술로 치유받는다'는 건 결국 작품과 내가 일대일로 대면하는 은밀한 순간에 나를 잠시 잊는다는 것과 같은 말일지도 모르겠다. 인간이란 무언가에 압도되는 경험을 욕망하는 동시에 자신을 잃는다는 것에 근원적으로 두려움을 느끼는 이중적 존재가 아닌가. 결국 인간으로서 온전히 '예술을 사랑한다'는 건 그리 간단한 일이 아니다. 충만함과 상실감, 신비로움과 두려움, 모든 것인 동시에 아무것도 아닌 느낌, 자신의 안에서 첨예하게

맞서는 두 감정 사이의 혼란을 기꺼이 받아들여야 가능하다는 점에서 작가든, 관람객이든 예술 앞에 선 모든 인간은 갸륵하다.

아니쉬 카푸어의 작품이 보이는 것을 통해 보이지 않는 것을, 아는 것을 통해 알 수 없는 것을 상징하듯이 지금 일상에서 벌어진 숱한 사건들은 그 이면의 세계를 암시한다. 누구든 2020년에 시작된 '잔인한 봄'을 잊을 수 없을 것이다. 입춘 특유의 에로스적 기운은 전염병으로 절멸했다. 계절이 바뀌면서 예년처럼 개나리도, 철쭉도 피었지만, 당분간 세상은 핑크빛일 수 없을 거라는 불안감이 엄습했다. 그러나 세상의 손발이 다 묶여 옴짝달싹 못 할 때조차 미술은 제자리에서 제 역할을 했다. 작가들은 묵묵히 작업실에 머물며 작품을 만들었고, 물리적 여행이 힘들어진 현대인들은 부지런히 전시를 보러 다니며 위안을 받았다. 현대미술은 온갖 첨단 과학을 통해 신의 권능을 넘보는 오만한 인간들에게 부적이 되기엔 턱없이 아름답고 천진하기에, 그저 충실한 거울 역할에 만족해야 할지 모른다. 하지만 가끔 스탕달 증후군이 증명한 예술의 신비한 마력, 카푸어가 제시한 초월적인 암흑과 미스터리한 진공의 상태가 내 마음의 부적이 되어 무시로 떠오르곤 한다. 이는 여태껏 내가 단 하나의 종교를 선택하지 못한 이유가 예술을 곁에 두었기 때문이라고, 아니 내가 예술의 곁에 있기 때문이라고 믿는 궤변론자만이 누릴 수 있는 호사다.

양혜규, 〈창고 피스^{Storage Piece}〉, 2004

Collection of various wrapped and stacked artworks on four europallets, dimensions variable,
Haubrok Collection, Berlin, Installtion view of 〈Arrivals〉, Kunsthaus Bregenz, Bregenz, Austria, 2011,
Photo by Markus Tretter

나의 취약함을
드러내는 용기

'천하의 양혜규Haegue Yang(1971~)'에게도 이런 시절이 있었다. 지난 2003년 작가는 런던 델피나재단의 레지던시 프로그램에 참가했다. 보조금이 있었다고는 해도 세계 최고의 물가를 자랑하는 도시에서 일시적으로나마 미술가의 삶을 꾸린다는 건 결코 녹록지 않은 일이었다. 게다가 예나 지금이나 젊은 예술가들에게 만드는 족족 작품이 팔려 나가는 상황은 언감생심 판타지에 가깝다. 양혜규의 사정도 크게 다르지 않았다. 그동안 제작한 작업들을 보관할 공간 한 뙈기를 마련하기는커녕 제 몸 하나 가누기도 힘들었다. 게다가 작가에게 자기 작품이 팔리지 않는다는 건 경제적 문제에서 그치는 게 아니라 현 지점에서 더 나아가지도, 사라지지도 못하는 답보 상태라는 의미다. 숱한 나날을 제물 삼아 만든 작업들이 부양해야 할 가족처럼 짐스럽던 어느 날, 마침 양혜규는 런던의 어느 갤러리로부터 전시 제안을 받게 된다. 그리고 고민 끝에 이 미술가는 당면한 현실을 예술적 경

험으로 전환할 궁여일책을 고안해 낸다. 둘 데도, 찾는 이도, 오갈 데도 없이 뿔뿔이 흩어진 폐기 처분 직전의 작업들을 포장 상태 그대로 그러모아 항공용 나무 팔레트 위에 쌓아 두고는 감히 '작품'이라 명명한 것이다. 지금까지도 양혜규의 작업 중 가장 개인적인 작업으로 회자되는 〈창고 피스Storage Piece〉(2004)는 이렇게 탄생했다.

어떤 미술 작품이 세상에 나오기까지는 함부로 재단할 수 없는 복잡다단한 작가의 물리적·심리적 계기가 존재하지만, 〈창고 피스〉만큼 사적인 계기와 뼈아픈 상황을 직설적으로 고백하는 작품은 드물다. 이 작업을 구성하는 가장 주요한 요소는 양혜규의 형이상학적 철학이나 빼어난 사유가 아니라 '내게 작품을 보관할 장소가 없다'는 명백한 현실이기 때문이다. 여기엔 내 작품이 잘 팔리지 않기 때문에 경제적 여유가 없다는 결핍, 이 위기의 상황을 어떻게든 해결해야 작가 생활을 지속해 갈 수 있다는 절박함 등이 뒤엉킨 채 전제되어 있다. 동시에 이러한 구체적 상황은 전체를 가늠하는 단서로서의 역할도 한다. '독일과 서울을 오가며 활동하는 전도유망한 미술가'에게 직면한 삶의 지난함, 낯선 타국에서 무언가를 이뤄야 한다는 부담감, 미술계에서 성공적으로 생존하고자 하는 욕망, 이상과 현실 사이의 괴리에서 느꼈을 소외감, 좀체 벗어날 수 없었을 불안함 등 작가가 말하지 않으면 보이지 않는 온갖 상태들, 누가 묻지 않

는다면 그저 묻어 두고 싶은 감정들이 부상하며 당시의 양혜규라는 작가를 적나라하게 드러낸다.

〈창고 피스〉는 희대의 묘수를 떠올린 작가 자신조차 앞으로 벌어질 상황들을 계획에 포함할 수 없을 정도로 다급한 결과물이었지만, 다시금 강조하자면 양혜규는 매번 최선을 다해 자신이 처한 상황에 아이러니가 결정체처럼 맺힐 때까지, 끝까지 밀어붙이는 미술가다. 그는 〈창고 피스에 부치는 연설Speech for Storage Piece〉(2004)이라는 글 혹은 또 다른 텍스트 작품을 직접 써서 〈창고 피스〉를 만들 수밖에 없었던 사연을 토로한다. 2004년 런던에서 열린 《창고 피스》의 첫 전시의 오프닝에서 영국 배우 두 명에게 이 글을 낭독하게 했고, 전시 기간 동안에는 작품 한편에 둔 CD플레이어에서 연설의 녹음분이 반복 재생되도록 했다. 간혹 작품 없이 연설문만 낭독되기도 했는데, 이 경우에 지역 배우들은 덩그러니 놓인 빈 나무 팔레트를 무대 삼아 작품이 마치 그 위에 존재하는 양 일종의 마임 형식의 낭독 퍼포먼스를 선보였다. 작품이 눈앞에 존재하되 감춰진 상태와 아예 없는 상태의 대비, 즉 작품의 존재와 부재가 본연의 가치에 미치는 영향을 질문할 수 있을 정도로 〈창고 피스〉를 둘러싼 상황이 진화했음을 보여 준다.

"신사 숙녀 여러분 (…) 지금 우리는 이 자리에서, 자신의 맥락을 가꾸는 것이 거의 불가능했던 장소인 '창고'를 막 탈출한 우여곡절 가득한 작품들을 보고 있습니다. 그렇지만 사실 이 작

품에는 맥락이 있습니다! 분명하게 드러나지 않을 수도 있습니다. 익숙하고 기대한 가시적 형태가 아닐지라도 말입니다. 곧 존재의 감춰진 상태, '보관 중인 상태'가 우리가 오늘 마주하게 된 현실이자 문제입니다."•

이렇게 시작되는 〈창고 피스에 부치는 연설〉은 한때 주인공을 꿈꾸었으나 이제는 〈창고 피스〉라는 작품의 요소 중 하나로 '전락'한 각각의 작업들의 존재를 기리기라도 하듯 이들을 일일이 호명하고 성격을 설명한 후 다음과 같이 끝맺는다.

"역설적이게도 '미술'을 위해서라면 통상 모든 것이 협찬되고, '미술'을 위해서라면 먼 곳에서 사물을 들여올 수도 있고, '미술'을 위해서라면 보통 자신이 절대 가질 수 없는 공간을 할당받을 수도 있습니다. 물론 미술을 위해 어떤 것도 지원받을 수 없다든지 하는 숱한 반대의 경우도 있습니다. 그러나 오늘 저는 분명 제 작업을 둘 공간과 여러분의 참석과 주목을 얻었습니다. 이 모든 것은 무언가 '예술적인 일'이기 때문에 얻게 된 것이겠지요. 감사합니다."•

〈창고 피스에 부치는 연설〉은 지난 2000년대에 양혜규가 한창 몰두한 텍스트 작업과도 자연스럽게 연결된다. 당시 그의 텍스트 작업은 퍼포먼스 형태로 선보여지기도 하고 몇 편의 비디오 에세이에서 내레이션 형태로 들려지기도 했는데, 어느 쪽이든 온갖 역사적 참조점으로 촘촘히 직조된 대형 조각이나 설치 등 양혜규의 근작을 주로 보아 온 관람객이라면 생경할 만하

다. 어떤 인터뷰도 제대로 담아내지 못할 작가 본연의 사유와 특유의 냉소, 우울, 향수, 자기 연민 등을 적극적으로 발화하는, 실로 자기 고백적이고도 자기 성찰적인 작업이기 때문이다. 어쨌든 문제의 이 연설문을 〈창고 피스〉 옆에 설명글처럼 덧붙인 게 아니라 제삼자의 목소리, 심지어 작가 자신과 비슷한 연령대의 원어민이 현장에서 직접 읽도록 한 것으로 보아, 양혜규는 이 작업의 탄생 배경을 공유함은 물론 이를 빌미로 미술에 대한 자기 의견과 감정, 애증까지 공식적으로 선포하기로 작정하고는 말이 글과 다르게 내포하는 살가운 관계성을 〈창고 피스〉에 부여하고 싶었던 것 같다. 이러한 시도는 독일에서 이방인으로서 태생적인 언어 문제를 온몸으로 겪으며, 이를 소통과 공동체, 자아와 정체성의 문제로 풀어낸 작가 자신의 절실함과도 연결되어 작품에 대한 설득력을 더한다.

창고에서 하염없이 볕 들 날을 기다리던 여러 작업들이 〈창고 피스〉라는 운명 공동체의 이름으로 다시 태어났다는 건, 이 작품이 어엿한 전시공간을 '점유'하고 이 공간을 예술적으로 '남용'해도 좋다고 공식적으로 허가받았다는 의미였다. 미술가로서의 실존을 배수진 치고 만든 이 작품 특유의 전복 가능성은 연루된 모두에게 자극을 주기에 충분했다. 미술계에는 창고에서 보관되던 작품과 전시장에 나온 이 작품이 어떻게 다른 가치를 지니는지 생각해 보라고, 수집가들에게는 아름다움과는 거리가 먼 이 개념미술적 조각을 소장하는 것이

가능하겠냐고, 그리고 작가 스스로에게는 모든 걸 가감 없이 내보일 수 있겠냐고 질문한 것이다. 어쨌든 도발은 성공했다. 〈창고 피스〉는 많은 예술가가 직면하는 '전시할 공간은 있지만 보관할 공간은 없는 모순적인 상황'을 공론화하며, 예술가의 자기 풍자와 미술제도 비평의 원형으로 회자되었다. 값어치를 가늠할 수 없었던 창고 안의 사물이 전시장에서 고유한 가격을 갖게 된다면 포장도 풀지 않은 이런 작업의 가치는 어떻게 판단할 수 있을지, 물질화/비물질화된 작품의 가치는 어디서 비롯되는지, 이것은 작가의 삶과 어떻게 연관되고 미술 시장에서 통용되는 규칙에 어떻게 대항하는지, 작품의 순환은 작가의 작업 세계와 예술 생태계에 어떤 영향을 미치는지 등 미술 작품의 탄생과 유통, 소비의 단계에 포진되어 있는 작가, 작품, 소장가, 관람객의 관계를 재고하는 다채로운 담론이 생성된 것이다.

그럼에도 양혜규가 이내 대면해야 했던 또 다른 현실이 있었다면, 〈창고 피스〉가 각국의 미술 무대에 초대받아 다닌다는 것과 이 작품이 판매된다는 건 완전히 다른 차원의 얘기라는 사실이다. 창고를 극적으로 탈출한 〈창고 피스〉가 다시 창고에 머무는 휴지기가 슬금슬금 길어졌다. 작가가 폐부를 드러낼 각오로 잉태한 작품이 '존재론적 정당성을 잃고' 해프닝으로 전락할 위기에 처한 것이다. 양혜규는 다시 한번 용기를 내야 했다. 그리고 곧 열릴 베를린 아트페어를 〈창고 피스〉의 삶의

마감기한으로 정하고는, 여기서 판매되어 소장되지 않는다면 영원히 폐기 처분하기로 결정한다. 따라서 예컨대 미술관의 불을 껐다 켰다 하는 개념미술가 마틴 크리드의 〈워크 넘버 227, 더 라이츠 고잉 온 앤드 오프 Work No. 227, The Lights Going On And Off〉(2000) 등의 비물질적 작업을 모으는 소장가로 알려진 악셀 하우브록 Axel Haubrok 같은 특이한 사람을 만나지 못했더라면, 〈창고 피스〉는 영영 사라져 버렸을지도 모른다는 얘기다. 그런 점에서 구원자의 자부심은 꽤 일리 있다. 하우브록은 독일의 미술비평가 라이마르 슈탕게와의 인터뷰에서 이렇게 말했다.

"〈창고 피스〉는 한때 더 이상 미래가 없었던, 하지만 지금 나로 인해 다시 전시될 기회를 부여받은 개별 작품들로 이루어져 있다. 이 기회는 양혜규와 그의 작품 모두에게 매우 중요하다. 결국 나는 말 그대로 작품들을 구출했고, 이제 전시를 통해 생명을 불어넣을 수 있게 되었다."•

나는 2015년 리움미술관에서의 대규모 전시《코끼리를 쏘다 象 코끼리를 생각하다》와 2018년 쾰른 루트비히미술관에서의 회고전《양혜규: 도착 예정 시간 1994 − 2018 Haegue Yang: ETA 1994 – 2018》에서 〈창고 피스〉를 다시 만났다. 겉보기에는 거대한 덩어리의 포장 상태였기 때문에 어떤 작품이 어디에 있는지 알 도리가 없었고, 본래 형태를 짐작할 방법이 없었기 때문

에 작품의 구성 리스트도 별 소용없었다. 안에 무엇이 있다 한들 그저 믿을 수밖에 없는 상황이었으니까. 그 안에는 13여 점의 완성 혹은 미완성 작품이 있다고 했다. 운반용 플라스틱 음료 상자, 플라스틱 의자, 벽지, 에티켓 벨, 선풍기, 유엔 성냥 등으로 구성된 〈차용한 비율〉(2003), 세 가지 가구를 조합한 〈가구 오브제 ─ 학생회 사티〉(2000), 손뜨개질 오브제인 〈활동적 삶〉(2003~), MDF 선반으로 만든 〈함푸브거폰스티프〉(1999), 운반 상자들로 구성된 〈평면 위에 비스듬하게〉(2000), 초중등 교과서에 남겨진 학생들의 필적을 드로잉으로 재현한 〈무명 학생 작가의 흔적〉(2001), 지인들로부터 수집한 동전과 동전함으로 탄생한 〈먼지 동전〉(2002), 산업용 조립식 철재 선반으로 만든 〈……, 모든 것이 아프도록 제자리에 정렬된 곳에서〉(2002), 그리고 지난 2020년 국립현대미술관에서의 전시 제목으로 부활한 또 다른 선반 형태의 〈공기와 물〉(2002) 등. 꽁꽁 싸맨 〈창고 피스〉를 보고 있자니, 이 작품을 구성하는 '양혜규의 과거'들을 펼쳐 보고 싶어졌다. 하우브록의 생각도 나와 비슷했던 것 같다. 작가조차 생각하지 못한 아이디어, 즉 〈창고 피스〉의 포장 상태를 해체하여 숨은 개별 작품을 낱낱이 보여 주는 《양혜규: 창고 피스 풀기haegue yang: unpacking storage piece》(2007)전을 제안한 걸 보면 말이다.

　　흥미로운 건 이에 대한 작가의 결정이다. 양혜규는 '언패킹unpacking'까지 작업의 일부로 여기는 소장가의 의도에 전적으

로 동의했다. 일반적으로 작품을 판매할 때 소유권을 넘겨도 저작권은 작가에게 그대로 남아 있기 때문에, 작품의 향후 운영에 작가가 어떤 식으로든 개입하게 된다. 하지만 양혜규는 이례적으로 저작권과 운영권까지, 그러니까 작업에 관한 거의 모든 권한을 소장가에게 일임했다. 리움미술관에서의 개인전 당시 인터뷰에서, 하우브록이 이번에 자신의 〈창고 피스〉를 온전한 상태로 대여해 주어 너무 다행이라 안도하던 양혜규의 환한 웃음이 하도 낯설어서 아직도 기억한다. 이는 작가가 또 다른 작가(소장가)의 생각을 존중하지 않으면, 다시 말해 비록 내가 만들었으나 별개의 삶을 꾸려야 하는 작품의 독자성을 수긍하지 않으면 불가능한 일이다. 지난 인터뷰에서 양혜규는 〈창고 피스〉에 대한 애증 혹은 진심을 드러냈다.

"그것이 〈창고 피스〉에서 가장 중요한 개념적 특성이니까요. 기본적으로 작가의 욕망, 필요, 결핍에서 태어난 작품이기 때문에 소장가 역시 지금 가장 절실한 일을 이 작업과 하면 되는 거라고 봐요. 작품에도 어떤 삶이 있어요. 작가로서 그에 대해 책임감을 느껴요. 하지만 작품의 인생이란 처절하기도 했다가 화려하기도 했다가, 그렇게 드라마틱하고 의미 있어야 한다고 생각해요. 그래서 간혹 다른 데서 작품을 만나면 그래요. '반갑다, 오늘은 꽤 달라 보이는구나. 하이 파이브!'(웃음) 작품을 무조건 보호하려는 소시민적인 엄마 노릇은 하고 싶지 않아요. 작가로서 내 작품이 항상 따뜻한 데서 잘 먹고 잘 살기를, 안녕

하기만을 바라면 문제가 생겨요. 물론 조각가로서 만들어 낸다는 것 자체에 대한 원죄 의식도 있겠죠. 난 늘 무겁고 큰 것을 계속 만들어 내야 하는 사람이잖아요. 솔직히 가끔은 스스로 생산한 작품들이 내 발목을 잡는다는 생각이 들 때도 있어요. 하지만 내가 하는 일이란 무언가를 만들어야만 경험할 수 있거든요. 이 일의 원초적인 특성이자 근본적인 한계지요.”

 2022년 올해로 〈창고 피스〉는 열여덟 살이 되었고, 그 사이에 양혜규는 이견의 여지없이 세계적인 작가로 자리 잡았다. 이 작품은 미술가로서의 그의 입지가 굳건해질수록 더 부지런히 세계를 유랑하며 제 삶을 영위할 것이다. 작가의 말마따나 “〈창고 피스〉는 서울 사람들의 모습을 담은 〈서울 근성Seoul Guts〉(2010)이나 몇 가지 가구로 이들 개별자의 미감을 보여 주는 〈VIP 학생회 VIP's Union〉(2001~)와 마찬가지로 어떤 인생, 성격, 상황을 반영한다는 점에서 초상의 의미를 띠고” 있다.
 양혜규가 더 이상은 드러낼 일도 없고 드러낼 수도 없는, “아무도 주시하지 않은 상황에서도 스스로에게 도전하려던 시절”의 초상은 더할 나위 없이 매력적이다. 하지만 작업과 결별한 지 십수 년이 지난 지금도 작가는 그때만큼이나 강한 결핍을 대면하고 큰 용기를 필요로 하고 있을지 모른다는 생각이 문득 든다. 젊은 예술가의 오랜 사연을 잊지 않은 채 두고두고 과거의 절박함과 현재의 또 다른 절실함을 무심하게 접었다가 펼치는

문제의 작품이 엄연히 어딘가에 존재한다는 것 자체가, 그리고 그 작품에 대해서만큼은 주저할 수밖에 없음을 인정하는 것이 작가로서는 결코 쉽지 않을 거라 짐작한다. 중년의 작가에게도 초년의 작가처럼 또 다른 결핍을 느낄 때가 있을 것이고 또 다른 용기가 필요하지 않을까, 지금도 이 사실을 순순히 받아들이고 있지 않을까 생각한다.

누구나 사소하거나 중한 결핍들을 안고 산다. 결핍이 누군 가를 움직이게 하는 강한 힘이기는 하지만, 궁극적으로 결핍을 채우며 산다는 게 과연 가능할까 싶다. 지역 소도시 출신인 나는 태생적 결핍을 극복해 보려는 심산에 대학 입학과 동시에 서울 곳곳을 쏘다녔다. 닥치는 대로 책을 읽고 영화를 보았으며 전시를 보러 다녔다. 어느 시기가 되니 어느 정도는 채워진 듯했다. 덕분에 내가 반 발 정도 더 앞으로 나아가고, 반 뼘 정도 더 괜찮은 사람이 되었다고 자부하기도 했다. 아니, 정말 그럴지도 모른다. 하지만 이런 일이 반복되자 매번 미래를 향한 동력을 결핍에서 찾아 나서는 방식이 일종의 습관적인 패턴이 되어 버렸다. 결핍 하나를 해결했다 싶으면 또 다른 결핍이 생겼고, 열심히 살면 살수록 결핍은 크고 깊어졌으며, 손에 쥔 알량한 것들이 많아질 수록 결핍도 진화했다. 세상의 현자들은 결핍에 지지 말고 이를 에너지 삼아 더욱 정진하라고 독려한다. 그러나 결핍 자체나 해결 방법보다는 결핍을 대하는 태도가 더 중요하지 않을까 싶다.

결핍은 메우는 게 아니라 직시하는 것이며, 그렇게 형성된 결핍의 지도가, 그 얼룩이 결국 나라는 인간을 그려 내고 있다는 솔직한 인정, 즉 나의 취약성을 받아들이는 것이 지금 내가 할 수 있는 가장 용기 있는 일일지도 모르겠다.

작가 본인의 의도와는 상관없이 요즘도 나는 결핍과 용기의 상관관계에 대한 명쾌한 답을 찾지 못할 때마다 양혜규식 용기를 떠올리곤 한다. (예술가가) 기꺼이 취약하지 않으면 용감할 수 없고, 용감하지 않으면 (작품도, 담론도) 창조할 수 없다는 진실이 〈창고 피스〉 같은 작품에서 읽힐 때면, 예컨대 마치 아버지의 부재라는 결핍을 유쾌한 상상으로 풀어낸 소설 『달려라, 아비』를 읽었을 때처럼 다정한 위로와 심정적 자극을 동시에 받는다. '나의 다치기 쉬운 상태'를 인정하는 데도 용기가 필요하고, 취약함을 드러내는 데도 용기가 필요하며, 오해를 감수하는 데도 용기가 필요하고, 주저하는 데도 용기가 필요하다는 것을 이 미술이 내게 상기시킨다. 그러니까 한동안 나를 줄곧 괴롭혀 온 거대한 결핍, 나의 '용기 없음'은 불확실성과 위험, 실패의 취약함과 그 가능성이 깨끗이 제거된 기형적인 용기를 바라면서 생긴 부작용이라는 걸 말이다.

그러고 보면 내가 글이라는 걸 쓰면서 살아가기 위해 용쓰는 것도 쓰는 행위를 통해 내가 가장 다치기 쉬운 상태를, 감추고 싶은 취약함을 드러내는 거의 유일한 시간을 부여받기 때문이 아닐까 싶다. 용기courage의 어원은 '심장'이라는 뜻의

라틴어 코르cor, 즉 '내가(당신이) 누구인지 진심을 다해 이야기한다'는 의미라고 하던데, 이것이 비단 예술가만을 위한 전언은 아닌 것이다.

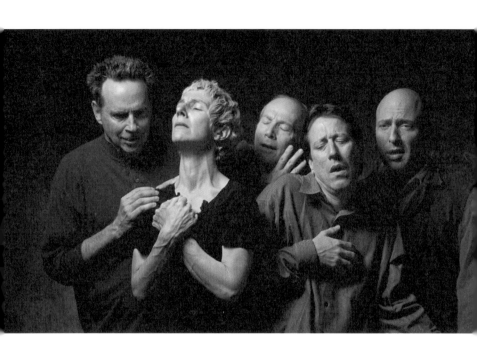

빌 비올라, 〈놀라움의 5중주The Quintet of the Astonished〉, 2000

Color video rear projection on screen mounted on wall in dark room,
projected image size: 1.4×2.4m; room dimensions variable,
Performers: John Malpede, Weba Garretson, Tom Fitzpatrick, John Fleck, Dan Gerrity,
15:20 minutes, © Bill Viola Studio, Courtesy of the artist and Kukje Gallery, Photo by Kira Perov,
Image provided by Bill Viola Studio

슬픔을 경험하는
슬픔

누구에게나 이런 경험이 있을 것이다. 길에서 우연히 지인을 만나 대화를 나누던 중, 나는 모르지만 상대는 잘 아는 누군가가 나타나는 바람에 말이 끊긴다. 반가움으로 부산 떠는 그들 사이에서 돌연 '당사자'에서 '제삼자'가 되어 버린 내가 할 수 있는 거라고는 절대 끼어들 수 없는 그들끼리의 대화든 근황 체크든 어쨌든 둘만의 시간이 어서 끝나기를 기다리는 것뿐이다. 만약 그 순간에 머쓱하거나 민망하거나 난감하다고 느낀다면, 내가 어떠한 특정 관계로부터 철저히 소외되고 있기 때문일 것이다. 무언가로부터 완전히 배제됨을 감수해야 하는 결코 편하다고 할 수도 없고 그렇다고 편치 않은 것도 아닌 이 애매한 상황은, 예컨대 통성명이나 인사를 나누는 식의 중개 및 소개의 형식적인 절차를 거쳐 대부분 자연스레 해결된다. 이는 내가 다시 두 사람 사이에 끼어들어, 즉 그들 사이에 균열을 냄으로써 서로의 존재를 인정하고 받아들이게 되는 셈이다.

철저히 벗어나 있던 어떤 세계 안으로 내가 발을 들이기 직전까지, 그 찰나의 순간에 완벽한 이방인인 '나의 상태'를 멀찌감치 서서 바라보면 어떤 형국일까. 아마 어찌할 바 모르겠다는 애매한 표정으로 주변을 살피고, 땅바닥을 응시하다가 시선을 하늘로 던져 보고, 오늘 집에 가서 해야 할 일들을 머릿속에 하나하나 나열하는 듯한 멍한 표정이 아닐까 싶다. 한없이 늘어진 시계 초침이 천천히 기어가는 듯한, 느린 발자국을 하나하나 세는 것 같은 시간의 한가운데에 내가 놓여 있음을 실감하면서 말이다. 더 흥미로운 건 고작 몇 분도 안 되는 그 짧은 시간에 어떤 인간의 상태가 이렇게 급변하는 것과 마찬가지로 그에 따른 감정도 총천연색의 해상도로 요동친다는 사실이다. 우리는 이러한 상태와 감정의 숱한 움직임을 전혀 인식조차 못한 채 순간순간 지나치며 살고 있다.

'비디오 아트의 거장' 빌 비올라 Bill Viola(1951~)의 영상 작품 〈인사The Greeting〉(1995)는 우리가 수시로 겪는 이러한 상황들을 영상으로 재현함으로써 무심히 흘려보내는 순간과 상태 그리고 감정을 목도하도록 한다. 빌 비올라는 시간을 뚜렷한 물질로 인식하는 미술가이며, 따라서 그에게는 시간만큼 실질적인 작업 재료도 없다. 특히 자신의 인장과도 같은 슬로모션 기법으로 본래 45초 남짓인 이 만남을 10분으로 늘림으로써 작품 속 이들은 물론 보는 이들의 감정까지 포착하고 연장한다. 카

메라가 재창조한 13배의 시차는 바람에 아주 천천히 나부끼는 여주인공의 시폰 치맛자락이 그렇듯 감정과 무의식적인 제스처의 정체를 대면하게끔 하는 드라마틱한 장치로 작용한다. 그렇게 느릿한 시선으로 발견되는 감정의 파노라마는 관람객의 사유를 물리적 영역(지금, 여기, 전시장)에서 심리적 영역(자아와 타인)으로 부지불식간에 순간 이동시킨다. 작가는 야코포 다 폰토르모의 종교화 〈방문〉(1528~1529)에 영감받아 이 작품을 만들었다고 했다. 성모 마리아와 성 엘리자베스가 서로 인사하는 장면을 묘사한 신성한 원작을 매우 인간적인 상황으로 대치함으로써 신과 인간이 구분되는 지점, 휴머니티의 본질이 바로 이 사사로운 감정임을 강조한다.

인간의 감정을 좀 더 직접적으로 탐색하는 〈아니마Anima〉(2000)와 〈놀라움의 5중주The Quintet of the Astonished〉(2000)는 빌 비올라식 '파토스(감정, 열정, 격정)의 초상'이라 할 만하다. 특히 〈아니마〉에서는 여자와 남자의 표정에 기쁨, 슬픔, 분노, 두려움이라는 네 가지 감정이 온전히 드러나는데, 마찬가지로 1분 길이의 영상을 81배 연장하여 러닝타임 81분으로 재생되기 때문이다. 작품 속 인물의 표정은 언뜻 그 변화를 알아차리기 어려울 정도로 매우 천천히 바뀐다. 너무 천천해서 일견 정지한 듯한 표정에서는 이들의 숨결이 느껴지고, 어느덧 미묘하게 누그러지거나 미세하게 고양되는 상태를 명백히 목격하게 된다. 빌 비올라의 작품은 비디오와 회화의 고유한 특성을 공히 모호하게

만들어 버린다는 혐의를 받기도 하는데, 액자의 형식을 드러내 놓고 차용하는 걸 보면 이런 논란을 작정하고 활용한 듯하다. 하지만 미술계의 설왕설래보다도 더 중요한 건 내가 어떤 영상이나 회화 작품보다도 그의 작품들 앞에서 오래 머물렀다는 사실이다. 나 자신을 포함한 누군가의 감정의 면면이 이토록 순수하게 발현되는 순간을, 사연과 내러티브를 걷어 낸 무균의 상태를 이렇게 유심히 들여다본 적이 있었나 싶다.

빌 비올라는 "인간의 감정은 무한한 해상도를 갖고 있고, 이러한 감정들은 확대되면 될수록 무한히 열린다"고 믿는다. "카메라는 영혼의 수호자"라는 그의 오랜 신념은 카메라를 본격적으로 다루기 시작한 1970년대부터 시작되었다. 당시는 이 기계가 온전히 예술적인 매체로 인정받을 수 있을 거라고 생각하지도, 인정하지도 않는 분위기였다. 그러나 그는 비디오카메라를 무언가를 촬영하는 도구가 아니라 인간의 감각 능력을 무한대로 증폭시키는 '제2의 눈'과 같은 존재로 여겼다. 그리고 영상 촬영이 자신과 세상의 이면을 다른 시각에서 바라보는 행위 혹은 존재 자체를 해체하는 행위를 상징한다고 보았다. 슬로모션이 렌티큘러만큼이나 한물간 구식 기술로 취급받는 지금과 같은 첨단 시대에도 그는 이 기법을 보이는 것과 느끼는 것의 다름을 인식하고 탐구하는 주요 화법으로 삼음으로써 오히려 시대를 초월하는 면모를 갖춘다.

게다가 작가가 어떤 시대에서도 미래지향적이지 않은 적

없었던 영상이라는 매체를 활용해 다루어 온 것은, 다름 아닌 탄생과 죽음, 존재와 무의식, 영적 상태와 깨달음의 순간 같은 지나치게 거대한 탓에 오히려 진부하다고 취급받는 개념들이다. 그는 자신의 스승인 백남준 등 기계를 애정한 다른 예술가들과는 달리 시대정신 혹은 미술 개념보다도 내면의 삶에 더 큰 관심을 가진다. 모두가 궁금해하거나 알고 있거나 이미 안다고 착각하는 전형적인 진실, 즉 인간과 삶에 대해 본질적이고도 존재론적으로 고찰하여 혁신성과 전위성을 획득해 온 그에게 '카메라를 든 구도자'라는 별명은 일리 있다.

　　"빌 비올라는 지난 40여 년간 세 가지의 형이상학적 질문과 힘겹게 싸워 왔습니다. 나는 무엇인가, 나는 어디에 있는가, 그리고 나는 어디로 가고 있는가."* 큐레이터 제롬 뇌트르Jérôme Neutres는 지난 2015년 국내에서 열린 빌 비올라 개인전의 도록에 이렇게 썼다. 영상 구도자의 명상적인 작업은 이 문장의 출처이기도 한 이슬람 수피즘뿐 아니라 기독교, 선불교 등 작가 자신에게 지대한 영향을 미친 다양한 종교와 그러한 상태를 상기시킨다. (실제 그는 미술사 책에 나올 법한 역사 속 거장들의 작업과 자신의 작품을 함께 나란히 선보이는 개인전을 세인트 폴 대성당이나 피렌체 전역에서 열기도 했다.) 더욱이 부모의 죽음과 관련된 작가의 개인사는 그에게 신의 손을 놓지 않은 채 저마다 영혼의 땅을 일구며 사는 인간 존재를 더욱 치열하게 탐구하도록 만들었다. 아버지의 죽음 이후에 완성한 〈추모의 5중주The Quintet of

Remembrance〉(2000)가 9.11 테러 사건 이후 뉴욕 메트로폴리탄 미술관에 전시되어 '남은 이들'에게 위로를 건네고 그들과 공감을 나눌 수 있었던 건 그런 까닭일 것이다. 가까운 이를 보낸 후의 상실감과 무력감을 떨쳐 낼 수 있는 유일한 방법은 죽음을 이해하고 납득하는 것뿐이었고, 자연히 그의 카메라는 죽음과 등을 맞대고 삶을 영위하는 인간이라는 존재를 향할 수밖에 없었다.

인간애를 탐구해 온 빌 비올라의 또 다른 별명은 '비디오 시대의 렘브란트'다. 〈엘제리드호(빛과 열의 초상)Chott el-Djerid(A Portrait in Light and Heat)〉(1979)에서 그의 카메라는 튀니지 사하라사막의 신기루를 비춘다. 세상에서 가장 마른 땅의 뜨거운 빛과 열이 만들어 내는 시각적인 현상은 일종의 특수효과처럼 현실과 비현실의 경계를 흐린다. 물 속으로 뛰어들거나 솟구치는 남자를 통해 인간 심연의 우주적 신비로움을 담은 다섯 개의 스크린 작업 〈밀레니엄의 다섯 천사Five Angels for the Millennium〉(2001)는 '무한한 우주와 유한한 육체가 합해지는 경계'를 능가하는 장엄함과 숭고함을 경험하게 한다. 그러나 그의 작업이 어떤 풍경이나 광경의 직관적 아름다움이나 경이로움을 단순 전달하는 데 국한된 적은 없었다. 사막이든 물 속이든 어디든 그곳을 한참 보고 있으면 실제 그 안에 있는 것처럼 막막하지만 아득하고, 숨이 막히지만 포근하다. 지금 내 앞의 이미지는 사막 혹은 수면 아래의 절대적 풍경이라기보다는 나의 마음, 나의

정신, 나의 감정이 만들어 내는 정신적 풍경인 셈이다. 그의 작업에서 물이 '정화'의 상징처럼 표현되는 이유도 여섯 살 때 익사할 뻔한 작가 자신의 경험과 그 와중에도 눈앞에 펼쳐진 신묘한 순간에 매료된 기억 때문인데, 생각해 보면 이런 모순과 양가성이야말로 삶의 필수 전제 조건이 아닌가. "삼촌이 구해 주지 않았다면 그대로 죽을 수도 있었겠지만 그대로 죽었더라도 가장 행복하게 죽은 사람이 됐을 거라고 생각해요." 2008년 한국 관람객과의 자리에서 빌 비올라는 이렇게 말했다.

지난 2021년 '이우환과 그 친구들'이라는 콘셉트 아래 부산시립미술관에서 열린 개인전《빌 비올라, 조우Bill Viola, EN-COUNTER》덕분에 나는 빌 비올라의 작품이 영상 매체의 종류를 초월하여 선사하는 심오함을 온전히 체험할 수 있었다. 예술과 기술의 가능성 및 한계 사이에서 빛과 어둠, 시간과 영원, 삶과 죽음 사이의 상관관계를 풀기 위해 제 몸을 직접 그 순간으로 던져 버린 예술가의 고뇌가 손에 잡힐 듯 생생하게 느껴졌다. '진공의 공간'이라는 건 내 눈앞의 미술 작품과 그걸 보는 내 감정에만 몰두할 수 있는 곳이라는 의미이며, 그 진공성은 익숙한 의식의 흐름에 균열을 낸다. 시간을 자유자재로 조각해 내는 그의 작품과 함께하는 동안, 당연하게도 세상의 그것과는 다른 속도의 시간이 나를 지배한다. 그리고 작품 속 남자들처럼 그의 미학적 세계에 풍덩 젖어 들게 된다. 보는 것이 곧 경험이고, 그것이

시각 이상의 세계에 대한 감각이자 사유로 연결되는 빌 비올라의 정신적 여정에 동행하다 보면, 그를 이끌어 온 '예술가의 역할'에 자연스럽게 가닿는다. "현대사회를 살아가는 작가로서 우리가 전해야 할 메시지는 어떠한 목적을 달성하고 쟁취하고자 하는 것이 아닌, 새로운 통로를 밝히는 데 있습니다. 무언가를 증명하거나 시사하는 것이 아닌, 무언가로 살아가고 그것이 되어 가는 과정이 더욱 중요합니다."•

　　미술관 밖 세상과 분리된 빌 비올라의 세상에서 머문 한나절 동안 나는 각각의 작품이 선사하는 영겁의 시간을 겪었다. 내가 한 거라고는 팸플릿의 전시 설명문에 의존하는 대신 그가 제시하는 갖가지 적나라한 감정과 대면하는 것뿐이었다. 아무리 온갖 미술 전시장을 부지런히 다녔다 해도, 장장 몇 시간 동안 갖가지 인간 감정의 전부를, 영원에 등을 맞대고 있는 숱한 순간을 오래 들여다보는 경험은 흔치 않았다. 트램펄린 위에서 한참 뛰다가 땅에 내려오면 중력이 더 강하게, 몸이 더 무겁게 느껴지듯이, 그의 작품과 함께하다 보면 내 몸과 정신이 기억하는 절대적 시간 개념이 흐트러진다. 몽롱하기도 하고 또렷하기도 한 그 순간이 되어서야 나는 좋은 감정이든 나쁜 감정이든 어떠한 감정 상태에 지긋이 머물 여유와 자유를 스스로 박탈하거나 그 감정을 박제한 건 아닐까 하는 생각에 이른다. 어떤 감정이 수사에만 머무르는 한 나는 생생하게 살아 있을 수 없다. 작가가 말한 바 무언가를 증명하거나 시사하는 것이 아닌 무언가로 살아가

고 그것이 되어 가는 과정은 감정을 명사나 형용사가 아닌 동사로 인식할 때에 비로소 가능하다.

또 다른 작품 〈관찰Observance〉(2002) 앞에서 나는 한참이나 발길을 돌리지 못했다. 감정을 섞지 않은 냉담한 작품 제목과는 달리 영상 속 사람들은 타인의 슬픔을 목격하고 함께 슬퍼한다. 이들이 대체 무엇을 보았길래 이렇게나 슬퍼하는지 그 상황은 구체적으로 제시되지 않기 때문에 그들 앞에 벌어진 상황을 대강 짐작만 하고, 결국 나의 경험에 대입하게 된다. 그 과정에서 어렸을 때부터 교육받고 습득해 온 공감 능력, 타인의 슬픔을 이해하려는 노력, 세상의 존재에 연민을 발휘하려는 관용 같은 것이 자동 반사적으로 발동했다. 그리고 그렇게 작품을 뒤로하고 전시장을 나오는 길에 타인의 슬픔은 이해하려 애쓰지만 정작 나의 슬픔은 잊으려 애써 왔던 나 자신과 조우했다. 나라는 그녀는, 자신의 감정에 시간과 마음을 내어 주는 데는 타인의 감정을 대할 때보다 더한 책임감과 때로는 고통이 필요하다고 말하는 것 같았다. 빌 비올라의 작업은 타인의 감정에 집중하게 함으로써 결국 나 자신의 감정이 삶을 구성하는 가장 중요한 원형적인 요소임을 일깨운다.

그러나 이는 말처럼 쉽지 않다. 전시에 다녀온 지 며칠 되지 않아 이내 분노하고 슬퍼해야 하는 사건을 맞닥뜨린 나는 빌 비올라의 작품을 뒷전으로 하고는 급한 대로 수전 밀러Susan Miller가 일러 주는 별자리를 확인했다. "당신이 무엇을 할 때 행

복한지 생각해 보고, 그걸 하세요. 행운이 따를 겁니다." 곧 큰 돈이 나갈 예정이니 대비하라 충고했다면 적금 통장만 깨면 될 일이지만, 난데없이 행복이라니. 농담처럼 들리겠지만, 내가 고민에 빠진 이유는 정말 행복이 무엇인지 감이 오지 않았기 때문이다. 기뻐서 행복한 건가, 행복해서 기쁜 건가, 아니면 행복과 기쁨은 완전히 다른 건가. 내가 처한 물리적·현실적 상황과 행복은 어떤 상관관계가 있는 건가.

나의 감정을 들여다본다는 것에 대해 종종 생각한다. 나는 내게 일어난 어떤 감정들을 그때그때 언어화 혹은 구체화하여 발산해 왔음에도 불구하고 언젠가부터 정작 내 안에 오래 두지 못했다. 바쁜 현대적 삶을 산다는 건 언제든 다음 단계로 신속히 넘어갈 수 있는 실용성과 실행력을 담보해야 하는 것과 같다. 기쁨과 환희 같은 긍정적 감정은 즉각 수용하여 흡수해 버렸기 때문에 오히려 휘발된 것처럼 기억나지 않는다. 반대로 슬픔이나 분노 등 부정적 감정, 정확하게는 나의 자존감이나 자신감에 누가 되는 감정들 역시 빨리 해결하거나 이도 저도 안 되면 과감히 삭제했기 때문에 내 안에 남아 있지 않다.

문제는 이런 신속하고 능숙한 감정 처리 방식으로 인해 좋은 감정도, 나쁜 감정도 경험하여 담아 두는 시간이 지나치게 짧고, 이런 상황이 내 감정 시스템에 일종의 오류를 야기한다는 것이다. 예컨대 힘든 일에 힘들어하는 건 당연한데도 스스로를 꽨

찮은 상태에 두는 데 급급하다. 내가 정말 힘들어해도 되는지, 엄살 부리는 건 아닌지 끊임없이 자기 검열과 자기 의심을 하다 보니 정작 스스로 기운을 북돋우고 힘을 내야 하는 상황에서는 이내 좌절 버튼을 눌러 버리는 식이다. 남의 감정을 헤아리는 데는 관대하지만(그렇게 배웠으니까) 나의 감정에 솔직한 데는 인색한 이 기이한 불균형의 상황은 '좋은 사람 콤플렉스'로도 설명할 방도가 없는 무지의 상태에 나를 두고 있다. 여전히 나는 그 답을 모르겠다. 다만 내가 알고 있는 건 빌 비올라의 작품이 그러했듯이 빛을 이해하기 위해서는 끊임없이 어둠을 찾아야 한다는 것이다.

빌 비올라의 작업에 자주 등장하는 존재인 '순교자martyr'는 본래 '증인'을 뜻한다. 어떤 존재에 대한 연민과 공감으로 출발한 그의 작업도 나의 감정 상태를 증언한다. 결국 빌 비올라라는 작가의 예술성은 제 감정을 가늠하지 못하는 나의 내면을 직시하는 가장 고독한 순간을 제시함으로써 '슬픔을 경험하는 슬픔'으로 나라는 인간 안에서 완성되었다.

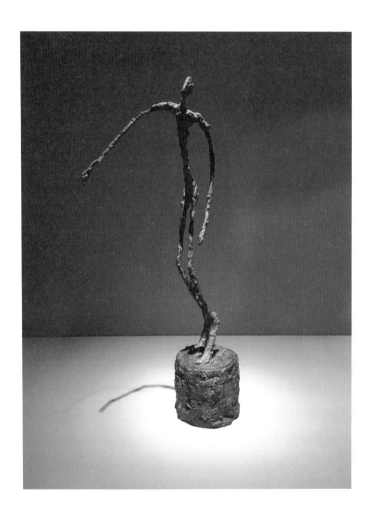

알베르토 자코메티, 〈쓰러지는 남자 L'homme qui chavire〉, 1950

Patinated bronze, Alexis Rudier Foundry(cast of 1951, ed. 5/6), 59.1×26.5×27.5cm, installation view of 〈ALBERTO GIACOMETTI SELECTED WORKS FROM THE COLLECTION〉 at Espace Louis Vuitton Seoul, 2019, Photo By Heijeong Yoon

세상의 모든
불완전한 것에 대하여

알베르토 자코메티Alberto Giacometti(1901~1966)가 생애 마지막 초
상화를 그리는 과정을 담은 영화 〈파이널 포트레이트〉(2017)를
보다가 문득 궁금증이 일었다. 대부분의 당대 조각가와 달리 살
아생전 이미 남부럽지 않게 유명하고 부유했던 그가 왜 일곱 평
남짓한 낡은 작업실을 떠나지 않았을까 하는. 이건 예컨대 아내
아네트의 코트와 원피스를 살 돈은 지독히 아꼈던 자코메티가
왜 창녀 캐롤라인의 빨간 BMW 스포츠카에는 서슴없이 지갑을
열었을까 하는 질문과도 일맥상통한다. 어쩌면 하등 쓸모없어
보이는 나의 호기심에 대한 단서는 뜻밖에도 그의 조각 〈쓰러지
는 남자L'homme qui chavire〉(1950) 앞에서 얻을 수 있었다. 자코메
티는 어느 날 우연한 사고로 다리를 다쳐 평생 절뚝거리게 되었
는데, 이를 매우 기뻐했다고 한다. 〈쓰러지는 남자〉는 그런 초
월적 경험을 담은 작업이다. 그가 쓰러지는 인간 형상의 조각을
만들기로 선택한 것이 아니라 선택받았다고 생각한 것처럼, 결

국 그에게 '예술가'는 직업이 아니라 소명이었던 것이다. 그렇게 스스로를 '직업인으로서의 예술가'에서 의도적으로 분리함으로써 범속하기 짝이 없던 인간은 범속하지 않은 예술가가 될 수 있었다. 심리학자 카를 융Carl Jung이 언급한바 "삶의 여정에서 장애물을 만날 때면 결국 내면이 나를 구해 줄 것임을" 자코메티도 잘 알고 있었던 모양이다. 그는 그 좁은 작업실을 떠나지 않은 게 아니라 결코 떠날 수 없었던 것이다.

서울 청담동에 위치한 '에스파스 루이 비통 서울'의 맨 꼭대기 층에는 자그마한 전시장이 있다. 지난 2019년에 자코메티의 중·후기 작업의 정수로 평가받는 조각 여덟 점이 전 세계 에스파스 중에서 처음으로 이곳에 전시되었는데, 이로써 루이 비통은 다른 유수의 패션하우스와 차별화되었다. 어쨌든 실제 자코메티의 작업실의 뉘앙스를 상징적으로 재현한 듯한 잿빛 공간에서 자코메티 조각의 대표적 특질, 즉 지나치게 가느다란 팔다리, 지나치게 작은 두상, 지나치게 큰 발이 자아내는 불균형성은 기이한 균형감을 드러내고 있었다. 이런 느낌은 자코메티의 조각들이 건축 거장 프랭크 게리의 현대적이고 아방가르드한 창조물 안에 위치하기 때문만은 아니었다. 철저히 원근법을 따른 황금비율 덕에 엄연한 물성을 지닌 조각이 소멸하는 것처럼 보이기도 하고, 아스라이 존재하는 것처럼 보이기도 했다. 자코메티의 조각은 예나 지금이나 그 자체의 완벽한 기이함을 통해

보는 이들을 세상의 불균형과 균형의 이질감을 통찰하는 철학자로 변모시킨다. 예를 들어 집착에 가까울 만큼 캐롤라인을 아낀 것도 그녀의 존재가 자코메티 자신을 더욱 완벽히 불완전하게 만들었기 때문이 아닐까 하는 상상에 이르게 되는 것이다.

완전한(혹은 그렇다 믿는) 인간에게 종교는 무용지물이고, 행복한(혹은 그렇다 믿는) 인간은 실존 따위를 고민하지 않는다. 마찬가지로 자코메티의 작업을 언급할 때 늘 따라다니는 수식어인 "인간 실존을 다룬 궁극의 조각"이라는 문장 역시 태생적으로 불완전함이라는 개념에서 기인한다. 생의 마지막 숨을 내쉬는 인간 형상인 〈장대 위의 두상 Tête sur tige〉(1947)은 작가를 내내 따라다녔던 죽음에 대한 근원적인 두려움과 강박을, 지척의 세 남자가 시선을 외면한 채 각자의 길을 가는 〈걸어가는 세 남자 Trois hommes qui marchent〉(1948)는 전후 재건과 부활이라는 임무를 맡은 파리라는 도시의 실존적 고독을 담고 있다. 그리고 세상 너머를 응시하는 듯 꼿꼿이 서 있는 〈베네치아의 여인 III Femme de Venise III〉(1956)과 〈키가 큰 여인 II Grande Femme II〉(1960)는 초월적이고도 종교적인 여인의 이미지에 빗대어 영원을 열망하는 인간의 유한함을, 그리고 같은 초상이되 다른 느낌을 담은 〈남자 두상 Tête d'homme〉 시리즈(1964~1965)는 자코메티의 주위를 맴돌며 연명하던 엘리 로타르라는 사내의 굴곡진 삶과 면면을 표현한다.

모든 조각은 입이 무겁지만, 자코메티의 조각들은 특히나

말이 없다. 현실에서는 죽기 직전까지 성聖과 속俗의 경계를 넘나들던 그가 자기 작업만큼은 가히 사제의 영역이라 할 수 있는 침묵과 고독의 세계에 봉인했기 때문이다. 프랑스 극작가이자 시인인 장 주네Jean Genet는 특히 자코메티를 가리켜 "죽은 자들을 위해 작업하는 예술가", "눈먼 자들을 위한 조각가"라 일컬었다. 그는 4년 동안 자코메티의 작업실을 드나들면서 목격한 자코메티 작품 특유의 비사회성, 순수한 고독에 대해 책『자코메티의 아틀리에』에 이렇게 썼다. "대상은 말하고 있는 듯하다. '나는 혼자다. 그러므로 내가 사로잡혀 있는 필연성에 대항해 당신은 아무것도 할 수 없다. 내가 지금 이대로의 나일 수밖에 없다면 나는 파괴될 수가 없다. 지금 있는 그대로의 나, 그리고 나의 고독은 아무런 거리낌 없이 당신의 고독을 알아본다.'"•

그중에서 〈쓰러지는 남자〉는 여러모로 특별하다. 사르트르나 사뮈엘 베케트 같은 실존주의자들이 해석한바 거대한 운명에 어찌할 수 없이 휘말리는 인간의 나약한 실존이 담긴 작품이기 때문만은 아니다. 나는 자코메티의 전시장에 세 번 갔었는데, 이 작업은 볼 때마다 다른 느낌을 전했다. 처음에는 안정과 추락이 교차하는 순간에 놓인 인간의 위태함. 그저 쓰러지지 않기 위해 안간힘을 쓰는 아슬아슬한 모습에 기를 쓰며 사는 현재의 나를 완전히 투사했기 때문인지 눈물이 날 지경이었다. 두 번째로 볼 땐 이 쓰러지는 남자가 한 발을 앞으로 크게 내디뎌 다행히 쓰러지지 않았는지, 혹은 바닥에 얼굴을 처박으며 쓰러져

크게 다친 건 아닌지 새삼 궁금해졌다. 그리고 세 번째로 만났을 때는 어쩌면 그가 쓰러지지 않으려 애쓰는 게 아니라 잘 쓰러지고자 한다는 생각에 이르렀고, 급기야 이 쓰러지는 남자가 춤을 추는 것처럼 보이기까지 했다.

긴 팔은 활처럼 앞으로 완만하게 굽어져 있고 두 다리는 엉거주춤하며 발뒤꿈치도 어정쩡하지만, 무엇보다 〈쓰러지는 남자〉의 백미는 뒤로 젖힌 고개다. 너무 애쓰지도 않지만 그렇다고 포기하지도 않았음을, 그 의지의 정도를 적절한 각도로 젖혀진 고개를 통해 짐작할 수 있었다. 이 포즈는 오히려 인간이 걷거나 서 있는 모습보다 훨씬 더 명확하고 보편적으로 다가왔는데, 쓰러지는 모든 인간을 대하는 자코메티의 애정 어린 눈빛이 느껴진 때문일지도 모르겠다. 나뿐만 아니라 자코메티 역시 이 남자에게 쓰러지기 일보 직전인 자신의 모습을 투영한 게 아닐까 하는 점에서, 어느 책에서 읽은 문장을 빌려 "항구 하나 보이지 않는 먼 바다에서 기울어 가는 배 안에 혼자 있는 나를 깨닫는 각성의 과정"*이 연상되기도 했다.

전시 브로슈어의 글에는 "단지 서 있기 위해 엄청난 기운을 들어 버티는 듯한 인물을 묘사하여 인간의 나약함"을 상징적으로 보여 주며, "극적인 인간의 본질을 가장 강렬한 한순간, 구체적으로 연약함이 보이는 순간으로 재현했다"고 명시되어 있다. 맞는 말이다. 다만 자코메티가 부피도, 무게도 모두 소거한 채 무중력을 떠도는 듯한 이 인간 형상들을 통해 말하고자 한 게

희망이었는지, 절망이었는지, 그 사이의 무엇이었는지는 여전히 모르겠다. 언젠가는 쓰러질 수 있음을, 더 나아가 어느 때에는 반드시 쓰러져야 한다는 진실을 인정하는 것과 부인하는 건 천지 차이기 때문이다. 지난 1963년에 미술사학자 장 클레와의 인터뷰에서 자코메티는 여덟 점의 작업 중에 〈쓰러지는 남자〉만 유일하게 빛나는 금색으로 칠했다는 사실과 더불어 내 추측에 확신을 더해 주는 말을 꺼냈다. "거리를 걷는 남자는 무게가 없다. 죽은 남자나 의식이 없는 남자보다 훨씬 더 가볍다. 걷는 남자는 자신의 다리 위에서 균형을 잡고 있다. 무게가 느껴지지 않는다. 이것이 내가 무의식적으로 재현하고자 하는 것이다. 실루엣을 다듬어서 이런 가벼움을 만들어 내고자 한다."•

 자코메티의 작품을 본다는 것, 그리고 그를 어렴풋이 짐작한다는 것은 곧 한없이 불완전한 인간이었던 그가 반대로 예술가로서는 얼마나 강박적으로 완벽주의를 추구했는지에 대한 증기를 찾아가는 과정이라 해도 과언이 아니다. 그의 완벽주의는 "장미를 그릴 수 있으려면 먼저 지금까지 그려진 모든 장미를 잊어야 한다"고 선언했다는 앙리 마티스와 쌍벽을 이룬다. 인물 탐구에 집착적으로 몰두하던 자코메티는 자신이 인식한 대로 모델을 재현하는 것이 결국 불가능하다는 걸 알게 된다. 그의 조각의 몸은 점점 가늘어지고 점점 위태로워졌다. 결국 조각에 최소한의 선만 남게 된 건, 즉 극도의 단순화를 통해 존

재감을 역설하는 방법을 택한 건, 자기 조각을 조각 자체가 아닌 공간의 일부로 남기는 것이 본인의 실패를 용인할 수 있는 유일한 방법이었기 때문이다. 참을 수 없는 존재의 가벼움을 다름 아닌 무거운 청동 재료로 구현한 것도 단 몇 개의 선으로 구성된 인물의 형성만으로 당대 인간상은 물론 그들이 놓인 공간, 세상, 세계의 의미까지 담아내고자 한 완벽주의가 승화된 결과물인 셈이다. 과연 이게 가능한 일이었을까. 자코메티는 이 경지를 강렬히 욕망했으나 불가능하다고 생각했고, 덕분에 현시대의 우리는 이게 가능했음을 알게 되었다.

 영화 〈파이널 포트레이트〉가 꽤 잘 만들어진 예술가의 전기 영화로 평가받는 이유 역시, 잿빛 먼지가 내려앉은 그의 작업실의 존재만큼이나 완벽주의에 시달렸지만 결코 본인이 꿈꾼 경지에 이르지 못한 자코메티의 갈등과 심정을 섬세하게 되살렸기 때문이다. 극중 자코메티는 젊은 작가 제임스 로드의 초상화를 끊임없이 그리고 고민하고 지우고 욕지거리하고 덧칠하고 다시 그리기를 반복한다. 영화 말미에 결국 그가 초상화를 완성할 수 있었던 건 자신의 의지가 아니라 그의 모델이 되어 자코메티의 욕망의 본질을 관찰하고 꿰뚫은 제임스 로드의 지략 덕분이었다. 로드는 아니나 다를까, 자코메티가 또 큰 붓을 들고 회색으로 덧칠하려는 순간에 그림과 가장 가까운 화가의 자리를 '침범'해 완벽을 향한 그의 무의식을 의식적으로 '방해' 혹은 '순화'함으로써, 마침내 그가 작업을 종결 지을 수 있도록 했다.

소크라테스의 지혜가 '나 자신은 아무것도 모른다'는 사실을 자각하는 데 있었던 것처럼, 자코메티의 통찰은 '나 자신은 아무것도 아니다'라는 사실을 받아들이는 과정에서 나온 것이 아닐까. 욕실 앞의 발매트가 되고 싶다던 샤르트르에 응수하여 자코메티는 폴리베르제르 카바레에서 남미 사람들에게 잘 팔리는 작은 고무 부적이 자신의 이상이라고 했다. 누가 친한 친구 아니랄까 봐. 무엇보다 자코메티는 불타는 건물 안으로 뛰어들어서는 렘브란트의 작품보다 고양이를 먼저 데리고 나올 인간이다.

　　"상처를 피하고자 한다면 다르게 볼 수도 없다. 본다는 것은 상처 입을 수 있다는 것을 전제로 한다. 그렇지 않은 경우에는 동일한 것이 반복될 뿐이다."˙ 재독 철학자 한병철은 저서 『아름다움의 구원』에서 이렇게 쓴다. 만약 어떤 예술 작품이 위대하다면, 작품에 담긴 예술가의 고뇌가 단지 그에게만 국한되지 않기 때문일 것이다. 자코메티 같은 예술가가 왜 이렇게 끝까지 허름한 작업실을 고집했나 따위나 궁금해하는 나 같은 속된 인간에게도 고뇌라는 건 있다. 완벽한 초상을 그리지 못한다며 끝없이 불안해하는 자코메티를 통해 언감생심 나 자신을 본다. 보는 대로(원하는 대로) 그리는 것이 불가능하다던 자코메티의 말마따나 생각하는 대로(바라는 대로) 사는 것 역시 불가능하다. 완벽한 작품도 없고 완벽한 존재도 없으며, 따라서 완벽한 삶도 없다. 그래서 어쩌면 오늘날 가장 비싼 값에 팔리는 자코메티의

작품들은 실은 모두 미완성일지도 모르겠다.

매 순간 존재를 고민하는 우리를 향해, 속절없이 가는 세월이 초조해 어떻게든 쓰러지지 않으려 용쓰는 나를 향해 결코 완벽하지 못했던 한 인간이 온갖 상처를 자처하며 덜어 내고 비워 낸 미완의 것들로 비밀스럽게 용기를 전한다. 그러므로 자코메티의 작업은 세상의 모든 불완전한 것에 대한 경배나 다름없다.

더불어 '자코메티처럼 불완전해지기'가 내게 선사한 깨달음은, 말하자면 장 주네가 쓴 보석처럼 완벽한 에세이를 힐끗거리며 '내가 대체 왜 이번 글의 소재를 자코메티로 정했을까' 뼈저리게 후회하고 스스로를 들볶는 짓을 더 이상 하지 않겠다는, 거의 매해 거듭되는 일종의 '새해 결심'이기도 하다. 다시 한번 말하지만, 장 주네는 이런 명문장을 쓴 명작가다. "자코메티의 조각 작품이 아름다운 이유는 가장 멀리 떨어진 것과 가장 익숙한 것의 사이를 멈추지 않고 탐색하는 데 있다. 이러한 여정은 영원히 끝나지 않으며, 우리는 이것을 바로 움직임이라고 부를 수 있다."•

장-미셸 오토니엘, 〈황금 연꽃 Gold Lotus〉, 2019 & 〈황금 목걸이 Gold Necklace〉, 2021

Stainless steel, gold leaf © Othoniel Studio / Jean-Michel Othoniel Adagp, Paris, 2022,
Seoul Museum of Art, Seoul, Jean-Michel Othoniel solo exhibition 〈Jean-Michel Othoniel:
Treasure Gardens〉 installation view, Photo by Heijeong Yoon

그래서 더없이
아름답다

2019년 가을, 나의 프랑스 출장 일정은 현대미술가 장-미셸 오토니엘Jean-Michel Othoniel(1964~)의 스튜디오에 방문하는 것으로 시작하여, 지역 곳곳에 포진한 그의 작업을 찾아 대면하는 여정으로 마무리되었다. 그때 나는 오토니엘의 작업이 이방인을 순례자로 만든다는 느낌을 받았다. 전형적인 프랑스식 미감의 결정판인 베르사유 궁전의 '물의 극장'에 영구 설치된 〈아름다운 춤Les Belles Danses〉(2015)은 수백 개의 구슬이 황금빛 선을 그리며 태양왕 루이 14세의 유려한 몸짓을 재현했는데, 하필 비를 흠뻑 맞으면서 봤기 때문인지 오늘처럼 하늘이 흐린 날에는 어김없이 생각난다. 엑상프로방스의 와인 양조장이자 일종의 '예술 보호 구역'인 샤토 라 코스트, 그중 유명 건축가 렌초 피아노가 설계한 공간의 진입로에 수로처럼 설치된 60미터 길이의 작품 〈무한의 선La Ligne Infinie〉(2019)이 마치 드넓은 포도밭을 색다르게 인식하게 하는 대지미술로 다가온 날은 또 어떤가. 안도

타다오의 작은 예배당 옆에 있었던, 순교자의 피처럼 붉은 유리 십자가 〈붉은 거대 십자가La Grande Croix Rouge〉(2007~2008)를 떠올리면 여전히 가슴이 먹먹해진다. 미술 작품이 그것이 놓인 장소와 일종의 '대화를 나눈다'는 건 거기에 머물렀던 내 기억 속 풍경에 적극적으로 개입한다는 얘기다. 그리고 이는 어떤 장소 혹은 그곳을 찾은 이들이 절실히 만나기를 원하는 이미지와 내러티브, 감각과 감정을 명료하게 포착해 시각적으로 소통하는 그의 솜씨에서 비롯된다.

파리 지하철 개통 100주년을 기념해 팔레루아얄-루브르박물관역에 설치된 그의 알록달록한 〈야행자들의 키오스크Le Kiosque des Noctambules〉(2000)가 보이는 카페에서 차를 마시던 중에 문득 이런 생각이 들었다. '내가 지금 어디에 있는 거지?' 천진한 아름다움에 감탄하는 그 찰나, 현실에서 벗어나 또 다른 현실로 차원 이동하게 함으로써 작가는 그렇게 단 몇 분이라도 우리가 복잡한 삶에서 해방되길 바란 듯하다. 2022년 지금 서울에서 열리는 오토니엘의 대규모 개인전 《정원과 정원》도 누군가에게는 그런 시간일 것이다. 작가는 서울시립미술관 초입의 야외 조각공원 나무에 여름 내내 걸릴 〈황금 목걸이Gold Necklace〉(2021)를 통해 우리의 안녕을 함께 빌어 주며 관람객을 환대한다. 전시장으로 진입하는 손잡이, 전시를 예고하는 티저 역할까지 맡은 이 '위시 트리wish tree' 아래에서 나는 알 수 없는 기대감으로 한참 시간을 보냈다. 그러다 보니 샤토 라

코스트 입구의 나무에 걸려 있던 비슷한 형태의 목걸이가 기억 나기도 했는데, '사라진 육체'를 담은 듯했던 그 영적인 작품의 숙연한 표정이 이곳 서울에서는 한결 다정해져 있었다.

내가 파리를 찾았을 당시 오토니엘은 한창 도시 외곽의 몽 트뢰유에 새 스튜디오를 준비하고 있었다. 본래 작은 정원이 딸 린 집이었던 이곳은 1900년대에 철강소로 사용되었다고 했다. 북페어 정도는 열고도 남을 1,200평가량의 어마한 넓이도, 웬만 한 건물은 품고도 남을 만큼 높다란 층고도 모두 인상적인 이 공간 곳곳을 소개하던 그가 옥상에 이르러 말했다. "나는 이곳 이 창의적인 무언가가 끊임없이 발현되는 공간이 되었으면 합 니다. 곧 안무가, 무용가, 음악가, 배우 등 다른 분야 예술가와의 협업도 진행하고, 지역 예술가들과 도시 담론도 형성해 볼 생각 이에요." 미술가에게는 거대한 스튜디오만큼 확실한 성공의 증 표도 없겠지만, 설렘보다는 희망에 가까운 그의 표정은 그것이 전부가 아님을 짐작하게 했다. 지난 수십 년 동안 오토니엘이 차 곡차곡 간직해 온 계획, 야망, 비전, 바람 등이 교차된 공간이자 진일보한 예술 철학을 기대하게 하는 미래적 공간, 그리고 일대 지역의 문화적 지형도는 물론 작가의 작업 영역을 한계 없이 확 장할 가능성을 드러내는 공간이었다.

물론 팬데믹 기간 동안 이 스튜디오가 계획대로 운영되었 는지는 확인하지 못했다. 다만 시간이 박제된 고립의 도시에서

스튜디오를 심적·물리적·예술적 좌표로 삼은 작가가 시공간의 경계와 한계를 뛰어넘어 꿈꾸기를 멈추지 않았고, 고로 지금 서울시립미술관에서 열리는 이 개인전은 그 꿈으로 발현된 예술적 사건과 다름없다. 2011년(지금은 없어진) 삼성미술관 플라토에서의 개인전《마이 웨이My Way》이후 이윽고 11년 만에 서울에 당도한 총 74점의 작품은 그렇게 2022년 여름의 덕수궁 길 일대를 환히 밝히고 있다.

1980년대 후반부터 조각, 사진, 회화 등을 통해 존재와 실재, 관념과 상징의 문제를 다뤄 온 현대미술가 오토니엘은 이번 전시에서 아름다움에 대한 현재적 정의를 서술한다. 변치 않은 아름다움과 요즘 시대가 원하는 아름다움, 표면의 아름다움과 이면의 아름다움 등이 조화를 이루고 또 간극을 생성하며 도시 전체를 사색하는 정원으로 만든다. 전시 제목인 "정원과 정원" 역시 "실제 복수의 전시 장소를 지칭하면서 또한 예술로 재인식하게 되는 장소, 그리고 작품을 거쳐 관람객의 마음에 맺히는 사유의 정원을 포괄한다."• 좋은 전시는 흥행의 여부를 떠나 시공간의 일시성을 통해 도시인들의 동선과 일정을 바꾸고 일상과 기억을 환기하기 마련인데, 오토니엘의 우주에 방문해 신비로움과 비밀을 만끽하기에는 모든 것이 다시 시작될 것만 같은 2022년의 여름만큼 어울리는 계절도 없을 것이다.

이에 맞추어 덕수궁 연못에는 새로운 꽃이 피어났다. 이번 전시의 백미로 회자되고 있는〈황금 연꽃Golden Lotus〉(2019~

2021) 연작과 〈황금 장미Golden Rose〉(2021)는 지금 내 눈앞에 펼쳐지는 이 풍경의 쉼표이자 마침표가 된다. 기념비적 조각을 향한 야망 대신 소담스러운 궁에 몸을 맞춘 이 황금빛 구슬 꽃을 통해 오토니엘은 익숙하면서도 생경한 아름다움을 선사한다. 그리고 특유의 신중하고 조심스러운 제스처로, 이맘때면 아침저녁으로 자그마한 꽃잎을 여닫으며 연못 수면을 노랗게 장식하는 어리연꽃을 기꺼이 신의 작품으로 변모시킨다.

오토니엘은 미술가로 살기 전부터 이미 꽃에 매료되었다. 열네 살 때부터 연약한 꽃과 보잘것없어 보이는 식물을 노트에 정리하곤 했는데, 특히 그는 이들의 신화가 인류와 세계를 통찰한다는 사실에 감동했다. 지금도 오토니엘은 '아네모네에 유황을 묻고 석류를 해부하고 꽃잎을 벽에 꽂은 작업'을 생애 첫 작품으로 꼽고, "꽃의 상징성은 세상을 새롭게 보는 촉매 역할을 한다"고 말한다. 그런 그가 연꽃을 품지 않을 리 만무했다. 오토니엘이 한국에 처음 방문한 이후 그의 회화 및 조각 작품에서는 종종 연꽃의 생명력과 창조의 힘, 그리고 고요한 깨달음의 메시지가 만개했다. 그러나 이렇게 자신의 예술을 통해 우리의 살아 있는 근현대사와 조우하고 과거와 현재를 이어 내는 시도는 이번이 처음이다. 문득 스튜디오에서 오토니엘이 내게 건넨 말이 생각난다. "뒤를 돌아본다는 건, 미래에 대한 과거의 비전을 발견하는 일입니다. 나는 과거와의 연결성과 연속성을 믿는 작가입니다."

루브르박물관은 지난 2019년에 유리 피라미드 건축 30주년을 맞이했다. 당시 숱한 논쟁 끝에 탄생했으나 지금은 파리의 랜드마크로 자리매김한 피라미드의 존재와 루브르의 혁신성을 미학적으로 기리기 위해, 이들은 가장 동시대적인 예술가 오토니엘을 초청했다. 자신만의 방식으로 이 거대한 역사를 창조적으로 해석할 권한을 얻게 된 작가는 특히 "꽃은 내가 세상을 보는 방식 중 하나이자 우리를 둘러싼 놀라운 일들을 목격하고자 하는 열망의 표현"이라는 오랜 믿음을 실천하기로 했다. 루브르 프로젝트를 위해 오토니엘은 2년 동안 거의 매주 휴관일마다 미술관에 들러 공간을 둘러보고, 작품 사진을 찍고, 리서치에 몰두했다. 그리고 그 결과물 중 하나로 루브르 소장품에 숨은 99가지 꽃의 예술사적 의미 및 인류학적 기원을 주관적으로 기록한 책 『더 시크릿 랭귀지 오브 플라워즈 *Jean-Michel Othoniel: The Secret Language of Flowers*』를 만들어 선보였다. 그리고 이 책의 「서문」을 통해 세계적인 명화 작품은 물론 꽃의 존재, 그리고 꽃을 사랑한 자기 역사 모두에 뜨거운 찬사를 보냈다.

"매일 아침 루아얄 가든을 가로질러 커피를 사러 갔다. 나이 든 여자가 꽃을 팔고 있었다. 나는 의식처럼 그녀를 스쳐 에콜 데 보자르로 가는 지하철을 타러 뛰어갔다. 저녁에도 그녀는 여전히 그 자리에 있었다. 나는 종종 남은 꽃을 샀다. 두 단에 5프랑이었다. 그 꽃들은 내 다락방의 제단에 놓일 운명이었다. 두 개의 초와 라파엘의 〈초원의 성모〉(1506) 엽서 뒤에 양

귀비꽃이 핏방울처럼 서 있었다. 나는 밤마다 꿈속에서 오비디우스의 변신, 아도니스의 죽음, 나르키소스의 죽음 등 수많은 꽃 이야기에 둘러싸였다."•

　책 『더 시크릿 랭귀지 오브 플라워즈』가 그간 인류가 어떻게 꽃을 예술에 차용했는지에 대한 '마니아적 탐구'라면, 회화 연작 〈루브르의 장미 La Rose du Louvre(The Rose of Louvre)〉(2019)는 본격적인 '예술가의 재해석'이다. 수만 점에 이르는 소장품을 뒤지며 추려 낸 꽃 중에서도 그는 '루벤스의 장미'라 스스로 이름 붙인 페테르 파울 루벤스의 17세기 걸작에 영감받았다. 루브르가 박물관이기 전에 성이었다는 사실을 주지하면서 프랑스의 역사까지 들여다보았고, 그리하여 오토니엘은 메디치갤러리로 향했다. 당대의 스타 화가 루벤스가 (의뢰받아) 그린 왕비 마리 드 메디치의 일생이 총 24점 회화의 대서사시로 펼쳐지는 이곳에서, 그는 특히 마리 드 메디치와 앙리 4세의 대리 결혼식 장면을 그린 그림을 선택했다. 고개를 한껏 젖혀야 시야에 들어오는 큰 그림의 맨 아랫부분, 남녀의 발치에 떨어진 장미 한 송이가 보인다. 이탈리아인이었던 그녀는 프랑스 역사에서 외롭게 분투했는데, 루벤스의 장미는 그런 그녀의 감정과 사랑, 권력과 정열 등이 뒤엉킨 운명과 인생을 상징한다. 이렇게 오토니엘은 당대 가장 현대적이었던 화가에, 프랑스의 문화와 정신을 바꾼 페미니스트에 경의를 표한다.

　"마리 드 메디치의 역사는 젊은 세대가 열광하는 역사가

아니었어요. 이들은 루이 14세나 프랑스혁명 같은 거시사에 친숙하니까요. 마리 드 메디치가 프랑스 문화를 바꾼 장본인인 이유는, 그녀가 온 이후에 어둡고 근엄한 나라였던 프랑스가 정신적으로 크게 변화되었기 때문이에요. 즉, 프랑스가 지금처럼 감성적이고 아름다움을 추구하며 시적인 면모를 사랑하는 나라일수 있었던 것은, 그녀가 즐거움과 빛, 예술의 비전을 중히 여기는 분위기를 형성한 덕분이죠. 프랑스인들은 그녀를 배척하려했지만, 그녀는 굴복당하지 않았어요. 이건 과거만의 일이 아닙니다. 지금도 유럽 전역이 매일 이민자 문제에 직면해 있죠. 우리는 다른 이들을 받아들이고 반겨야 합니다. 우리가 프랑스 문화라 알고 누리는 건 온전히 프랑스만의 것이 아니에요. 나는 시적인 비전 뒤에 반드시 정치적 비전이 존재하고, 이것이 새로운 세계에 대한 비전까지 제공한다고 믿습니다. 예술을 통해 역사를 들여다봐야 하는 이유는 미래를 알기 위해서예요.”

오토니엘은 프랑스의 소도시 생테티엔에서 나고 자랐다. 그곳에서 멀지 않은 곳에 MAMC라는 훌륭한 미술관이 있었고, 덕분에 그는 어릴 때부터 자연스럽게 현대미술을 접하고 배우고 사랑하게 되었다고 했다. 간혹 작가들의 작업하는 모습을 훔쳐보기도 했는데, 그것은 그에게 미래를 향한 작은 희망의 창문과도 같았다. 파리의 예술학교에 다니며 미술가의 꿈을 키우던 오토니엘은 학비를 마련하기 위해 루브르박물관의 경비로 일했다. 관람객을 주시하고, 청소도 했다. 부지런히 주변을 살펴

는 대신 작품을 보느라 여념이 없었을 테니 썩 좋은 경비는 아니었을 것이다. 그런 그가 불안과 상처로 점철된 청춘의 긴 여정을 지나 35여 년 만에 드디어 루브르로 금의환향했다. 더욱이 루브르가 현대미술 작품의 전시를 허락한 건 매우 이례적인 일이었는데, 얼마 후에는 관련 부서의 만장일치로 이 회화 연작을 소장했고, 유리 피라미드 바로 아래 공간인 퓌제 안뜰에 영구 설치된다는 낭보까지 날아들었다. 이로써 오토니엘의 〈루브르의 장미〉는 예술의 무한한 가능성에 대한 증거이자 누구든 스스로를 믿어야 하는 강력한 이유가 된 것이다.

오토니엘의 자화상과도 같은 〈루브르의 장미〉는 그 화려한 역사에만 머물지 않는다. 실제 전시장에서도 이 검은 장미에 머물던 시선이 천천히 붉은 계열의 사랑스러운 작품으로 이동했다. 프랑스의 문화 및 역사의 상징이 함축된 〈루브르의 장미〉를 다시 우리 땅의 역사에 대입해 변형한 신작이다. 삼면화 형식의 이 작품은 덕수궁의 옛 건축에 사용된 오얏꽃 문양에서 착안, 금빛 캔버스 위에 붉은 꽃가루가 퍼져 나가는 모습을 담고 있다. 꽃말인 저항, 생명 등의 메시지에 주시한 오토니엘은 이 작품에 〈자두꽃 Plum Blossom〉(2022)이라는 제목을 붙였다.

덕수궁의 '정원'이 더욱 고즈넉하게 다가오는 건, 대조적으로 그 근처에 있는 미술관의 '정원'이 매우 주도면밀하게 구성되어 있기 때문이다. 특히 지금껏 제작한 것 중 가장 대규

모 작품이라는 길이 26미터, 폭 7미터에 이르는 〈푸른 강Rivière Bleue(Blue River)〉(2022)에서는 오토니엘의 빛나는 예술적 야심이 돋보인다. 조명 덕분에 진짜 넘실거리는 듯 보이는 '푸른 강'이 전시장 한가운데서 사방을 비추기 때문인지 이 공간이 본래보다 훨씬 더 넓게 인식된다. 〈푸른 강〉 위로 허공에 걸린 14점의 조각들은 강물 위에서 빛나는 별의 풍경으로 읽어도 좋다. 강이 감성의 모티프라면, 별은 지성의 그것이다. 이 조각들은 수학 이론에 등장하는 무한성의 개념, 실제로는 구현될 수 없다는 엇갈리는 매듭의 개념을 시각적 예술로, 영원성의 이야기로 풀어낸다. 다채로운 채도와 명도를 품은 푸른 강과 각각의 별은 서로의 빛을 흡수하고 반사하면서 황홀한 풍경을 연출하고, 서로의 존재에 영향받은 이들은 오토니엘이 구현한 환상의 세계에 심도를 더한다. 보는 이의 물리적 시야를 밝혀 주는 건 물론이고 마음의 시선도 가 본 적 없는 데까지 가닿는다.

유유히 흐르는 강 옆에 스타카토처럼 배치되어 특유의 리듬감을 선사하는 유리벽돌 작품 〈프레셔스 스톤월Precious Stonewall〉(2022) 연작은 2020년 연말에 열린 국제갤러리 개인전에서 처음 선보인 바 있다. 당시 봉쇄령으로 옴짝달싹할 수 없었던 작가는 일기를 쓰듯 매일 여러 색을 조합해 맑은 수채화 드로잉으로 〈프레셔스 스톤월〉을 그려 냈고, 이를 유리벽돌 조각 작품과 함께 소개했다. 제목은 1969년 뉴욕의 동성애 커뮤니티가 경찰에 거세게 저항하며 벌어진 '스톤월 항쟁'에서 차용했는

데, 이렇게 역사를 바꾼 급진적 사건에 영예를 부여함으로써 삶의 시적 감성과 정치적 지점이 만나게 된다. "벽돌만큼 인류 보편적인 재료는 없습니다. 페르메이르도 노란 벽돌을 자주 그렸고, 바벨탑에 사용되기도 했으며, 혁명을 열망하는 시위 현장에서는 투쟁의 도구로 쓰였죠. 자유를 향한 실천이 소중하다는 이야기를 하고 싶었어요. 이 시대를 사는 우리 역시도 세상을 둘러싼 기존의 벽을 문으로 변형하고, 확장시켜야 합니다." 작가는 〈프레셔스 스톤월〉이 행복하고 옳은 미래를 향한 통로와 다름없다고 부언했다.

이 모든 것을 가능하게 하는 푸른색의 유리벽돌 모듈은 오토니엘의 작업 세계를 확장하는 중요한 조형 언어다. 특히 벽돌이라는 형태는 평소 '건축적 조각'의 가능성, 즉 건축과 조각, 공간과 작품과의 관계를 탐구해 온 오토니엘에게 혁신적인 발견이다. 언젠가 인도 여행을 간 작가는 델리와 피로자바드 사이를 지나던 중 도로 주변에 쌓여 있는 엄청난 양의 벽돌을 목격했다. 이들은 언젠가 내 집을 마련할 수 있다는 희망으로 벽돌을 한 장한 장 쌓아 둔다고 했다. 수많은 벽돌은 누군가의 소중한 집의 일부가 되기 위해, 어떤 인생의 화룡점정이 되기 위해 오랜 세월 기다림을 견디는 염원과 소망의 집합체로서의 재료인 셈이다. 벽돌이 삶을 더 나은 방향으로 바꾸고자 하는 희망의 연결고리라는 사실에 영감을 얻은 그는 전통 유리공예 방식을 지키는 인도 장인들과 협업하기 시작했다. 특히 그는 유리벽돌을 불안

97

전한 형태로 적층하면서 보는 이의 사유를 유도하는데, 마치 자가 증식하는 생명체 같은 구조물은 "터무니없이 비현실적이거나 괴기스럽기까지 한 이 세상에 존재하는 보물 같은 존재를 상징한다."

사실 유리라는 재료를 벽돌의 형태로 만든다는 자체도 꽤 흥미롭다. 벽돌은 안정성 · 불변성 · 소박함 · 일상성 등을 의미하는 반면, 유리는 취약하고 액체와 고체의 중간 성질을 가졌으며 궁극의 화려함으로 통한다. 1990년대 초부터 오토니엘에게 눈부신 명성을 안긴 재료가 실은 현대미술이 줄곧 도외시해 온 공예 기법으로 탄생한다는 점에서도 의미가 있다. 견고함과 취약함, 예민함과 위태함의 대비를 상징하는 유리와의 관계 혹은 특성은 그를 끊임없이 자극한다. "유리의 이중성은 나의 감정은 물론 상반되는 존재들이 만났을 때의 긴장감, 이로부터 발생하는 긍정적인 에너지를 반영해요. 유리는 환상적인 기분을 선사하는 동시에 특유의 극한의 아름다움으로 일종의 공포심을 느끼게도 합니다. 게다가 연금술의 대표 재료이기도 하잖아요." 오토니엘은 처음에 화산 용암이 식으면서 생성되는 검고 불투명한 유리질 암석인 흑요석을 활용했으나, 지금은 무라노섬에서 제작한 다채롭고 투명한 유리를 사용한다. 이런 재료의 변화는 그가 바라보는 삶의 관점이 바뀌었다거나 혹은 이런 관점을 일깨우는 자연스러운 과정을 말해 준다.

유리벽돌이 탄생할 수 있었던 건 '태초에' 유리구슬이 존

재했기 때문이다. 오토니엘의 언어는 유리구슬 하나에서 시작해 마침내 저마다의 아름다움으로 완성된다. 다만 유리구슬 작업을 위시한 오토니엘의 작업이 처한 운명이라면 "아름답다"와 "아름답기만 하다" 사이에서 늘 줄타기를 하면서, 직관적 아름다움 혹은 이를 둘러싼 선입견에 해명해야 하는 상황에 종종 놓인다는 것이다. 그러나 그의 거의 모든 작업이 보이는 게 전부가 아니듯, 유리구슬이 그저 아름답기만 한 적은 없었다. 장인들이 날숨으로 완성한 구슬은 각자 흠집과 상처를 갖고 태어나기에 결코 완벽하지 않다. "구슬은 좋건 나쁘건 인생의 한 구비를 도는 흉터, 기억하고픈 슬픔과 아픔, 회한 같은 것들을 떠올리게 하는 부적이다"•라는 그의 말을 떠올리면 더욱 애잔하다.

　　근작들만 보자면, 오토니엘의 초창기 작업들이 한없이 내부로 침잠하거나 스스로를 치유하고자 하는 인간적인 고뇌로 가득 차 있었다는 걸 상상하기 쉽지 않다. 사랑하는 이를 잃고 상실과 소멸을 애도하는 작업 〈사제복 입은 자화상Self-Portrait in Priest's Robe〉(1986)부터 성소수자들의 존재를 통해 내면의 상처를 대면하는 구슬 작업 〈상처 목걸이Le Collier Cicatrice〉(1997)를 만들기 전까지의 작업은 주로 상실과 부재, 그 절망의 감정을 날것으로 담고 있었다. 특히 그 사이에 유황으로 만들어 낸 초기작들은 기대 이상으로 기괴하고 음울하다. 녹아서 철철 흘러내리는 장기 같은 유황의 형태와 재질은 특유의 역한 냄새까지 자동적으로 상기시켰는데, 그러다 보면 유황을 의미하는 'Sulfur'가

영어로 '고통Suffer'과 발음이 같다는 걸 인지하게 된다. 유리구슬 작업에 매진하면서 그는 비로소 아름다움이 "정신적 교감의 통로이자 또 다른 세계로 발을 들일 수 있는 일종의 문"과 같은 본질적 요소임을 순순히 인정하게 되었다. 가장 개인적인 역사를 반추하는 대상으로 침대를 상정한 〈나의 침대Mon Lit〉(2003) 같은 작업에서 구슬에 자신의 이야기를 담아낸 이유이기도 하다. 오토니엘의 작품이 전형적인 아름다움 이면의 고통과 치유를 은유한다 말할 수 있는 건, 그것이 예술에 그럴듯한 의미를 부여하는 손쉬운 해석이어서가 아니라 실제 그가 그렇게 살았고, 그의 작업들이 그런 길을 걸어왔기 때문이다.

"전 세계가 변화하고 있어요. 그런 현실을 살아 내면서 나도, 작품도 서서히 변한 것 같아요. 고립된 세계에서 홀로 작은 작품을 만드는 시기도 있었어요. 나 자신을 열어 보이고, 예술적 비전을 세상과 공유하기까지 꽤 오랜 시간이 걸렸습니다. 하지만 세계를 여행하면서 진실된 호기심과 열린 마음으로 무수한 이들과 교류해 왔고, 지금의 나는 나 자신과 작품을 통해 다른 이들을 잇고자 하는 소망을 갖고 있어요. 나의 삶과 작업은 매우 밀접하게 연관되어 있어요. 작업을 통해 내가 느끼는 감정을 그대로 표출하기 때문에 모든 작품이 나를 말해 주고 있습니다."

우리는 이런 이야기를 다름 아닌 당시 스튜디오에 놓였던 스테인리스스틸 재질의 은색 벽돌 공간 〈아고라Agora〉(2019)에

서 나누었다. 서울에서도 존재감을 발휘하며 '공감의 공간'으로 거듭나고 있는 이 건축 형태의 작품은 "바라보기만 하는 게 아니라 들어갈 수도, 심지어 살live 수도 있는 조각을 짓고 싶다"던 그의 관심사가 궁극적으로 어디를 향해 있는지를 증언하고 그 형태를 예고한다. 아고라는 고대 그리스에서 공공 토론과 회의를 위한 장소였다. 이곳에서 당대인들은 사회의 비전을 논쟁했고, 문명의 아름다움과 예술성에 대한 대화를 나누었다. "우리에겐 이런 공간이 절실합니다. 인터넷과 소셜미디어가 넘쳐나지만 정작 스스로를 표현하기엔 더 힘든 상황이 되었죠. 나는 예술이 외부의 혼란한 세계로부터 우리를 보호할 수 있고 위기를 극복하도록 도와준다고 믿어요." 오토니엘은 서울에 놓인 〈아고라〉가 잠시마나 압박이나 방해 없이 의견을 주고받는 자유의 공간, 진정한 대화를 나누는 공간이길 바라고 있을 것이다. 그의 목표는 "지나치게 낭만적인 생각이라 해도, 설사 불가능할지라도 현실 속에 유토피아를 짓는 것"이기 때문이다.

　　나는 간혹 작가와의 인터뷰 말미에 공통 질문을 던지곤 한다. "당신의 판타지는 무엇입니까?" 일견 단순한 이 질문에는 작가로서의 욕망과 고뇌 등 내면을 간파할 수 있는 단서가 포함되어 있다. 실현 불가능을 인정하는 판타지는 노력의 여하에 좌우되는 꿈이나 계획과는 다르기 때문이다. 혹자는 내일 당장이라도 예술계를 떠날 수 있는 것이라 답했고, 또 누군가는 오래오래 이 일을 계속하는 것이라고 했다. 그리고 오토니엘은 "가족

을 만드는 것"이라고 대답했다. 혈연으로 맺어진 게 아니라 예술을 사랑하는 이들로 구성된 가족이란 그에게는 곧 협업에 열려 있는 다양한 분야의 예술가들과 영감을 선사하는 동료 및 친구들이다. 이들과 함께 모여 토론하고 공유하며, 가능하다면 세상에 새로운 가능성을 제시할 수 있는 유무형의 공간을 만들 수 있다면 더할 나위 없을 것이다. 그리고 이런 판타지는 '성공한 예술가'라는 수식어에 당당할 수 있는 이유가 된다. 그에게 성공이란 "더 다양하고 많은 일을 할 수 있는 자유이자 타인을 더 관대하게 바라볼 수 있는 여유이며, 스스로를 더 열어 보일 수 있는 기회이자 타인과 공유할 수 있는 영광의 순간"을 의미한다.

"내게 아름다움이란 영혼을 일깨우는 거룩한 여정이에요. 아름다움은 어느 문화에나 공통적으로 존재하기에, 우리가 서로를 평화롭게 이해할 수 있도록 도와줍니다." 누구나 아름답다고 느낀다는 건 단지 눈에 보이는 것에 대한 이야기가 아니다. 모두가 같은 처지에 놓여 있고, 비슷한 고민을 하고 있으며, 다르지 않은 꿈을 꾸고 있다는 보편성의 태도, 더 나아가 관용의 정신과도 만난다. 그의 반짝이는 작품들은 한결같이 우리의 모습을, 현실을 비추어 작품의 일부로 환원시킨다. 표면의 아름다움은 자연스레 이면의 아름다움으로 확산되고, 변치 않는 아름다움이 현재의 아름다움을 옹호한다. 아름다움과 혁신을 향한 작가의 믿음은 아름답기에 혁신적일 수 있다는 새로운 가치를 만들어 내는데, 이는 두 가지의 공존과 상생이 이뤄 내는 긍정적

미래, 즉 우아한 각성의 세계를 창조하고자 하는 그만의 방식이기도 하다. 오토니엘의 아름다운 작업은 홀로 아름답기만 한 적 없었다. 간절히 소통을 열망했기에 언제 어디서든 의연하게 찬란했고, 세상의 모습을 반영하거나 사연을 품되 늘 그 안에 존재해 왔다. 그러므로 예술이란, 오토니엘 세계의 언어로는 아름다움을 구원하고자 하는 '희망'과 동의어다.

관계

Relation

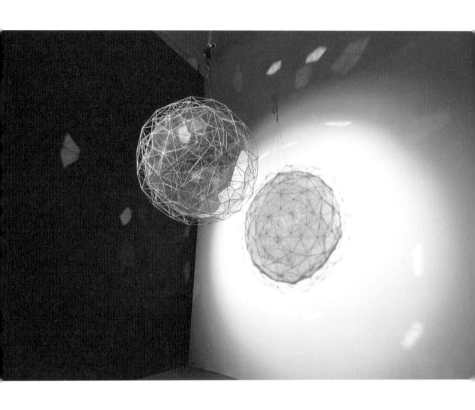

올라퍼 엘리아슨, 〈우주 먼지입자 Stardust Paricle〉, 2014

Stainless steel, translucent mirror-filter glass, wire, motor, spotlight Ø 176cm,
Buk-Seoul Museum of Art, Seoul, installation view of 〈Light: Works from the Tate Collection〉,
2021~2022, Tate Collection, London © Olafur Eliasson, Photo by Sangtae Kim

서로 존재함의 감각을
인정한다는 것

전례 없는 미술 시장 호황기의 중심에 있다 보니 왜 컬렉팅을 하지 않느냐는 질문을 많이 받는다. 그때마다 나는 틸다 스윈턴식 아마추어리즘을 예로 들곤 한다. "데릭 저먼과의 작업으로 처음 영화를 접했는데, 이 유사 가족 관계가 나를 완전히 망쳐 놓았죠. 지금도 작품 선정할 때의 기준은 작품이 아니라 함께하는 사람들입니다."* 미술을 대하는 나의 태도 역시 그녀와 비슷해서, 나는 미술을 돈으로 환산하는 데 도통 재주가 없다. 미술품의 가치와 돈의 가치 사이에 선뜻 등호를 대지 못하는 것이다. 언젠가부터 내게 미술은 세상을 관찰하는 방식이자 관계를 고찰하는 통로이며, 사유를 경험하는 방도가 되었다. 미술을 모르고 살던 때보다 조금은 더 흥미롭고 나은 삶을 산다고 믿고 있는 나로서는 그 경험에 이렇다 할 값을 매기기가 힘들다. 이런 증상은 미술과 화폐 사이에는 절대적 등식보다 더욱 복잡 미묘한 요소가 먼저 전제됨을, 이 요소들을 즐기는 법을 일찌감치 일깨워 준 몇몇 예술가 덕분인

데, 2022년 초에 서울시립 북서울미술관의 《빛: 영국 테이트미술관 특별전》(2021~2022) 전시장에서 그중 한 명과 재회했다.

　　올라퍼 엘리아슨 Olafur Eliasson(1967~)은 예술의 이름으로 모든 걸 실행하는 예술가다. 전시 공간에 태양, 무지개, 폭포, 별, 바람 등을 유사자연artificial nature 현상으로 구현하고, 도심에 오래된 빙하를 갖다 놓고, 바다와 강에 녹색 물감을 풀고, 양을 키우고, 설산 꼭대기에 대규모 조각을 세우고, 코펜하겐 운하에 보행자와 자전거를 위한 이동식 다리를 짓고, 유명 가구회사와 함께 조명을 만들며, 아프리카 사람들을 위한 태양열 조명을 개발할 뿐 아니라 판매도 한다. 각국의 지도자들을 만나고, 아트스쿨을 운영하며, 난민들과 교류하는 예술 프로젝트를 진행하고, 스튜디오의 레시피와 주방 문화를 담은 쿡북cook book을 출간하는 것 역시 그의 일이다. 다보스경제포럼의 '세상을 변화시키는 예술가'상을 수상하기도 하는 등 올라퍼 엘리아슨의 전방위적 활약은 철학, 수학, 과학, 건축, 자연, 경제, 정치 등 세계를 구성하는 모든 분야를 관통하고, 그의 움직임과 발자국에 맞춰 작가의 예술 영역은 비약적으로 확장된다. 내가 아는 한 예술의 바깥 세계에 관심이 가장 많은 예술가인 엘리아슨은 동시에 이런 다방면의 활동을 통해 미술을 접하고 작품을 본다는 것의 원천적 의미를 명확히 짚어 내는 작가다. 그는 "성공이란 가능성을 경험하는 것이 아니라 경험할 수 있는 가능성을 경험하는 것"이라

고 말했는데, 여기서의 성공이란 현실적인 삶의 기준부터 전시장 안에서 보내는 시간의 가치에 이르기까지 모두 아우른다.

　같은 이유로 종종 이 미술가는 야심 차고 수완 좋은 사업가 혹은 지나치게 진지한 행동주의자로 여겨진다. 썩 틀린 얘기도 아니지만, 내게 그는 이를테면 영화 〈돈룩업〉(2021)의 마지막 장면에서처럼 세상이 산산조각 나는 그 순간까지 예술의 힘을 믿을 철학적인 이상주의자에 가깝다. 2016년 리움미술관에서의 개인전 인터뷰 때, 알이 유난히 두꺼운 안경 너머로 눈빛을 빛내며 해 준 말이 기억에 남는다. "나는 어떤 전시를 준비할 때 당신의 인생에 무슨 일이 있었는지, 당신이 왜 전시장에 오려고 했는지를 먼저 생각합니다. 그러므로 내게 전시는 집과 사람들의 삶에서 시작해요. 사람들은 각자 자신의 이야기를 전시장에 한 보따리씩 들고 옵니다. 내 전시는 당신의 이야기를 반영하고, 나는 곧 당신을 바라보죠." 그가 건축학자, 공학자, 수학자, 디자이너, 공예가 등 100여 명에 가까운 타 분야 전문가들과 함께 '더 좋은 세상'이라는 순진무구한 공동의 목표 아래 실험실 같은 스튜디오에서 궁극의 협업체인 예술 공동체를 꾸린 이유도 이와 다르지 않다.

　물론 올라퍼 엘리아슨은 예술 밖 세계에 관심 많은 예술가지, 예술의 효능을 맹신하는 정치인은 아니다. 그의 가장 중요한 동력은 나와 당신, 우리와 세계의 본질을 들여다보는 철학적·예술적 시선이다. 그는 특히 예술에서 발현되는 이것을 '아이디어'라고 일컫는다. 감각 안에 녹아 있는 무의식의 아이디어를 현실

화하고, 인간 이외 모든 사물의 존재감을 활성화시키는 것이 예술가인 본인 역할이라 믿는다. "나는 자연을 인간 삶의 일부로 여기는 곳에서 자랐습니다. 어느 날 부모님이 내가 그림을 그리는 모습을 보고 이렇게 말씀하셨죠. 네가 지구를 조금씩 밀어내고, 움직이게 하고 있구나…. 그때 깨달았어요. 그림 그리는 이 작은 행위가 나의 주변에, 세상에 영향을 미치고 있다는 걸요." 존재함의 감각을 인정한다는 것, 미세하게 진동하고 변화하는 세상을 향한 의지가 엿보이는 이 시적인 말은 어떤 메시지보다 강력하게 나를 끌어당겼다. 겉으로는 드러나지 않는 심오한 질문들이 이 한마디에 내재되어 있기 때문이다. 움직이는 이 세상에서 나는 쓸모 있는 존재인가, 나는 잘하고 있는가, 나는 아름다운 사람인가, 사회의 일부로서 나의 모습이 불편하지는 않은가….

북서울미술관에서 만난 전시 작품 〈노랑 대 보라Yellow versus Purple〉(2003)와 〈우주 먼지입자Stardust Paricle〉(2014)에는 엘리아슨이라는 예술가를 행위하게 만드는 동기에 대한 이야기가 담겨 있다. 그는 덴마크왕립미술원 재학 시절부터 인간 인지의 역사를 만들어 온 빛과 색의 예술적·과학적·심리적 지점을 탐구했고, "보는 것이 감정에 힘을 부여하는 것이 아니라 감정이 보는 것을 결정할 수 있다"*는 진리를 발굴했다. 빛과 색의 일시성을 인정하고 현재성을 존중하며 무한성에 찬사를 보내는 그만의 방법이 아니었나 싶다. 어쨌든 이런 비물질적 요소들은 그의 추상예

술 세계의 핵심이지만, 그는 자기 메시지를 전달하는 것보다 관람객이 경험하는 감정, 사유를 더 중히 여긴다. 빛, 색, 그림자와 움직임이 공간을 어떻게 변화시키는지, 이 요소들이 그들의 어떤 감정에 무슨 영향을 미치는지 등 작가의 궁금증은 가히 인류애적 호기심이라 할 만하다. "저는 직관, 직감, 육감 같은 아이디어를 좋아합니다. 몸에서 느껴지는 느낌이죠. 그건 기하학과도 닿아 있는데, 본래 기하학은 수를 세는 데 쓰는 학문이 아니라 지구와 가까워지는 학문이에요. '지오메트리geometry'의 어원은 걷는 속도와 관련 있습니다. 걸어 다니는 명상 상태라 할 수 있죠."

강철 골조 다면체가 유리 다면체를 감싼 기하학적 조형물 〈우주 먼지입자〉는 빛과 그림자, 현실과 환영의 스펙터클한 풍경을 통해 전시장이라는 환경을 시시각각 바꾼다. 이 작품의 천천한 움직임은 진동한다, 공명한다 혹은 어떤 여정 중에 있다는 느낌에 더 가깝다. 사실 엘리아슨의 모든 작업은 각종 움직임을 내포하고 있다. 실제 움직이기도 하거니와 감정적 변화, 나아가서는 사회적 변화를 이끌기도 하는데, 특히 이 작품은 단조로운 물리적 움직임을 통해 보는 이의 심리적 움직임을 야기한다. 흥미로운 건 기하학자 겸 건축가와 협업해 만든 난해한 구조, 우주의 먼지를 무한정 확대한 듯한 크기, 벽을 드라마틱하게 장식하는 화려한 그림자, 자연스레 연상되는 지구 혹은 행성의 존재 등 이 작품의 모든 면면이 '먼지입자'라는 제목과는 전혀 어울리지 않는다는 사실이다. 먼지라 치부하기에는 너무 의미심장한 세계, 다분한 의도가 엿보이는 이 불균

형의 지점은 또 다른 사유의 움직임으로 이어진다. 우주를 구성하는 미미한 요소들의 중대함, 이 거대한 땅의 사소함, 먼지로 상징된 모든 사물의 아름다움 등은 불확실성, 상대성, 유동성, 모호함으로 가득 찬 탈인간중심적인 세계를 향하는데, 이는 작가가 상정하는 이상적 상태다. 우주가 넓어질수록 지구는 작아지는 법이니까.

　　"나는 구球 형태의 조각을 행성의 모델로 생각하길 좋아해요. 인류세를 향한 우리의 움직임 덕분에 인간의 교류가 행성과의 관계로 변화했다는 것이 흥미롭죠. 인류세란 인간을 둘러싼 환경과 생태계에 인류 활동이 미치는 영향에 대해 인지하는 겁니다. 우리는 더 이상 지구를 분리된 관점으로 보지 않아요. '외부는 없다'라는 문장처럼 말이죠."* 과학자이자 철학자 그리고 인류학자인 브뤼노 라투르의 "외부는 없다"라는 격언은 우리가 세상에 불가피하게 휩쓸려 있고, (첨예한 기후 문제나 사회문제를 떠올려도 알 수 있듯이) 우리 행동이 어떤 유의미한 결과를 초래한다는 의미다. 우리는 지금 구球 형태의 조각을 보고 있지만 늘 그 안에 있는 것이다. "구를 본다는 건 세상을 바라보는 동시에 당신 자신을 바라보는 겁니다."* 우리는 〈우주 먼지입자〉를 경험하고 〈우주 먼지입자〉는 우리를 경험하는데, 이 과정에서 대화가 생겨난다. 〈우주 먼지입자〉는 누군가 바라봐 주기를 수동적으로 기다리는 존재가 아니라 생기 있게 반짝이고 숨 쉬며 나와 함께 현재를 산다. 진정성이란 말하는 게 아니라 듣는 데에서, 주장이 아니라 포용에서 시작되는 미덕임을 기억한다면, 세

상을 구성하는 원자의 소리까지, 진동까지 들으려 애쓰는 이 예술가의 진심을 의심하는 건 불가능하다.

　서구의 옛 철학자들은 예술을 두려워했다. 자기 안의 의도치 않은 낯선 움직임을, 그래서 자신들을 수동적 존재로 느끼게 하는 예술을 도무지 긍정할 수 없었던 것이다. 시절은 변했다. 엘리아슨의 예술은 가장 진보한 역할을 수행한다. 보는 이의 감각을 자극하고 감정적 내러티브를 깨움으로써 시간, 공간, 사회, 문화 그리고 지구에서 자기 존재를 자각하도록 만든다. 모든 개인은 머리로 얻는 지식과 몸으로 얻는 지식이 결합될 때 비로소 강력한 변화를 일으킬 수 있는 일종의 '에이전시agency'가 된다고 믿는다. 좋은 예술은 세계를 보도록 하지만, 더 좋은 예술은 나를 바라보게 한다는 것이다. 그래서 그는 무언가를 '재현'하는 것이 아니라 '격려'한다. 미술에서 반드시 무언가를 찾을 필요가 없다고, 작품을 함께 보면서 불안정성을 느끼는 게 비폭력적이고 내향적인 공존의 길이라고, 이 세상에서 함께 존재함을 경험해 보라고, 관심을 자기 내면으로 돌려 보라고 다독이는 것이다. "내 전시를 보러 오라고 하지 않고, 내 전시에서 자신을 바라보라고 권하고 싶다"고 말하던 미술가의 작업 앞에서 실로 오랜만에 예술로부터 환대받는 기분, 지금 나의 가장 절실한 상태에 닿았다. 요즘 미술은 더없이 훌륭한 재테크의 수단이지만, 나의 미술은 긍휼의 마음을 내보이면서도 대가를 바란 적이 없다.

로니 혼, 〈유 아 더 웨더, 파트 2^{You are the Weather, Part 2}〉, 2010~2011

Inkjet on paper(66 color prints, 34 black and white prints, total 100 works), 26,51×21,43×1cm,
Kukje Gallery K2, Seoul, Roni Horn solo exhibition 〈Roni Horn〉 installation view, 2014,
Image provided by Kukje Gallery

나는 당신의 날씨입니다

"영원히 내릴 것처럼 계속되는 질척하고 고약하고 밉살스러운 비."* 지난 2020년 여름에 관한 나의 기억은 프랑스 소설가 스탕달이 어느 사적인 글에 썼다는 이 짧은 문장으로 축약할 수 있다.

무사태평한 날씨는 집안 어느 구석에 조용히 접혀 있는 빨래 건조대 같다. 날씨의 가변성과 유동성 지수가 높을수록 날씨에 대한 관심도 치솟는다. 유례없이 긴 장마, 기록적인 폭우, 연이은 태풍 등은 일종의 디스토피아적인 징후처럼 읽히고, 실제로 많은 이의 일상을 할퀸다. 그래서 온도와 습도의 격한 불균형이 '뉴노멀new normal'로 자리 잡으며 작금의 불확정성과 불안정성을 더욱 극대화시키고, 날씨를 화두로 삼아 서로의 안녕을 묻게 된다. 잔인하리만치 축축한 2020년의 8월을 보내고 보니 오늘처럼 두 개의 태풍이 세상을 휩쓴 직후 구름을 뚫고 내리쬐는 늦여름 햇살이 오히려 초현실적으로 다가온다. 그러니까 내가 출근길부터 전화로 남자(사람) 친구에게 뒤돌아서면 곧 후회할

너무 많은 이야기와 주제넘는 충고를 늘어놓은 이유도, 시시한 언어유희에 실없이 낄낄거린 이유도, 누군가를 너무 쉽게 미워하거나 용서한 이유도, 같은 상황을 대면하면서 조울의 경계에서 널을 뛴 이유도 모두 이 '빌어먹을' 날씨 탓이라는 얘기다.

날씨는 당연히 세상의 모든 일과 연관되어 있다. 날씨가 인간의 감정뿐만 아니라 정치와 경제, 종교와 과학, 환경과 미래의 삶 등과도 광범위하고 밀접하게 관련되어 있음을 깨닫는 과정, 이를 스스로 확인하고 증명해 가는 과정은 인류의 달 상륙에 비견할 만큼 엄청난 진화다. 철학자 롤랑 바르트는 "날씨만큼 이데올로기적인 건 없다"고 했는데, 특히 날씨를 예측하는 능력은 마치 당시 피임 기구가 그랬듯 불가능하다고 여겼던 신의 권능을 쟁취했다는 점에서 줄곧 자연을 본질적으로 두려워해 온 인류에게 혁명이나 다름없다.

종잡을 수 없는 날씨는 누군가에게 재앙이 되지만, 또 누군가에게는 영감의 대상이 되기도 한다. 현대미술가 로니 혼Roni Horn(1955~)이 아이슬란드에 매료된 이유도 바로 세상에서 가장 예측 불가하고 혈기 왕성하고 원시적인 이 땅의 태생적인 가변성 때문이었다. 스무 살이던 1975년에 아이슬란드를 처음 찾은 그는 온천과 용암, 원시의 빙하를 도처에 품은 아이슬란드의 불안한 지질과 변덕스러운 날씨에 완전히 압도당했다. 그 후에도 "길을 잃을 만큼 충분히 크고 나를 찾을 수 있을 만큼 충분히 작

다"고 표현한 이 땅에, "사회적 정체성에 덜 구속당하도록 하고 그 어디보다도 나를 가장 심오하게 만드는" 이곳에, 그는 마치 당연히 그래야 하는 것처럼 정기적으로 드나들고 있다. 로니 혼에게 아이슬란드는 지리적으로나 기상학적으로나 역사적으로나 경험적으로나 생생하게 살아 있는, 지금 이 순간을 증언하는 땅이다. 그는 다양한 자리에서 종종 이렇게 고백했다. "'인간이 여행한다'는 개념보다 '동물이 이주'한다는 개념으로 이 땅에 대한 나의 그리움을 표현하는 게 옳다고 생각해요. 아니, 그보다 훨씬 더 생리적이며 생물학적인 것이었어요."•

1994년 7월과 8월에 로니 혼은 마그레트라는 여성과 함께 아이슬란드 곳곳, 특히 지열로 달궈진 자연 온천을 찾아다니며 보냈다. 작가는 마그레트에게 무엇을 해야 하는지 자세히 말해 주지 않았다. 마그레트는 그냥 물 속으로 들어갔고, 혼은 물 속에 목까지 몸을 담근 그녀의 얼굴을 수없이 사진 찍었다. 어느 날은 거짓말처럼 화창하고, 어느 날은 세기말처럼 어둠침침했을 것이다. 희뿌연 안개가 무겁게 내려앉은 날도 있었고, 폭우가 쏟아진 날도 있었을 것이다. 마그레트에게는 로니 혼도 미처 알지 못했던 묘한 재주가 있었다. 이렇다 할 표정 변화 없이 오직 동공과 입꼬리의 뉘앙스, 고개 각도만 약간씩 달리해 드라마틱한 시각적 효과를 내는 능력 말이다. 그녀는 미간을 찌푸리기도 하고, 맹렬히 노려보기도 하고, 황홀한 표정을 짓기도 하고, 알듯 말듯 시큰둥한 표정을 보이기도 했다. 로니 혼은 속을 알

수 없이 불투명하게 시시각각 변하는 이 여자의 얼굴 사진 중에서 카메라를 정면으로 응시하는 사진만 100장 정도 추리고는 이런 제목을 붙였다. "유 아 더 웨더You are the Weather". 당신은 날씨다, 라는 시적인 작품이 그렇게 탄생했다.

로니 혼의 다양한 작품 중에서도 파스텔톤의 육중한 유리 주조 조각과 함께 자주 회자되는 작업 〈유 아 더 웨더, 파트 2 You are the Weather, Part 2〉(2010~2011)를 국제갤러리 개인전에서 만난 적 있다. 제법 넓은 전시 공간의 벽에 띠를 두른 듯 걸려 있던 100점의 사진 작품, 여자의 얼굴이 편집증적으로 반복되던 그 장면이 무려 8년 전 일인데도 뚜렷하게 기억난다. 광택 있는 전시장 바닥이 거울 노릇을 했기 때문에 바닥에 비친 여자의 얼굴까지 치면 족히 200점은 되는 것 같았다. 눈동자가 다소 몰려 있거나 고개가 삐딱하거나 하는 등 작품 속 여자의 외형적 차이는 그녀의 감정 혹은 기분 상태를 매우 은유적인 동시에 직설적으로 표현하고 있었다. 여자의 얼굴에 한 발 더 가까이 다가가 보았다. 눈에 비친 태양, 머리칼과 입술의 물기, 속눈썹을 흔드는 바람이 선연했다. 이 여자는 온도, 빛, 수증기, 바람 등의 총합인 날씨 속에서 날씨와의 관계를 통해 100번 모두 각기 다른 사람이 되고 있었다. 그러므로 지금 여자의 현 상태에 가장 지대한 영향을 미치는 건 날씨다. 그리고 사진에는 드러나지 않았지만, 작가 자신도 영향을 받고 있었을 것이다. 즉, 거의 감지할 수 없는 100가지의 미세한 차이가 바로 로니 혼이 말하고자 한 "스

스로도 끊임없이 변화할 뿐만 아니라 인간과 세상을 모두 변화하게 하는 날씨"인 셈이다.

　물론 이 정도에 머물렀다면 작품 제목은 '쉬 이즈 더 웨더 She is the Weather'여야 했다. 그러나 로니 혼은 이 작품을 통해 다양한 관계를 전복한다. 사진으로만 대면한 마그레트(사실 전시장 어디에도 그녀의 이름은 없었다)가 나는 아무 근거 없이 본래 나와 친밀한 관계인 듯 느껴졌지만, 이곳에서 아무리 시간을 함께 보낸다 해도 본질적으로 우리는 절대 가까워질 수도, 가까워질 일도 없음이 자명했다. 또 나의 성적 취향과는 전혀 관계없이 그녀가 매우 에로틱하게 다가왔던 건 관람객이 몇 명이든, 현재 이 공간에는 오직 그녀와 나만 존재한다는 착각이 들었기 때문이다. 그렇게 내(당신)가 작품(여자)을 보는 게 아니라 작품(여자)이 나(당신)를 보는 듯한 뒤바뀐 관음증의 관계 속에 있다 보면, 지금 '나의 사랑(이 되어 버린) 마그레트'가 저런 표정을 짓는 이유가 다름 아닌 나 때문이라는 착각 내지는 의심이 든다. 그리고 비로소 깨닫게 된다. 지금 우리가 마주한 이 순간만큼은 바로 내가 이 여자의 '날씨'가 되고 있음을, 그리고 이는 로니 혼이 '설계'한 것이 아니라 이 여자와 맞닿아 있는 순간에 자연스럽게 일어난 사고 같은 사건일 뿐이라는 사실을. 이쯤 되면 로니 혼에게 날씨보다 더 친근하고 관능적인 건 없어 보인다.

　1955년생인 로니 혼은 1970년대부터 조각, 회화, 사진, 문

학 등의 다양한 장르를 섭렵해 왔다. 특히 현대인의 내면 풍경과 주변 세계를 연결하고 이로써 '실재를 감각함'의 의미를 탐구하는 일은 그녀의 작업 세계에서 매우 중요한 부분을 차지하는데, 요즘 같은 디지털 천지의 세상에서 그의 작품은 볼 때마다 매번 예전에 인지하지 못한 어떤 경지에 가닿는다. 로니 혼이 매우 애정하는 작가 앤 카슨과 협업하여 출간한 책 『원더워터 *Wonderwater(Alice Offshore)*』에는 "모종의 사물이 자신의 모습을 그대로 드러내는 바로 그곳에 현실이 존재한다"라는 문장이 있다. 꽤 당연한 말 같지만, 정작 그가 이 개념을 예술적으로 실행하기 위해서는 거대한 전환이 필요했다. 더욱이 이 문장은 지난 수십 년 동안 로니 혼이 작품 전반에 걸쳐 정체성, 의미, 인식의 변화무쌍한 본질을 탐구하는 계기가 되었다. 그리고 그가 매번 아름다운 현대미술 작품을 내놓으면서도 한 번도 스스로 비주얼 아티스트라 여긴 적 없다고 공공연히 말하는 이유이기도 하다. 그에게 가장 중요한 건 시각적인 게 아니라 경험적인 것이며, 따라서 4년 전에 이 작가가 인터뷰를 통해 내게 피력한 다음의 철학이 바로 로니 혼 자체라 할 수 있다. "공간이나 시간, 사람에 끊임없이 영향받는 것, 그러므로 나는 가변의 존재이며 그것이 바로 '실재'입니다."

〈유 아 더 웨더, 파트 2〉 역시 아이슬란드라는 장소는 촉매가 되었을 뿐 그 출발점은 자신의 정체성이었다. 즉, 본질적으로 명확히 규정할 수 없고, 계속 영향을 주고받으며, 확신에 찬

동시에 유동적인 자신의 심리적·성적 정체성에 대한 사유. 여러 전시에서 로니 혼은 동일인의 똑같아 보이지만 알고 보면 모두 다른 사진들을 여러 장 펼쳐 두고 이렇게 묻는다. "이것과 저것의 차이는 무엇일까?" 혹은 이런 정의도 가능하다. "나(당신)는 이것이고 이것이며, 또 저것이다." 이는 그가 마그레트에게 다른 데가 아닌 굳이 물 속에 몸을 담그도록 한 설정이 중요한 까닭과도 연결된다. 작가에게 물은 세상의, 인간의, 본인의 가변성에 대한 은유 혹은 상징이기 때문이다. 차이점과 동일함의 구분 자체가 무의미한 물은 매우 변화무쌍하고 만물의 모든 상태를 바꾸는 동시에 합쳐 낸다. 본래 '정체성'을 이야기할 때의 기본은 (물이 그렇듯) 통합이지, (인간처럼) 나머지를 배제하는 게 아니다. 로니 혼의 다른 대표작, 즉 액체인지 고체인지 모호한 유리 주조 조각 작품이나 수水채화 물감으로 그린 드로잉, 그리고 아이슬란드에서 얻은 빙하 물로 기둥을 채운 〈라이브러리 오브 워터Library of Water〉(2007) 같은 설치 작품 모두 물의 가변적 특질을 애초에 진실처럼 품은 '침묵의 작업'들이다.

비슷한 시기에 로니 혼은 뮌헨 기상국의 의뢰를 받아 영구 설치물 〈유 아 더 웨더 –뮌헨You are the Weather – Munich〉(1996~1997)을 만들어 선보였다. 이를테면 '나쁘다', '좋다', '뜨겁다', '시원하다', '훈훈하다', '냉랭하다', '후끈거리다', '잔혹하다', '살인적이다', '격렬하다' 등의 단어들, 즉 날씨의 특징은 물론 인간의 성정이나 특질을 묘사하는 데도 공히 자주 활용되는 일

련의 형용사들을 건물 곳곳에 배치하는 작업이었다. 그리고 관람객이 건물 입구에 쓰여 있는 형용사들을 하나씩 따라가다 보면, 마침내 날씨를 측정하는 주요 공간인 옥상에까지 다다를 수 있도록 디자인되었다. 로니 혼은 날씨에 관한 단어들을 모으고 보니 날씨가 특히 가장 인간다운 두 가지 면모, 즉 도덕적이거나 아예 성적인 주제로 자주 활용된다는 사실을 발견했다면서 이렇게 덧붙였다. "날씨에 대해 이야기하는 건 곧 자기 자신에 대해 이야기하는 것이라는 프로이트의 발언과도 잘 들어맞습니다."•

어느 날 문득 "당신은 날씨다"라는 로니 혼의 문장이 내 머릿속에 선연하게 떠오른 건 단순히 아침저녁으로 변하는 얄궂은 날씨 때문만은 아니다. 그날의 전시장에서 마그레트와 나는 어떠한 의도 없이도 서로 보이지 않는 영향을 주고받는 관계가 되었지만, 이러한 상호작용은 비단 날씨만의 영역이 아니다. 시대로 대변되는 시간, 터전으로 묘사되는 공간, 그리고 나와 관계 맺는 모든 요소와의 관계도 이와 다르지 않다. 그런 점에서 〈유 아 더 웨더, 파트 2〉는 날씨를 타자화하거나 대상화하지 않고 보는 이와 동일시함으로써, 나와 당신을 포함해서 일종의 '환경'이 된 세상만물이 한없이 가변적인 존재라는 사실을, 그리고 이 모두가 부지불식간에 서로 영향을 주고받음을 기억하고 존중하라는 작가의 지적인 충고일지도 모르겠다.

최근 들어 나는 나의 어떤 상태를 변명하기 위해 시절을

탓하거나 타인에게 불평을 늘어놓으며, 그 와중에 내가 나름 완성된 개체라고 믿는 아집의 지점을 왕왕 발견하곤 한다. 생각해보면 삶의 많은 문제는 대부분 누군가 혹은 무엇 '때문에' 슬프거나 분노하는 나 역시 다른 누군가에게, 이 세상에 그런 지대한 영향을 주는 존재일 수 있다는 사실을 간과하는 데서 비롯된다. 내가 곧 날씨인데, 허구한 날 날씨 탓만 하고 앉았으니 새삼 기가 찰 노릇이다.

김영나, 〈룸LOOM〉, 2022

Berlin, Chapter No.1: The Room of a Dice ver. 2022, photo by Dahahm Choi

우리의 시공간은
입체적으로 흐른다

지난 2021년 그래픽 디자이너 김영나 Na Kim(1979~)가 독일 슈투
트가르트를 떠나 베를린의 건축물 IBeB로 이사했다는 소식을
들었을 때, 나는 참으로 그녀다운 선택이라 생각했다. 이 건물
은 그 자체로 매우 흥미롭다. 번화가인 미테와 이주자들의 터
전인 크로이츠베르크 사이 베를린 장벽 근처에 위치하고, 담
장 너머 다윗의 별로 유명한 유대인박물관 일부와 마주한다. 유
럽 전역에서 활발히 활동하는 건축가 이파우와 하이데 앤 폰 베
레카르트의 공동 작업이자, 2019년에 미스 반 데어 로에의 이름
을 딴 건축상 후보에도 오른 이 건물은 일반 아파트가 아니
다. IBeB Integratives Bauprojekt am ehemaligen Blumengroßmarkt는 '옛 베
를린 꽃 시장에서의 통합 건설 프로젝트'로 번역되는데, 말하자
면 베를린시가 야심 차게 진행한 협력 주택이자 커뮤니티 하우
스다. 공간의 구조뿐만 아니라 성격까지 손수 만들어 낸 주민들
이 이곳에서 공동체를 형성하는 건 자연스러운 일이었다. 지금

도 이들은 정원을 함께 가꾸고, 세미나실과 목공실을 공유하며, 체계적인 온·오프라인 모임을 통해 소통한다. 우연한 기회에 어느 화가가 쓰던 공간에 입주한 김영나는 "이 상황이 재미있는 데다 이웃과 친해지고 싶은 마음을 담아" 그들에게 이사떡을 돌렸다.

앞으로 이곳에서 벌어질 일은 독일 내에서도 꽤 유명한 건물의 콘텍스트, 그 고유한 자장 안에 있을 것이다. 그러나 동시에 김영나가 계획 중인 모든 일은 애초에 건물의 존재감에 전혀 기대지 않은 자립적·자생적 프로젝트다. 2020년 봄에 북서울미술관에서 열린 개인전 《물체주머니》 때 만난 그녀가 인터뷰 말미에 이렇게 말했다. "조만간 무엇을 해도 상관없는 텅 빈 상태이자 유연한 덩어리 같은 공간을 만들어 보려고 해요." 그 바로 직전 우리는 빈 전시장을 어슬렁거리거나 누워 있으면서 작품과 고요히 대면할 때의 즐거움에 대한 수다를 떨었고, 따라서 김영나의 이 바람은 어떤 '공간'에 '실재'하는 '경험'의 의미와 방식, 가치와 공유에 대한 것이었다. 우리가 만나지 못하는 동안에도 나는 늘 궁금했다. 보이지 않는 아이디어를 전개하고 물리적인 작품 제작의 과정을 공유하고 관람객들에게 작품을 선보이는 등 다양한 목적을 수행하면서도 투명하게 열려 있고자 희망한 진공의 공간 개념이 어떻게 성장하고 있을지. 그리하여 드디어 이 '미지의 공간'에 대한 소식을 들었을 때 반가움은 배가 되었다. 룸 LOOM, 사전적 의미로는 "직조하다, 어렴풋이 보이다, 곧 임박하

는 무언가에 대한 감각을 떠올리다"라는 뜻이지만, 나는 무엇보다 "당신이 창조하고 있는 공간이 가까운 미래에 속한다는 기대감"이라는 작가의 절묘한 정의가 가장 마음에 들었다.

김영나의 룸은 외부 환경을 면한 거대한 유리 벽창과 육중한 검은 철문으로 시작된다. 나와 세계를 분리하는 동시에 연결하고, 닫는 동시에 여는 건축적 요소들이 건물 본연의 민주적·외향적 성격을 강조하고 있는 셈이다. 크게는 층고 5미터의 수직 박스 안에 두 개의 수평 박스가 들어 있는 형국이라, 작가 표현대로 "평면이 적층된" 공간이다. 두 개의 수평 박스 중 아래에 있는 지층은 앞쪽 빈 공간과 커튼으로 개폐 가능한 뒤쪽 공간으로 구성되는데, 그중 앞쪽은 전시공간이나 쇼룸 등으로 보여지고, 뒤쪽은 작업실 역할을 한다. 위층으로 올라가는 길고 완만한 계단과 그 옆에서 위아래층을 아우르는 커다란 책장은 이 공간의 기능성을 도맡을 뿐 아니라 표정까지 좌우할 만큼 인상적이다. 위층에는 김영나 부부의 생활공간이자 남편인 디자이너 김형근의 홈오피스가 자리하는데, 칸막이 하나 없다. 동료 작가에게 의뢰하여 완성된 침구 세트, A시리즈의 종이 판형을 물성화한 테이블, 전작과 그 기억을 사진으로 녹여 낸 작업인 〈자화상 Self Portrait〉(2020)에 등장하는 선반, 김영나가 좋아하는 스위스 듀오 디자이너 놈Norm의 포스터 등 작품과 사물도 공간 안에서 경계 없이 섞여 있다.

"당신이 가진 건 당신의 것일 뿐만 아니라 더 큰 것의 일부라는 것을 상기시켜 줍니다." IBeB의 건축가 중 한 명인 폰 베레카트의 인터뷰 일부가 유독 기억에 남는 것은 김영나가 예정한 공간의 운영법 혹은 프로젝트 방향과도 절묘하게 겹쳐지기 때문이다. 여기는 김영나의 공간이지만 김영나만의 공간은 아니며, 이는 소유가 아니라 실행과 영역의 개념이다. 사적 공간과 공적 공간의 경계가 무화된 지점에서 생활공간, 작업공간, 그리고 전시공간이 유기적으로 관계 맺으며 제자리를 찾아가게 될 것이다. 게다가 건물의 성격 덕분인지 이곳에는 미술, 패션, 디자인, 음악 관련 일을 하고 있어 언제든 동료가 될 수 있는, 문화로 특화된 이웃들이 많다. 2022년 3월 중순에 김영나는 이웃과 동료, 친구 들을 초대하여 조촐한 오프닝 행사를 가졌다. 이를 시작으로 1년에 몇 번 정기 행사를 열 예정이고, 그 사이에 변화할 공간을 어떻게 기록하면 좋을지도 궁리 중이다.

모든 걸 가능케 하는 룸의 가장 강력한 정체성은 바로 유연성이다. 지층은 아틀리에, 갤러리, 쇼룸, 상점 등 무엇으로도 변신할 수 있으며, 따라서 자연히 거대한 유리 벽창을 쇼윈도, 캔버스 등 어떻게든 활용할 수 있다. 어떤 작업을 누구와 도모하는가, 무엇을 보여 주는가, 누가 오느냐에 따라 완전히 다른 공간이 되는 것이다. 본인 작업으로 채우거나, 협업 작품을 소개하거나, 실제 무언가를 행하는 모습이 퍼포먼스처럼 펼쳐질지도 모를 일이다. 작업으로 보이기를 바라는 사물과 실제 사

용하는 사물이 적절한 긴장감으로 어우러질 것이다. 미술에 관심 있는 이들과는 작업 이야기를 나누고, 그저 머물 공간이 필요한 이들과는 영상이나 사운드, 요리나 다이닝 등의 활동으로 말문을 트면 된다. 말하자면 공간-사람-사물을 꼭짓점으로 삼되 이들의 이합집산 양산에 따라 삼각형의 모양도 달라지는 공간. 안정감보다 불협화음을 감수하겠다는 건 작가 스스로 예술적 사건들의 중심에 서서 공간의 아트디렉터이자 클라이언트, 기획자이자 운영자, 작가이자 관람객이 되겠다는 의지이기도 하다.

"본래 공간에 애착이 많았어요. 인테리어와는 다른 방식으로 공간 꾸미기를 즐겼죠. 대학생 땐 쫓겨날 각오로 기숙사 벽을 온통 파란색으로 칠한 적이 있어요.(웃음) 황당하지만, 내가 머물 공간이니까 무조건 벽이 파래야 한다고 생각했거든요. (김영나는 파란색을 색의 기본으로 여긴다.) 파란색으로 가득 찬 공간 안에 나를 놓고, 온전히 색을 경험하고 싶었어요. 대형 색지를 붙이고는 그간 모았던 각종 패키징이나 인쇄물로 벽을 채우기도 했고요, 뚜렷한 목적도 없이(수집 행위는 여전히 그녀의 주효한 디자인 방식이다). 사업으로 발전시켜 볼 생각을 한 적도 있는데, 평면, 즉 컬러, 재질, 형태를 재배열하여 새로운 경험을 제안할 수 있다고 본 거죠. 이런 경험들이 모두 연결된 게 아닌가 싶어요. 결국 이 공간도 내가 보고 싶은 것들을 실행에 옮기는 캔버스인 셈인데, 그게 입체로 둔갑한 느낌이랄까요."

사적 공간과 공적 공간의 자유로운 전환은 이미 공적 공간을 사적 공간으로 활용해 본 작가의 경험에서 비롯된 것이다. 네덜란드에서 돌아온 직후인 2012년 김영나는 문화역서울284의 전시 《인생사용법》에 참가했다. '디자이너 자신의 삶을 위한 디자인'이라는 주제 아래 전시장을 아예 작업실로 꾸렸고, 운 좋은 관람객은 김영나가 작업하는 모습을 직접 볼 수 있었다. 이주의 과정에서 느낀 추상적 불확실성, 이에 맞닿은 감정을 일시적 작업실로 구현한 작업을 통해, 그녀는 관람객이나 CCTV 등 '타자'가 자신의 행동, 습성, 사고 그리고 시간 자체를 변화시킨다는 진리를 몸소 겪었다. 다양한 불확실성의 경험은 베를린에 있는 갤러리 A–Z 프레젠츠 A-Z presents에서의 《트랜지토리 워크플레이스, 56 Transitory Workplace, 56》전에서 더욱 구체화되었다. '일시적 헬프 데스크'식 코너를 만들어 미술 관계자도, 클라이언트도 아닌 불특정한 생면부지의 관람객과 작업 이야기를 주고받는 기회를 마련한 것이다.

　　김영나는 주어진 구조에 탐닉하는 자신의 성향을 순순히 인정하는데, 룸은 '365일 주어진 구조'라는 점에서 필연적인 존재다. "전자음악 분야에서 쓰는 'aleatoricism'이라는 단어가 있어요. 'improvising'이 구조 없이 즉흥적인 거라면, 이 단어는 구조가 있고 그 안에서 무엇을 선택하느냐에 따라 결과물이 달라진다는 의미라 더 흥미로워요." 그녀는 뭔가를 만드는 사람이기에 자신의 입장이나 콘텐츠가 들어갈 수 있는

갖춰진 구조도 중요하게 여긴다.

　일련의 '작업실 구현' 전시를 해내던 김영나는 예상치 못한 사건들을 통해 예기치 못한 방향으로 변한다는 점에서 모든 전시라는 사건이 일종의 '생물'과 다름없음을 깨달았는데, 당시의 이런 믿음은 이번 룸 프로젝트에도 유효하게 작용했다. 며칠 전 그녀는 높은 벽에 커다란 녹색 동그라미를 그렸다. 매일 아침 출근하듯 지층으로 내려올 때마다 테이블에 놓인 사물에 따라 같은 공간을 달리 느낄 정도로 '공간 감수성'이 뛰어난 작가답게, 이 동그라미를 그리고 나니 살아 있는 개체가 공간에 들어온 듯하다고 말한다. 김영나는 늘 자기 작업과 경험을 통해 다음 작업을 발현 혹은 발전시키고, 그래서 그녀에게는 맥락 없는 작업이 존재하지 않는다. 특히 이 동그라미는 합리적인 '자기 역사 참조'의 좋은 예다. 아직 아무 일도 일어나지 않은 고요한 공간, 출발점에 서서 빈 벽을 들여다보던 작가는 본인에게 가장 중요한 연작이자 방법론 격인 책 『세트*SET*』를 떠올렸다.
　『세트』는 2006년부터 2015년까지의 커미션 프로젝트, 개인 작업, 전시작 등 서로 다른 형태와 목적, 그리고 사연의 결과물을 모은 책 형태의 아카이브다. 보통의 도록과 다른 점이라면 디자인을 제삼자인 동문의 디자이너 요리스 크리스티에게 일임했고, 그가 아카이브를 주관적으로 해석하고 맥락을 삭제하여 '기계적으로 배열했다'는 사실이다. 따라서 이 책은 김영나

의 세계에서 결정적 역할을 해 온 디자인 언어들을 이정표처럼 기술한 '추상적 샘플북'이자 '친절한 지침서', 경험과 기억이 담긴 '포트레이트'라 할 수 있다. 애초 김영나에게 책이 가장 편안한 도구였다는 것은 그녀가 책의 본질을 전복할 가능성에 늘 관심이 많았다는 얘기다. 『세트』의 남다른 가능성은 지난 몇 년 동안 나날이 발화했다. 다채로운 작품들이 나열된 가운데 과거부터 미래까지 기억과 망각이, 관계와 대화가 각주처럼 달린 이 책의 각 페이지는 전시작은 물론 지산밸리록뮤직앤아트페스티벌의 구조물, 성신여대 지하철역 내부 벽화, 침구 세트, 국제갤러리 카페 공간 일부 등으로 새로 태어났다. 즉, 같은 작품이라도 시공간이 바뀌면 또 다른 작품이 된다는 사실을 증명한 것이다. 그리고 문제의 이 녹색 동그라미는 몇 년 전에 호텔 '사월'의 방 하나를 획기적인 주사위로 해석해 꾸미는 데 기여한 바로 그 요소인데, 공교롭게도 『세트』의 첫 페이지에 실려 있다. 김영나는 동그라미를 시작으로 『세트』의 모든 페이지를 벽화로 그려 볼 야심 찬 생각을 하고 있다, 일종의 의식을 치르듯이.

"디자인이란 콘텍스트와 의뢰 상황에 맞춰 디자이너가 제시한 최적의 해결책"이라고 믿는 김영나는 적어도 내게 디자인 개념주의자로 해석된다. 그녀에게 개념이란 머릿속에 머무는 게 아니다. 실행이기도, 과정이기도, 목적이기도, 의도이기도 한 논리와 규칙을 의미한다. 김영나가 처음 디자인계와 미술계에

서 공히 앙팡 테리블로 주목받은 이유도, 그녀가 움직인 자리에는 질문의 흔적이 남았고, 그 질문에 몸을 맞추는 대신 자기 사유를 작업적 삶의 질서로 삼은 다른 답을 내놓았기 때문이다. 예컨대 그녀는 커미션 작업과 동등하게 전시 역시 '큐레이션의 의뢰'라 상정하고는, 전시의 의도와 주제 안에서 자신이 할 수 있는 이야기를 하며 미술 공간을 만들어 간다는 생각으로 임해 왔다. 디자이너가 미술의 공간에서 무엇을 할 수 있는지, 디자인과 예술은 무엇이 다른지, 작품과 사물의 차이는 무엇인지, 디자이너의 작업은 작가의 작업과 어떻게 다른지, 그리고 디자이너란 누구인지…. 여러 입장과 상황이 포개지고 겹쳐진 공간, 룸에서도 이러한 질문들은 고스란히 재현될 것이다.

룸에 대한 계획을 현지 친구들에게 털어 놓았을 때 김영나는 '왜'라는 질문을 가장 많이 받았다. "신선했어요. 내가 좋아하니까 당연히 해야 한다고만 생각했거든요. 그러고 보니 내가 '공간을 경험한다'는 말을 계속 하고 있더군요. 공간을 만들고 나눈다는 건 시간에 대한 이야기 같아요. 누군가에게 시간을 할애하고 할당하고 경험하도록 하는 거죠." 결국 중요한 건 김영나가 만드는 공간 자체보다 그 공간을 통해 시간을 공유하는 경험이다. "나의 제안을 그저 보고 이해하고 수용하는 것보다 공간에서 시간을 보내면서 자신의 기억이나 서사들을 연결 짓고 끄집어내는 것, 이것이 최종 목표가 아닐까 싶어요. 이건 프레젠테이션이 아니라 살아 있는 공간이고 경험이니까요." 최근에도

바르셀로나의 디자인 전문학교에서 워크숍을 진행한 그녀는 이런 과정이 주는 마법적인 즐거움을 새삼 만끽했다. 학생들에게 추억이 담긴 물건을 가져오라는 규칙을 제시했는데, 제 이야기를 꺼내는 데 주저하던 이들이 기억을 매개로 자연스럽게 말문을 텄고, 이를 바탕으로 공동 작업인 벽화를 완성해 냄으로써 서로의 시간을 나눠 가졌다.

"저는 늘 개인 작업과 커미션 작업을 함께해 왔어요. 커미션 작업들이 포진해 있을 때는 개인 작업이 뒤편에 머물러 있는 식이었죠. 그런데 어느 순간 이 두 가지를 양분하는 게 과연 맞나, 이런 생활이 지속 가능할까 의심이 들었어요. 또 숱한 예술가들이 동시대에서 엄청난 에너지로 생산해 내는 무수한 프로젝트성 작업들은 어디를 향해 가고 있는 것이며, 왜 우리는 이것을 충분히 즐거워하고 향유하고 칭송하고 비판하지 않는 걸까 싶더군요. 너무 아쉽고 안타까워요. 이런저런 계기로 어떻게 하면 시간을 다른 방식으로 이해하며 살 수 있을지 고민하기 시작했어요. 앞으로도 여전히 작업을 하며 살겠지만 어디에 휩쓸리고 매몰되어 허겁지겁 살기보다는, 과거에 했던 작업들을 돌이켜 보면서 현재와 어떻게 연결될 수 있고 그 사람들은 어떻게 살고 있는지 등을 더 관찰하고 싶어요. 이 공간이 그런 삶을 살 수 있게끔 하는 장치가 되기를 기대하고 있습니다."

디자인 활동을 통해 은연중에 드러나는 김영나의 사유와 태도는 그녀의 삶과 작업에서 놀랍도록 일관성 있게 관통한

다. 디자인의 전형적인 기능에서 벗어나 형식을 탐구했고, 색과 면, 컬러와 도형의 실험이 그 자체로 즐거울 수 있음을 보여 주었으며, 개인의 서사와 기억을 형식과 구조로 구현하는 도전을 감행했다. 김영나의 그래픽디자인은 결코 평면에 머문 적이 없다. 그러므로 디자이너인 그녀가 형식과 구조를 탐구하는 조금 낯선 방식을 택한 건 우리가 일상에서 마주치는, 어쩌면 똑같이 주어진 맹목적 상황에 대한 남다른 인식, 이를 재구성하고자 하는 행위, 주관적인 언어로 해석하고자 하는 노력이었던 셈이다. 특히 수집과 아카이브를 통해 사물들이 연결하는 시간과 기억은 김영나 디자인의 비가시적 테마이며, 구조와 형식 안에 내재된 일상, 추억 등은 그녀가 바라보는 이상적 삶이 무엇인지를 비춘다. 김영나는 세상을 좀 더 나아지게 하는 건 거대한 명분이 아니라 개개인의 소소한 삶이라 믿고, 이를 작업으로 이야기한다.

지난 몇 년 동안 우리의 시간은 창백하고 납작해졌다. 그러나 룸은 내일에 대한 기대감으로, 예술의 일상성으로, 디자인의 무한한 가능성으로 그 시간을 다시 깨우고자 한다. 그녀가 말한바 시간을 다른 방식으로 경험하고 다른 기준으로 수용하고 다른 태도로 이해하고자 하는 노력은 평범한 삶을 꾸리는 내게도 많은 걸 시사한다. 바쁘고 정신없이, 가끔은 절망스럽고, 가끔은 눈곱만 한 희망에 일희일비하는 일상에는 늘 크고 작은 문

제들이 산적해 있다. 그 삶을 구조화하는 X축과 Y축이 있다면 그건 바로 시공간일 것이고, 널 뛰듯 춤추는 그래프는 시공간에서 행해진 무수한 선택의 결과물이다. 나의 시간을 (선형적으로) 흐르는 대로 내버려 두지 않으려는 시도, 나의 공간을 (인테리어로만 보지 않고) 존재론적으로 대하려는 의지는 풍부하고 생동감 있는 일상의 순간을 일구기 위한 필수 전제 조건이라는 걸 종종 간과한다. 시공간에 대한 자신만의 시선을 삶과 연계하는 법을 자주 잊어버리는 통에 저마다의 개성이 담긴 시공간을 SNS에 진열하는 행위를 권리이자 자유라 여기는 현대인들이 정작 인생의 자율권을 획득하기란 오히려 쉽지 않아 보인다.

세상 모든 예술가는 우리의 감각과 이성을 넘어 삶과 세계를 구성하는 본질인 시공간을 공유하길 간절히 바랄 것이다. 하지만 시간과 공간이 곧 자본이 된 지금, 이는 절대 녹록한 일이 아니다. 그래서인지 이 본 적 없는 프로젝트의 소식을 접한 나의 지인들은 하나같이 궁금해했고 응원했으며, 말끝에는 "그녀처럼 살고 싶다"고 탄식했다. 우리는 종종 누군가의 인생을 동경하며 살지만, 적어도 이번만큼은 부러움이 아니라 존중의 의미에 가깝다. 유명 미술관에서 대단한 전시를 열어서도, 미술 시장에서 촉망받는 작가여서도 아니다. 그 존중은 두려움 없이 개개인의 삶, 각자의 영역에 신실할 수 있는 작가의 태도에 향해 있다. 삶과 작업의 균형 감각은 역설적이게도 삶과 작업을 구분하

지 않는 데서 나온다. 자기 삶을 단단하게 가져가는 사람만이 나와 세상, 나와 타인의 관계에 대해서도 관용할 수 있다. 자신의 시공간을 주체적으로 대하는 사람만이 자기 과거를, 타인을, 세상을 살뜰히 바라볼 수 있다. 나의 작업이, 일상이 나와 연결된 크고 작은 공동체와 어떤 영향을 주고받는지 면밀히 살펴 실천에 옮기는 사람만이 심란하도록 복잡한 이 세계에 당당할 수 있다. '디자인design'이라는 단어가 다름 아닌 '밑그림'과 '구상'에서 왔다는 걸 기억한다면, 디자이너라는 직업이 생겨나기 훨씬 전부터 자신의 시공간을 입체적으로 영위하는 모든 이는 곧 디자이너였다.

우고 론디노네, 〈넌스 + 몽크스^{nuns + monks}〉, 2020

Painted bronze, Kukje Gallery K3, Seoul, Ugo Rondinone solo exhibition 〈nuns and monks by the sea〉
installation view, 2022, Image provided by Kukje Gallery

이 계절, 이 하루, 이 시간,
이렇게 흐드러진 벚꽃 그리고 우리

서울 삼청동에 생겨난 섬에는 수녀와 수도승 다섯이 기거한다. 얼마나 머물지는 아무도 모른다. 어떤 종교에서든 수녀와 수도승은 존재하고, 이들은 본질과 구원을 위해 산다. 신과 인간을 중재하는 이들의 시선은 늘 속세가 아니라 내세 혹은 영원을 향해 있었고, 차안과 피안의 경계에서 움직여 왔다. 신화에 등장하는 어리석은 인간들은 신에게 반항한 죄로 돌로 변하는 형벌을 받았지만, 수녀와 수도승은 돌이 되길 자처함으로써 크고 작은 신전을 마음에 쌓고 사는 현대인들을 환대한다. 이들은 서로 적절한 거리를 두고 서서 형형색색의 길을 만들어 낸다. 자체로 출구가 되는 길을 걷다 보면, 사제복 사이로 보이지 않는 손이 나타나 당신을 붙잡을 수도 있다. 판타지 영화의 한 장면처럼 묵묵히 선 수녀와 수도승의 존재와 역할을 형이상학적으로 감각하는 것, 이들과 내가 서 있는 이곳이야말로 진정 경이로운 세계임을 인지하는 것. 이것이 현대미술가 우고 론디노네

Ugo Rondinone(1964~)가 수녀와 수도승 연작 〈넌스 + 몽크스 nuns + monks〉(2020)를 서울이라는 미지의 세계로 보낸 이유다.

수녀와 수도승이 기거할 미학적·경험적 공간을 위해 작가는 전지적인 능력을 발휘했다. 화이트큐브의 지평선이 사라진 자리에 속을 감춘 회색의 그림자가 드리워졌다. 시멘트를 공간 전체에 발라 벽과 바닥, 천장의 경계를 없앤 시도는 제삼의 시공간을 창조하고자 하는 작가의 열망 그 자체다. 시공간의 구분이 무의미한 이 진공의 공간은, 따라서 천상이거나 지하의 어디라 해도 무방하다. 적어도 그의 전시장은 한 발만 내디디면 펼쳐지는 현실 세계와 전혀 다른 시공간이 되기 때문이다. 이렇게 전시를 작품처럼 대하고, 전시장을 일종의 환경으로 바꾸어 놓는 건 론디노네의 전매특허다. 2015년에는 바로 이 공간에 인간 형상의 큰 청석 조각들을 초대했고, 2019년에는 거대한 금빛 태양을 띄웠으며, 고대의 물고기들이 유영하는 심해를 연출하기도 했다. 수고로운 개입은 충분히 가치 있었다. 작가의 우주 안에 스스로를 고립시킨 관람객들이 익숙하지만 낯선 이 공간에서 비로소 자신의 내적 풍경에 집중하게 되기 때문이다. 론디노네가 수십 년째 시적 감각으로 그려 내는 인류세의 풍경 한가운데에는 이론이 아니라 경험이, 작가가 아니라 관람객이 존재한다.

문학적인 전시 제목《넌스 앤드 몽크스 바이 더 씨 nuns and monks by the sea》는 2015년에 진행한 작가와의 인터뷰를 상기시켰다. 당시 그는 "이 화이트큐브 공간을 본 순간 19세기 독일 낭만

주의 화가 카스파어 다비트 프리드리히의 그림 〈바다의 수도승 The Monk by the Sea〉(1808~1810)을 떠올렸다"고 말했다. 론디노네의 작품에 무지개, 태양, 돌, 별, 나무 등 유난히 자주 등장하는 자연의 모티프는 그가 자타공인 낭만주의자의 후계자라는 증거다. 자연을 내밀하게 관찰하고 차용한 작업은 인간의 정신성을 복원하고자 한 낭만주의에 대한 경배이며, 창·문·벽을 활용한 작가의 또 다른 작업은 고립과 은둔 등 진화한 정신세계에 보내는 찬사인 셈이다. 어쨌든 어둑한 하늘과 흙빛 바다 앞에서 수평선을 바라보는 수도승 그림을 품고 살던 그는, 무려 7년 후에 문제의 작품에서 전시 제목의 단서를 얻었다. "인간의 자아와 자연의 세계를 탐구한다"는 점에서 두 작품의 뿌리는 같다. 다만 등을 보이고 서 있는 '바다의 수도승'이 무한한 자연 앞에 선 인간의 운명을 시사한다면, '바다의 수녀와 수도승'은 그 가련한 인간을 정면으로 감싸 안는다는 것이 차이라면 차이겠다.

수녀와 수도승에게는 목소리가 없다. 이들은 침묵한다. 표정도 없다. 이들은 일희일비하지 않는다. 이름도 없다. 그래 봐야 '검은 (머리의) 초록 수도승black green monk'식의 서술일 뿐 존재 각각을 호명할 생각은 없어 보인다. 눈치챘겠지만, 수녀와 수도승을 구별할 방도도 없다. 인간들은 습관처럼 눈앞의 대상과 머릿속의 고유명사를 연결시키고자 애쓰지만, 역시 의미 없는 시도다. 중요한 건 작가가 함구하는 그 미궁의 지점에서 서로 대비되는, 비가시적이고 유동적인 에너지가 형성된다는 사실이다. 수녀

와 수도승은 세상에서 가장 인공적인 색이라는 형광색 사제복으로 환복하고 서 있음으로써 그들의 존재 자체를 연상시킨다. 신비롭고 엄숙한 동시에 획기적으로 현대적인 이들은 색채, 형태, 질량, 질감 등을 온전히 감각하게 한다. 현실이라는 외적 세계와 나의 내적 상태가 분리될 수 없음을 각성하는 순간은 동시대에 통용되는 초월성, 우리를 울리는 현대적 숭고함을 질문하고 사유하는 시간으로 다시 이어진다.

우고 론디노네는 인간 혹은 인공과 자연을 대비해 보여 주지만, 그 둘은 반목하기보다는 연대하는 편이다. 무언가를 묘사하거나 재현하지 않는 그에게 자연이란 그 자체라기보다는 '핵심 자질 혹은 타고난 기질'이라는 의미의 라틴어 나투라natura나 '개입 없는 성장'의 뜻을 가진 그리스어 피시스physis의 어원에 더 가깝다.˚ 그러므로 자연은 인간 세계의 보이지 않는, 그래서 아무도 정확히 알 수 없는 심연 혹은 '존재론적 발가벗음'의 상태, 마지막까지 기억해야 하는 본질이다. 혹은 나의 육신을 감싸 안는, 인간의 경험에 깊게 관여하는 무한의 환경을 상징적으로 칭하기도 한다. 이는 작가 자신이 자연을 통해 스스로를 가장 인간답도록 격려할 수 있었기 때문이지 싶다. 에이즈가 창궐한 1980년대 후반, 론디노네는 사랑하는 이를 잃은 슬픔에서 벗어나 자연으로부터 정신적 지지, 평안과 회복, 영감을 찾았다고 종종 말했다. "우리는 자연에서 신성함과 신성 모독적인 것, 신비로운 것과 세속적인 것이

서로 공명하는 지점에 이르게 됩니다."* 그가 예술을 통해 추구하는 것이 사실적인 것도, 아름답기만 한 것도 아닌, 결코 사라지지 않는 영원성 혹은 원형이라는 점에서 그것은 필연적으로 자연과 다시 만난다.

평생 작업을 통해 내면의 지도를 그려 온 우고 론디노네는 자연의 모티프들 중에서도 특히 돌을 사랑한다. 형태의 지속적인 아름다움, 대지의 초월적 에너지, 아방가르드한 구조와 질감, 그리고 시간을 축적하고 응집하는 상징적인 사물이라는 점까지 돌은 모든 작품을 잇는 근간이자 훌륭한 시어가 된다. 돌을 활용한 그의 작업은 현대인들에게 현실과 동떨어진 몰입적인 시공간을 선물한다. 뉴욕 록펠러센터 광장에 설치된 아홉 개의 청석 조각 〈휴먼 네이처 Human Nature〉(2013)는 인류세의 끝에서 온전령이 되어 현대성에 함몰된 인간들이 스스로 제 안에 내재한 원시성을 만끽하도록 했다. 라스베이거스 근교의 네바다사막에 대지미술과 팝아트를 결합한 색색의 돌탑 〈세븐 매직 마운틴스 Seven Magic Mountains〉(2016)는 미술사와 도시사에 길이 남을 인간계와 자연계, 현대와 고대의 선연한 대구를 만들며 회자되고 있다. 공허 돌을 이용한 두 연작은 자연의 현신인 동시에 〈넌스 + 몽크스〉의 전신이라는 점에서 강한 명분을 획득한다.

"청석 조각과 돌탑 그리고 〈넌스 + 몽크스〉 모두 원시적이면서 동시대적 느낌을 자아내며, 시간과 삶의 순환에 대한 개념을 물리적으로 구체화합니다. 돌이 거쳐 온 생애를 암시하는, 그

로테스크하면서도 생태 변형적인 왜곡은 다채로운 색과 이에 따른 정서적 에너지로 새로 태어나며, 이는 잊지 못할 개방감을 선사해요. 취약함과 강인함이 혼재하는 세 작업군은 인간과 자연 간의 유대감을 표현하고 있습니다."*

전시장에 놓인 작품들은 곧 작가가 부지런히 재료를 탐구하고 개선한 결과물이다. 언뜻 돌처럼 보이는 수녀와 수도승은 실제 돌이 아니다. 물론 진짜인지 아닌지 맞춰 보라는 식의 시험도 아니다. 사제복의 주름 같은 상징적인 면까지 표현할 수 있는 석회암을 발견했지만 연성인 이 돌로는 이상적인 크기의 작품을 구현할 수 없었고, 그래서 작가는 작은 돌을 3D 스캔해 확대하고, 청동으로 주물을 뜬 후 도색하여 완성했다. 순전히 실용적인 관점에서 고안한 방법이라지만, 덕분에 우리는 진짜 돌과 돌을 표방한 인공 재료 사이에서, 보고 느낀다는 것의 물리적 의미와 형이상학적 의미 사이에서 충분히 배회할 수 있게 되었다.

수녀와 수도승은 지난 2020년 로마 산탄드레아 데 스카피스라는 전시공간에 머문 적 있다. 역사의 흔적을 선연히 간직한 낡은 건물 안에 덩그러니 자리한 작품들이 정말 어떤 인물처럼 느껴졌기 때문인지 눈을 뗄 수 없었고, 마음이 한없이 편안해졌다. 조명 없이도 형형한 수녀와 수도승은 사방이 가로막힌 시기에 역설적으로 과거와 현재를 연결하고 시간의 순환을 증명하려는 듯 보였다. 이들의 과거(작품의 궤적)는 곧 미래(예술의 가능성)다. 현대인을 덮친 재앙이 막연한 불안감과 새로운

내일에 대한 근거 없는 기대감으로 우후죽순 증폭되고 있는 2022년, 수녀와 수도승은 사신처럼 우리에게 파견되었다. 이들은 인류가 줄곧 대면해 온 고통과 고뇌, 그럼에도 불구하고 살고자 욕망하는 우리의 희망과 절망의 지점을 고요하게 응시한다. 이들은 마법사도, 해결사도 아니다. 그저 어떤 제스처도 없이 가장 먼 과거 혹은 미래의 한 순간을 상기시키며, 우리가 어디로 돌아가야 하는지를, 아니 과연 이전으로 돌아갈 수 있는지를 묻고 있다.

서울에서 수녀와 수도승이 자리를 지키고 있을 때, 부산에서는 우고 론디노네의 또 다른 시공간이 펼쳐지고 있었다. 일명 〈매티턱Mattituck〉 연작이라는, 바다와 하늘과 태양으로만 구성된 회화 작품들의 풍경. 같은 시기, 다른 공간에 각각 놓인 그의 조각군과 회화군은 서로의 배경과 서사로 충실히 기능한다. 언젠가 해안가에서 어느 바다를 향해 서 있는 청석 조각 이미지를 본 적 있기 때문인지, 나는 이들 회화를 배경으로 수녀와 수도승 조각이 선 장면을 연상하기에 이르렀다. 앞서 언급한 프리드리히의 〈바다의 수도승〉의 21세기적 버전이 다름 아닌 내 머릿속에서 자동적으로, 필연적으로 그려지는 절묘한 상황이었다. "서로 다른 도시에서 동시에 작품들을 선보일 때, 이들은 사람들의 영혼에, 관념에 더욱 강력하게 자리 잡는다"는 걸 이미 경험한 작가는 전시 제목인 《넌스 앤드 몽크스 바이 더 씨》에서

문제의 '바다'를 이 항구도시(부산) 전체로 설정하는 묘를 발휘
했다. 더욱이 회화 작업군인 〈매티턱〉 연작의 특성과 존재감까
지 중의적으로 엮어 내는 이 제목은 서울과 부산 사이 500킬로
미터가 넘는 거리감을 일시에 자기 예술 세계의 스펙트럼으로
편입시킴으로써, 현대미술의 가장 큰 미덕인 함축성, 상징성, 관
념성 등을 영리하게 과시한다.

매티턱은 작가의 집이 위치한 뉴욕 롱아일랜드의 지명이
다. 헤겔은 프랑스혁명 중에 신문을 읽는 행위로 아침 기도를 대
신했다는데, 론디노네는 코로나 시국에 바다가 보이는 이곳에
서 아무것도 하지 않는 시간을 보냈다. 매일 해가 뜨고 졌을 것
이고, 가끔은 노을이 지기도 했을 것이다. 창밖을 바라보며 혼자
만의 시간에 몰두하던 론디노네는 자신의 삶을 지배하던 온갖
개념과 상념이 고스란히 가라앉은 자리에서 오롯이 만난 해 질
녘 풍경을 수채화로 그려 냈다. 하늘과 바다 그리고 태양은 날씨
나 시간대에 따라 시시각각 형태를 달리하고, 작가의 감정에 따
라 그 심상도, 색감도 달라진다. 그러므로 그의 작업 중에서도 가
장 사적인 순간에 탄생한 직관적인 회화는 오로지 보기 위해 존
재한다. "말로 표현하는 대신 눈앞에 있는 것을 바라보는 것. 예
술가는 무엇보다도 눈앞에 있는 것을 열렬히 사랑하는 사람"이
라는 그의 고백은 이 그림 앞에서 더 진솔하게 읽힌다.

우고 론디노네의 작업에는 공백이 많다. 그래서 기쁨이나
슬픔, 환희와 절망 등 어떤 심정이든 진입할 수 있다. 덕분에 지

금 내가 처한 현실적인 상황과 심리적 상태야말로 그의 작업을 가장 정확히 해석하는 이론이 된다. 전시장에 동일한 눈높이로 걸린 일련의 회화들이 '내 시간의 초상'으로 다가오는 것도 그런 이유다. 가로 30~40센티미터의 작은 그림들이 기교 없이 배치된 사이에서 나는 무한 반복되는 나의 시간을 체험할 수 있었다. 거대한 회화가 보는 이의 시선을 캔버스 안에 포획함으로써 작품 안의 또 다른 공간을 경외하는 압도감을 선사한다면, 일상성에 빛나는 작은 회화는 우리가 세상을 보는 방식 그대로를 정직하게 반영한다. 우리의 시선은 파노라마처럼 연속적일 수 없으며, 딱 내 시야만큼 분절된 숱한 장면들이 나의 사유와 인식을 통해 부지불식간에 연결된다. 시각예술가 제니 오델이 책『아무것도 하지 않는 법』에 썼듯, "우리가 가까이 보려고 하고 우리에게 볼 능력이 있을 때에만 이 세상에는 '볼 것이 정말 많다'." 우고 론디노네가 그려 낸 황혼의 풍경은 내 눈에 '익숙한 환경도 우리가 미술 공간에서 보는 신성한 작품만큼 관심을 기울일 가치가 있음'을 일러준다. 하긴, 어디 환경뿐이겠는가. 일상, 삶, 관계, 일 모두에 적용될 '예술 감수성'이다.

그림들은 세상에서 유일한 이름을 가진다. 론디노네는 작품이 완성된 날짜를 예컨대 〈siebterfebruarzweitausendundzweiundzwanzig〉, 즉 〈이천이십이년이월칠일〉을 제목으로 삼았다. 지금의 풍경을 마주한 찰나를 영원으로 기록하고자 염원하는 이 방식은 구름 연작이나 풍경화에서도 찾아볼 수 있다. 론디노

네에게 자연과 우주, 시간은 동의어이며, 그저 흘러가 버릴 지금을 기록한다는 건 곧 자기 안의 열망과 욕구, 정서적 상태를 마주한다는 것과 다름없다. 자연의 어느 한 순간을 알아차리는 것과 내 내면의 목소리를 알아차리는 것이 결코 다를 수 없는 것처럼. 그림 사이사이에 텅 빈 벽이 자리하듯이 마법 같은 순간 사이사이에는 지리멸렬하거나 지긋지긋하거나 절망스러운 삶이 있다. 오늘과 내일 사이의 또 다른 시공간, 깊은 감각으로 보고 느껴야만 비로소 존재할 수 있는 순간이 있다. "일기를 쓰듯 우주를 기록한다"는 작가에게도, 그의 작품 앞에 선 우리에게도 "이 계절, 이 하루, 이 시간, 이러한 풀의 소리, 이렇게 부서지는 파도, 이 노을, 이러한 하루의 끝, 이 침묵"*은 공평히 도래한다. 이 작은 프레임 밖으로 무한히 확장되는 자연의 풍경이 특별하다면, 그것은 결국 나의 '심적 풍경'으로 수렴되기 때문이다.

좋은 예술은 보는 이를 어떤 시공간에 멈추게 한다. 그 때 일어난 일들은 일상적인 시공간의 범주를 벗어나기에, 어떤 작품을 만나기 전과 후는 엄연히 다를 수밖에 없다. 우고 론디노네의 작업은 그 세상 한가운데서 스스로 존재한 이 경험을 잊지 말라고, 제 가치를 발견하고 해답을 찾는 적극적인 존재가 되라고 독려한다. 자연과의 관계를 통해 내면의 풍경을 탐구하는 그가 일컫는 인간성이라 함은 다름 아닌 '나의 상태'다. 혹자는 그의 작업이 그저 천진하기만 하다고 비판하기도 한다. 그러나 예술이 자신의 감정과 더 가까워지게 하고, 이것이 더 나은 세상을

만들 수 있다고 믿는 미술가의 작업이 그렇지 않다면 더욱 이상한 일이다.

　　우고 론디노네에게 예술은 그 자신으로 존재하게 하고, 삶을 성찰하고 명상하도록 이끄는 유일한 매개다. 그런 그가 사진으로 보낸 수녀와 수도승, 그리고 이들을 감싼 일몰의 풍경화는 나를 세상에서 가장 고유한 '심적 풍경'으로 인도했다. 더 정확하게 말하자면, 어떤 예술 작품 그 자체보다도 그 작품에 연루된 경험이 나를 통렬한 성찰의 시간으로 이끈다는 당연한 사실을 새삼 알게 된 것이다. 작가의 전시를 서울과 부산에서 이틀 간격으로 연이어 개최하고, 다급히 이 글을 마무리하는 와중에 나는 모든 걸 일시 정지해야 했다. 나의 가장 예쁘고 가장 혼란했던 십 대부터 그때의 기억을 술안주 삼아 늘어놓는 지금에 이르기까지, 30여 년 동안 우리가 서로 변변치 않은 어른이 되어 감을 목격하고 격려하던 막역지우 한 놈이 세상을 떠났기 때문이다. 부산 전시장에서 기자 간담회를 마친 직후, 눈부신 봄볕 아래에서 그가 끝내 위독하다는 연락을 받았다.

　　혈액암은 다른 암과는 달리 눈에 보이지 않는 극심한 고통과 부작용을 수반했다. 그의 장기는 외상이 없었지만 실은 모두 망가져 있었다. 고등학교 때부터 병원을 자주 오가며 자기 상태를 명확히 인지하고 있던 그는 그래서인지 제 가족을 남기지 않았고, 평생 외로웠다. 그가 싫어하는 건 셀 수 없이 많았지만, 좋

아하는 건 손에 꼽을 만했다. 친구와 커피와 담배와 술과 벚꽃 이외에 그가 무엇을 좋아했는지 잘 기억나지 않는다. 골수이식을 감행하며 아주 잠깐 새 삶을 꿈꾸던 그는 단 며칠 만에 전혀 다른 상황에 놓였다. 무균실에서 아무것도 먹지 못하고, 아무도 만나지 못한 채 일상으로 돌아가는 것 외에 무엇도 꿈꿀 수 없었을 그때도, 문병 온 제 동생에게 "밖에 꽃이 피었더냐"고 물었다고 했다. 그 말이 나를 가장 많이 울렸다. 그는 마지막까지 그저 보고 싶었고, 느끼고 싶었고, 감각하고 싶었던 것이다. 바로 그 순간이 살아 있음을 자각할 수 있는 가장 강력한 증거라는 걸 그 어느 때보다 명확히 알고 있었을 테니까. 그러고는 벚꽃이 눈물 나도록 만개한 4월 초의 어느 날, 놈은 벚꽃도 못 보고, 커피도 못 마시고, 친구들도 뒤로 한 채 홀연히 가 버렸다.

　　장례식장 앞에 마침 벚꽃이 피어 있었다. 희미한 반달 아래, 특별할 것도 없는 꽃나무가 어떤 예술 작품보다 내 시선을 오래, 속수무책으로 붙잡았다. 그가 없는 세상을 보고 듣고 느끼는 이 순간, 그 상실감을 온몸으로 느껴야 하는 이 순간은 삶이 단순히 죽음을 유예한 상태를 뜻하는 게 아님을 알려 주었다. 무언가를 직접 겪어 내는 것만큼 '살아 있는 우주를 기록'할 수 있는 좋은 방법은 없고, 그래서 더없이 잔인하다. 불과 며칠 동안 경험한 삶과 죽음의 경계에서, 그리고 결국 그가 떠나 버린 상황에서 내가 할 수 있는 건 녀석이 손수 이끈 이 상황에 온전히 머무는 것뿐이다. 비통함이라는 단어로도 설명할 수 없는 나의 '심

적 풍경'을 묵묵히 대면하고, 경험하고, 인정하고, 그러고 나서 다시 살아 내는 것뿐이다. 그리하여 먼저 가 버린 친구 놈이 남은 내게 준 마지막 선물이라면, 앞으로 언제까지나 벚꽃이 흐드러지게 필 때면 꽃과 달을 기도문 삼아 언제든 그를 기억하고, 추억하고, 그리워할 수 있는 시간을 허락했다는 것이다.

친구를 멀리 보내고 일상으로 돌아온 후에도 한동안 수녀와 수도승은 그 자리에 있었다. 나는 종종 아무런 용무 없이 그들을 찾아갔다. 수녀도, 수도승도 여전히 말이 없었다. 나를 위로할 리도 만무했다. 그러나 전시장은 작품 사이를 서성이고 들여다보며 사진을 찍는 여럿의 관람객 덕분에 생기가 감돌았다. 작품의 색과 크기를 직관적으로 감각하고 물리적으로 반응하는 모든 이가 내 눈에는 마치 작품들의 존재에 빗대어 스스로 살아 있음을 만끽하는 듯 보였다. '인간 내면세계의 탐구'라는 임무를 받고 온 수녀와 수도승은 나와 타인, 과거와 현재 그리고 미래를 아우르는 무한의 순간이 내 삶에서 이렇게 공명한다는 걸 일깨우고는 2022년의 봄, 가장 지난하고 가장 슬픈 나의 우주에 그리움과 사색의 에너지를 채우고는 홀연히 이곳을 떠날 것이다. 이듬해에도, 그 이듬해에도 벚꽃이 피는 4월 초가 되면 수녀와 수도승이 여지없이 나를 찾아와 그 넉넉한 품을 내줄 거라 믿는다. 아니, 수녀와 수도승은 여전히 나의 바다 곁에 있을 테니, 내가 기꺼이 그들을 나의 마음에 불러낼 것이다.

홍승혜, 〈공중 무도회^{Aerial Gala}〉, 2020

Polyurethane on wooden board, 144×117.8×120cm, exhibition view of 〈Homage to the Square〉,
RORAL X, Hwaseong, Gyeonggi, 2021, ⓒ Hong Seung-Hye, Hwaseong City Cultural Foundation

예술보다 더 흥미로운
예술가의 해방일지

지난해 초등학교에 입학한 둘째가 한다는 말이, 학교의 모든 것이 사각형이라는 것이다. 교실도, 책상도, 칠판도, 교재용 TV 모니터도, 사물함도, 창문도, 운동장도, 코로나 시대가 도입한 투명 칸막이까지 죄다 사각형이더라는 얘기인데, 듣고 보니 그렇다. 이제는 유치원에서처럼 원형 테이블에 둘러앉아 아치형 창문 밖을 내다볼 일도 없고, 꽃·나무·과일 모양의 스티커가 벽에 붙어 있을 리도 만무하니, '비사각형'의 형태가 거의 사라지다시피 한 셈이다. 하지만 네모진 낯선 환경에 다소 경직된 이 어린이가 사각형의 네 내각의 합이 360도임을 배우게 될 무렵이면 그의 키는 훌쩍 자라 있을 것이다. 사각형을 회전하면 원이 되는 식의 움직임과 변화의 상관관계를 터득하고, 그리하여 사각형이 모든 것의 기본이라는 사실을 깨달을 때면 철이 들지도 모르겠다.

내친김에 사각형의 속성을 알게 될 만큼 커 버린 아이와 이런 이야기를 나누는 상상도 해 본다. 성장한다는 건 그 기본

에 살면서 기본을 다한다는 게 얼마나 대단한 일인지 인지하는 과정일 거라고. 그리고 그 기본을 다한 대가로 언젠가 자유와 해방을 꿈꿀 수 있게 되는 날, 어른이 된 네가 또 다른 세상을 만들 수도 있을 거라고. 마치 캔버스를 다루던 화가들이 절대적 진리인 사각형의 화폭 자체를 인식한 지점에서, 그리고 그 사각형 밖을 열망하고 구현하면서 현대미술의 혁명적 순간이 발화했듯 네게도 그런 순간이 올 거라고 말이다.

2021년 초, 혼자 차를 몰아 경기도 화성에서 만난 전시 《사각형에 대한 경의》는 사각형의 존재를 새삼 몸으로 발견하며 삶의 다음 장을 시작한 여덟 살 아이 같은 마음으로 돌아가게끔 이끌었다. 한국 미술계에서 중추적 역할을 해 온 홍승혜Hong Seung-Hye(1959~)와 문화계에서 두루 주목받는 디자이너 문승지의 2인전은 각자의 언어로 사각형의 존재를 재해석했다. 특히 홍승혜는 자신의 예술 문법이자 핵심 도구인 픽셀을 활용한 작품들을 선보였다. 높이 9미터에 이르는 빈 공간의 천장에는 픽토그램 형상의 조각 〈공중 무도회Aerial Gala〉(2020)가 춤추었고, 벽에는 댄서들의 움직임을 포착한 평면 작업 〈브레이크 댄스Break Dance〉(2020)가 자리했는데, 회화와 조각의 속성을 초월하는 두 작품의 리듬과 비트가 고유의 질감과 양감을 발산하며 교류했다. 전시 제목은 요제프 알베르스의 유명한 동명 연작 〈사각형에 대한 경의Homage to the Square〉에서 비롯되었을 공산이 크다. 전위적인 바우하우스의 전설, 알베르스는 1950년부터 25년 동안

이 연작으로 색채의 상호작용을 연구했다. 하지만 2021년판 '사각형에 대한 경의'는 색이나 형태의 실험에서 더 나아가 '기본'으로 구성되었고, 세상의 풍경을 대하는 예술가들의 시선 그리고 이들의 해방 순간까지 담고 있었다.

현대미술가 홍승혜는 1997년 무렵부터 디지털 이미지를 구성하는 최소 단위인 픽셀로 작업해 왔다. 프로페셔널의 툴이 아니라 아마추어적인 그림판을 '가지고 놀다가' 고안한 작업은 포토샵까지 진출했지만, 그마저도 저해상도다. 흥미로운 건 픽셀이라는 게 해상도에 별 문제없을 때는 본색을 숨긴 채 매끄럽고 유려해 보이지만, 그렇지 못한 상황에서는 그 모서리를 드러낸다는 사실이다. 픽셀은 누구도 그 정체를 의심하지 않는 디지털 세계의 기본값이며, 그러므로 이를 인식한다는 자체가 일종의 발견이었다. 홍승혜는 그렇게 제 존재를 드러낸 픽셀을 연속 배열하고 자유자재로 구축하는 등 작업의 주요 요소로 백분 활용한다. 작가에게 픽셀은 가장 효율적인 붓이자 물감 혹은 벽돌이고, 디지털 공간은 어떤 캔버스보다 가볍고 자유롭다. 디지털의 모든 것이 픽셀로 구성되듯, 그녀의 픽셀은 무엇이든 될 수있다. 어디에도 머물지 않고 어떤 장르에도 고착되지 않는다는 건 그 반대도 성립한다는 뜻이다. 따라서 홍승혜의 작업은 추상과 구상, 회화와 조각, 미디어아트와 판화, 예술과 디자인 중 양자택일하여 확고부동한 배타적 영토를 구축하는 대신에 자유롭

게 부유함으로써 이 모든 것이기를 자처한다.

　　1990년대 후반부터 지금껏 사각의 모니터에서 발아한 창문, 계단, 건물 같은 추상적 도형 작업은 나날이 진화되고 있다. 픽셀을 움직이고 쌓아 올리며 취한 홍승혜식 진화의 핵심은 "그리드를 생명체로 간주하고 이를 배양시키는"* 것이고, 변화에 머물지 않고 이를 통해 확보하는 생명력이다. "모니터 화면이 거대한 자연계처럼 상정되고, 픽셀이 모여 형태를 만들어 가는 과정이 마치 생명체가 싹을 틔어 성장하는 것 같은 느낌"*에 영감받은 작가는 스스로의 작업을 '유기적 기하학Organic Geometry'이라 명명했다. 전통적 기하학이 견고하고 엄격한 부동의 질서라면, '유기적 기하학'은 유연하고 생동감 넘치는 움직임의 논리다. '유기적'이라는 건 곧 '생물적'이라는 의미인데, 생명체처럼 모든 부분이 조화롭게 관계 맺고 서로에게 밀접하게 영향을 준다는 사실뿐 아니라, 그래서 서로 떼어 낼 수 없다는 점도 매우 중요하다. 부분을 전체에서 분리하는 순간 생명을 다하지 못하듯, 홍승혜의 '유기적 기하학'은 일종의 개념을 넘어 수십 년 세월을 관통하는 작업들을 살아 있도록 하는 거대한 뿌리, 모체가 되는 엄연한 작품이라 해도 과언이 아니다.

　　언뜻 '유기적'과 '기하학'의 조합 자체가 모순처럼 보이기도 하지만, 애초에 기하학이 토지를 측량하기 위해 고안된 학문임을 기억할 필요가 있다. 그런 점에서 '유기적 기하학'에 근간한 홍승혜의 작업이 끊임없이 공간과 건축, 땅과 세상을 향하고 있다는

사실은 매우 일리 있다. 기하학이 인간의 삶을 더 나아지게 만드는 학문임을 주지하는 그녀의 유기적 기하학은 우리가 사는 현실, 실제 공간에서 다채롭게 구현된다. 예컨대 마리오 보타의 빌딩 안에서 직장인들을 맞이하기도 하고, 국제갤러리 카페에서 판매하는 수제 초콜릿에도 새겨져 있으며, 유명 버거 매장의 공간 디자인으로도 펼쳐져 있다. 또한 서랍이나 조명 같은 오브제로 쓰이기도 하는 데다 여느 회화나 조각처럼 전시장에 위치하기도 한다. 이들은 사각이라는 기본에 충실하되 전혀 다른 형태로 거듭난다. 벽화의 한 부분이 공간에서 입체로 자라나거나, 모니터 속 그래픽 요소가 삶의 어느 부분으로 등장하거나, 영상으로 살아 움직이는 등 부지런히 변주를 거듭하며 여전히 우리 곁에 존재한다.

본래 홍승혜는 전통 회화를 전공한 화가였다. 여느 지망생처럼 이십 대 때는 자신의 회화 언어를 찾기 위해 렘브란트, 마티스, 로버트 라우션버그, 래리 리버스 등 선대 화가들의 작업을 열심히 참조했고, 앵포르멜 등 추상미술에 집중했으며, 선후배들과의 실험적 작업에도 치열히 몰두했다. 과정마다 결과물은 달랐을지라도, 홍승혜는 한결같이 일탈을 꿈꾸었다. 캔버스의 규격, 구현 가능한 작업의 한정성에 대한 갈증이 먼저였는지, 캔버스를 벗어난 모든 시공간에 대한 지대한 관심이 앞섰는지 따져 묻는 게 과연 의미 있을까 싶을 정도로, 그녀에게는 애초부터 어떠한 위계도 없었다. "제게는 대상 그 자체보다 대상을 어떻게 표현할 것인가, 화면에 어떻게 위치시키고 어떤 붓질로 무슨 색

을 표현할 것인가가 더 중요했어요. 구조적 미술의 본질적인 지점에 관심이 있었지요."* 그러고는 그녀가 "대상은 일종의 빌미였다"고 웃으며 덧붙였는데, 옅은 웃음이 오로지 작업을 하기 위해 사는 예술가의 수줍은 고백처럼 느껴진다.

　　어떤 본질에 대한 관심은 필연적으로 구조의 변화에 대한 열망으로 이어진다. 그러므로 그녀의 작업 세계는 '사각형에 대한 경의'를 표하고자 한 노력과 역설적으로 사각형에서 자유로워지고자 한 분투가 씨실과 날실처럼 직조된 결과물인 셈이다. 특히 나는 홍승혜가 컴퓨터 작업의 신체적·정신적 효율성에 보내는 순수한 찬사가 퍽 인상적이었다. 시공간을 절약하고 수고로움을 덜어 주고 누군가가 대신해 준다는 느낌을 주는 등 기계 작업의 장점들, 그러나 늘 장점일 수만은 없는 사실을 그녀는 결코 숨기거나 두둔하지 않는다. 사실 전통미술에서 효율성은 결코 미덕이 아니다. 예술 세계에서 작가 아닌 '누군가'의 존재, '계획 없음'의 상태 등은 무임승차만큼 기본적인 금기다. 작가의 시간과 노력이 곧 작품의 가치로 환산되고, 오리지널리티는 미술을 스스로 차별화하는 가장 훌륭한 서사가 되니까. 그러나 홍승혜는 이 모든 것으로부터 자유롭다. 캔버스로부터 해방, 미술계의 공고한 가치로부터 해방, 미술 사조로부터 해방, 미술 시장에서 기준으로부터 해방 그리고 예술가로서 늘 새로운 작업을 생산해야 한다는 강박으로부터 해방을 그녀는 꿈꾸어 왔다.

　　홍승혜만의 해방의 욕망과 정신은 실험과 도전이라는 작

업 태도를 넘어 작품으로 환원된다. 2007년 이중섭미술상을 받은 홍승혜는 수상자를 위한 기념전으로《온 앤 오프On & Off》(2008)를 열었는데, 기념비적 작품이 용인되는 귀한 이 기회를 이듬해의 수상자를 빛내는 시상식 무대로 구현하는 데 썼다. 예술과 디자인의 경계를 오가던 길, 디자이너들이 미술가에 비해 자기 작업의 탄생·유통·소멸 등에 대해 훨씬 더 성숙한 시각을 가지고 있다고 느끼고는《파편Debris》(2008) 등의 개인전에서 기존 작업을 스스로 파괴하기도 했다. 즉, 전작들을 분해해 새로운 작업으로 탄생시켰는데, 잘라 내도 작품들은 살아 있었고 이미지들은 파편이 되었다. 감히 손댈 수 없는 완성작의 지위를 스스로 박탈하고 작업을 요소 혹은 과정으로 '전락'시킨 셈이다. 많은 관람객은 예술가들이 과연 어떤 상태를 '완성'이라 일컫는지 궁금해하거나 그 저의를 의심하는데, 홍승혜는 이를 예기치 못한 불완성의 상황으로 원상 복구함으로써 그 오래된 질문에 답한다.

　지난 2021년 일민미술관에서 열린 여성 작가 3인전《IMA Picks 2021》의 전시장, 몇 달 전에 천장 높이 달려 있던〈공중 무도회〉가 이번에는 지상 가까이에서 나와 눈을 맞추었다. 홍승혜는 예술을 둘러싼 무의식적·의식적 경계에서 자유롭기 위해 용기를 발휘했다. 서울과학기술대의 제자들이자 젊은 예술가들 5인(허효선, 이미미, 정인화, 신서, 김세욱)이 퍼포머로서 미술관이라는 비일상적 장소에서 각자의 일상을 연극적으로 재현하는 공연〈무대에 관하여On Stage〉를 펼쳐 보였다. 낯선 분장의 그들이 전

시장 곳곳, 관람객의 동선을 파고들며 무대 안팎의 경계를 흐리자 전시장은 무대 겸 객석으로 변모했다. 그리고 퍼포먼스를 "연습Exercise"이라 이름 붙여 공연의 공식성과 전형성의 개념을 허물었다. 예술가와 관람객, 관람객과 배우 등 "생산자와 향유자의 관계"를, "능동과 수동의 개념을 미학적으로 전복"*한 이 지점은 그간 홍승혜가 미술계에서 스스로를 위치시키고자 열망한 곳이기도 했다. 『해방된 관객』에서 자크 랑시에르는 "관객이란 자신이 본 것을 보고 믿고, 그것으로 자신이 뭔가 하는 능력이 있음을 긍정하는 존재"라고 정의한 바 있는데, 홍승혜는 이 전시를 통해 관람객에게 존중을 표현하는 동시에 '일상과 예술의 경계 없음'이라는, 어쩌면 불가능할 정도로 어려운 임무를 자처한 자신을 격려한다.

《사각형에 대한 경의》전시장에서 예상보다 더 천천한 시간을 보낼 수 있었던 건 작품보다 여백이 더 많았기 때문이다. 특히 〈공중 무도회〉와 〈브레이크 댄스〉는 미술계의 공고하고도 가끔은 편협한 경계를 넘나들며 공간에 환상을 가미했다. 이때의 '환상'이란 기상천외한 상상력의 시선이라기보다는 실재하는 현실에 숨은 부분을 들여다보도록 하는 동력에 가깝다. 이를테면 〈공중 무도회〉는 선으로만 구성되어 있는데, 일반 조각과는 달리 반쯤 묻힌 부조를 평면성을 유지한 채 쏙 뽑아 올린 듯한 입체감이라 시선의 위치나 높이에 따라 달리 보인다. 흰 벽이 배경일 땐 회화처럼 보이지만, 약간만 시선을 틀면 작품의 비어 있

는 면 사이로 건물 등 환경을 품는 입방체 조각이 되는 식이다. 절대적 형태의 상대성과 상대적 형태의 절대성이 충돌하며 공간 전반에 만들어 내는 조화로운 기운은 미술 작품에 공히 부여된 임무이겠지만, 홍승혜의 작업은 이에 특화되어 있다.

픽토그램 작업이 선사하는 착시 현상은 화장실 옆 벽에 높이 걸려 있어 작품인지조차 헷갈리는 입체 표지판에서 여실히 드러났다. 목을 젖혀 올려다보면서 전시장의 다양한 광원에 힘입어 여러 겹의 그림자가 벽을 장식한다는 사실도 알게 되었고, 무아레가 형성되어 표지판이 어른어른 움직이는 것 같은 착각마저 들었다. 젠더의 정보를 전달하고 행동을 통제하는 표지판은, 여기서만큼은 그녀/그의 다양한 배경과 내밀한 후일담을 품고 그 이상의 이야기를 전했다. "그림을 옆에서 보게 하는 그것은 모더니즘 회화의 정면적 시선을 비틀고 따라서 조각의 경계를 흐리"*는 의도 외에도, 다른 방식으로 보지 않았더라면 포착할 수 없었을 살가운 정보들이 '유기적 기하학'에 감성을 실었다. 문득 찰리 채플린의 영화 〈모던 타임스〉의 주제곡 〈스마일〉을 배경으로 두 남녀 픽토그램이 손을 맞잡는 영상 〈센티멘탈 스마일Sentimental Smile〉(2015)을 보며 연신 배시시 웃었던 기억이 났다. '센티멘털 모더니스트'가 시적 감수성으로 구축한 인간의 세계는 미술에 온기를 더한다.

사실 이 전시는 미술계를 종횡무진 활약해 온 홍승혜의 대표 전시라고 볼 수 없다. 이를테면 2012년 아틀리에 에르메스에

서 열린 개인전《광장사각》은 사각형과 광장의 개념을 연결했다
는 점에서 작가에게나 관람객에게나 매우 중요한 전시로 기억된
다. 2016년의 개인전《나의 개러지 밴드My Garage Band》는 네 명
의 가상 픽토그램 밴드가 음악에 맞춰 춤추는 4채널 비디오 작업
을 통해 이 중견 작가의 또 다른 챕터를 암시했다. 게다가 홍승혜
는 매우 부지런한 작가이고, 개인전이든 아니든 최선을 다하며,
2022년 올해만 해도 벌써 몇 개의 전시를 치렀다.

　　그럼에도 불구하고 이 전시가 기억에 남는 건 작가로서의
'성정'이 고스란히 느껴졌기 때문이다. 자기 예술이 공간과 관
계 맺고 세계의 일부로 녹아들기 바라는 마음이 〈서치라이트
Searchlight〉(2018)에서 고요히 드러났다. 동그란 빛이, 개러지 밴
드라는 아마추어 앱으로 홍승혜가 작곡한 음악 혹은 소리에 맞
춰 움직이는 이 공감각적 작품은 전시 조명의 일부라 착각할 정
도로 소박했다. 그러나 이 작품의 움직임이 작가 자신이 아닌 타
인의 작업으로 시선을 이끌고, 공간적일 뿐 아니라 시간적이며,
미술조형적 질서를 음악적 질서로 환원했다는 점에서 '유기적
기하학'의 진화된 버전이라는 생각이 들었다. 유영하는 작은 불
빛은 점이 선, 면 혹은 그 이상으로 확장 가능한 기하학의 시작
인 동시에 우주의 에너지가 응축된 결정체임을 상징하는데, 그
움직임이 실로 겸허하여 보는 이의 시선과 마음을 부드럽게 이
끌었다. 가만한 불빛은 벽과 바닥과 허공을 번갈아 비추다가, 젊
은 작가의 작품을 살포시 다독이다가, 내게도 기꺼이 스포트라

이트를 내주었다. 누군가가 나를 품어 빛나게 하는 순간이었다.

나는 움직임 때문에 한결 유기적으로 느껴지는 홍승혜의 영상 작업 중에 특히 〈자화상Autoportrait〉(2020)을 좋아한다. 픽토그램 형상의 팔다리가 음악에 맞춰 몸통에서 분리되었다 붙기를 반복하는데, 그 정신없고 불안정한 모습에서 어떠한 자기 연민도, 불안도 찾아볼 수 없다. 그녀의 생을 구성하는 요소도 세상이 소위 '제자리'라 칭하는 곳에 결코 고정된 적 없었고, 다름을 두려워한 적도 없었다. 그렇게 홍승혜는 작업을 통해 오랫동안 되뇌어 온 로베르 필로우의 "예술은 삶을 예술보다 더 흥미롭게 만드는 것"*이라는 말을 몸소 증명해 보인다. 모두가 자기 앞의 세상을 예술적으로 받아들일 수 있는 상태를 꿈꾸면서 오늘도 맹렬히 한발 더 나아가는 대신, 미술 세계와 삶의 치명적인 모순을 수용하며 한 뼘이라도 자유로워질 것을 택하면서.

지리멸렬한 일상에서 관념적인 자유와 실체 없는 관념적 해방을 열망하던 나는 홍승혜를 통해 제대로 된 해방일지를 쓰는 법을, 아니 써야 하는 이유를 배운다. 그것이 특별히 대단한 곳이 아니라 지금 내가 서 있는 바로 이곳에서 쓰여야 하는 까닭은, 해방에는 탈출과는 다른 용기와 책임감, 그리고 자존감이 반드시 필요하기 때문이다. 나의 해방은 비단 나의 삶에 국한되지 않는 우리의 해방이 될 것이다. 이렇게 예술보다 흥미로운 삶의 무대를 내게 제안하며 평생 기꺼이 예술로부터 해방되고자 한 예술가의 어린 시절 장래희망은 '생활 미술가'였다.

안리 살라, ⟨붉은색 없는 1395일 1395 Days Without Red⟩, 2011

single-channel HD video and 5.0 surround sound, duration: 43'46", In collaboration with Liria
Bégéja,Froma project by Šejla Kamerić and Anri Sala in collaboration with Ari Benjamin Meyers,
Courtesy of Marian Goodman Gallery, Hauser & Wirth,
© Anri Sala, Šejla Kamerić, Artangel, SCCA/2011, Image provided by Galerie Chantal Crousel

우리가 기억을
나눠 갖는다면

한 여자가 있다. 그녀는 불안과 평온 사이 어디쯤의 표정으로 걷는다. 걸음이 느슨해지다가 다시 팽팽해지고, 구두 소리가 높아졌다가 다시 잦아든다. 여자가 교차로에 모인 행인 무리에 섞인다. 눈치 게임 하듯 주변을 살피던 행인들이 하나둘 다급하게 건널목을 뛰어 건넌다. 여자도 마찬가지다. 그러곤 아무 일 없다는 듯 숨을 후후 고르며 갈 길을 간다. 숨소리, 새소리, 발소리, 바람 소리. 간헐적 총성 소리에 몇몇이 몸을 움츠리지만, 이내 다들 다시 가던 길을 간다. 반복되는 길과 건널목을 지나고, 전력으로 질주하는 남자와 느릿느릿 걷는 노인, 심드렁하게 담뱃불을 붙이는 중년을 스치며, 여자의 숨은 더욱 가빠진다. 한편 텅 빈 회색 도시를 가로지르는 이 여정의 중간중간 교향악단의 연습 장면이 툭툭 끼어들어 배치된다. 지휘자의 손길을 따르는 연주자들의 뒷모습과 악보가 보인다. 그 와중에도 여자는 멈추지 않는다. 걷고, 뛰고, 교차로를 건너고, 숨을 고르고, 다

시 걷기를 반복한다. 여자가 갑자기 허밍을 한다. 바순의 저음으로 시작되는 오케스트라 선율이 여자의 고단한 얼굴에 드리워진다. 여자가 허밍으로 선율을 받았다가 되돌려 주고, 이 두 가지 소리는 겹쳐지고 교차된다. 허밍을 하면서 걷고, 뛰고, 깨진 유리를 밟고, 폐허를 지나던 여자가 이윽고 어느 건물로 들어간다. 여자와 내내 동행하는 카메라는 멀찌감치 서서 그 뒷모습을 지켜본다.

〈붉은색 없는 1395일1395 Days Without Red〉(2011)이라는 제목만으로는 이 작품이 1992년부터 1996년까지 1395일간의 '사라예보 포위전'을 배경으로 한다는 사실을 파악하기란 쉽지 않다. 당시 우리 고등학생들 사이에서도 '보스니아 내전'이라 불리던, 그 불완전한 기억의 단편들을 구글링으로 이어 보면 다음과 같다. "이슬람교인 보스니아계, 세르비아 정교를 믿는 세르비아계, 가톨릭교인 크로아티아계 중 유고슬라비아로부터 독립을 원한 보스니아계와 반대로 강력한 통합을 원한 세르비아계가 충돌한 내전. 그러나 실상은 이슬람계를 말살하고자 하는 최악의 인종 청소. 현대사에 기록된 가장 긴 공성전. 세르비아계가 보스니아의 수도인 사라예보를 포위한 후 4여 년 동안 도시를 초토화. 평범한 삶을 살던 이웃들이 총칼을 들고 민간인을 상대로 한 무차별 학살에 가담. 나치 학살 이후 유럽에서 처음 발생한 제노사이드. 20세기 후반 인간의 욕망이 낳은 잔인하고

수치스러운 전쟁." 이렇게 드문드문 끊어진 문장과는 달리 그나마 온전한 기억이라면 당시 대학원생이었던 친척 언니가 전한 이야기다. 세상에서 가장 멋진 수전 손택이라는 여자가 전쟁 통인 사라예보로 가서 사뮈엘 베케트의 연극 〈고도를 기다리며〉를 무대에 올렸다는 거짓말 같은 소식.

　　알바니아 출신의 현대미술가 안리 살라Anri Sala(1974~)는 나를 사라예보의 상징인 '저격수의 거리' 한가운데로 데려다 놓는다. 나라는 관람객도, 심지어 작가조차도 이 비극과 무관하기는 마찬가지다. 안리 살라는 악명 높은 역사의 면면은 물론 그로 인한 충격과 트라우마, 고통과 절망 등의 감정을 직접 드러내지 않는다. 유난히 맑은 날에 목적지도 말해 주지 않은 채 그저 여자와 동행하게 할 뿐이다. 러닝타임 40여 분 내내 함께 걷다 보면 이 황량한 도시에 내재된 불안과 공포, 그리고 그런 도시에서 하루하루 살아 있음을 확인하기 위해 살아야 하는 사람들을 만나게 된다. 옷깃을 여미는 행동이나 담담한 표정에서도 위험이 감지되고, 위장술을 쓰듯 칙칙한 무채색 옷을 입으며, 서로 대화를 나누지 않고, 표적이 되지 않기 위해 늘 걷거나 뛰어야 하는 사람들. 일상을 통째로 지배하는 본질적인 불안은 건물 그림자에 몸을 숨길 수조차 없는 건널목에서 극대화된다. 행인들은 앞에서 뛰는 저 사람이 무사함을 확인하고서야 움직이겠다는 심산으로 눈치껏 건널목을 내달린다. 이들은 누군가의 손을 잡아 이끌지 않는다. 그럴 여력이 없다. 각개 전투를 벌이듯 후다닥 건

너고는 언제 그랬냐는 듯 본래 보폭으로 걷는다. 건널목은 언제든 또 나타난다는 걸 잊은 모양새다.

분명한 서사에서 출발하는 〈붉은색 없는 1395일〉에는 동시에 서사가 존재하지 않는다. 제목이 없으면 내용을 파악하기 힘들 듯, 작품 자료나 작가 인터뷰를 읽지 않으면 이 여자의 정체, 즉 실은 오케스트라 단원이고, 리허설에 참가하기 위해 악착같이 걷고 또 걸었다는 사실을 알 도리가 없다. 서사가 증발한 지점에서 이 작품은 1960~1970년대 소련을 비롯한 동구권 일대에서 크게 유행한 디스토피아적인 근미래의 SF처럼 읽히기도 한다. 혹은 이 도시가 인간성이 절멸된 채 기이한 규칙으로 돌아가는 가상의 세상이라 규정한다고 한들 하등 이상해 보이지 않는다. 작가의 말대로 이 영상은 어느 포위된 도시의 서사를 재현하는 게 아니라 전쟁이 야기한 사람들의 몸짓을, 참담한 기운을 담아내기 때문이다. 도시가 겪은 역사를 고스란히 기억하는 이들의 제스처가, 예컨대 폭탄이 떨어진 사라예보의 어느 지역에서 22일 동안 〈아다지오 G단조〉를 연주해 소설로도 회자된 실존 첼리스트의 사연을, 보스니아 의회의 건물이 불타고 있는 광경을, 잿더미가 되어 버린 국립도서관의 문화적 유물을 모두 형언할 수 없는 적막한 공기로 치환해 낸다.

역사와 서사라는 엄연한 사실을 다루되 이에 속박되지 않겠다는 안리 살라만의 영리한 미술적 방식은 음악적 요소로 인

해 비로소 실현된다. "나는 언어를 믿지 않는다"라고 선포하며 1990년대 후반부터 주로 영상 작업에 몰두해 온 그는, 특히 소리와 이미지를 건축적으로 직조하고 이 둘의 관계를 재고하는 작업을 선보이고 있다. 〈붉은색 없는 1395일〉에서 여자 역할을 맡은 스페인 배우 마리벨 베르두의 위태한 표정을 회화적으로 읽어 낼 수 있을 정도로 고유한 이미지가 영상에 크게 기여하지만, 눈을 감고 이미지를 잊은 채 그저 '들어도' 좋은 공감각적 경험을 선사하기도 한다. 이 폐쇄된 도시에서 오직 음악만이 여자의 여정을 이끌 수 있는 데다, 특히 그의 작업에 방점을 찍는 음악의 영향력이 고스란히 느껴지기 때문이다. 안리 살라는 이를테면 제1차 세계 대전 중 오른팔을 잃고 나치의 탄압을 피해 미국으로 망명한 왼손의 피아니스트 파울 비트겐슈타인에게 헌사하거나[〈라벨 라벨Ravel Ravel〉(2013)], 나치하에서 '타락한 예술가'의 블랙리스트에 올라 핍박받은 클래식 음악의 거장 아널드 쇤베르크를 기리고자 하는[〈더 프레젠트 모멘트The Present Moment〉(2014)] 등 다른 작업에서도 음악을 미술로 번안해 내는 재능을 발휘하는데, 그 태도가 얼마나 신실한지 마치 미술 이전에 음악이 존재했다 굳게 믿는 사람 같다.

어쨌든 (아마도 리허설장으로) 긴박하게 걸어가던 여자는 위험천만한 교차로를 반복해 내달리며 거친 숨을 몰아쉬면서도 허밍을 멈추지 않는다. 규칙적이거나 불규칙한 시간 사이의 불안정한 템포가 그녀의 가쁜 숨소리 및 발소리, 그리고 오케스트

라의 멜로디를 엮어 내고, 이는 하나의 곡조가 되어 리허설장에 보이지 않게 메아리친다. 가끔은 여자가 잠시 숨을 고르고 다시 허밍을 이어 갈 수 있도록 오케스트라가 일부러 기다려 주는 게 아닌가 싶을 정도로, 영상 속 각종 다양한 소리들은 절묘하게 만나거나 어긋나며 그 자체로 매우 독특한 리듬을 생성해 낸다. "포위된 상태의 도시의 그리드는 악보 곳곳에 잘못된 부호를 더하고, 도시 지형은 악보 위 일련의 마디를 형성한다"*는 작가의 설명대로, 면밀히 계산된 음악과 도시 풍경의 상호작용은 작품이 차용한 역사와 서사의 엄청난 무게를 온전히 짊어지거나 또 덜어 내고자 하는 그만의 방식이다. "(여자는) 숨을 참았다가 다시 내쉰다. 허밍을 하면서 진화하는 시간이 그녀로 하여금 계속 걸을 수 있도록 한다. 그녀는 음악을 통해 달린다. 머릿속에서 음악을 리허설하며 도시를 뛰어다닌다. 서로 다른 자극에 반응하는 개연성 없는 악보처럼 허밍과 오케스트라는 하나의 곡조, 즉 역경에 맞서는 지속성과 인내심의 곡으로 합성된다."*

　　클래식 음악에 조예가 깊은 관람객이라면 한발 앞서서 안리 살라의 의도를 조금 쉽게 파악할 수 있을지도 모르겠다. 영상에 시종일관 등장하는 교향곡이 바로 차이콥스키의 역작 〈비창〉(1893)이기 때문이다. 그의 여섯 번째이자 마지막 교향곡인 〈비창〉은 우울함, 절망감, 패배감, 비통함 등으로 직조된 매우 엄세적인 곡으로 정평이 나 있다. 차이콥스키가 이 곡을 쓴 지 9일 만에 생을 마감하면서 '자신을 위한 레퀴엠'으로 불리기도 한다.

지금도 유명 인사의 장례식이나 대규모 재난의 희생자들을 위한 추모 음악회에서 연주되는 등 끊임없이 콘텍스트를 재생산하고 있는 이 교향곡을, 사라예보의 전쟁 비극이라는 서사를 다루되 완벽히 감춘 영상 작업에서 만난다는 건 꽤 흥미롭다. 역사적인 사건에 이어 자칫 전형적으로 느껴질 수 있는 걸작까지 독창적인 이중 장치로 차용하는 미술가의 빼어난 실력과 배포는 실로 인정할 만하다.

조용하고 느린 저음의 현악기들이 서서히 깨어나는 서주로 시작해 마침내 한없이 침잠하며 비장하게 끝맺는 마무리까지, 불행의 전조를 예견한 듯한 〈비창〉은 보는 이를 비극을 감춘 불투명한 도시에서 단숨에 충격적인 과거(혹은 미래)로 이끈다. 그 과거란 사라예보의 사건일 수도 있고, 동성애자임을 자괴하다 죽음을 맞이한 차이콥스키라는 천재 작곡가의 시간일 수도 있으며, 예측할 수 없는 재앙이 끊임없이 도사리는 제삼의 도시일 수도 있다. 타인의 과거는 내가 직접 살아보지 못했기에 알 수 없고 기억할 수도 없으며, 그런 면에서 미래와 다를 바 없다. 안리 살라는 늘 "역사적 배경이 내 작품의 주제이길 원하지는 않는다"고 말해 왔지만, 어쩔 수 없이 그의 작업은 미술사학자 서상숙의 말처럼 "어긋나는 역사, 그 역사가 남긴 상처들, 그리고 그 역사에 갇힌 사람들과 그들의 삶을 기억하며 그것을 회복하려는 노력"●을, '그럼에도 불구하고' 어떤 불행을 대면한 순간에도 결코 포기할 수 없는 생의 가능성을 전제한다.

'사상적 노마드'를 자처하는 안리 살라는 자신이 경험하지 못한 역사적 사건을 인물들의 몸짓과 호흡, 그리고 음악을 통해 표현하고 "공감각적인 조형 언어로 기억을 재구성한다."* 사실 수십 년 전 사라예보의 비극도, 수백 년 전 차이콥스키의 비극도 전혀 새로운 이야기가 아니다. 그렇다고 함부로 창조할 수 있는 종류의 이야기도 아니다. 수많은 과거 중 일부인 이 존재들은 모두 지리적·시간적·심정적 경계를 초월하는 우리의 집단적 기억과 보편적 감정에 바탕하고 있다. 기억의 사전적 의미는 "이전의 인상이나 경험을 의식 속에 간직하거나 도로 기억해 냄"이다. "사물이나 사상에 대한 정보를 마음속에 받아들이고 저장하고 인출하는 정신 기능"을 일컫기도 한다. 말하자면 기억이야말로 인간을 가장 인간답게 만드는 사적인 행위이지만 나의 것인 동시에 내가 속한 공동체의 것이다. 그러므로 세상의 모든 예술 작품은 나의 기억과 당신의 기억, 우리의 기억이 어떻게 만나고 어긋나는지를 살피고 기록하는 결과물이라 해도 과언이 아니다. 더욱이 역사적 기록과 기억의 필연적인 빈틈을 음악과 미술의 상상력으로 메우는 안리 살라의 작품은 어떤 매체, 어떤 주제든 예술을 묶어 내는 주된 공통점이 바로 이 명제임을 새삼 상기시킨다. 나는 기억한다, 고로 존재한다.

우리의 삶은 기억으로 시작하여 기억에서 끝난다 해도 과언이 아니다. 누구나 기억하고, 망각하고, 기억을 왜곡하고, 끄집어내며 살고 있다. 그러나 모두가 '나의 기억'이 삶에서 중요

한 만큼 '우리의 기억'이 세계가 제대로 돌아가는 데 얼마나 중요한 역할을 하는지를 생각하며 살지는 않는다. '기억을 나눠 가진다'는 문장만큼 내밀한 표현은 찾아볼 수 없고, '같은 기억을 공유한다'는 사실보다 더 동시대적이기는 힘들다. 공통의 기억이란 그 기억을 가진 모든 이를 살아 있게 한다. 하루가 다르게 급변하는 세상에서, 적어도 우리가 기억해야 하는 것과 기억할 수밖에 없는 것이 무엇인지는 알아야 새로운 길로 나아갈 수 있다는 일말의 책임감을 부여하며 말이다. 그것이 나의 일상에 대한 기억이든, 그런 일상이 모여 만든 역사에 대한 기억이든.

그러나 언젠가부터 나는 공유된 기억이 상상 이상으로 힘이 세다는 걸 잊었다. 손바닥만큼 작은 영역에 두 발로 서서 나의 한 몸을 지탱하며 나의 영역을 꾸리는 것이 가장 중요하다고 여겼기 때문이다. 그것이 할 수 있는 최선이라 생각했고, 아마도 그게 맞는 말일 것이다. 그러나 나의 두 팔을 뻗어 닿는 자리, 나의 현재와 맞붙은 시공간에만 집중하다 보니 세상의 흔한 표현대로 '세상 물정에는 밝아지는' 반면 점점 근시가 되어 가는 모양이다. 시력이 나빠진 건지, 시야가 흐려진 탓인지 눈을 아무리 크게 뜨려고 해봐도 저 먼 곳의 세상이 명료하게 보이지 않는다.

〈붉은색 없는 1395일〉을 보고 전시장을 나서는 길, 서울 삼청동 풍경에 눈이 부셨던 이유는 단순히 내가 블랙박스 안

에 오래 머물렀기 때문만은 아니다. 2022년의 서울은 30년 전 1992년의 사라예보와는 정반대에 있었다. 도시 전체가 엔데믹을 즐기려는 축제 분위기에 한껏 들떴고 행인들의 발걸음은 매우 경쾌했다. 하루아침에 대한민국 최고의 유원지로 거듭난 청와대에 놀러 온 인파 사이에 서서 핸드폰을 켰다. 러시아와 우크라이나의 전쟁이 열심히 계산기를 두들기는 우방들 사이에서 이렇다 할 돌파구를 찾지 못한 채 대책 없는 장기전으로 접어들었다는 소식, 미국의 총기 사건에서 죽은 친구의 피를 묻히고 죽은 척하여 겨우 살아남았다는 열한 살 소년의 안타까운 사연 등이 뉴스로 떴다.

우리는 매일 저녁식사 자리에서 미디어를 통해 이러한 타인의 불행을 마주한다. 그리고 나도 모르게 그들의 불행과 나의 불행 사이의 거리를 재고는 경각심과 안도감을 재차 확인하곤 한다. 그런 내게 안리 살라의 작업은 나와 상관없다고 여긴 먼 곳의 이야기를 내 눈앞에서 벌어진 듯이 보고, 내 이야기처럼 귀기울이며 살아야 하는 이유를 일깨운다. '인간적'이라는 것이 인간이 스스로를 가장 가치 있는 상태로 둠을 의미한다면, 기억이 공감으로 진화할 때 인간은 가장 인간다울 수 있다고, 그러므로 '너의 기억'을 '우리의 기억'으로 인정하는 노력이 그 일환이 될 거라고 말이다.

언젠가 읽었던 게르하르트 리히터의 "예술은 희망의 가장 고귀한 형태다Art is the highest form of hope"라는 명언이 꽤 오랫동

안 내 머릿속을 떠나지 않고 있던 차였다. 왜 'strongest'가 아닌 'highest'일까 궁금했기 때문이다. 모호한 구조와 더 모호한 답을 은폐하고자 하는 미술의 우월 의식이 아닐까 의심도 했다. 그러나 사라예보의 한 여자와 함께한 뜻밖의 여정 끝에 나의 오랜 질문에 대한 단서가 희미하게 보인다.

III.

일

Work

문성식, 〈정원과 가족〉, 2021

Oil and pencil on canvas, 32×41cm, Courtesy of the artist and Kukje Gallery

그리고 싶다,
살고 싶다

"'그리고 싶다'라는 마음은 굉장히 복합적이에요. 할 말이 있어서도 그리고, 뭔가 예뻐서도 그리고, 멋있어서도 그리고, 그리워서도 그립니다." 나는 이토록 솔직하고 정직하며 가슴 떨리는 화가의 고백을 들어 본 적이 없다. 그림이라는 단어가 '그리워하다'에서 왔다는 것을 이렇게 상기시킨다. 이 결정적 한마디는 지금 내 앞에 앉아 있는 문성식Sungsic Moon(1980~)은 물론 만나 본 적 없는 숱한 예술가들의 동기와 동력, 그러니까 내가 살아 본 적 없는 그 삶의 내밀한 순간으로 나를 이끌어 심장을 간질인다. 나아가 동굴에 벽화를 그리던 태곳적부터 유명 미술잡지가 가장 영향력 있는 문화예술인 1위로 인물이 아닌 대체불가능한토큰NFT, Non-Fungible Token의 발행 표준안 ERC-721을 꼽는 2022년 오늘날까지 묵묵히 자리를 지켜 온 회화의 존재 이유마저 아우른다. 무엇보다 '그리고 싶다'를 주어로 삼은 작가의 이 말은 미술사니 담론이니 하는 현대미술이 신봉하는 개념 모두를 가능케

179

하는 진실이 바로 '그리고 싶다'는 욕구 자체임을 역설한다. 만약 그림이 가장 인간적인 미술이라는 설이 사실이라면, 이는 단지 작품이 훌륭하기 때문이 아니라 이 욕망을 어찌할 바 몰라 울고 웃고 좌절하고 환희한 화가라는 존재 덕분이다. 자고 일어나면 어떤 그림이 얼마에 팔렸다는 환상적인 소식이 속속 갱신되는 요즘에도 회화 작가 문성식의 판타지는 오로지 '그리고 싶다'는 욕망 하나만으로 그리던 그때로 돌아가는 것이다.

문성식이 5여 년 전에 돌연 서울에서 부산으로 터를 옮긴 것도 '그리고 싶다'는 욕망이 '그려야 한다'는 당위에 잠식당하지 않기 위한 일종의 발버둥 같은 시도였다. 짙은 물감 냄새가 벽에 밴 것 같은 그의 작업실은 붓과 연필이 미완성작들과 묘한 긴장감을 만들어 내는 곳이자, 화가의 욕망을 가장 순연한 상태로 두기 위한 벙커인 셈이다. 스스로를 혼잡한 미술계에서 물리적으로 떨어뜨려 놓은 그는 부산에서 작업하면서 비로소 새로운 기법과 스타일의 작업들을 탄생시킬 수 있었다고 말했다. 3년 만에 부산에서의 첫 개인전을 앞둔 2021년 겨울의 어느 날, 아담한 작업실에서 볕이 잘 드는 자리를 권한 문성식은 쿰쿰한 맛이 매력적인 발효 커피를 내려 주며 "하지만 전시 준비는 언제 해도 여전히 쉽지 않다"고 앓는 소리를 했다.

지난 2019년 개인전을 기점으로 선보이기 시작한, 동서양의 전통에서 차용한 스크래치 기법이 인상적인 몇 점의 대작과

유화물감으로 칠한 바탕을 연필로 긁어 그린 다수의 아기자기한 드로잉은 문성식의 새로운 시대를 알렸다. 대표 전작, 즉 뾰족하게 벼린 과거의 기억을 무심한 연필 선으로 기막힐 정도로 섬세하게 표현한 연필 드로잉 작업, 원근법은 잊은 채 화면 구석구석을 혀를 내두를 만큼 정교한 붓질로 집요하게 채워 넣은 유화 작업 등과 비교하자면, 새 작업은 능수능란하거나 매끄럽지 않은 대신 특유의 소박함과 생동감으로 숨 쉬었다. 그리고 2022년 부산 개인전에서 그는 작법을 그대로 유지하되 "까만색을 더 까맣게 표현하고 번지는 효과와 스크래치 효과를 추가하는 등 기술적으로 진보한 작품"을 선보이고 싶다고 했다. 하지만 화가가 그동안 그림에 얼마나 완결성을 더했는가 하는 문제만큼 새로 찾은 길에 희미하게나마 확신을 가졌고, 호기심과 불안을 겪어 내며 얻은 고요한 확신을 반짝이는 그림으로 연결했다는 사실이 중요하다.

　"'나다운 것이 뭔가'에 대해 오래 고민해 왔는데, 어쨌든 부산에서 작업하면서 그 나다운 것에 조금 다가간 느낌이 들어요. 무언가를 보고 해석하는 방법론이 나의 오리지널리티라고 한다면, 그 표현에는 선밖에 없다는 것이 지금까지의 결론이에요. 선을 긋는 행위에는 내 안의 우연과 필연이 다 섞여 있어요. 이렇게 저렇게 선을 그어 표현해 내는 것이 정수다, 나머지는 다 내 꾀로 기획된 것이라는 생각에 이르렀고, 그렇게 유화가 있는 바탕을 연필로 긁어 그리는 드로잉을 고안하게 된 거예요. 게다

가 물감이 마르기 전에 작업을 끝내야 하기 때문에 이 작업은 더욱 직관적이어야 합니다. 대상을 급급하게 따라가며 묘사하는 것이 아니라 인상적으로 본 걸 직관화·관념화해서 그려야 하는 거죠. 전에는 뭔가를 휘두르는 게 너무 조심스러웠는데, 이제야 그 감각을 좀 알겠어요. 화가에게 움직일 수 있다는 것, 즉 힘 있게 선을 그을 수 있다는 건 정말 중요한 일입니다. 그런 과정을 통해 용기를 얻을 수 있었거든요."

그러므로 2022년 개인전에서 선보인, 작업실의 갈색 나왕 합판 벽에 빼곡히 붙어 있던 평균 A4 사이즈의 드로잉 수십 점은 문성식이 발견한 용기의 단서다. 꽃, 정원, 폭포, 산, 구름, 벽돌집, 껴안은 남녀, 고양이, 과수원, 나무둥치, 꽃이 만발한 나무, 어머니 칠순 자리에 모인 가족들…. 특히 문성식에게 가족은 가장 그리고 싶은 동시에 어쩔 수 없이 그리게 되는 소재다. 모이기만 하면 크고 작은 사건이 일어나고, 자꾸만 내 인생의 어떤 부분을 건드리고, 사는 게 뭔가 생각하게 하고, 철학 하게 하고, 이상하게도 마음이 아프고, 그러면서도 정신 사납고, 인스타그램에 등장하지는 않지만 여전히 우리를 붙잡아 괴롭히고, 그래서 언제나 그의 그림에 등장할 수밖에 없는 가족이란 존재들. 문성식은 너무 좋기도 하고 지긋지긋하리만치 싫기도 한 그날의 기억을 〈정원과 가족〉(2021)으로 그려 냈다.

'본다'는 것은 세계를 만드는 하나의 주효한 방식이며, 그

182

런 점에서 어떤 작가 혹은 작품의 정수라 해도 과언이 아니다. 특히 드로잉 에세이집 『굴과 아이』에 문성식이 보고 쓴 세상의 풍경이 어찌나 서글프던지 나는 거의 울 뻔했다. "철수 할머니 집을 지날 때면 할머니 네의 현관 유리 너머로 푸른 텔레비전 불빛을 보았다. 파란 불빛이 껌뻑껌뻑했다. 소리는 들리지 않았고 불빛만 껌뻑거렸다. 덩그런 집 안에서 작은 체구를 누여 텔레비전을 보며 울고 웃고 하다 잠드시겠구나 생각하니 밤은 사람에게 너무나 가혹하다는 생각을 했다. 언제고 혼자가 될 우리의 운명에 대해 생각했다."* 리얼리스트 문성식은 '풍경의 초상(2011년 국제갤러리 개인전 제목)'을 그저 정직하게 재현하는 데서 그치지 않고, 이를 '아름다움, 기묘함, 더러움(2019년 국제갤러리 개인전 제목)'이 뒤섞인 '얄궂은 세계(2016년 두산아트센터 개인전 제목)'로 그려 낸다.

"모든 풍경은 밝고 어두운 것의 사이 색으로 만들어진다. (⋯) 아름답기도 하고 추하기도 하며 절실함과 동시에 무심한 이 모두는 세상의 모두이며 생겨나고 또 사라진다. 내 그림이 된 것은 그런 것들이다. 그림은 나에게 다른 이들과의 대화이고 일기이며, 또한 언젠가 죽어야만 하는 생명으로서 시간을 붙잡는 하나의 불완전한 방법이다."* 각자의 시간은 각자의 경계를 만들고, 각자의 경계는 모두의 세계를 일깨운다. 나도 문득 낯선 세계에 온 것처럼 모든 사물, 대상, 존재 들이 어떤 경계에 무심하게, 서로 어울리지 않게 놓여 있음을 경험할 때, 오히려 살아

있다는 걸 더 강렬하게 자각하곤 한다. 문성식이 쓴 것처럼, 소박한 일상에 머물 것처럼 보이는 그의 모든 그림은 실은 이런 깊은 서정에서 길어 올린 것이다.

　　그때그때 보고 만난 결이 고운 일상의 조각들 그리고 "오늘이 지나면 과거가 되어 버릴" 풍경이자 눈물겹도록 "시시하고 사소하지만 공평한" 대상들은 세상을 구성하는 가장 보편적 요소이지만, 보편성으로부터 특별함을 포착하는 안목과 이를 그림으로 그려 내는 솜씨는 문성식의 전매특허나 다름없다. 처음 붓을 잡을 때부터 문성식은 삶의 원형 같은 풍경화를 그리고 싶었다. 아무리 평온해 보여도 누구에게나 어두운 구석이 공존한다는 것을 그는 일찌감치 알고 있었다. "웃을 수도 울 수도 없는 상태, 그게 바로 삶인 것 같아요. 어떤 충돌의 느낌이 늘 내 안에 자리하고 있어요. 그래서 의도하지 않았는데도 아름다운 것과 그렇지 않은 것이 공존하거나 교차하는 그림을 그리게 됩니다." 어렸을 때부터 인생이나 운명, 크고 작은 문제를 관찰하는 건 소위 그의 서툰 철학이었고, "대단한 철학자가 아닌 소소한 인간으로서 고민한 것"들이 얄궂은 인생과 삶의 양가성에 대한 일종의 예시가 되어 캔버스에 부려졌다. 달라진 것이라면 전작에서는 오래 묵힌 채 각인된 화가의 기억을 그렸다면, 지금의 작품들에서는 화가의 시선으로 포착한 생생한 풍경을 그림의 기억으로 각인한다는 사실이다.

"내게는 드로잉의 즉흥성이 현대적으로 느껴져요. 어떤 시간과 기억의 흐름에 개입하여 내가 본 걸 게워 내어 뭔가를 새기면, 그 재료가 마르고 굳어 나보다 더 오래 살아남는 거죠. 오늘의 생생함, 생겼다 사라지는 인간의 숱한 감정이 고스란히 고착되도록 하는 게 화가의 가장 중요한 일이 아닐까 싶어요. 고흐의 연필 드로잉이나 수채 드로잉을 떠올려 보세요. 고흐는 논리보다 직관에 의해 움직인 순수한 화가예요. 주변의 별거 아닌 흔한 풍경을 그렸는데, 그 선이 너무나 쾌활한 상태로 고착되어 그림이라는 존재로 환원되잖아요. 수백 년이 지나도 느껴지는 그 선의 싱싱함이, 전 정말이지 좋았어요. 비슷한 맥락으로 저는 옛 화가들에게도 영감과 영향을 많이 받아요. 언제 보더라도 매우 시대적이고 진실된 그림들이죠. 박수근의 조형적이고 공예적인 느낌, 이중섭의 회화적이고 운동감이 느껴지는 필체 등을 화학적으로 섞어 지금 시대에 맞게, 문성식스럽게 만드는 것이 지금의 제 당면 과제입니다."

화가의 그리는 행위는 화면이라는 물질을 만나 그림이라는 물성을 가진 오브제로 남는다. 그런 그림을 대면할 때마다 나의 사유는 미술사적인 체계적 의미를 따라가려 애쓰지만, 나의 감정은 결국 그림을 그린 이의 존재를 직접적으로 인식하는 그 순간에 감동으로 증폭된다. '이 화가가 실로 훌륭한 그림을 그렸구나' 싶을 때보다 '이 화가가 이 그림을 그리고 있었구나' 할 때, 회화의 시간성과 나의 시간성이 절묘하게 만나 내 일상의 공

기에 파장을 일으키는 것이다. 그래서 당대 화가들은 저마다의 미학으로 자신의 행위성을 그림에 심어 놓는데, 후대의 우리는 이를 두고 스타일 혹은 회화 언어라 일컫는다. 문성식의 고유한 행위성 역시 캔버스와 손 사이에서 잔잔히 요동친다. 물감이 두텁게 발린 화면에 연필심으로 홈을 파다시피 그린 그림의 선은 꿈틀꿈틀하고 표면에서는 부조와 같은 입체감이 느껴진다. 문성식의 회화는 눈과 손, 몸과 마음의 필사적인 움직임을, 작가가 오늘 여기 현존했음을 매우 명쾌하게 증명한다.

"형무소 같은 데 가 보면 당시 사람들이 '나가고 싶다' 같은 문장들을 벽에 써 놓은 걸 볼 수 있잖아요. 그 딱딱한 데에 무언가를 힘겹게 새기면서까지 행하고자 했던 인간의 의지, 표현하고자 했던 처절한 아우성 같은 게 느껴져요. 내 그림도 결국 긁고 회화를 바르는 거니까, 표면 위에서 꼼지락거리던 저의 호흡이, 행위가 그림에 그대로 남지 않을까요. 그래서 아, 이 화가가 여기서 붓을 휘두르고 싶었구나, 하는 궤적이 더 잘 보이게 하고 싶었어요. 비슷한 의미에서 여기, 드로잉에 연하게 채색한 이 작품을 볼 땐 정말 상쾌하게 작업했구나 하는 게 와닿았으면 했고요. 그림은 작가라는 인간이 열심히 붓질해 에너지를 집어넣음으로써 비로소 생명력을 갖추게 돼요. 어느 시대에나 유효한 에너지의 교환, 이것이 제가 할 수 있는 일이 아닌가 해요."

미술가가 스타일을 바꾼다는 건 커다란 사건이다. 단순히

방식 및 형식이 바뀌는 게 아니라 자신의 역사를 부정해야 할 수도 있고, 그동안 자신을 지지해 온 이들을 실망시킬 각오도 해야 한다. 그러나 문성식에게 '그림을 그린다'는 '작가로 활동한다'보다 상위 개념이었던 것 같다. 그는 "그림이 무엇이고, 무슨 의미이며, 무슨 이야기를 해야 마땅하고, 어떤 느낌이어야 하는가" 같은 거대한 질문에 대한 답을 찾느라 삼십 대 내내 고투했다. 그림에 현존성을 새기고 싶다는 문성식은 공교롭게도 미술계에 뚜렷이 새겨진 자기 존재감을 즐기는 데 영 소질이 없었고, 이대로는 아무것도 그릴 수 없다는 벼랑 끝에서 유명세는 더더욱 도움이 안 됐다. 한국예술종합학교 대학원 시절인 2005년 무렵, "어떤 꼬마 애가 희한한 감성으로 그린" 놀라운 그림은 '최연소 베니스비엔날레 참여 작가'라는 두고두고 유용한 타이틀을 선사했다. 그러나 너무 일찍부터 너무 오래 '재능 있는 젊은 작가'로 불려 온 그는 명성의 무게를 온몸으로 받아 내며 긴 젊음의 대가를 그만큼 긴 혼란과 방황으로 치러야 했다.

"기억을 길어 올리는 그림의 특성상 소재는 고갈되어 버렸고, 한 달을 쏟아붓고 보름을 쓰러져 있는 식의 예전 작업 방식은 정말 가학적이었어요. 네, 어쩔 수 없는 시간이었죠. 그러고 나서야 '자기에게 맞는 그리기'와 '너무 가혹하지 않은 그리기', 두 가지가 내가 계속 화가로 사는 데 필수 요소라는 걸 깨닫게 되었어요. 그래서 완벽에 대한 강박도, 그럴듯함에 대한 욕심도 버렸고요. 그림에 대한 제 이해력도 부족했던 것이, 말

하는 그림, 주장하는 그림만 그림이라고 착각한 거죠. 말이 없는 그림도 충분히 좋은 그림이 될 수 있어요. 말하는 것보다 중요한 건 화가가 그림과 손을 잡는 겁니다. 그래야 관람객도 보편적인 것에 공감과 감동을 느낄 수 있어요. 그래서 이제는 발길 닿는 대로 아무거나, 아무 방법으로나 다 그려 보는 사람으로 살자 싶어요. 호크니가 그랬던 것처럼요. 그렇지 않아도, 이렇게 활짝 핀 장미가 아니라 완전히 일그러진 장미도 곧 그려 볼까 해요. 왜 이걸 그렸냐고 누군가가 묻는다면 '그리고 싶어서'라고 답하려고요."(웃음)

한 인생이, 한 의식이 세상을 보는 시선에는 역사, 선입견, 스타일 등 모든 것이 담기기에 회화는 한낱 캔버스가 아닌 작품이 된다. 그래서 회화는 영원하다. 그러므로 문성식 회화의 가장 중요한 도구는 붓도, 물감도, 연필도 아닌 바로 문성식이라는 화가 자체라는 생각이 든다. 순진하도록 탐미적인 문성식 작업의 기원, 작가의 말마따나 "이렇게 공예적이고 소심하다 싶을 정도로 아기자기하고 재잘재잘한 그림을 그리게 된" 연유는 아무도 모른다. 어쩌면 "어릴 때 아버지에게 크게 혼났을 수도 있고, 선이 삐쳐 나가는 걸 무서워했을 수도 있고, 시골에서 평범하지만 정 많은 가족과 살았기 때문일 수도 있으며, 작은 키 덕에 어떤 액션을 취하기보다는 주로 관찰만 했기 때문일 수도" 있다. 화가 문성식은 그림을 그리기 위해 매 순간 용기를 내야 했지만,

그의 그림은 모두 부끄럼 없이 보여 주었다. 희한하고도 총체적인 문성식이라는 도구야말로 자기 그림의 필연적인 에센스임을 인정하는 화가, 모든 것은 그로부터 시작된다. 그림은 고스란히 화가의 인생을 함께 살아 내기에 결국 문성식의 '그리고 싶다'는 '살고 싶다'로 번역된다.

세상에서 가장 순수한 욕망을 온몸으로 겪어 내고 지켜 낸 이 화가가, 나는 정말이지 부럽다.

바이런 킴, 〈선데이 페인팅^{Sunday Painting 1/27/08}〉, 2008

Acrylic and pen on canvas, 35.5×35.5cm, Private Collection, Image Provided by Kukje Gallery

아마추어의 마음으로

바이런 킴Byron Kim(1961~)은 2001년 1월부터 일요일마다 하늘을 그려 왔다. 뉴욕의 일상을 살 때도, 휴가나 여행 중에도, 전시 준비에 여념이 없을 때도 변함없이 그렸다. 한 열 번 정도는 빠뜨리기도 했고, 일요일에 시작한 그림을 다음 주 목요일에 완성한 적도 있다고 고백했지만, 중요한 건 그가 20여 년 동안 매주 하늘을 그렸다는 사실이다. 이는 바이런 킴이라는 현대미술가가 "동시대 자연과 문화에 편재하는 기표 이면의 사회적 가치"를 탐험하는 작가로 건강하게 존재하기 위한 일종의 논리 체계이자 "작업을 통해 아주 극미한 것과 매우 무한한 것을 연결시켜 보고자 한다"던 그만의 의식이었다. 그렇게 동서양을 막론하고 숭고한 우주로 통용되는 하늘이라는 공간과 절대적 순간성은 슈트케이스에 딱 들어가는 가로세로 35.5센티미터의 화폭에 담겼다. 묘사라고 하기엔 부족하고 상징이라고 하기엔 과장된 그저 어떤 날의 하늘. 그렇게 모인 하늘 그림이 그의 삶을 대변한다. 그리고 전시

장에 걸리는 수십 점의 하늘은 작가가 간간이 그림에 써 둔 텍스트, 사적이지만 세상에 나온 이상 사적이지 못한 일상과 상념의 기록으로 각기 다른 대상으로 변모한다. 텅 빈 기호의 시 같다는 점에서 '문학적 미술'이라고도 불릴 만하다.

"처음으로 붓 두 개를 한꺼번에 써 본다. 이 정도면 나도 밥 로스와 견줄 만한 상대가 되지 않나 싶다. 독감이 서서히 낫고 있다. 내일은 예일에서, 다음 이틀간은 스코히건에서 작품 심사가 있다. 그다음 날에는 온 가족이 함께하는 엘라의 바트 미츠바* 성인식이 있을 예정이다. 2009년 2월 9일 정오 232번지 3가, 브루클린." 바이런 킴의 작업과 일상은 이런 식으로 만난다. "아디가 주말에 워싱턴에서 친구 브래디를 데리고 집으로 왔다. 아디가 얼마나 보고 싶던지! 방금 전 아디와 리사로부터 최근 작업한 스테인 페인팅에 대한 의견을 들었다. 둘 다 동의한 의견은 그림이 그저 예쁘기만 해서는 안 되니, 내용 면에서 무언가 더 단단해질 필요가 있다는 것이다. 예쁘기만 한 그림은 왜 안 되는 걸까? 어떤 의미인지 이해는 가지만. 2015년 10월 11일 오후 1시 고와누스."

바이런 킴은 하늘 그림 시리즈에 〈선데이 페인팅Sunday Painting〉이라는 제목을 붙였다. 이는 스스로 인정하다시피 '아마추어 작가'라는 뜻으로 통용되는 '선데이 페인터Sunday Painter'를 연상시킨다. 사실 딱히 남다른 소재도, 독특한 기법도, 압도적인

철학도 내세우지 않는 이 작가를 유심히 보게 된 건 바로 이 지점, 그의 한마디 때문이었다. "'아마추어amateur'의 라틴어 어원은 바로 '아모르amor'입니다. 그러나 아마추어든 아니든 좋아하지 않으면 어떤 일도 할 수 없습니다." 옥스퍼드 영어 사전에는 아마추어가 "무언가를 좋아하거나 애호하는 사람"으로 정의되어 있다. 즉, 아모르는 사랑, 아마추어는 애인이라는 뜻이다.

아마추어라는 사랑스러운 단어가 지금처럼 '미숙함'을 의미하게 된 건 '프로페셔널professional'이 대접받으면서부터가 아닐까 싶다. 거침, 투박함, 촌스러움 등을 지양하고 능란함, 노련함, 세련됨 등을 지향해야 한다는 가치는 철저히 현대적인 시선에서 생겨났다. 그러나 바이런 킴은 아마추어의 부정적 뉘앙스에 동의하지 않는다. 휘트니, 버클리 등 전 세계 유수의 미술관에서 개인전을 개최하고, 2017년 구겐하임재단 펠로우십의 순수 미술 부문 수상자로 선정된 바 있는 이 '프로 예술가'는 아마추어의 가벼움과 사소함을 택함으로써 별로 특별하지도 않고, 거창한 설명도 필요 없는 그림을 그리고 싶다는 마음을 드러낸다. 현대미술에서 소박함이나 친절함 따위는 필요 없다는 태세로 난해함과 현학성의 롤러코스터를 즐기는 이들의 정반대의 지점에서 그는 (이승훈의 시집 제목처럼) "당신이 보는 것이 곧 당신이 보는 것이다"라고 한다. 그의 하늘 그림이 각자의 하늘로 대치된다는 사실, 누구나 저만의 하늘을 가질 수 있다는 사실이야말로 이 쉬워 보이는 미술의 가장 강력한 예술성이다.

무려 수십 년 동안 매주 하늘을 그리는 것이 어떤 의미였는지 작가에게 미처 물어보지는 못했다. 하지만 존 업다이크John Updike의 말을 차용해 짐작할 수는 있다. "도망갈 수 없을 정도로 반복되는 일상은 당신이 이 일을 포기하지 않도록 구해 줄 것이다." 매주 혹은 매달 글을 쓰고 잡지를 만들며, 나도 그랬다. 노동자재해보험국원으로 일하면서 소설을 쓴 카프카처럼 즐겁고 쉬운 인생은 어차피 불가능하다는 걸 인정하고, 한정된 시간과 체력을 안배하며 '현명한 장치'를 만들어 꿈틀대려고 애를 썼다. 내게 '장치'란 영원히 끝나지 않을 것처럼 엄격하게 규칙적인 잡지 마감 스케줄 안에서 글이라는 것을 쓰면서 사는 것이었다. 대부분 나의 심신을 옭아매던 이 장치는 가끔은 내 머릿속에서 어떤 문장이 직조되고 있는지 자각할 새 없이 손이 앞서 나가며 키보드를 점령할 때의 무아지경을 선물하기도 했다. 제발 글을 쓰지 않고 살고 싶다는 거짓말 같지도 않은 거짓말을 밥 먹듯 하면서도 나는 글 쓰는 주체로 단련된 내 손이, 내 몸이 좋았다.

　　그런 나의 상태는 글을 쓰며 산다는 것의 고달픔을 토로한 문장가들 중에 특히 김승옥의 문장을 그냥 지나칠 수 없도록 만들기도 했다. "영국의 어느 작가가 '소설은 악마와 함께 펜을 잡고 쓰는 것이다'라는 뜻의 말을 한 것도 그 작가가 어쩌면 나처럼 어리둥절한 상태를 겪었기 때문이 아닐까 하는 생각이다. 그 어리둥절한 상태 속으로 들어가기가 무서워서 나는 뻔히 원고료라는 매력적인 물건을 눈앞에 보면서도 요 핑계 조 핑계로 글

을 잘 쓰려 들지 않는 것 같다."* 언감생심 전설적인 문학가에
빗대어 보자면, 내게 '어리둥절한 상태' 전후의 막막함이란 하릴
없이 깜빡깜빡하는 모니터 커서에 내 심장이 달린 것 같은, 나와
내가 분리된 것 같은 불편함과 숨이 막히는 두려움과 다름없다.
잘 써야 한다는 부담이 잘 쓰고 싶다는 욕심과 완전 별개라고는
할 수 없지만, 불편하고 두려운 이 상태는 오히려 쓰는 행위 자
체가 주는 명현 현상에 더 가깝다. 나는 백지 앞에서 잘난 척하
는 자를 믿지 않는다. 그리고 무언가를 지속적으로 쓰고 산다는
것이 현실의 삶을 대단하게 바꾸지는 못한다 해도, 적어도 쓰는
삶이, 쓰는 인간이 더 나빠지지 않는다는 것은 내가 보증한다.

　　물론 이건 전적으로 내 속사정일 뿐이다. 나는 어딜 가든
패션 잡지의 피처 에디터로서의 역할에 대한 질문을 받곤 했는
데, 그럴 때면 대부분 패션 세계 안에서 문화를 경험하고 생각
하고 쓰는 사람이라고 대답하고 말아 버렸다. 하지만 질문이 거
듭될수록 내 안의 대답은 더욱 복잡해졌고, 더 이상 이런 질문
을 받지 않는 지금은 이렇게 말할 수 있다. '세속 세계'를 관찰하
고 나의 시선을 담아 무언가를 써내는 사람. '상업적 글쓰기'에
는 감수할 위험이 없다는 이유로 글 쓰는 자에 대한 소박한 명예
는커녕 제 깐에 아무리 열심히 써도 전문성의 타이틀조차 쉽게
주어지지 않지만, 그 상실감을 동력 삼아 지속해 내는 사람. 타
인과 나 자신 모두에게, 둔감한 세상에, 단순하고 쉬운 사고방식
에, 천편일률적인 시선에 계속 균열을 내는 사람.

"미디어는 우리가 어떻게 살아야 하는지를 알려준다"던 미국판 『보그』지 출신 작가 조앤 디디온의 말처럼, 피처 에디터는 세상을 조금이라도 더 낫게, 더 재미있게, 더 흥미롭게, 더 살 만하게 만드는 인물·사건·요소·대상을 다룬다. 그렇게 좋아서든 나빠서든 불편해서든, 어쨌든 적어도 작금의 세상을 살아 내는 사람이 기억해야 하는 것에 대해 쓴다는 건 동시대를 기록하는 정확한 방법인 동시에 내 일상적 자아의 왜소함을 쇄신해 줄 링거를 스스로 꽂는 일과 같았다. 비록 모든 피처 에디터가 조앤 디디온은 될 수 없을지라도, 나는 그것이 이 일을 지속할 수 있었던 원천이라고 생각한다.

지금도 잡지사 사무실에는 커다란 메모판이 있다. 원고 작성과 편집 디자인 작업이 끝난 페이지를 썸네일처럼 인쇄하여 한눈에 볼 수 있도록 배열해 두는 곳이다. 마감 시기가 되면 편집장과 에디터들은 그 주위를 수시로 서성거리며 메모판을 뚫어지게 쳐다보곤 하는데, 이달의 잡지 전체에서 나의 페이지가 만들어 내는 어떤 조화의 광경을 한눈에 파악할 수 있기 때문이다. 불과 며칠 전만 해도 텅텅 비어 있던 이 판이 서서히 채워지는 과정을 목격할 때면 경이롭기까지 했다. 타임랩스로 촬영해도 재미있겠다 싶을 정도로 오늘 다르고 내일 다르게 '성장'하는 이 공간은, 우리가 '무無에서 유有를 창조한다'는 사실에 자부심을 느끼게 해 주었다. 그러고는 급기야 어느 순간, 내가 만드는 것이 잡지가 아니라 어쩌면 살아 있는 유기체일지도 모른다는

환상에 빠지게 되었다.

　잡지를 만드는 일은 매우 자기 몰입적이다. 내가 이 달에 무엇을 쓰든 간에 그것이 현재 가장 중요한 사안이라는 자기 암시일 수도 있고, 모두가 나의 글을 고대하고 있을 거라는 망상일 수도 있다. 이는 개인적 대소사는 물론 생체 리듬마저 절대적인 '마감 날짜'에 맞추고 사는 인간 부류에게 주어지는 유일한 보상과도 같은 행복한 착각이다. 소싯적에 나는 잡지 에디터란 "오만과 편견으로 쓰고 만드는 사람들"이라고 망설임 없이 얘기하곤 했다. '오만과 편견'이란 내가 보고, 관심 갖고, 쓰고 있는 이 이야기가 지금 누군가에게 반드시 필요하거나 죽이게 재미있을 거라는 일종의 믿음이었다. 설사 그 대책 없는 믿음이 비웃음거리가 될지라도 그마저의 자기 확신이 없었다면 요즘처럼 더 재미있는 것도 많고, 더 중요한 것도 많은 시대에 잡지를 만들 수는 없었을 것이다. 내가 '천동설'도, '지동설'도 아닌 '잡지동설'을 신봉할 수밖에 없었던 이유다.

　언젠가부터 '잡지 시대가 끝났다'는 문장을 접할 때마다 나는 오히려 '잡지의 새로운 시대'가 시작되었다고 반박하고 싶어진다. 물론 세상은 변했다. 하지만 트렌드의 광풍 한가운데서도 영감의 대상, 판타지, 시대정신을 제 나름대로 정교하게 직조하기 위해 애쓰는 이들은 시대착오적일지 모르는 그 힘으로 대중매체도, 문학도, 뉴스도 하지 못하는 세상의 이야기를 친근하고 생동감 있게, 다소 뻔뻔하고 폼 나게 전한다. 디지털과 아날로

그, 플랫폼과 콘텐츠, 브랜드와 독자들 사이 수많은 층위의 경계에서 유연하게 줄타기를 해야 하는 상황에 직면했지만, 아마도 그 고유한 시선과 화법은 요즘 같은 주관성과 상대성의 시대에 더욱 빛을 발할 것이다. 그러므로 이제는 형태가 어떻든 간에 오히려 잡지라는 것이 맨 처음 세상에 생겨난 시절의 미덕을 상기해야 할 시점이다. 화가들이 당대 의상을 판화로 재현하고 설명한 16세기를 지나, 지적인 멋쟁이들이 여성의 자아와 정체성에 대해 담론과 영감을 나누는 장을 만들고 '잡지'라 이름 붙였던 19세기 즈음의 바로 그 시절 말이다.

다시, 바이런 킴의 작품으로 돌아온다. 작가는 살면서 만난 수많은 이의 각기 다른 피부색에서 영감을 얻어 비슷하지만 다른 피부색의 컬러칩 형태의 작품 〈제유법 Synecdoche〉(1991~)을 선보였다. 왁스를 섞은 유화물감으로 모두의 공평무사한 존재를 컬러칩처럼 동등하게 표현한 이 작품은 1993년 뉴욕 휘트니비엔날레에서 선보인 후 여전히 지속되고 있다. 바이런 킴은 "우리는 무엇이고, 세상은 왜 또 이렇게 큰가" 하는 특수성과 이를 끌어안는 보편성의 질문을 함께 제시한 작품이라고 말했다. '사물의 한 부분으로 전체를 나타내는 비유법'이라는 의미가 담긴 "제유법"이라는 제목은 이 복잡 거대한 세상에서 내가 다루는 이 사소한 이야기들이 대체 어떤 의미가 있는지 골몰하며 나의 일에서 거꾸로 세상의 원칙을 찾아나간 그 시절을 상기시켰

다. 나의 오랜 고민을 꿰뚫은 듯한 바이런 킴의 작업에 한껏 영감을 받은 나는 작가에게 자신의 보편성과 특수성을 가로지르는 영감의 원천을 알려 달라 요청했다. 그는 자신의 세포 하나하나를 구성하고 있는 대상의 목록을 100여 개 넘게 보내 주었다. 자연현상, 특정 색상, 지명, 미술가, 시인, 음악가, 영화인, 역사가, 정치가, 스포츠 스타, 그리고 엊그제 만난 듯한 친구와 가족, 동료와 제자들의 존재까지 영감에 관한 실로 광활한 지도가 그려졌다. 스스로를 아마추어라 일컫기를 주저하지 않는 바이런 킴은 이렇게 내게 세상의 모든 것에 성실히 감응하는 것이 곧 영감의 실체임을 알려준다.

이 예술가의 방대한 영감 목록을 꼼꼼히 살피면서 한 시간 정도를 보내고 나니, 내가 만든 잡지이자 나를 만든 이 잡지들을 펼쳐 보고 싶어졌다. 당시 나를 흥분하고 꿈꾸게 만들었던 판타지, 인물, 서사, 사건, 문장, 단어를 하나하나 메모한 게 기억났다. 프로페셔널의 자세로 잡지를 만들고 사느라, 아마추어의 마음으로 잡지를 읽는다는 것이 내 삶과 당대와의 상관관계를 증명하고 스스로의 존재와 가능성에 영감받는 행위임을 한동안 접어 두고 살았던 것이다. 나는 잡지를 만든 지 20여 년 만에 '아마추어'로 돌아왔다. 하늘 그림 한 점이 이렇게 내게 충실한 잡지 애호가로 살 방법을 되찾아 주었다.

함경아, 〈당신이 보는 것은 보이지 않는 것이다 / 다섯 도시를 위한 샹들리에에^{What you see is the unseen /} Chandeliers for Five Cities SK 01-05B〉, 2018~2019

North Korean hand embroidery, silk threads on cotton, middle man, smuggling, bribe, tension, anxiety, censorship, ideology, wooden frame, approx. 1600hrs/2persons, 160×247cm, Courtesy of the artist and Guggenheim Museum, collection of the Guggenheim Museum, Image provided by Kukje Gallery

삶의 변수를
끌어안는 법

"전 아침을 먹기 위해 일어나요. 늘 똑같이 차려서 제대로 먹어요. 끓는 물에 다섯 가지 야채를 데쳐 주스로 만들어 마시고, 빵에 달걀프라이, 햄이나 연어를 얹고, 아보카도와 바질에 발사믹 소스를 뿌려 올리브랑 함께 먹지요. 커피 첫 잔은 아메리카노, 두 번째 잔은 카푸치노. 아침 먹기 전에 물을 한 잔 마시고, 유산균을 두 알 먹고, 물에 프로폴리스를 열 방울 떨어뜨려 마저 마셔요." 함경아Kyungah Ham(1966~)의 아침식사 메뉴는 수시로 바뀌는데, 지금은 이런 상태다. "육류와 생선 같은 메인 요리를 손질하고 소분해서 냉동고에 얼려요. 호박, 파프리카, 버섯, 당근 등 채소도 알코올과 식초를 탄 물에 세척해 자르고는 굽거나 샐러드용으로 팩에 넣어 두죠. 샌드위치용 빵과 허브는 떨어지지 않게 쟁여 둬요. 하루가 꼬박 걸리는 작업이지만 한 달 내내 아침을 만족스럽게 먹을 수 있어 좋아요." 덧붙이자면, 그녀는 여전히 초현실적인 꿈을 꾸느라 잠을 설치고, 집에서 머무는 시간을

좋아하며, 어떤 자리에 나서기를 싫어하고, 고양이와 함께 산다.

작가조차 의아하게 여길 정도로 나는 함경아의 아침식사 메뉴에 시종일관 호기심을 보였다. 유별나게 규칙적인 식사 메뉴가 흥미로운 이유는 기막힐 정도의 질서 정연함이 예술가 함경아의 작업 방식 혹은 예술 개념의 정반대편에서 선연한 대비를 이루기 때문이다. 그래서 자신의 작업과 삶을 어떻게든 지속하기 위한 일종의 의식처럼 느껴진다고나 할까. 어쨌든 일상의 루틴을 만드는 데 엄청난 수고를 감내하는 함경아는 경험, 기억, 일상에서 길어 올린 자신의 예술적 사유를 실천하기 위해서라면 지구 끝까지라도 가는 작가다.

이러한 서사적 속성은 작가의 전작에서 이미 발현되었다. 아시아를 여행하며 무작위로 노란색 옷을 입은 사람을 쫓아가 노란색에 얽힌 다양한 삶을 영상 〈체이싱 옐로우Chasing Yellow〉(2000~2001)에 담았고, '바나나'라는 단어를 추적해 필리핀의 어느 바나나 농장에 당도하는 영상 〈허니 바나나Honey Banana〉(2006)를 만들었으며, 도쿄 시부야의 경찰서 앞에서 경찰 분장을 하고는 경찰이라면 절대 하지 않을 행위를 선보인 퍼포먼스 〈폴리스 / 폴 이즈Police / POL is〉(2004)도 제작했다. 함경아가 노란색에 본능적으로 혹은 예술적으로 반응한 것은 작가의 과거 어디쯤의 기억과 맞물리기 때문일 것이고, 그녀의 경찰관 코스프레 이면에는 이 세계를 지배해 온 공권력에 대한 이슈가 있을 것이다. 하지만 무엇보다 이 작업들은 공히 예측 불가한 상황에 자신을

던져 놓고 통제 불가한 상황을 좇아 내내 '움직인다'는 본질을 관통한다.

2008년 어느 날 함경아는 대문 앞에 널브러져 있던 '삐라' 를 발견한다. 함경아가 현시대를 직조하는 다양한 사회적 문제 를 개인적 실천과 삶의 문제로 치환해 온 현대미술가가 아니었 다면, 이는 시대를 착각하게 만드는 해프닝 정도에서 그쳤을 것 이다. 그러나 '반공 시대'에 청소년기를 보낸 이에게도 익숙하지 않은 이 '미확인 물체'는 지속적으로 작가의 사유를 자극했고, 작가는 두고 보길 거듭하던 중 마찬가지로 예술적 메시지를 그 들에게 보낼 수 있지 않을까 하는 생각에 가닿았다. 비슷한 삐라 가 됐든 아름다운 시가 됐든 그들이 모르는 세상의 이야기를 들 려주고 싶다는 바람은, 이 '현재적 유물'을 보고 느낀 기묘한 감 정과 낯선 경험을 저 너머의 존재들과 공유하고자 하는 마음이 기도 했다. 문제는 방식이었다. 현대사회를 움직이는 가장 기본 적 요소가 디지털이라는 데 이견을 낼 수 없다면, 그곳은 어떤 가. 작가는 여전히 굳게 닫힌 채 전혀 다른 속도로 돌아가는 그 곳에 어울릴, 아날로그보다 더 노동 집약적인 자수를 떠올렸다. 그것이 '함경아식 극한 소통'의 시작이었다.

함경아는 점묘파처럼 그림이 픽셀로 남을 때까지 확대해 만든 도안을 중개인을 통해 몰래 북한으로 보낸다. 그러면 그곳 의 이름 모를 자수 장인들이 도안대로 수를 놓고, 이렇게 완성된

작업은 다시 중개인을 통해 비밀리에 작가에게 돌아온다. 기약 없이 기다린 끝에 마침내 작품을 돌려받을 수 있으면 다행이고, 끝내 작가의 품으로 돌아오지 못하는 경우도 비일비재하다. 하지만 적어도 함경아의 도안을 받은 그들은 한 땀 한 땀 수놓으며 님쪽에서 보낸 비밀 아닌 비밀 메시지를 읽을 것이며, 작업하는 내내 부지불식간에 이를 곱씹을 수 있을 것이다. 작가는 그것만으로도 의미 있다고 생각했다. 문득 궁금해진다. 과연 그들은 히로시마와 나가사키의 원자탄 폭발을 이미지로 다룬 〈서치 게임 Such Game〉(2009)의 밑그림을 받아 들고 어떤 생각을 했을까. 도안에 그려진 문장 "미안합니다"를 읽고는 남쪽 작가의 마음을, 의도를 어떻게 해석했을까. '방가 방가' 같은 작품 속 단어들이 과연 그쪽 젊은이들 사이에서도 은어처럼 유행했을까.

그러므로 2012년 즈음부터 시작해 십수 년이 지난 현재 함경아의 대표작으로 꼽히는 작업들, 즉 문자 메시지로 의사소통하듯 현란한 추상 이미지 속에 짧은 문장이나 단어를 숨겨 놓은 〈SMS 시리즈〉, 추상 예술가 모리스 루이스의 작품 형식을 빌린 〈추상적 움직임 / 모리스 루이스Abstract Weave / Morris Louis〉 연작, 그리고 샹들리에 모티프로 구성된 〈당신이 보는 것은 보이지 않는 것이다 / 다섯 도시를 위한 샹들리에What you see is the unseen / Chandeliers for Five Cities〉 연작 등은 무엇도 예상할 수 없고 통제할 수도 없는 '어떤' 상황을 극복해 낸 작품들이다. 그래서 이들 대부분에는 예측 불허의 상황을 짐작하게 하는 남다른

캡션이 붙어 있다. "북한 사람의 자수, 면 위 실크사, 중개인, 밀수, 뇌물, 긴장, 불안, 검열, 이데올로기, 나무 프레임, 약 1600시간/2명."

　내가 아는 한 함경아는 인터뷰를 별로 달가워하지 않는다. 세계적으로 유명한 매체일수록 더 주저한다. 그녀의 작업 과정, 즉 북한에 보낸 도안이 자수로 채워져 되돌아오는 과정은 매번 첩보물을 연상시킬 만큼 긴박하고 때로 위험하며 대부분 믿기지 않을 정도로 무모하다. 누구든 기록하고 싶을 만큼 말이다. 함경아가 인터뷰를 꺼리는 까닭도 이와 관련 있는데, 때문에 나는 번번이 많은 이가 '연루'되어 있는 이 내용을 자세히 쓸 수 없다. 다만 이런 내용들, 작품이 당국에 압수당하거나, 관련자가 숙청되거나, 중개인이 행방불명되는 등 절박한 상황을 작가가 매번 마주한다는 정도는 언급할 수 있다. 즉, 불가항력적인 변수들이 도처에 도사리고 있고, 불가피하게도 이 변수들은 작업을 구성하는 비가시적 질료의 역할을 한다. 작가의 예술적 기획과 얼굴도, 존재도 모르는 타자의 노동이 실질적으로 구현되는 이 '세기의 협업'에서 물리적·심리적·정치적 단절, 이념의 간극 및 금기 등이 작품의 중요한 재료이자 강력한 메시지인 셈이다. 결국 자수 작업을 완성하는 건 소통이 불가능한 남북한의 상황과 소통을 꿈꾸며 고행에 가까운 방식을 자처한 작가 자신이다.

　지금 이 순간에도 작가를 대신해 소통의 매개자 역을 맡은 이 작품들은 각종 물리적 경계와 상징적 단절의 지점을 넘나들고

있을 것이다. 자수 작업이 본격화되기 전까지 함경아의 예술적 언어는 작가의 몸을 통해 역사의 한 순간으로, 현상의 한 지점으로 이동하여 작업 영토를 확장했다. 그리고 이제는 자수 작품들이 작가의 손(몸)이 직접 닿을 수 없는 대륙, 이념, 감각, 삶의 경계에서 매일 곡질 가득한 역사를 쓰며 함경아만의 오니세이에 새로운 방섬을 찍는다. "작품 자체와 작업 과정은 분리하기 어려운 작업이다. 이런 위험 요소가 작가가 가장 강조하고자 한 부분은 아니겠으나, 이는 한반도 분단이 초래한 비극과 이를 극복하는 과정의 어려움을 시사한다." 2016년 "빅 스마일"이라 적힌 작가의 〈SMS 시리즈〉 자수 작업 중에 〈불편한 속삭임, 바늘 나라 / SMS 시리즈, 위장무늬 / 빅 스마일 R01-01-01Needling Whisper, Needle Country / SMS Series in Camouflage / Big Smile R01-01-01〉(2015)을 소장한 빅토리아앤앨버트미술관의 큐레이터 로절리 김Rosalie Kim의 말대로, 함경아의 작품은 개념과 실행, 역사와 예술, 삶과 미술을 실험적이고도 비범하게 결합하며 현대미술의 범위를 확장한다.

　"보통 작업이 비닐봉지나 마대에 그야말로 꽉꽉 눌러 최대한 작고 단단하게 포장되어 오기 때문에 칼로 조심스럽게 열어야 해요. 한번은 작품을 꺼내는 순간 그 안에 담겨 있던 모든 것의 총체 같은 희한한 냄새가 팡 튀어나와 온 방에 진동하더군요. 우연히 만난, 이 드러나지 않는 과정이자 개념을 어떻게 시각화해야 할까 고민하면서 작업실 바닥에 작품을 펼쳐 놓았는데, 한참 후에 돌아와 보니 호기심 많은 제 고양이가 검정 실크사로 채워진 커다란 작

품 위를 걸으면서 아주 천천히, 조심스럽게 냄새를 맡고 있는 거예
요. 먼지, 담배, 기름, 바람, 비, 사람 냄새까지, 천과 실에 밴 의심
스러운 냄새를 맡으며 이 작품은 물론 만지거나 접촉한 이들의 지
난 혁명적 서사까지 역추적하고 있다는 느낌이 들었어요. 인간인
저는 갖지 못하는 초감각적 후각을 이용해 말이죠. 작업 초기의 일
인데도 여전히 그 순간을 잊을 수 없어요. 인공 불빛만이 통창으로
희미하게 스며드는 그 밤, 하얗고 까만 녀석의 실루엣과 은밀하고
비밀스러운 움직임이 교차되는 풍경은 정말 드라마틱했어요."

　　예상했겠지만 자수 작업의 절대적 요소, 즉 '북한 사람들
의 노동' 때문에 함경아는 종종 원치 않는 세간의 주목을 받곤
한다. 그러나 남북의 현실 정치문제에 치중한 질문들은, 예컨대
작업을 관두고 '예술가의 아침식사' 같은 카페를 차리는 건 어떻
겠느냐는 제안만큼이나 부질없다. 물론 함경아가 어떤 정치인
보다 한반도를 둘러싼 시사 문제에 촉각을 곤두세우고 있는 것
도 사실이지만, 이는 자신의 작품이 돌아오지 못한 채 국제 미아
가 될 수도 있다는 불안 때문만이 아니다. 자수 작업 이전에도
함경아는 자신이 발 딛고 사는 세상을 질문하고, 역사를 구동해
온 거대한 권력과 자본, 이념과 욕망의 본질 및 관계에 대해 의
심하는 작업들을 해 왔다. 특히 이 모든 것의 시작이라 할 수 있
는 한반도의 역사가 곧 몇몇 열강에 의해 쓰여진 패권의 세계사
임을, 이 땅의 분단이 타의에 의해 결정되었다는 진실을 (우리 대

부분은 잊은 채 살고 있지만) 함경아의 예술적 시선과 실천은 한 번도 도외시한 적이 없었다.

몇 년 전 나는 홍콩의 거대한 컨벤션 센터에서 다섯 개의 샹들리에 작품 〈당신이 보는 것은 보이지 않는 것이다 / 다섯 도시를 위한 샹들리에〉 연작들이 펼쳐 낸 장관을 기억한다. 문제의 샹들리에는 한반도의 분단 및 신탁 통치를 밀약한 국제 회담의 도시 혹은 제삼의 상상의 도시를 상징했고, 세계사가 함축된 비가시적인 지도 역할을 했다. 샹들리에가 어둠 속에서 불안하게 흔들리거나 아예 바닥에 추락한 형상은 이념과 담론의 붕괴는 물론 여전히 곳곳에 잔재한 환영을 은유하는 듯했다.

아름다움을 의도하지 않은 이 작품은 그럼에도 아름다웠다. 샹들리에라는 모티프가 태생적으로 그렇듯이 화려한 날개를 펴고 암컷을 유혹하는 공작처럼 충분히 관능적이었기 때문에, 나는 홀린 듯 작품에 다가갔다. '유혹'이라는 표현은 꽤 정확한데, 한참을 지켜본바 나뿐만 아니라 그 넓고 바쁜 페어장을 잰걸음으로 걷던 현장의 미술 관계자들, 고객들, 관람객들도 멀리서 형형하게 빛나는 샹들리에 쪽으로 곧장 발길을 돌리는 공통의 풍경이 그려졌기 때문이다. 더구나 이곳은 일반 전시장이 아니라 아트 페어장이었다. 장소의 특수성 덕분인지 샹들리에 작업에서 지상 최대의 예술 시장을 환히 밝히는 동시에 공인된 자본의 세계에 결코 예속되지 않겠다는 의지와 위엄마저 느껴졌다. 그렇게 정치와 역사뿐 아니라 노동과 자본 등의 가치를 논하는 지점에

서 자수회화는 개념미술로 차원 이동했다.

　　미술 작품이 아니라 그 무엇이라도 표면을 들여다보아야 이면을 만날 수 있다. 특유의 다양한 표정을 띤 함경아 자수 작업은 그 앞에 오래 머물게 한다. 멀리서는 정교한 픽셀로 이뤄진 사진처럼 보이지만, 가까이 가면 색색의 실로 완성되어 있음을 알게 되고, 한 발 더 다가서면 한 뼘 길이의 스티치가 나의 시야를 선명하게 꽉 채운다. 특히 텍스트 없이 이미지로만 구성된 샹들리에 작업은 지금 보이는 것과 보이지 않는 것의 상관관계를 더욱 상징적으로 구현한다. 이를테면 작업의 근본적인 배경이 되는 기록된 역사와 기록되지 않은 역사, 실제 북한의 그들이 자수로 작업에 숨을 불어넣는 데 걸린 객관적인 시간과 수치로 헤아릴 수 없는 그들 본연의 삶의 시간 등이 켜켜이 쌓여 시각적으로, 심정적으로 작업의 심도를 더하는 식이다.

　　어느 날 작가는 어느 다큐멘터리에서 북한의 카드 섹션 장면을 보게 되었다. 언제 봐도 기묘할 정도로 일사불란한 이 광경은 그곳의 체제와 상황을 한눈에 설명하는 도상과도 같다. 수많은 컬러 차트가 권총 이미지를 그려 냈을 때, 함경아는 마침 수많은 차트 중 하나에 숨어 있던 어느 소년이 얼굴을 빼꼼히 내보였다가 차트 뒤로 사라지던 순간을 목격했다. 한 소년의 존재가 곧 하나의 픽셀처럼 각인된 순간. 그렇게 작가는 샹들리에의 형태를 그려 내고 면을 채우는 수많은 스티치로, 이 작업을 수행한 임의의 협력자들은 물론 역사에서 배제되고 희생된 숱한 존

재들까지 담아냈다. 세계열강에 의해 쓰인 역사, 이들에 의해 결정된 한 나라의 운명, 그리고 그 그림자에 살면서 아예 잊히거나 한 번도 중요하게 여겨진 적 없는 이들은 남한의 미술가와 북한의 자수 장인들이 협업한 예술을 통해 되살아났다.

보통 역사를 다룬 작업이 과거를 서술하는 데 반해, 예술가의 사적 영역과 남북한의 역사라는 공적 영역을 통과한 상들리에 작업은 지금도 어디선가 삶을 영위하고 있을 무명의 존재들에 대한 헌사를 통해 나날이 생명력을 갱신해 간다. 역사와 사회의 금기를 뛰어넘는 작품의 개념과 불가능해 보인 작업 방식은 결국 함경아라는 작가의 상상력에서 비롯되었다. 작품을 대면한 관람객들도 작품의 보이는 부분을 통해 보이지 않는 역사를 상상해 나갈 것이다. 작가의 상상력과 관람객의 상상력이 예술을 통해 만나는 지점에서 온전한 역사가 다시 쓰여진다.

몇 년 전에 진행한 인터뷰에서 함경아는 자신의 작업을 두고 "일종의 씨앗을 뿌리는 작업"이라 표현했다. "제 작업은 '야호' 하면 바로 '야호' 하고 메아리가 돌아오는 게 아니라, 한 1년 정도 있다가 '야아호오…' 이렇게 들리는 식이에요. 지금 당장 어느 것도 제가 컨트롤할 수 있는 게 없어요. 시간도, 돈도 모든 게 순응적이죠. 정말 별의별 일이 다 있어요." 그렇게 오래 간절히 기다려서 받은 작품을 당장 치워 버리라고 했던 적도 있었다. 어두운 조명 아래에서 그들이 자의적 미감으로 택한 색의 조합을 도저히 예술적

으로 받아들일 수 없었던 것이다. 같은 검정이라도 미묘하게 표현하는 사람이 있는가 하면 그냥 시커멓게 처리해 버리는 사람도 있다. 작업 과정은 물론 미적 완성도의 측면까지 아무것도 통제할 수 없기에, 세상의 모든 것을 시각화하는 일이 직업인 작가마저도 결과물을 놓고 스스로 타협해야 하는 경우가 대부분이다.

거의 모든 예술가가 불확실성을 극복해 낼 수 있다는 확신으로 작업할 것이다. 하지만 한 발 더 나아가 함경아처럼 불가능성, 불가피성, 불완전성 등 모든 변수를 미술적 요소로 끌어안을 뿐만 아니라 이 변수에 스스로를 기꺼이 노출시킬 수 있는 예술가는 결코 흔치 않다. 함경아는 이 작업을 한다는 이유로, 아니 이런 작업을 '선택'했다는 이유로 많은 것을 감당해야 했고 지금도 별반 다르지 않아 보인다. 예민하고 까다로운 작가는 모든 걸 타인의 손에 맡긴 채 손 놓고 결과물을 기다려야 하는 '순응'의 상황을 수없이 마주하고, 절대적 상황을 통제할 수 없으니 작가 본인이 바뀌는 편이 낫다는 '체념'을 거듭하는 동안 앓고 회복하고 다시 아프고 나아지길 반복해야 했다. 비극과 사건, 안타까움과 애달픔, 심신의 부침을 겪을 만큼 겪은 후에야 자신의 작업이, 이런 삶이 어쩌면 스스로 생각했던 것보다 더 의미 있을 수 있음을 깨닫고 나서야, 함경아는 작업 과정에서 수반되는 이러한 고통까지 작업의 일부로 인정할 수 있게 되었다.

"전시 오프닝 날 아침에 작업실 어시스턴트에게 얘기한 적 있어요. 이 작품들을 다시 볼 수 있을지 없을지 모르겠지만, 하나하

나에 애정을 담아 입맞춤하고 내 손으로 떠나보내겠다…. 정치적 상황부터 현실적 상황까지 말도 안 되는 상황을 오롯이 혼자 감당하고 위험까지 감수하며 만들어 낸 작품이라 그런지, 헤어져야 하는 순간이 오면 울컥합니다. 어딘가에 작품이 전시된다는 건, 이 작품이 내 손을 떠나 작업실을 스스로 걸어 나간나는 얘기예요. 나와의 관계에서 벗어나 또 다른 사회적 관계를 맺으면서, 다양하게 해석되고 다채로운 의미를 지니게 된다는 건 작가로서 매우 환영할 만한 일이죠. 하지만 작품이 본래의 자리를 마감하는 그 순간에는 늘 마음이 복잡합니다. 그래서 항상 내가 가진 작품이 몇 개 남았는지 세곤 해요. 물론 작가가 작품을 팔지 않으면 작업을 지속할 수 없고, 작품이 소장된다는 건 꽤 복잡한 문제이지만, 그것만으로는 설명할 수 없는 애틋함 같은 게 존재할 수밖에 없어요."

최근 함경아의 대표작 〈당신이 보는 것은 보이지 않는 것이다 / 다섯 도시를 위한 샹들리에〉가 구겐하임미술관에 소장되었다. 그녀의 샹들리에는 새로운 땅에서 사유의 불을 밝히고, 낯선 사람들을 만나고, 그 이상의 스포트라이트를 받을 것이다. 하지만 함경아는 반가운 소식에도 천진하게 반색할 수 없다. 작품이 회자되는 만큼 작업이 위험에 노출될 가능성도 높아지기 때문이다. 또한 작품이 판매된다고 하여 마냥 기뻐할 수만은 없는 역설의 순간도 매번 마주한다. 금지된 세계에서만 완성될 수 있는 자수 작업이 겪는 파란곡절의 전말을, 이 모든 걸 감당하고도 어쩌면 자신의 작업을 영영 만나지 못할 '완벽한 실패'를 견

더 내야 하는 작가의 마음을, 나는 감히 상상조차 할 수 없다. 그럼에도 불구하고 긴 여정을 멈추지 않고 날 선 경계를 표표히 드러내는 작품들도, 자기 삶의 모든 변수에 대치하지 않고 끌어안는 함경아도 모두 꿋꿋하다.

"그들과 소통하고 교감했다는 느낌을 받을 때, 작가로서의 만족감을 떠나 예술과 삶이 함께 용해되어 간다는 생각이 들어요. 그게 저를 지탱해 주는 힘입니다." 함경아의 작품은 서로 닿을 수 없어 슬픈 존재들, 본질적으로 소통할 수 없는 이들을 모두 '우리'로 인식하게 한다는 점에서 혹은 그 이상을 상상하게 한다는 점에서 '남북한 문제'를 훌쩍 넘어선다. 그러므로 이는 정치가 아니라 삶의 문제다. "나의 인생과 작품을 관통하는 어떤 서사를 만들고 싶다"던 작가가 온 생을 던져 예술 혹은 세상과 관계 맺는 풍경으로서의 작업을 선보일 때마다 샹들리에 자수 작업은 낯선 경계의 도시에서 하루하루 불을 밝힐 것이다. 그리고 그곳에서 그들은 〈SMS 시리즈〉에 수놓아진 대로 〈당신도 외롭습니까?Are you lonely, too?〉나 〈그대도 나와 같다면〉 같은 노래를 나직하게 부를지도 모르겠다. 유행가 가사를 빌린 듯한 메시지가 다정한 안부 인사가 되어 작가도, 우리도 가닿을 수 없는 곳에서 소리 없이 공명한다. 바로 화답을 얻지는 못하겠지만, 이 인연과 관계를 끝까지 포기하지 않을 작가의 강인한 순정 덕분에 노래 소리가 마냥 애달프게만은 들리지 않을 것이다.

유영국, 〈작업^{Work}〉, 1969

Oil on Canvas, 136×136 cm, Courtesy of Yoo Youngkuk Art Foundation, Image provided by Kukje Gallery

끝까지 순수하게
성실하다는 것

"위대한 예술가들의 공통점은 무엇인가요?"『나의 사적인 예술가들』을 출간한 후에 가장 많이 받은 질문이다. 현대미술가부터 배우, 문학가, 건축가, 음악가, 사진가, 출판인까지 각기 다른 분야에서 활동하는 예술가 19인의 면면에 같은 점이 있을 리 만무했다. 내가 찾은 교집합이라면, 그 책의 「프롤로그」에도 썼듯이 자율성과 무목적성, 중요하게는 그 자유의 대가이기도 한 불확정성과 불안을 매 순간 극복해 내는 용기, 그리고 본인조차 알 리 없는 궁극의 지점을 향해 한 발씩 나아가는 소명 의식이다. 하지만 이렇게 말하다 보니 예술가들이 천성적으로 대담하거나 엄청난 영감이라도 계시받은 대단히 선택된 인종이라는 찬사로 들리는 탓에 오해의 소지가 있는 것도 사실이었다. (모르긴 해도 척 클로스 같은 미술가가 그래서 "영감은 개나 줘 버려"라고 독설했을 것이다.) 어쨌든 이 지면을 빌려 부연하자면, 내가 어떤 예술가를 진심으로 존중하게 되는 순간은 그 용기와 소명 의식이 꾸준히 작업하는

노동, 즉 머리와 눈, 손과 발에서 나오는 것임을 새삼 발견할 때다. 예술가들은, 심지어 허구한 날 공작새처럼 차려 입고 파티장에만 모습을 드러낼 것 같은 분방한 이들조차도 놀라울 정도로 근면 성실하다.

　　추상화가 유영국Yoo Youngkuk(1916~2002)의 하루는 지극히 단순했다. 매일 이른 아침이면 어김없이 일곱 평 남짓한 작업실로 향했고 점심식사 후에는 다시 저녁 여섯 시까지 작업만 하는 식이었는데, 그나마도 작품 한 점을 몇 달에 걸쳐 완성했다. 특별할 것 없는 화가의 일과는 정제된 삶을 대변하는 동시에 그의 삶과 대조를 이룬다. 일제강점기에 태어난 부유한 가문의 자제들이 그랬듯이 그는 일본으로 미술 유학을 갔다. 그러나 모국이 일제의 병참기지로 전락하는 광경과 끔찍한 전체주의에 환멸을 느끼고는 일본 내에서도 출세가 보장된 국립미술대학이 아니라 자유로운 학풍의 문화 학교를 선택했다. 그리고 그곳에서 서양 미술 기법이나 미술 사조에 앞서 인간의 실존과 존엄을, 실험과 저항의 정신을 배웠다. 그 시대를 산 다른 이들처럼 유영국은 한 명의 시대인으로서 국가의 상실, 참담한 전쟁, 남북의 분단, 이데올로기의 갈등 등 갈기갈기 찢겨 피투성이가 된 한국 근대사를 생의 한가운데서 고스란히 겪어 냈다. 동시에 한 명의 미술인으로서는 낭만주의니 초현실주의니 하는 전형적인 논쟁도, 제대로 된 미술사학자나 미학자도 존재하지 않는, 세계 미술계의 철저한

주변국에서 스스로를 작가로 곧추세우기 위해 분전했다.

'1세대 서양화가'인 유영국은 김환기와 더불어 한국 추상 미술의 '양대 산맥'으로 알려져 있다. 그러나 조형적·기하학적 요소에서 출발한 그의 추상은 구상과 입체파적 시도 등 다양한 변이를 거쳐 오늘에 이른 김환기의 그것보다 훨씬 엄격했기 때문에, 자연의 관찰과 자기 탐구로 추출한 가장 순수한 추상의 세계를 펼쳐 보인 작가로 평가받고 있다. 추상의 사전적 의미가 "여러 사물이나 개념에서 공통되는 특성이나 속성 따위를 추출하여 파악하는 작용"이라면, 유영국에게 그 공통의 대상이자 개념은 바로 산이었다. 그는 산을 비롯한 한국의 자연을 점·선·면·색 등 그림의 기본 요소로 환원하면서 '색면추상'의 진수를 보여 주었다. "산 자체가 그림에 존재하는 모든 요소, 즉 직선·곡선·빛 등을 포함하고 있다는 사실을 발견했다"●고 종종 말하기도 했는데, 실제로 삼각형 형태로 단순화된 산, 원으로 표현된 빛, 직선의 나무 같은 기하학적 형태들은 마치 작가 내면에서 발현되는 듯한 순도 높은 색을 입으면서 밝음과 어둠, 절망과 희망, 구속과 해방 같은 상징성을 얻는다. 무엇보다 그가 구현한 선과 면의 질서는 매우 정교한 데다 색의 조합은 1916년에 태어난 화가의 것이라고는 믿기지 않을 정도로 동시대적이다. 중요하게는 유영국에게 산을 그린다는 건 그림을 그린다는 행위를, 그리고 그림을 열망했던 삶 자체를 추상화한 결과물이었다.

지난 2020년에 유영국의 전작을 다룬 모노그래프 『유영국:

정수*Yoo Youngkuk: Quintessence*』가 한국 작가로는 처음으로 미국 출판사 리졸리에서 출간되었다. 부제 그대로 유영국 작업의 '정수'를 찾아 엮어 낸 편집자 로사 마리아 팔보Rosa Maria Falvo는 「서문」에서 이렇게 언급한다. "유영국의 작품 속 형태들은 특정한 사물에 얽매이지 않은 채 유동적으로 진화하는 동시에 그 기하학적 구조들이 표현의 결정체를 이룬다. 자연은 그에게 영감이 되었으며, 경이로움과 겸손함을 토대로 한 이 특별한 유대는 그가 살면서 경험한 파괴와 비극에 맞서는 이로운 해독제 역할을 해 주었다."

이 책의 출간 시점에 맞춰 나는 관련 영상 제작을 디렉팅했다. 실무자들은 유영국의 그림 속 산과 최대한 비슷한 실제 산을 화면에 담아 보겠다며 호기롭게 나섰다. 사진을 대여해 주는 사이트를 죄다 뒤졌고 급기야는 강원도까지 직접 찾아가기도 했다. 하지만 소용없었다. 설사 방방곡곡을 다니며 항공 촬영까지 불사했더라도 그의 그림과 똑같은 산을 찾아낸다는 건 불가능했을 것이다. 왜냐하면 유영국은 한국의 산을 '재현'한 것이 아니기 때문이다. "산은 내 앞이 아니라 내 안에 있다"라는 말을 남긴 그가 그린 산은 실재하는 산이 아니라 그의 마음에 존재하는 것이었다. 관념 안에 맥락 없이 덩그러니 갇힌 산이 아니라, 자신의 고단한 인생과 강퍅한 시대적 상황, 미술에 대한 열정과 현실의 한계 등이 작가 안에서 치열히 갈등하다가 마침내 조화를 이룬, 영원히 살아 있는 산이었다. 그러므로 이 유일무이한 산은 그만큼 유영국에게 독자적이고도 절대적인 세계였다. "산을 그리다 보면 그 속에 굽

이굽이 길이 있다. 꼭 나의 인생 같다. 내 그림 속 산에는 여러 형상의 삶이 숨겨져 있다."ᵃ 작가의 자아성찰적 소회는 그의 추상 기법이 세상을 해석하고 살아 내는 고유한 논리를 창조하는 과정임을 실감하게 한다.

유영국의 작고 20주년 기념전 《컬러스 오브 유영국Colors of Yoo Youngkuk》(2022)은 그런 그가 일평생 몰두한 산이라는 존재가 어떻게 회화적으로, 상징적으로 진화했는지 일괄하는 자리였다. 특히 이 전시는 유영국의 산이 작업 세계와 불가분의 관계에 있는 삶의 궤적까지 끌어안음을 집중해서 보여 준다. 1964년 첫 개인전을 열기 전, 작가로서의 존재감을 표출하려는 듯이 그의 작품들은 어둡고도 강렬한 색과 대담한 필체로 압도적인 에너지를 발산한다. 한편 전업 작가가 된 이후의 작업은 날것의 추상에서 정돈된 기하학적 형태로, 처절한 색감에서 서정적인 원색으로 변모를 거듭하며 성숙한 균형의 지점을 찾아간다. 그중에서도 1960년대 중반부터 1970년대 초반에는 초록, 파랑, 군청 등 또 다른 스펙트럼의 색과 한층 절제된 기하학적 구도의 완벽한 조화를 빚어내는데, 그야말로 "작가의 의기가 돋보이는 가장 젊은 작업"ᵃ이라 할 수 있다.

미술이든 세상이든 기본을 향한 부단한 관찰과 실험으로 탄생한 자연, 자유와 혁신의 의지로 더욱 견고해진 산, 그리고 작가의 온 생이 묻어나는 추상 작업들 앞에서 나는 전율이 일만큼 강한 생동감과 현재적 기운을 느꼈다. 유영국 세계의 심원한

결정체로서의 산은 지금도 수많은 후대 관람객에게 저마다의 심연의 산, 끝까지 포기 않고 품고 싶은 산, 더 나아가 내 삶의 (산과 같은) 절대적인 어떤 대상을 떠올리게 한다. 그렇다면 당신의 산은 어떤 색, 어떤 형상, 어떤 모습인가. "풍경 없이 풍경을 보는 법을 알려 주는"* 유영국의 작업이 전시장을 찾은 이들에게 남긴 웅숭깊은 감동의 끝자락에 이런 질문이 떠오른다.

 현대미술계에서도 어느 분야만큼이나 빼어난 스타를 원하지만, 그동안 유영국은 한국의 다른 근대 작가들이나 비슷한 시기에 활동한 해외 미술가들에 비해 '아는 사람들만 아는 좋은 미술가'였다. 방탄소년단의 RM이 좋아하는 작가로 그를 꼽고 이건희 컬렉션의 주요 작품으로 그의 그림이 언급되면서 지난 몇 년 사이에 유영국에 대한 대중의 관심도 함께 높아졌지만, 그가 미술계에 존재해 온 시간이나 기여한 정도를 생각하면 아직도 그의 인지도는 턱없이 낮다. 그도 그럴 것이 당대 평론가들이 기술한 바에 따르면, 유영국은 '이렇다 할 장식도, 수사도, 기교도 없이 과묵하게 살아온 구도자' 혹은 '수도원의 수사'였다. 물론 그가 한국 미술계의 혁신을 위해 보이지 않는 곳에서 개별적인 활동을 도모하고, 자신의 몸과 정신에 새겨진 '한국성'을 고유한 언어로 독창적이고 세련되게 표현한 흔치 않은 모더니스트였다는 사실에는 반박의 여지가 없다. 그러나 결정적으로 그에게서는 세상이 흔히 '천재 화가'에게 기대하는 문학적 신화나 낭만적

기행담을 찾아볼 수 없다.

유영국은 한국전쟁 전후에 낙향과 상경을 반복했는데, 그 십수 년의 시간 동안 붓을 꺾다시피 해야만 했다. 결혼을 하고 아이들을 낳고 양조업과 선박업 등에 종사하며 생계를 책임지는 '진짜 아버지'로 살았던 것이다. 헌신적인 가장이었던 예술가는 1964년 마흔여덟 살이 되어서야 생의 첫 개인전을 선보일 수 있었다. 예상하겠지만, 그에게는 미술제도에 편승해 출세하고자 하는 욕망이 없었다. 당시 구태의 상징이었던 '대한민국 미술 전람회'에 반대하는 전시에 참가하기 위해 서울대 미술대학 교수직을 미련 없이 내던졌고, 이제라도 작업에 매진하고 싶다는 마음과 달리 현실적으로 부족한 시간을 만들기 위해 홍익대 미술대학 교수직을 과감히 포기했다. 그는 일평생 미술계든 주류 화단이든 거리를 두고 스스로를 고립함으로써 작업에 매진할 수 있었다. "작가의 예술 활동이 그의 고향인 울진 근처에 위치한 태백산맥의 극적 풍경과 닮아 있다는 것은 결코 우연이 아니다. 작가가 1950년대 후반에 회화를 다시 시작한 것은 그의 출생지로서의 육체적·영적 복귀를 의미하며, 이 숭고한 풍경을 내재화하며 오로지 이것만을 예술 활동 평생의 열정으로 삼았다."*

작품 제목조차 인상적일 정도로 담백한데, 거의 대부분은 "작업work"이고, 간간이 "산", "바다" 등이 섞여 있는 정도다. '무제untitled'와는 또 다른 분위기인 "작업work"이라는 제목에는 스스로를 '작업하는 사람' 혹은 '일하는 예술가'로 상정하는 단

호한 태도가 전제되어 있다. (그리고 그는 애초에 자신의 작업이 팔릴 거라고 생각하지도 않았는데, 실제 예순 살 때 비로소 처음으로 작품을 판매했다고 한다.) 그리고 이런 태도는 유영국의 인생과 만나서 예술가로서의 자의식 혹은 그 비슷한 감정들까지 모두 경계하겠다는 결연한 의지로 읽힌다. 그런 짐에서 수십 넌 전 『코리아 타임스』에 게재된 바는 지금도 유효하다.

"유영국의 그림 속 추상화된 형태들은 가장 순수한 예술적 파생의 차원에서 보아야 한다. 자연에서 본떴고, 수도 없는 관찰과 자기 탐구 끝에 핵심으로 추려진 이 모형들은 작가의 매우 개인적인 믿음을 진술한다. 이 그림들은 자연의 끈질긴 정직함을 향한 찬사이며, 가장 절제된 형태의 칭찬이다. 동시에 이 순수한 형태의 표면은 작가 본인의 진실성을 입증하는 존재가 된다. 지난 20년 동안 재능 있고 사려 깊은 사람의 헌신적인 작업은 요즘 현대미술가들이 획득하는 보상을 받지 못했다. (…) 여기, 자연과 조화를 이룬 한 남자가 있다. 그는 모든 것이 결핍된 세상에서 열정과 성실함을 진술한다. 거짓된 겸손은 없다. 그가 스스로 배운 모든 것, 그리고 현재의 예술계에서 얻지 못한 모든 것. 그가 말하는 바는 거칠지만, 순수하고 한국적이다."•

예술과 삶을 같은 보폭으로 일군 유영국의 그림은 필수불가결하게 서양의 추상미술가들이 궁극적으로 추구하는 '숭고'의 미학을 떠올리게 한다. 팔보가 쓴 대로 "특히 1968년부터의 작품들은 자연의 본질을 직관했다는 점에서 더욱 자기 성찰

적이고, 그 전 그의 어떤 작품들보다도 숭고함이 느껴진다." 다만 예컨대 마크 로스코의 숭고가 아득하고 초현실적이며 환상적이라면, 유영국의 숭고는 이 땅에서 나고 자란 자만이 진정으로 공감할 수 있는 역사와 기억, 그 한편에서 터져 나오는 나지막한 탄식과도 같다. 바람과 서리를 맞으며 서 있는 오래된 나무 한 그루도 어여삐 여길 줄 아는 서정, 그 고독함과 초연함에 감탄할 줄 아는 성정의 작가는 본인 입으로 '숭고'라는 단어를 한 번도 내뱉은 적이 없다. 그에게 그림은 초월의 대상이 아니라 현실의 대상인 동시에 절대적 대상이었기 때문이다. 추상의 과정을 거쳐 거추장스러운 옷, 장신구, 심지어 살점까지 다 걷어 낸 후에 남은 것이 곧 본질이라면, 그의 그림도, 그의 인생도 원형에 가까운 간결한 뼈대만으로 이뤄져 있을 것이다. 만약 유영국의 산 그림 앞에서 받는 감동을 숭고라 부를 수 있다면, 이는 그림을 그린다는 것과 인간으로 살아간다는 것의 본질을 끝까지 탐구한 자를 향한 경외로 다가온다.

"나는 항상 예순이 될 때까지 그림의 기본을 탐구하다가 자연으로의 회귀를 통해 좀 더 부드러운 접근을 재개하겠다는 생각으로 그림을 그려 왔습니다. 그림 앞에 서면 늘 새로운 각오와 흥분으로 팽팽한 긴장감이 느껴집니다. 다시 태어난 것처럼 말이죠. 저는 죽는 날까지 이 긴장의 끈을 제 마음 속에 단단히 묶으면서 제 일을 계속할 것입니다."•

이제 막 붓을 든 신인 화가처럼 평생을 산 유영국은 2002년 작고할 때까지 25여 년 동안 심장박동기를 달고 긴 투병 생활을 하면서도 끝내 작업을 놓지 않았다. 그는 어느 대상을 오래 바라보고 더욱 오래 생각한 사람의 웅숭깊은 마음으로, 그렇게 세상의 인정과 찬사에 연연하지 않고 삶과 예술을 자기 의지대로 끌고 나가기 위해 고요히 노력한 사람만이 완성할 수 있는 세계를 이루었다. 자신이 내면화함으로써 직조한 그 절대한 세계에서 급할 것도 없이, 큰 욕심이나 야망도 없이 치열하게 자적했다. "유영국에게 자연을 그린다는 것은 그것을 구현하는 것, 즉 자기 자신을 바쳐서 자연을 이해하고 그러한 과정에서 자신을 알게 되는 것이었다."* 하지만 만약 그가 묵묵한 노동자처럼 그림을 그리지 않았더라면, 그저 예술가로서만 살고자 했더라면 그의 그림이 수십 년이 지난 지금에도 이렇게 곡진할 수 있었을까. 시대를 불문하고, 어떤 사람이 '재능 있다'는 것은 '끝까지 순수하게 성실하다'는 것과 동의어임을, 나는 유영국이 온 생을 바쳐 증명한 그림을 보며 다시금 깨닫는다.

물론 그 사이에 세월은 많이도 변했다. 지금은 누구나 스타도, 부자도 될 수 있다는 그 관대함을 빙자한 열린 세계 뒤에 몸을 숨기고는, '근면 성실'의 미덕을 시대착오적이라 치부하거나 빛나는 재능을 위한 기본값 정도일 뿐이라고 위악을 부리는 시대다. 기본보다는 기교가 주목받고, 겸양보다는 당당한 자기 홍보 능력이 박수를 받고, 자신감과 자만심, 자존감과 자의식의

흐린 경계에서 줄타기를 하고, 순수함이나 순진함이 더 이상 자랑이 아닌 작금의 세상에서 나도 문득문득 가해자 혹은 피해자로 그렇게 살고 있을 것이다. 지난 몇 년 동안, 아니 그 전부터도 나는 더욱 기민하고 영리하게 움직여야 한다는 충고를 수없이 들었고, 이름 없이 일한 지난 시간에 대한 보상인 양 어떻게든 알량한 성과를 인정받아 보고자 오늘도 무진 애쓰고 있다. 이런 시대에 과연 '잘 산다는 것'에 대한 정답이란 게 있을까? 나는 누구나 자기 삶을 고유한 방식으로 살아 내는 예술가가 될 수 있다고, 그럴 자격이 있다고 호언장담해 왔다. 그러나 유영국처럼 순수하고 성실한 '예술가'처럼 살기란 결코 쉬운 일이 아니라는 걸 이제 인정해야겠다. 물론 다 차치하고, 그런 '사람'이 되기가 가장 힘들겠지만 말이다.

폴 매카시, 〈자화상Self-Portrait〉, 1963

Ink on paper, 27.9×21.6cm, Courtesy of the artist and Hauser & Wirth, © Paul McCarthy

생존하기와
존재하기

바야흐로 '위드 코로나'의 시대가 열리고 있다. 그러나 나는 지난 2년 남짓한 시간이 내게 남긴 질문에 대한 답을 찾느라 여전히 헤맨다. 인간의 한계와 삶의 조건, 생존과 존재에 대한 근본적인 지점을 복기하게끔 했던 그 시간 동안에는 일상 속에서 만나는 사소한 대상 하나도 의미심장하게 다가오곤 했다. 이를테면 외출 대신 청소를 택하는 게 당연했던 어느 날 발견한, 수년 전에 딸이 탐독한 '살아남기' 시리즈 같은 책 말이다. 과학 상식을 모험 형식으로 풀어놓은 이 만화책은 '미세먼지에서 살아남기', '화재 위험에서 살아남기', '이상기후에서 살아남기', '바이러스에서 살아남기' 등 그 종류도 다양했다. 어린이들이 생존의 굴레에 속해 있음을 벌써부터 인지해야 한다는 사실이 서글펐기 때문이었는지 책을 사주던 당시에도 석연치 않아 한 기억이 있다. 책의 제목은 사회의 욕망을 투영한다. 내가 이십 대 때에는 '죽기 전에 해야 할 100가지'라는 식의 제목이 유행했다. 가

야 할 여행지도, 봐야 할 영화도, 들어야 할 음악도 너무나 많은 반면 인생은 유한하다는, 현대인의 진화한 욕망을 자극하는 분위기가 팽배한 시기였다는 얘기다. 그러나 이른바 르네상스란 문화예술이 만개하고 관련 산업이 활황이라는 사실을 떠나서, 개인이 행복을 위해 마음껏 움직일 수 있는 시대임을 미처 몰랐다. 더욱이 만화책에서 예견한 '살아남기'의 시대를 실제 대면하게 되리라고는 상상도 못했다.

전 국민은 '방역 수칙'이라는 지침에 따라 행동하며 일희일비해야 했고, 매일 아침 나는 앱으로 두 아이들이 무사함을, 즉 코로나바이러스감염증-19(이하 코로나19)에 걸리지 않았음을 '보고'해야 했다. 확진자와 위중증 환자, 사망자의 수까지 전광판에 내걸렸지만, 사연도, 내러티브도, 인격도 없는 그 숫자는 의미 없는 기표와 다름없었기에 그나마 의도한 경각심마저 힘을 잃었다. 어느 자영업자가 생활고를 견디지 못해 스스로 목숨을 끊었다는 소식이나 일곱 살 아이가 재택 치료 중에 숨졌다는 뉴스가 일상을 파고들었고, 결국 이 병으로 세상을 뜬 지인의 장례식장에 갈 일도 생기고 말았다. 관념 속에 둥둥 떠다니던 죽음이 이렇게 생생하게 내 곁에 도사린 적이 있었나. 이런 와중에 내가 21세기적 비극 한가운데에서 그 죽음의 숫자에 포함될 리 없다고 대책 없이 믿거나 오늘도 무사함에 안도하는 나 자신에게 소스라치게 놀라고 또 실망하기도 했다. 이쯤 되면 우리 삶이 예컨대 혹한의 땅에서 고래를 사냥하며 연명하는 이누

피아트족보다 가혹하지 않다고, 타고난 사냥꾼이었지만 이제는 관광객들 앞에서 사냥 연기로 먹고사는 샨족보다 서글프지 않다고 말할 수 있을까. 그동안은 미국 드라마 〈워킹 데드 The Walking Dead〉의 한 장면처럼 "지금 뭐하고 있어?"라는 질문에 "살아남고 있어"라고 대답한다 한들 하등 이상하지 않은 세상이었다.

생존하기와 존재하기. 나는 생존을 향한 악전고투 앞에서 존재하기 위한 노력은 사치스럽고, 그래서 제대로 존재하기 위한 시도는 생존의 절박함이 해결된 상태에서나 가능하다고 믿고 있었다. 현대인이 꿈꿔 온 '더 나은 삶'이란 얼마나 잘 '생존'하는가가 아니라 얼마나 제대로 '존재'할 수 있는가에 대한 답이라 믿으며 말이다. 코로나19의 창궐과 함께 야심찼던 나의 여러 계획을 언제 열릴지 모를 서랍 속으로 넣어 버린 것도 생존에 대한 두려움 때문이었다. 아무도 경험한 적 없는 이런 시국에 잘 '생존'하기 위해서라면, 제대로 '존재'해 보고자 계획한 일들을 연기 혹은 유예해도 좋다는 일종의 면죄부였다. 시절 탓과 패배의식에 바탕한 숱한 어그러짐의 경험은 '제 아무리 잘난 척하고 애써도 결국 너는 이 세상의 일부일 뿐'이라는 잔인한 진실 앞에 스스로를 포획하게 만들었다. 아침 안개처럼 걷혀 가는 용기와 자신감을 속수무책으로 받아들이면서 나의 마음은 야위어 갔다. 그리고 상황이 급변하는 작금의 상황에서도 언제 또 다른 종류의 재앙이 출몰할지 모른다는 불안과 너무 많이 변해 버린 탓

에 과거로 돌아갈 수 없다는 체념, 그리고 아주 약간의 희망 가운데서 시간은 그렇게 유유히 흘렀다.

궁금하다. 이런 와중에 우연히 만난 현대미술가 폴 매카시 Paul McCarthy(1945~)의 드로잉 힌 점이 내내 잊히지 않는 긴 내가 코로나 시대의 한가운데에 있었기 때문일까, 아니면 그의 작품이 그런 힘을 갖고 있기 때문일까. 평소 같으면 분명히 그냥 흘려보냈을, 펜으로 슥슥 그린 드로잉에 나는 눈을 떼지 못하고 있다. 그 표정이, 침팬지라 하기에 더없이 온화하고 유인원이라 하기에도 한없이 따뜻하게 느껴지는 건 나에게만 적용되는 감정일까. 모든 걸 다 알고 있으면서도 그저 말없이 기다리고 지켜보는 듯한 그의 오묘한 표정은 혼란 속에서 마음과 의지가 동분서주하는 내게 무슨 말이라도 건네려는 것 같다. 이 세상은 누군가에 의해 충분히 통제 가능하다고, 현대 인류는 충분히 도덕적이며 힘이 세다고 믿어 의심치 않은 오만하고 무지한 인간에게 모든 걸 재고하라고 권고하는 것 같기도 하다. 이런 국면을 예측했지만, 과거·현재·미래를 모두 살아본 듯이 담담한 이 얼굴은 들여다볼수록 친근해진다. 알고 보니 이건 폴 매카시가 열여덟 살 때 그린 자화상이다.

문제의 드로잉 작업은 지난 2020년에 로스앤젤레스 해머 미술관에서 열린 개인전《폴 매카시: 헤드 스페이스, 드로잉 1963~2019 Paul McCarthy: Head Space, Drawings 1963~2019》의 대표 이미

지다. 1945년생인 작가의 오랜 아카이브에서 선별한 600여 점의 드로잉 작품들을 처음으로 집대성한 전시였다. 제목인 '헤드 스페이스'는 사전적으로 밀봉 용기 상부의 빈 공간을 뜻하지만, '머릿속 빈 공간', '제대로 생각할 시간', '의식', '사유' 등의 이차적 의미로도 종종 쓰인다. 더구나 '드로잉'에는 '그리다' 이외에도 '추출하다', '꺼내다', '도출하다' 등 다양한 뜻이 포함되어 있다. 즉, 폴 매카시라는 작가가 무슨 생각으로 작업하는지, 그의 머릿속에 무엇이 자리하는지를 수십 년 동안 끼적거린 드로잉을 통해 추론 또는 유추하고자 한 것이 전시의 의도였던 셈이다. 폴 매카시라면 한국에서 예컨대 일곱 난쟁이의 머리를 삼키거나 잡아먹거나 해치우거나 성교하거나, 아무튼 끝내주게 괴팍한 백설공주 조각으로 더 잘 알려져 있지만, 그에 따르면 드로잉 작업은 늘 조각보다 선행되었다. 2017년 서울에서 진행된 전시 《커트 업 앤드 실리콘, 피메일 아이돌 화이트 스노우Cut up and Silicone, Female Idol, WS》 때의 인터뷰에서 그는 차분한 목소리로 말했다. "백설공주 조각에 대한 드로잉만도 수백 장이 됩니다. 나는 작품이 팔리지 않을 때부터 드로잉을 그려 왔어요. 내게 드로잉 작업은 '작품'을 완성하는 목적을 위한 수단이 아니라 그 자체입니다."

솔직히 폴 매카시의 드로잉을 설명하는 것보다 그가 얼마나 악명 높은 미술가인지, 그럼에도 얼마나 신실한 지지자를 양산하고 있는지를 언급하는 편이 훨씬 더 쉬울 것이다. 2012년

에 스위스 아트바젤에서 마련한 폴 매카시와의 대담 영상을 본 적이 있는데, 행사의 사회를 맡은 스타 큐레이터 마시밀리아노 조니Massimiliano Gioni는 "지하 세계의 연예인을 만난 것 같다"며 호들갑을 떨었다. "구글에서 검색해 봤더니 이런 결과가 나오더군요. 폴 메키시는 실존하는 행위 예술가 중에 가장 유명하다, 폴 매카시는 인간의 처절한 본능을 섬세하게 푸는 예술가다, 폴 매카시는 날것을 좋아한다, 폴 매카시는 정신이 이상하다, 폴 매카시는 특출하다, 폴 매카시는 케첩을 사랑한다, 폴 매카시는 윌리 웡카*다, 폴 매카시는 짱이다…." 여전히 폴 매카시를 폴 매카트니와 헷갈리는 사람도 많고, 고고한 파리지앵들이 파리 방돔 광장에 설치된 그의 항문 자위 기구 모양의 거대한 크리스마스트리에 국민적 분노를 표출했다는 식의 사건들이 비일비재하지만, 현대미술계에서 그만한 거물은 흔치 않다.

폴 매카시가 어떤 작가냐는 질문을 받을 때마다 나는 이렇게 대답하곤 했다. 미술계 혹은 세상의 모든 당연한 것에 노골적으로 '똥'을 던지는 현대미술가. 그는 할리우드, 동화, 텔레비전 시리즈, 만화책, 디즈니 캐릭터 등에 부지불식간에 녹아 있는 폭력, 섹스, 정치, 욕망, 남성성 같은 문제들을 매우 극단적으로 풀어냄으로써, 우리를 문화적 억압과 잠재된 폭력의 상태로 길들인 미적 기준과 가치관, 그리고 그 주체를 통렬하게 비판한다. 상상할 수 있는 한 가장 기괴한 최악을 과장해 드러냄

으로써 최선, 아니 차악을 상상하도록 만드는 형국이라고나 할까. 방돔 광장에 세운 자신의 별난 공공 조각이 테러를 당했을 때에도 그는 "토론이 아니라 폭력이 일어나는 위험한 곳에 내 작품을 둘 수 없다"며 당당하게 응수했다. 내가 '난쟁이'를 잡아먹는 백설공주 조각 앞에서 기이한 쾌감을 느낀 것도 뜨거운 '토론'의 지점을 실감했기 때문이다. 고전 동화 속의 숱한 공주들이 그간 대물림한 여성-남성의 지리멸렬한 관계를 그가 말 그대로 잘근잘근 씹어 먹어 버림으로써 대중문화 및 현대의 신화 시스템 자체를 전복하는 것 같았다. 백설공주라는 캐릭터를 역대 가장 잔인한 동시에 자기반성적으로 차용한 작가의 변^辯을 들어 보자.

"나는 서구 문화에서 백설공주와 같은 이미지들이 대중문화의 중요한 부분을 차지한다고 생각해요. 사실상 이 스토리들이 우리를 현실에 길들이는 도구로 작용하는 거죠. 나는 작업을 통해 인간의 조건을 묻고 싶습니다. 네, 이 질문은 정치적일 수밖에 없어요. 우리가 만들어 낸 실제가 분명 이상하다는 사실을 직접 대면하는 것, 서구 문화가 어떻게 그들만의 논리로 구성되어 왔는지를 보는 것, 폭력성과 자본주의의 긴밀한 관계를 아는 것, 아름다움에 대한 통념을 부수는 것, 그리고 그 모든 것에 숨은 모순까지. 이런 과정을 통해 당신은 현대의 지배 구조, 인종차별, 여성 혐오 같은 현실적인 문제를 만나게 될 거예요. 내 작품 일부가 디즈니랜드 혹은 할리우드를 비판하는 방식을 취하

는 듯 보이겠지만, 이는 동시에 나 스스로에 대한 비판이기도 합니다."

　　과거 미술계는 혐오와 공포를 순수미술의 경지로 끌어올리는 이 위험한 남자를 어떻게 다뤄야 할지 몰라 쩔쩔맸지만, 지금 폴 매카시는 비행기 격납고 혹은 할리우드 세트만 한 작업실을 쓰고 있다. 이제 그는 '세상에서 가장 논쟁적인 미친 예술가'와 '현대미술에 지대한 영향을 끼친 동시대적 미술가' 사이 어디쯤에 위치하게 된 것이다. 상황이 이렇다 보니, 절대 늙지 않을 것 같은 악동의 뇌 구조가 궁금했던 이들에게 매카시의 드로잉은 매우 좋은 단서가 된다. 더불어 그가 작가로 존재하기 위해 얼마나 발버둥질했는지, 어떤 기행을 꿈꿨는지, 어떤 작업을 하고자 했는지 등을 짐작하게 한다. 보는 사람을 불편하다 못해 간혹 역겹게 만드는 작업들까지 모두 드로잉 작업으로 시작한다는 그는 이를 통해 전의를 다졌을지도 모르겠다.

　　매카시의 작업 중 "라이프 드로잉, 드로잉 세션Life Drawing, Drawing Session"이라는 제목을 단 드로잉 및 퍼포먼스 작업이 여러 편 있다. 퍼포머들이 온몸을 케첩이나 땅콩버터로 칠갑하고는 드로잉을 한다던가, 아주 사악하고 기괴한 백설공주가 등장한다던가 하는 식의 기막힌 내용과는 별개로, 어쨌든 그는 작업에서 공통적으로 드로잉을 활용한다. 줄곧 월트 디즈니를 강렬하게 비판해 온 작가는 그와 자신을 합친 변종 캐릭터를 만들어

영상에 출현시키기도 한다. 그러므로 이 의미심장한 연작들은 폴 매카시의 드로잉이 극단적인 작업 세계를 넘어 이를 선택한 그의 삶을 관통하는 솔직한 행위예술과 다름없음을 시인한다. 지지든 원성이든 모두 감수하고 자기만의 방식으로 예술을 계속할 수밖에 없었던 그에게 드로잉은 작업을 향한 그의 꿋꿋한 생명력을 증언한다.

간혹 그림을 알아보는 동물은 있어도 드로잉을 알아보는 동물은 인간 이외에 없다고 할 만큼 드로잉은 현실적인 동시에 매우 추상적인 매체다. 한 장의 종이에 빈약하지만 선명한 몇 개의 선으로 그려 낸 발상의 기록, 즉 작가의 머릿속 사유는 어떤 미술 담론과 유행에도 영향받지 않고 훼손되지 않은 가장 본질적이며 고유한 것이다. 그래서 드로잉은 예술이 기술에 불과했던 근대 이전에는 대접받지 못했다. 완성도 있는 작업만 보여주면 그만일 뿐 '그리는 사람'으로서의 자의식이나 생각, 감정과 상태를 알 이유도, 알려줄 필요도 없었기 때문이다. 따라서 드로잉은 예술가가 오랜 세월에 걸쳐 획득한 자율성과 자기 충족성을 대변하는 기본적인 장르라 해도 과언이 아니다. 무엇보다 다른 예술과 달리 위임이 불가능하다는 점에서 예술가의 실체에 대한 가장 명확한 증거라고 할 수 있다.

평론가 망누스 아프 페테르센Magnus af Petersens이 쓴 글 「폴 매카시의 40년 작품 세계를 요약하고자 하는 시도Paul McCarthy's 40 years of hard work – an attempt at a summary」•에는 이런 내

용이 실려 있다. "그는 누구보다도 동정심이 많고 겸손하며 박식하고 꼼꼼할 뿐 아니라 학생들의 성장을 독려하는 스승이며, 다른 작가들에게 영감을 주는 성공한 예술가다." 보통의 작가론에서는 좀체 볼 수 없는 자비롭고 진실된 그의 인간성에 대한 언급은, 역설적으로 그의 작품이 얼마나 괴성한지 강조하는 동시에 "저돌적이고 끔찍하고 요란하여 거리두기가 불가능한 작품"과 작가를 분리시킨다. 그래서인가, 불편한 작품의 기저에 깔린 가능성과 사유가 곧 예술임을 순진하게 믿는 예술가의 드로잉은 그를 닮았다는 점에서 자못 감동적인 데가 있다. 작품을 보면서 그의 작업 의도를 궁금해한 적은 숱하게 많았지만, 그가 무엇을 절실히 원하는지는 한 번도 생각해 보지 않았다. 하지만 적어도 이 작은 침팬지 드로잉은 생존과 존재 사이에서 고군분투하는 예술가, 그럼에도 엿 같은 세상을 이런 눈빛으로 볼 수밖에 없는 그 자신을 드러낸다. 그동안 그가 왜 그렇게 거침없이 발언하고 기괴한 작품들을 내놓았는지를 수긍하고 이해하게 하는 마력을 발휘한다. 폴 매카시가 꿈꾼 미술의 시선을 고스란히 드러내는 드로잉은 그가 분노하는 데 그치는 게 아니라 자신과 우리 모두가 살아 있음을 연민한다는 걸 증명하면서 비로소 예술가로서의 생존하기와 존재하기를 통합한다.

생존하거나 존재하는 그 과정에서 있었을 필연적 불안과

소외, 고통과 좌절 등은 현대미술뿐만 아니라 현대문학에서도 끈질기게 탐구해 온 주제다. 에밀리 세인트존 맨델이 쓴 『스테이션 일레븐』에서 유랑 극단은 치사율 100퍼센트인 독감 때문에 인류 멸종과 지구 종말이 도래한 상황에서도 셰익스피어의 연극을 무대에 올린다. 정유정의 소설 『28』은 디스토피아적 절망의 시대를 이겨 내는 희망의 단서를 인간보다 더 인간적으로 존재하는 두 마리의 개, 링고와 스타를 통해 보여 준다. 무엇보다 조해진의 단편 소설 「산책자의 행복」은 모두에게 적용될 만큼 뼈아픈 이야기를 담고 있다. 인간의 실존을 논하던 철학과 강사인 미영은 생존하기 위해 편의점에서 아르바이트를 하지만 결국 기초생활수급자로 전락한다. 인간의 최소한의 품위조차 지키지 못하는 세계에서 생존과 존재, 존재와 부재의 간극에 무너져 버린 그녀의 이야기를 읽으며 문장 하나를 메모했다. "저는 살아 있습니다. 살아 있고 살아 있다는 감각에 집중하고 있습니다." 작가 조해진은 어느 인터뷰에서 말했다. "이 소설에서 가장 쓰고 싶었던 문장은 라오슈(미영)가 '살고 싶어'라고 말하는 부분이었어요. 「산책자의 행복」은 그 한마디에 이르기 위한 과정이에요."

나는 다시 미술가를 꿈꾸던 한 소년이 그린 오래된 자화상의 선한 눈동자를 바라본다. 팔순을 앞둔 지금까지 평생을 미술가로 산 그가 드로잉을 놓지 않은 이유를 알 것 같다. 드로잉의 단출한 선과 색은 완성된 목표가 아니라 지금 이 순간에 충

실했기에 얻을 수 있는 결과물을 드러내며, 그동안 그가 무엇을 봤는가를 기록한 것이 아니라 앞으로 무언가를 찬찬히 들여다보도록 이끌기 때문에 중요하다. 그래서 이 순간만큼은 작품이 아니라 작가가, 우리가 주인공이 된다. 폴 매카시는 드로잉으로 뉴스도, 평론도 해 주지 못한 이야기를 건네며 내가 이토록 불안정한 시대에서 스스로 사유하도록 이끈다. '살고 싶다'는 최소한의 의지를 겸허히 받아들이는 것, '한 번도 대면하지 못한 재앙'이라는 표현을 숙고하는 것, 인류가 그동안 숱한 크고 작은 변화를 대면해 왔음을 인정하는 것, 역설적으로 지난 반세기 동안 인류 대부분의 삶이 꽤 평안했음을 기억해 내는 것. 그리하여 생존과 휴머니티는 동일어가 될 수 있으며, 삶의 감각을 일깨우며 살아가는 게 곧 제대로 존재하는 것이라는 일말의 희망 따위를 말이다.

선 케니프의 소설 『꿈꾸는 황소』에 등장하는 주인공 황소는 나를 비롯해 웬만한 인간보다 훌륭하다. 고웰 농장의 수많은 소처럼 운명에 맞춰 살기보다는 농장의 변화와 사람들의 대화, 그리고 자신을 둘러싼 세계를 이해하고자 한 유일한 소였다. 사유하는 소는 사유하지 않는 소보다 훨씬 고된 삶을 살아야 했다. 그러나 그것이 그를 소가 아닌 '에트르'라는 이름으로 살게 했다. '에트르être'란 '존재하다'라는 의미다. 나는 매카시가 그린, 눈빛이 지극하고 표정이 풍부한 이 침팬지에게 '에트르'라는 이름을 붙여 주고 싶어졌다.

2022년에 들어 세계가 조금씩 움직이기 시작했다. 나는 다시 생존을 위해서가 아니라 제대로 존재하며 일할 수 있는 방도를 궁리하고 있다. 하지만 만약 삶과 일상, 저마다 꿈꾸는 미래상을 일시에 바꾸어 버린 팬데믹이 아니었다면, 내가 미술가의 드로잉 한 점에서 시작해 이런저런 상상을 생각할 수 있었을까. 글쎄. 그러므로 이는 폴 매카시가 지난 50여 년 동안 예술가로 존재하고 생존하며 묵묵히 그려 온 미술에 대한 마음이 포스트 코로나 시대를 앞둔 내게 의도치 않게 선사한 용기와 격려의 현 상태, 그러니까 세렌디피티serendipity의 순간이다.

권영우, 〈무제^{Untitled}〉, 1982

Korean paper, 121×94cm, Courtesy of the artist's estate and Kukje Gallery

고수의
가벼움

감히 '처음 만나는 단색화'라 쓴다. 미술을 이야기하면서 '처음'을 운운할 수 있는 배짱이 어떤 작품을 만나고부터 달라진 생각 때문인 건지, 알량한 지식이 전부라 믿는 고약한 습성을 새삼 자각한 데서 온 건지 모르겠다. 다만 권영우Kwon Young-woo (1926~2013)의 2021~2022년 개인전을 준비하던 중에 작품을 꼼꼼히 들여다보면서 내가 그간 알던 단색화가 전부는 아니라는 각성의 순간을 맛본 것임은 틀림없다. '코리안 모노크롬Korean Monochrome'이라 불리는 단색화가 온전한 미술 사조로 인정받으며 고유명사로 회자된 건 2010년 이후의 일이라, 1926년에 출생하여 2013년에 작고한 권영우에게는 '단색화 작가'로서의 영광을 온전히 누릴 시간이 많지 않았다. 하지만 설사 그랬다 해도 명예가 그를 가두진 못했을 것이다. 권영우는 자유로운 작가였다. 동양화를 전공했지만 그에게는 동서양 구분 없이 그저 그림이고 회화였다. 동양화의 핵심인 지필묵 중에 붓과 먹을 과

241

감히 버리고 종이(한지)를 현대적으로 취했다. 화면을 어떤 그림으로 채울지 전전긍긍한 게 아니라 아예 그림을 제거하고 수행적 행위 자체를 화면으로 탄생시켰다. 그러므로 권영우를 '기억해야 하는 또 다른 단색화 작가'로 정의한다는 것은 단색화의 가장 젊고 패기만만한 면모를 발견했다는 뜻과 다름없다. 예나 지금이나 좋은 미술 작업은 보는 이들을 동시대인으로 만든다.

"내 작업은 화선지로 캔버스를 만드는 일부터 시작됩니다." 살아생전 권영우는 자신의 작업을 그저 종이 바르는 일이라고 말하곤 했다. 그는 모두가 잠든 후에 "위조지폐를 만드는 것처럼" 세상에 남은 마지막 사람이 되어 적요한 밤이 저물 때까지 종이의 물성과 씨름했다. 한지 중에 가장 얇고 질기고 투명하다는 화선지는 한 장씩 여러 장 겹쳐 발랐다 말리는 과정을 반복하면 하드보드지처럼 딱딱해진다. 권영우는 이렇게 직접 고안한 새로운 개념의 화면에 찢고 뚫고 자르고 붙이고 밀어 올리는 일련의 행위를 펼쳐 보였다. 손가락이나 손톱을 이용하고, 필요하면 나무 꼬챙이나 쇠붙이를 쓰고, 그래도 부족하면 도구를 아예 개발했다. '추상을 그리는 게 아니라 추상적 현상을 만든' 그의 작업에서 한지는 캔버스가 되었다가, 붓이 되었다가, 먹이 되었다가, 물감이 되었다가, 마침내 회화 그 자체가 되었다. 독창적인 그의 작업을 곁에서 평생 보아 온 1세대 미술평론가 이일은 이렇게 말했다. "뚫고 찢는 행위는 종이가 스스로 속에 지

니고 있는 삶의 본연의 모습을 드러내 보여 주고, 그리하여 종이가 그 자체로 독자적인 하나의 회화 세계일 수 있다는 것을 입증한다."*

　패션 잡지 에디터 출신인 친한 후배는 권영우의 백색 작업 특유의 아방가르드한 면모를 두고 혁신적인 패션 브랜드인 "메종 마르지엘라가 연상된다"고 했는데, 들은 이야기 중에 가장 적절한 표현이다. 백색 작업을 가만히 보고 있자면 세월의 흔적에도 불구하고 파격과 절제 사이에서 마음껏 움직이고 있다는 느낌이 든다. 빛바랜 흰색은 여전히 의젓하고, '침범'당한 표면은 여백과 음영 그리고 형태를 자연스레 생성하며, 구조화된 종이의 질감은 색채의 뉘앙스와 소통한다. 특히 벌어진 화면 틈새로 드러나는 속살은 작품에 충실한 관람객에게만 허락되는 웅숭깊은 비밀 공간이다. 겹쳐진 화선지의 장수張數도, 풀의 양도, 마르는 정도도 일정치 않기에 종이가 찢기고 뚫릴 때의 상황이 모두 달라서 각각은 저마다의 운율을 지닌 작품으로 거듭난다. 무구無垢와 무위無爲라는 화선지의 본성을 존중한 작가는 인위성(작가의 의지나 의도)이 야기한 자연성(우연 혹은 현상)도 작품의 일부로 온전히 받아들인다. 그렇기에 데니즈 로지Denise Rogee 같은 비평가가 동양화가의 새로운 추상성에 대해 "흰색의 눈부신 고집과 다양하고 미묘한 율동들이 눈부신 백색과 음영이 있는 부조로 나타나 광명과 심연이라는 이중의 감명을 불러일으킨다"*라고 화답하지 않았을까.

"동서양의 경계가 없다"라는 작가의 선언은 의지의 표현인 동시에 명백한 사실이기도 하다. 한지를 활용한 그의 작업은 방법론적 면에서 서구 추상미술주의와 궤를 같이했다. 그의 작품이 앙리 마티스의 페이퍼 컷아웃paper cut-out, 조르주 브라크의 파피에콜레papier collé, 루치오 폰다나의 공긴 개념Concetto spaziale 시리즈 등과 나란히 언급된 이유는 이들이 아니면 도저히 비교 대상을 찾지 못할 만큼 희귀했기 때문이다. 중요한 건 이것이 작가의 의도는 아니라는 사실이다. 전도유망한 동양화가가 제시한 새로운 어법이 낯설었던 당시 미술계는 그에게 한국적 자연주의의 명분과 한지 미학의 의도를 끊임없이 물었지만, 그는 "소담한 걸 좋아하고 떠벌리는 걸 좋아하지 않는 내 성격처럼 하얀 종이를 좋아하는 것도 자연 발생적인 발견 같은 것"이라는 식으로 초지일관했다.

"간혹 무슨 그림이 이런가, 이런 것도 동양화인가 하는 말을 듣기도 합니다. 그럴 때는 내 앞에 전통이라는 문제가 가로놓임을 느꼈죠. (…) 나름대로 말하자면 재료나 겉모양이 문제가 아니라 내용과 정신적인 것이 중요하다고 생각합니다. 사람들은 나를 두고 '종이의 화가'라고 합니다. 왜 산에 오르는가 하는 물음에 등산가는 '산이 거기 있으니 오를 뿐이다'라고 말해요. 아르망은 버려진 물건들을 모았고, 세자르는 폐차를 압축하여 작품을 만들었습니다. 나는 내 곁에 항상 화선지가 있었기에 그것으로 작품을 만들었어요. 어쩌다 우연히 겹쳐 발라진 화선지들이 자아

내는 미묘한 분위기에 이끌려 시작하게 된 것이지요."*

우주처럼 광활한 미술의 세계에는 실로 다양한 작가들이
존재하고, 이는 어느 쪽이 옳다 그르다 말할 수 없는 고유한 영
역이다. 특정한 방식과 형식을 내내 고수하는 작가가 있는가 하
면, 같은 사람의 것이 맞나 싶을 정도로 변화무쌍한 작업을 보
이는 작가도 있는데, 권영우는 단연 후자다. 그는 1975년 동경
화랑의 전시 《한국 5인의 작가, 다섯 가지 흰색》에서 종이 그 자
체, 해맑은 빛을 품은 백색의 매력을 각인시켰다. 그러나 곧이어
1978년부터 1989년까지 파리에서 체류한 시기에는 그간 고수해
온 백색 작업의 완성도를 높이되 여기에 색을 회귀시켜 회화성
을 강조했다. 말하자면 화면에 균열을 내는 방식 너머 화면 앞
혹은 뒤에 동양의 먹과 서양의 과슈를 섞은 물감을 칠해 자연스
러운 번짐의 효과를 꾀했다. 종이에 번지는 물감에서 엿보이는
의도와 우연의 조화가 경쾌함과 진지함, 자유와 질서, 모순과 갈
등의 상반된 지점으로 발전하며 작품과 보는 나를 둘러싼 맥락
을 매우 풍부하게 한다. 이 예술적 긴장감을 즐기고 관망한 작가
의 말은, 그래서 꼭 기억할 만하다. "내가 저 작품을 어떻게 만
들었을까, 이런 걸 기억하지 말고 다음 작품을 해야 합니다. 당
장 재미있다고 그것만 고집해선 안 되죠. 그래야 매 작품이 진정
한 오리지널리티를 가질 수 있어요."*

자기 복제와 요령, 관례적이고 생산적인 미술 작업을 늘 경
계한 권영우는 길을 잃기를 각오하고라도 자기 작업에 끝내 익

숙해지지 않음으로써 나날이 새로워지기를 택했다. 1989년 파리에서 귀국한 직후에는 수십 년 만에 색이라는 요소를 전면에 가져와 화면 전체를 암갈색으로 칠하고, 그런 작품을 마름모꼴로 걸기도 했으며, 플라스틱 병, 자동차 번호판, 못 등 비미술적 오브제를 평면 위에 놓고 흰지로 감싸 사물의 실루엣을 살린 회화와 조각 중간 어디쯤 되는 작업을 내놓기도 했다. 개인적으로는 2021년 개인전에서 선보인 작업 중 베이지색 나무 패널 위에 기하학적 형태로 오린 화선지를 겹쳐 바른 작품들이 특히 인상적이었다. 화선지를 겹쳐 바른 정도로 백색의 농도를 조절하고 풀의 양을 조율해 음영을 표현하는 솜씨는 말할 것도 없거니와 기운 자체가 매우 현대적이라 지금으로부터 20여 년 전인 2000년대, 고희를 넘긴 작가가 새롭게 선보인 작품이라는 게 믿기지 않았다. 권영우의 작품은 그가 미술가이기 전인 1930~1940년대에 만주에서 처음 미술을 배웠고, 삼베로 캔버스를 만들어 썼으며, 만주의 영화사에서 근무했고, 서울대 미술대학의 첫 입학생이었으며, 한국전쟁 당시 종군 화가로 활동한, 다시 말해 근대사의 매 지점에 존재한 인물이라는 사실을 종종 잊게 한다는 그 지점에서 시대를 초월한다.

작가의 회고를 정리한 구술서를 읽으면서 "그의 모든 것이 바로 그의 회화이고 보면, 권영우의 모든 것이 그의 작품에 있는 것이기도 하다"*는 당대 학자들의 중론에 동의하게 된다.

자기 검열에 철저한 그는 스스로의 업적을 치하하지 않고, 작은 일상의 이야기를 좋아하며, 말끝마다 "별거 아니다"라고 한다. 미술계에서 친한 사람이 있냐는 질문에 "친구 없다"고 하고, 한지 미학이 어떻게 시작되었냐는 물음에는 "작업실에 한지가 많아서"라고 답한다. 하지만 그런 그도 파리 벼룩시장에서 발견한 토속적인 소품과 낚시 이야기, 죽기 전에 남태평양 사모아섬에 꼭 가 보고 싶다고 할 땐 신난 아이가 된다.

눈썰미가 좋은 관람객이라면 알아차렸겠지만, 이런 성향의 작가가 작품에 대단히 거창한 제목을 붙일 리 없고(작품 제목이 거의 모두 〈무제〉다), 그중 어디에는 낙관이 있고 어디에는 사인이 있으며 그마저 없는 작업도 있다. "내 얼굴에 굳이 내 이름을 써 다닐 필요가 없다"는 게 그 이유였다. "순식간에 산뜻하게 만들어진 작품보다 재주가 없어 미적거리고 망설인 작품이 더 좋다"던 그는 오스카 와일드의 명언을 자주 인용했다. "삼류 시인일수록 매력적이고, 잘 안 된 작품일수록 재미있다. 자신이 쓰지 못하는 시를 몸소 살고 있기 때문이다." 그가 평생을 두고 끊임없이 새로운 작업을 시도할 수 있었던 것도 자신이 이뤄 낸 업적 안에서 산 게 아니라 여전히 자신이 만들지 못하는 회화를, 작품을, 미술을 몸소 살았기 때문이다.

당대 많은 미술 관계자가 기억하고 기록한 대로 유난히 겸손하고 과묵했다는 권영우가 만약 지금 살아 있다면 후대의 찬사에 어떻게 반응했을까 상상해 본다. 여든한 살에 서울시립미

술관에 대작 70여 점을 기증하고 회고전을 개최함으로써 국립현대미술관, 전 호암갤러리, 서울시립미술관이라는 3대 메이저 미술관에서 개인전을 연 당시로서는 유일한 작가가 되었지만, 그럼에도 그는 "그야말로 도깨비처럼 살았다"고 자신의 삶을 돌아보았다. 무려 선두 살의 나이에 화단에서의 위치와 교수직을 다 내려놓고 오로지 그림만 그리겠다며 돌연 파리로 떠날 수 있었던 것도 "둑을 지키는 포플러 나무"가 아닌 "넓은 바다를 향해 흘러가는 강물"이 되기를 열망했고, 영원한 이방인 혹은 이단아를 자처했기 때문이다. 권영우의 작품은 종이로 구성되어 있기 때문에 특히 보관이 힘들고, 캔버스 작품에 비해 상대적으로 저평가된 것도 사실이다. 그러나 나는 그가 자기 작품을 오래오래 남기는 것보다, 길이길이 거장으로 평가받는 것보다 자신이 그토록 하고 싶은 작업을 해내는 것이 무엇보다 우선인 미술가였다는 사실에 마음이 간다. 그런 작가이기에 훗날 "내 본연의 무로 돌아왔다"라고 말할 수 있다고 믿는다.

세상의 규범과 정통성에 얽매이길 거부하고 스스로 만든 규칙을 파괴하며 삶 안팎의 질서를 깨뜨리면서도 작가적 확신을 놓지 않으며, 그렇게 오로지 자기 자신으로 존재하고자 한 미술가. 권영우의 고아한 삶을 품위 있게 지탱한 '실존적 예술관'은 명분과 가치판단에 치여 밀려나거나 잊어버린, 그러나 모든 것에 앞선 가장 본질적인 행위를 상기시킨다. 아마도 미술가에

게 그것은 '작업하다'일 것이다. 그렇다면 내게는 무엇일까. 임인년 새해, 세상에서 가장 '젊은 작가' 권영우가 묻는다. 이렇다 할 답을 찾지는 못했다. 그저 그처럼 진지한 열정과 가벼움의 태도로 살아 내는 것이 실로 대단하고 어려운 일임을, 반면 그가 무작정 파리행을 감행했을 때보다 무려 네 살이나 젊은 나는 얄은 계산과 갖은 우려에 속절없이 커진 몸과 무거운 마음을 부여안고 있음을 자각하며 이렇게 한 살 더 나이를 먹었다.

IV.

여성

Woman

가다 아메르, 〈마야의 초상Portrait of Maya – RFGA〉, 2020

Watercolor and embroidery on paper, 59.1×38.7cm, Transcription: "Do not compromise.
You are all what you have got", Courtesy of the artist and Marianne Boesky Gallery,
New York and Aspen, © Ghada Amer, Photo by Brian Buckley

너는 네가 가진
전부다

"어른으로 그리고 여자로 성장해 감을⋯." 축. 하. 한. 다. 이 단어를 쓰지 못하고 한참을 머뭇거린다. 언젠가 나의 딸이 첫 생리를 한다면 심금을 울리는 편지를 쓰겠노라 결심한 지 무려 13년 만에 맞이한 순간이지만, 숱한 상념이 촘촘한 자간에서 돌출하여 네 글자를 덮어 버린다. 복잡한 심경에 파묻힌 단어를 찾아내려 애써 본다. 누구든 어른이 되고, 절반은 여자가 된다. 그러나 별 탈 없이 이 수순을 겪어 왔음을 오히려 감사하며 살아야 하는 이 세상에서, 나 또한 초경의 당혹감을 잊게 할 축하를 받아 본 적이 있었던가. "여자라서 행복해요"라는 달콤한 주문이 안방극장을 환히 밝히던 시절에 사춘기를 보낸 후, 적당히 사연 있는 연애에 대수로울 것 없는 결혼을 하고 어쩌다 보니 아이들을 낳고 남들처럼 엄마로 사는 지금까지 말이다. 그것이 본질적으로 축하할 수 없는 일이기 때문인가, 축하 따위는 필요 없을 정도의 축복이기 때문인가. 그도 아니면 그저 나의 부모가 무뚝뚝한 필부필부

라서 그런가. 편지를 끝맺지 못하고 있던 어느 날 딸이 자못 비장한 투로 말했다. "그러니까 앞으로 내가 얘랑 적어도 40년을 함께해야 한다는 거지?" 그렇다. 나의 의지와는 상관없이 매달, 붉디붉은 일상을 겪어야 한다는 것만큼 명징한 사실은 없다.

니날이 커 기는 딸을 지켜본디는 것은 시몬 드 보부이르의 말을 빌리자면 "여자로 태어난 건 물론이고 여자가 되어 가는" 모습을 목격해야 한다는 것이고, 이는 예상보다 훨씬 더 복잡 미묘한 감정과 사유를 동반한다. 딸이 갓 태어났을 때부터 드문드문 써 온 편지 같은 일기, 일기 같은 편지는 나로서는 처음 접하는 종류의 혼돈을 기록함으로써 오리무중인 세상에서 어떻게든 스스로 중심을 잡아 보고자 한 작은 노력이었다. 혹은 결코 정답이 없어 보이거나 설사 있다 해도 알 도리가 없었기에, 내가 나의 일상에서 마주치는 사소하고도 구체적인 지점들, 누군가에게는 하등 쓸데없을지 모르는 몸짓을 통해 길을 찾고자 한 거라고 해 두자. 이를테면 보부아르의 『제2의 성』 같은 책을 읽으며 중간중간 언젠가 이 책을 접할 딸에게 남기는 비밀 메시지 같은 글귀들을 생각나는 대로 메모해 둔다던가, 가다 아메르Ghada Amer(1963~) 같은 여성 예술가들의 작품을 보여 줄 수 있는 방법을 궁리한다던가. 특히 아메르 작업은 나의 딸이 건강한 성인식을 맞이했으면 하는 바람을 담아 함께 보고 싶은 작품이다.

만약 나와 함께 작품 앞에 선 딸이 가다 아메르는 어떤 예

술가냐고 묻는다면, 미술로 여성을 해방시키는 여성 작가라고 답할지, 오로지 (여성으로서의) 자신의 행복을 위해 작업하는 미술가라고 답할지 벌써부터 고민이다. 물론 '여성의 삶을 표현하는 작가'라는 소개도 좋지만 이에 국한시킬 수만은 없는 건, 어떻게 '사느냐'는 어떻게 '존재하느냐'의 문제에서 기인하기 때문이다. 특히 아메르는 여성이 온전히 여성으로 존재하도록 하는 욕망을 그려 냄으로써 그동안 감내해 온 것을 되짚고, 여전히 감내하고 있는 것을 암시함으로써 욕망할 수 있는 가능성을 말한다. 시대 및 문화의 경계를 초월하는 '여성의 시간'이야말로 가장 뜨겁게 공감 가능하고 보편타당한 진실이다. 때문에 그 가능성이란 외부의 변화가 아닌 전적으로 내 안에서 일어나는 자각을 의미한다. 가다 아메르는 어떤 변화든 내면에서 비롯될 때 비로소 지속 가능하고 강력할 수 있다는 사실을 조각, 도예, 드로잉, 자수 등 다양한 매체와 아름다운 작품으로 피력한다.

　흥미롭게도 아메르식 각성은 철저히 역설법을 따른다. 그녀는 여성을 둘러싼 자유, 성 정체성, 인권, 사랑 등의 문제들을 꾸준히 다뤄 왔으나 잔 다르크 대신 그 반대편(에 있다고 여겨 온) 문제적 여성들을 내세운다. 이 여성들은 에로틱함을 넘어 꽤 대담하고 노골적이며 도발적이다. 속옷을 벗어 가슴 혹은 엉덩이를 드러내거나, 아랫도리를 보이며 누워 있거나, 쾌락의 절정에서 야릇한 표정을 짓거나, 그 이상인 경우도 많다. 그래서 아메르의 작품 앞에서는 남녀불문하고 관음적 태도를 취할 수밖에 없지만, 내 시선의

상태나 무의식적 폭력성을 자각하는 데는 그리 오랜 시간이 걸리지 않는다. 이는 작가가 헛웃음이 날 정도로 전형적인 외설적 포즈를 차용한 이유와도 통한다. 극단의 남성 중심적 세계에서 여자는 철저히 대상화, 도구화, 타자화, (다른 방식으로) 신화화되어 왔음을 각성하게 된다. 더욱이 '문제적 작품'들을 공개된 전시장에서 타인과 함께 본다는 건, 이렇듯 굴절된 시각이 삶의 모든 지점을 지배하고 있음을 자연스레 일깨운다. 아메르에 따르면, 여성의 단순화된 신체를 중심으로 뒤틀린 관계를 전복하는 방법은 단 한 가지다. 작품 속 여성들처럼 자신의 섹슈얼리티를 발견하고 각자만의 관능성을 인정하고 즐기며 '나의 에로티시즘'에 한껏 찬사를 보냄으로써 전통적인 성 역할로부터, 그리고 선입견으로 고립된 그 세계로부터 스스로 기꺼이 해방되는 것이다.

"언젠가 유엔UN이 주최하는 회화 전시가 취소된 적이 있었어요. 그 이전의 어떤 전시에서 어느 인도 작가가 생리하는 여성을 표현한 적이 있었는데, 이를 본 관람객이 너무 놀란 바람에 그 후부터 전시를 아예 검열한다고 해요. 이런 이유로 내 작품을 보고는 지레 겁먹은 담당자가 아예 전시를 취소해 버린 거죠. (…) 섹슈얼리티라는 주제를 은밀하게 가릴수록 솔직하게 다루기 힘들어질 뿐아니라 표현된 대상도 덜 관능적으로 느껴지는 것을 알게 됩니다. 처음에는 내 작품들에 대한 반응이 좋지 않았어요. 여성을 관음하는 것처럼 보이는 그림을 그린다는 이유 때문이 아니라 감히 이런 걸 그림으로 표현한다는 사실 자체 때문이었어요."•

여성 운동가인 글로리아 스타이넘은 저서 『남자가 월경을 한다면』에서 만약 남자가 월경을 했다면 의사들은 심장마비보다 생리통에 대해 더 열띠게 연구했을 것이라고 쓴다. "월경은 남자들만 누릴 수 있는 권리이자 권위의 표상이 되었을" 거라고 말이다. 굳이 여성의 쾌락이나 예술 속 생리하는 여성, 유명 서적까지 언급할 필요도 없이 나의 월경만 생각해 봐도 그렇다. 생리하는 날을 '그날'이라 부르고, 생리대를 까만 비닐봉지에 담고, 영화 관객으로 〈몽정기〉에는 관대하지만 〈피의 연대기〉는 낯설어하는 등 여성에게 지극히 자연 발생적인 이 일을 여전히 숨기거나 겸연쩍어하거나 금기시하고 있다. 더한 문제는 이런 태도가 스스로 의도한 것이라기보다 내재화되었다는 것이다. 월경이든 쾌락이든 모두 여성의 주체성과 자의식의 일부다. 그러나 이조차 스스럼없이 드러낼 수 없는 세상에서 합당한 자유가, 편견 없는 성 정체성에 대한 인식이, 인권에 대한 온전한 이해가, 진정한 사랑의 실천이 가능할 리는 만무하다.

어쨌든 많은 비평가가 가다 아메르를 '문화적 혼혈아, 신新 페미니스트, 최전방 아방가르드의 일원'으로 추켜세우며 포르노를 예술로 끌어들인 진짜 저의를 궁금해했지만, 그녀는 선문답으로 응수하곤 했다. "정체성은 시간이 갈수록 더 풍성해지고 진화합니다." 혹은 "나는 쾌락뿐만 아니라 키스라는 행위에 대해서도 관심이 많았답니다." 따라서 아메르가 작업을 지속한다는 건 필연적으로 좋든 나쁘든 갖은 편견에 맞서거나 해명해 왔으며 지금

도 그렇다는 사실과 동의어다. 게다가 이집트에서 태어나 십 대 때 프랑스로 이주하여 지금은 미국에서 살고 있다는 이유로 그녀에게는 특정한 어젠다가 따라붙기 일쑤였다. 그녀는『뉴욕 타임스』와의 인터뷰에서 이렇게 이야기한 적이 있다. "미술 작업은 나 자신을 위해 시각한 일이에요. 시구 세계나 이슬람 세계라는 징벽을 부수기 위해서라기보다 나라는 사람의 장벽을 먼저 깨고 싶었어요. 모두가 나를 이슬람교도라는 사실 안에 가두고 싶어 하지만 (…) 그저 내가 우연히 이슬람교도고 마침 또 여성 작가일 뿐입니다."• 최근 아메르는 인스타그램에 고향 카이로의 정겨운 풍경을 담은 사진을 올리며 '#anothergalaxy'라는 시적인 해시태그를 달았다. 그러나 한편으로 그 우주는 여성 섹슈얼리티에 잔혹할 정도로 보수적인 고립된 세계나 다름없었을 것이다. 어린 아메르는 자의적으로 실천할 수 있는 주체적 사랑, 염원한다면 언제든 가닿을 수 있는 독자적인 우주를 예술로 꿈꿨다.

프랑스에서 미술을 공부할 수 있게 되었지만, 그곳이라 해서 딱히 사정이 나았던 건 아닌 것 같다. 니스의 예술학교 빌라 아르송에서 수학한 그녀는 일부 회화 수업이 남학생에게만 허용되는 괴이한 상황을 체험하고, 회화의 역사는 물론 미술사 전체를 지배해 온 남성 중심성에 큰 회의를 품는다. 이후 그녀는 수업에서 거부당한 이유였던 자신의 여성성을 기리기 위해 자수회화를 주효한 미술 언어로 상정한다. 대대로 루이즈 부르주아, 쿠사마 야요이, 로니 혼, 아네트 메사제, 미리엄 샤피로, 김수자 등

많은 여성 작가가 단순한 노동으로 취급받는 바느질을 미술의 영역으로 끌어들였다. 그러나 부르주아의 바느질이 자기 치유에 가깝고, 김수자의 바느질이 인간 본질에 대한 성찰이며, 쿠사마 야요이의 바느질이 생존을 위한 몸부림이라면, 아메르의 바느질은 남성적 회화 영역을 '침범'한 투사의 고요한 실천으로 읽힌다. 더욱이 당시는 잭슨 폴록의 붓놀림이 노상 방뇨하던 아버지에게서 영감받았다는 얘기가 무용담처럼 구전될 정도로 남성성이 지배적이던 세계였다. 여기서 밀려날 생각이 없었던 아메르는 여성의 전유물이라 취급하는 바늘과 실을 들고 여성들의 몸짓 하나하나를 약하지만 부드럽게 수놓으면서, 이 도구들과는 최대한 거리가 먼 이미지를 구현했다.

가다 아메르의 자수 작업은 무의미한 분노를 표출하지 않는다. 대신 지속적인 실험과 시도로 탄생한 다른 작품들과 자발적으로 연대하여 더한 설득력을 얻는다. 바느질 기법은 비슷한 맥락에서 여성의 가사 노동으로 여겨진 가드닝으로 진화되었다. 지난 2000년 부산비엔날레를 시작으로 아메르는 2020년 뉴욕 록펠러센터, 2021년 캘리포니아 서니랜드 등에 여성을 묘사하는 특정적 단어들, 즉 '순종적submissive', '긴 속눈썹long-lashed' 등을 실제 식물들로 구현한 정원 조각 〈여성의 자질Women's Qualities〉을 선보였다. "제니 홀저나 바버라 크루거 등의 강렬한 작업에 큰 영향을 받았다"고 인정하는 아메르에게는 벗은 가슴을 드러낸 여성들의 존재만큼이나 이들과 나눌 수 있는 진실

도 중요하다. 특히 사랑을 표현한 아랍어 100개를 캘리그래피로 구성한 텅 빈 구球 형태의 조각 〈사랑에 대한 100가지 단어 100 Words of Love〉(2010)는 작가 자신이 결정적인 전환점으로 꼽는 작업인데, 자수가 아닌 다른 매체로도 예술적 표현이 가능하나는 걸 알려 준 계기가 되었기 때문이다.

코로나19가 전 세계를 휩쓸기 직전에 유방암을 진단받은 가다 아메르는 1년여 동안 줄곧 집에만 머물러야 했다. 그런 작가에게 2021년 9월 뉴욕의 메리앤보에스키갤러리에서 열린 개인전《내가 아는 여성들 II The Women I Know Part II》는 그 고독한 시간의 기록과도 같은 자리였다. 이 전시에서 아메르는 예전처럼 아름답고 섹시한 문제의 핀업걸이 아닌 자신의 동료, 친구, 친척 등 대부분 초상화의 모델이 될 일 없는 평범한 여성들의 초상 연작을 선보였다. 마치 생리를 할 때마다 내가 여성임을 새삼 인지하게 되듯이, 여성임을 통렬히 깨닫게 하는 병과 한동안 싸워야 했던 그녀에게 다름 아닌 이 여성들은 든든한 동지가 되어 주었다. 아메르는 자신이 선택한 다채로운 문구들을 세속의 잣대로는 절대 가늠할 수 없는 가치를 지닌 이 평범한 여성들의 얼굴에, 머리카락에, 가슴에, 웃음에 새김으로써 이들의 존재에 힘껏 찬사를 보냈다. 권위와 편견에 도전하기 위해 반드시 주먹을 휘두를 필요가 없음을, 아메르는 예술로 보여 준다.

"무릎 꿇은 여성을 함부로 판단하지 마라. 그녀가 일어섰

을 때 얼마나 대단할지 우리는 알 수 없다."* 가다 아메르의 자수회화 〈귀걸이 한 짝을 한 여자Portrait with One Earring〉(2016)에서 여자의 얼굴은 미에 한슨의 「고통이 자라나는 곳Where Pain Thrives」(2015)이라는 시의 한 구절로 가려져 있다. 나 자신과 나의 딸은 물론 이 땅의 다른 모든 딸에게도 들려주고 싶은 위의 문장을 메모했다. 얼마 전에 우연히 테드TED 강연에서 본 젊은 시인 세라 케이Sarah Kay는 "딸이 생긴다면 그녀의 손등에 태양계를 그려 줄 것이다"라는 세련되고도 근사한 이야기로 좌중에게 기립박수를 받았다. 하지만 나는 딸에게 우주의 원대함을 일깨우기는커녕 "(생리와) 평생을 함께한다"가 어쩌면 지나치게 낭만적인 표현일지 모른다는 말조차 꺼내지 못했다. 다행한 것은 "너의 귀하고 유일한 인생에서 뭐 하고 싶어?"*라고 묻지도 못한 채 앞으로의 나날들이 부디 그녀의 편이기만을 기원하는 프티 부르주아적 엄마보다 21세기적 소녀가 훨씬 용감하다는 사실이다. 비밀스러운 첫 생리 이야기를 글로 써도 되냐는 나의 조심스러운 청을 그녀는 흔쾌히 허락했다. "그럼! 뭐 어때? 우리가 다 같이 겪는 일이잖아?" 역시 인류는 나날이 진화한다.

드디어 나는 평생 동지를 향한 못다 쓴 편지의 마지막 문장을 생각해 냈다. "축하한다"나 "너는 내 삶의 이유" 같은 말 대신에 아메르의 작품 속 글귀를 빌리기로 마음먹었다. "타협하지 말라. 너는 네가 가진 전부란다."*

루이즈 부르주아, 〈마망^{Maman}〉, 1999

During the exhibition ⟨Louise Bourgeois –To Unravel a Torment⟩, Museum Voorlinden, Wassenaar, The Netherlands, 2019~2020, © The Easton Foundation/VAGA at ARS, New York/SACK, Seoul, Photo by Antoine van Kaam

인간을 품고 사는
인간들을 위해

1911년 12월 25일에 태어난 루이즈 부르주아Louise Bourgeois(1911~
2010)는 세상을 구원하러 온 예수처럼 예술로 자기 삶을 스스로
구하는 데 온 생을 바쳤다. 그녀에게 예술은 자신의 고통과 상처
를 정화하고 치유하며 복원하기 위한 투쟁 행위였다. 삶을 관통
하는 정신분석의 도구이자 상처를 대면할 수 있도록 하는 거울
같은 계기이기도 했다. 더욱이 예술만큼 그녀를 더 좋은 사람이
자 더 좋은 아내, 더 좋은 친구가 되고 싶도록 독려한 대상도 없
었던 것 같다. 부르주아의 작업은 조각, 드로잉, 회화, 설치, 자
수, 퍼포먼스까지 특정 미술 사조나 흐름으로 규정짓기 힘들 만
큼 다양한 장르와 소재를 넘나들었다. 그 방대하고 도저한 세계
를 가로지르는 진실이 있다면, 그녀의 작업은 사적 기억과 경험
을 넘나드는 초월적 실험과 도전으로 점철되었다는 것이다. 부
르주아에게 '개인적인 것'은 창의적 영역을 너머 가장 중요한 신
념이자 작가적 생을 관통하는 방식이었고, 그래서 그녀의 작업

은 각종 미술 담론이 거추장스러울 정도로 직설적이며 파격적이다. 예컨대 "매끈하고 찰랑거리는 삶을 산 사람이라면 아니에르노의 자전적 소설책을 펼칠 리 없다"는 누군가의 말은 부르주아와의 관계 설정에도 거의 완벽하게 들어맞는다. 인생은 비극이고 매일이 고행이었다고 회고한 부르주아는 아이러니하게도 (한국 나이로) 백 살까지 살았다.

"루이스는 강과 함께 자랐어요." 두 아이와 함께 읽을 요량으로 집에 들인 책 『거미 엄마, 마망: 루이스 부르주아』는 이렇게 시작된다. 이 '논픽션 동화책'은 가업인 양탄자 복원 작업을 돕던 어린 소녀가 어떻게 현대미술사에 족적을 남긴 대작가가 되었는지를 서정적 필체로 풀어낸다. 그녀가 엄마를 매우 사랑했고, 엄마에게 배운 바느질을 작업에 적극 활용했으며, 종일 실을 만지던 엄마를 떠올리며 '마망maman(프랑스어로 '엄마'라는 뜻)'이라는 거미 조각을 만들었고, 그래서 그녀에게는 거미가 엄마처럼 성실함과 배려, 존경과 연민의 상징이라는 식으로 말이다. 이 이야기는 누구에게나 흥미롭게 읽힐 만하다. 하지만 동화책은 그녀의 작업에서 절대 빼놓을 수 없는 막장 드라마 같은 내용을 (어린이 독자들의 보호 차원에서) 다루지 않는다. 친언니처럼 지낸 가정교사 겸 보모였던 여자와 아버지와의 불륜, 병약했던 어머니의 (불륜에 대한) 묵인과 이른 죽음, 절망과 상실감으로 일찌감치 방치된 아이들. 특히 성적으로 문란한 언니와 포악하고

괴팍한 남동생, 그리하여 알고 보면 그림책에 묘사되듯이 아름다운 강과 산을 보며 평화롭게 산 게 아니라 차마 버리지 못해 감당해야 했던 가족들. "내 모든 작품, 내 모든 대상은 모두 나의 어린 시절에서 영감받은 것이다"라고 자주 고백한 부르주아의 거의 모든 작품은 핏빛 잔혹 동화에서 기인한다.

지난 2010년에 작고한 탓에 그녀를 실제 만나 보진 못했으나, 모르긴 해도 부르주아는 본인의 작업만큼이나 솔직한 사람이었던 것 같다. 지난 2008년 프랑스 퐁피두센터에서 열린 회고전의 도록에 그녀의 생생한 육성이 실려 있다. "실제 삶에서 나는 스스로를 희생자라고 봅니다. 그게 내가 예술을 하게 된 이유죠. 예술에서만큼은, 나는 희생자가 아니라 킬러일 수 있으니까요." 정치적 올바름의 여부를 떠나 희생자로 너무 오래 산 사람들은 차라리 킬러(가해자)이고 싶어 한다. 특히 그녀의 아버지는 위의 동화책에서 "강둑을 따라 포플러 나무를 심은" 사람으로 묘사되는데, 단언하건대 그에 대한 가장 낭만적인 표현일 것이다.

뒤틀린 가족 관계에서 잉태된 분노와 배신, 상처와 트라우마 등 날것의 감정은 당시 미술에서 통용되던 '여성성'의 개념을 전복하는 강력한 동기가 되었다. 부르주아의 초기 작품은 특히 더 거침없이 날 선 에로티시즘으로 무장해 있는데, 어린 자신이 살던 집 형태의 조각을 철창 안에 가두고는 단두대를 설치하거나, 누가 보더라도 성기 모양의 조각을 끈으로 칭칭 동여 매달

거나, 뱀이 똬리를 튼 듯 성기를 포함한 상체를 나선형으로 감아 다리만 남은 조각을 매달거나, 한 남자와 일곱 여자가 침대에 눕는 식의 일련의 작업에서는 증오와 복수심 그리고 방어적인 퇴행성이 느껴진다. 가부장제를 향한 통렬한 비판으로, 강인함과 연약함이 공존하는 모성에 대한 처절한 언민으로 기득 찬 작품들은 곧 작가 자신이었다.

그중 〈아버지의 파괴The Destruction of the Father〉(1974)는 깊은 분노가 극대화된 문제작이다. 동굴 형태의 공간 안에는 라텍스와 석고 등을 재료로 한 남근 형상의 조각이 놓여 있고, 거대한 유방들이 천장에 매달려 있다. 더 파격적인 건 테이블 위에 널브러져 있는 신체 조각들, 즉 아버지의 절단된 사지다. 세 남매가 아버지의 팔다리를 찢고 물어뜯어 마침내 죄다 먹어 버린다는 무시무시한 근친 살인의 상상이 전제된 작업이다. 부르주아는 '절대 바람을 피울 것 같지 않다'는 이유로 1938년 미국인 미술사학자인 로버트 골드워터와 결혼해 가정을 꾸렸는데, 그가 사망한 바로 이듬해에 이 작업을 제작했다(부르주아의 결혼 생활은 딱히 문제가 없던 걸로 알려져 있다). 이 작업은 지금까지도 가부장제에 대한 비판과 반란의 욕망을 강렬히 담은 작품으로 널리 회자된다. 특히 부르주아의 기억과 고통, 예술적 야심과 창의성의 관계를 정신분석학적으로 제시했다는 점에서, 2021년 뉴욕 유대인박물관에서 열린 전시 《프로이트의 딸Freud's Daughter》의 제목을 들었을 때 내가 가장 먼저 떠올린 작품이기도 하다.

순진한 동화책이 말해 주지 않은 건 부르주아家의 비극만이 아니다. 예컨대 본래 수학과 기하학을 전공한 부르주아는 각별했던 어머니가 돌아가신 후 심한 우울증에 시달렸다. 그리고 안정된 체계라 믿은 수학과 기하학도 정서적 불안감을 해소해 줄 수 없음을 깨달은 스무 살 무렵부터 미술을 배우기 시작했다. 거미 조각 작품 〈마망Maman〉(1999)은 부르주아의 대표작 중에서 단연 가장 유명하지만, 이 작품이 탄생하기까지 수십 년이 걸렸다는 사실은 정작 알려지지 않았다. 처음에 드로잉으로 탄생한 거미가 조각 작품 〈거미 I Spider I〉(1995) 등을 거쳐 9미터에 이르는 거대 청동 조각 〈마망〉으로 구현됐다는 건, 그 사이에 그녀의 작가적 위상이 비할 수 없이 드높아졌다는 사실의 방증이기도 하다.

부르주아는 예술계에서도 손꼽히는 대기만성형 작가다. 사십 대가 다 되어서 미술가로 본격 활동했고, 육십 대에 비로소 주류 미술계에서 인정받기 시작했다. 1982년 일흔이 넘은 나이에 뉴욕현대미술관에서 여성 작가 최초로 회고전을 열었고, 1993년 여든두 살에 베니스비엔날레 미국관 작가로 참가했고, 1999년 여든여덟 살에 베니스비엔날레에서 평생공로상을 수상했다. 아흔다섯의 나이에도 매주 자신의 집에 미대생, 작가, 시인 등을 불러 모아 예술적·일상적 대화를 나누는 '선데이 살롱'을 열었는데, 한국의 사진작가 구본창도 젊었을 때 이 살롱에 참가했다는 이야기를 들려주곤 했다.

루이즈 부르주아처럼 세계 대전을 두 번이나 겪으며 사적 역사를 구축할 만큼 오래 살거나 끝까지 작업한 여성 작가는 드물다. 1960년대 말에 근대성을 떨쳐 내려는 혁명의 분위기가 본격화되고, 이에 따라 성性, 페미니즘, 몸의 정치학 등에 대한 논의가 활발해지면서 비로소 부르주아에 대한 재평가도 이루어지기 시작했다. '예술가들의 예술가'인 그녀는 여전히 후대 예술가들에게 끊임없는 영감의 대상이 되고 있고(2022년에는 제니 홀저가 큐레이팅하여 부르주아가 쓴 텍스트를 재해석한 전시《루이즈 부르주아×제니 홀저: 한 페이지에 걸친 자필의 폭력Louise Bourgeois × Jenny Holzer: The Violence of Handwriting Across a Page》이 스위스 바젤시립미술관에서 열렸다), 비슷한 이유로 일각에서는 시대적 흐름과 운에 편승한 작가라는 혐의를 씌우기도 했다. 분명한 건 현대미술답지 않게 직관적인 작업임에도 불구하고 혹은 그랬기 때문에 당시 미술을 대하는 태도 또는 해석의 방식으로는 그의 작업을 파악하기 힘들었고, 그로써 미술계 모두를 곤란하게 했다는 사실이다. 부르주아는 평생 어떤 유파에 속해 본 적이 없었다. '여성 미술'의 대표 주자로 거론되지만 정작 당사자는 부조리한 단어라 생각했고, 초현실주의 작가들과 잘 어울렸지만 그들이 인간의 실존을 도외시한다는 이유로 함께 호명되기를 꺼렸다. 부르주아가 믿은 건 오로지 상처와 트라우마로 얼룩진 자기 경험과 감정뿐이었다. 그러므로 그녀 작업만의 독창성은 경험과 감정이 이끈 연대와 공감의 순간, 폐부에서 공명하던 기억

과 상처가 살갗을 뚫고 나올 때, 그리고 미술이 사람을 울리지 못한다는 선입견이 산산이 부서지는 그 지점, 바로 그 순간에 만개한다.

국제갤러리에서 재직한 지난 몇 년 동안 부르주아의 개인전을 선보인 건 2021년과 2022년에 걸친 겨울이 처음이었다. 연말연시임에도 국내에서 10여 년 만에 선보인 그녀의 전시는 문전성시를 이루었다. 그동안 '위대한 여성 예술가'라는 명성으로만 인식된 부르주아의 작업 실체와 사연을 직접 만날 수 있다는 점에서 이 전시는 스스로 상징성을 획득했다. 게다가 이 전시로 국내에서 처음 공개된 대규모 판화 시리즈 〈내면으로 #4 Turning Inwards Set #4〉(2006~2009)는 동판 표면을 파내는 극한의 신체성으로 완성된 일종의 드로잉 작업으로, 평생 제 살을 깎고 심장을 태워 자신의 이야기를 해 온 예술가의 심정을 대변했다.

〈내면으로〉 시리즈가 남다른 것은 제목이 시사하듯이, 그런 부르주아가 과거에서 벗어나 자신을 돌아보고 들여다보고자 하는 성찰의 의지와 성장의 의미를 담고 있기 때문이다. 세상을 떠나기 몇 년 전, 그러니까 작가가 구십 대에 제작한 이 후기작은 모성, 섹슈얼리티, 가족, 사랑, 식물 및 자연을 향한 애정 등의 사유로 직조된 39점의 추상 및 구상 작업들로 구성되었다. 첫 번째 세트는 뉴욕현대미술관에, 두 번째 세트는 런던 테이트모던에 소장되어 있다(국제갤러리에서 소개된 작품들은

네 번째 세트다)는 나의 설명에 관람객들은 하나같이 반색하며 작품에 한 발 더 다가갔다. 이들의 몸짓은 수십억 원에 달하는 미술 작품의 가치와 희귀성에 대한 솔직한 물리적 반응인 동시에 예술적 요소로 발화된 생애 마지막 시기를 지나던 작가의 내면에 귀 기울이는 제스처로 읽혔다.

특히 전시 제목으로 차용한 〈유칼립투스의 향기The Smell of Eucalyptus〉(2006)라는 작업은 부르주아가 자신의 심리적·정신적 세계를 기억과 경험으로 구술하는 좋은 예가 된다. 1920년대 후반에 프랑스 남부에서 살았던 부르주아는 병든 어머니를 간호해야 했는데, 당시 유칼립투스는 귀한 약으로 사용되었다. 이후 자신의 스튜디오 공간을 정화할 때도 유칼립투스를 태워 연기를 피웠다. 그러므로 그녀에게 유칼립투스의 향기는 어머니의 상징인 동시에 과거를 현재로 소환하는 기재, 기억을 촉발하는 어떤 감각에 대한 믿음, 나아가 실질적·상징적 치유의 궁극적인 모티프인 셈이다. 여기서 더욱 흥미로운 건 부르주아가 이 식물을 어떤 미술적 방식으로 표현했는가 하는 부분이다. 세로로 긴 프린트를 배치만 서로 바꾸어, 하나는 잎이 밖으로 뻗어 확장하는 형태로, 다른 하나는 잎이 안으로 수렴하는 식으로 두 점의 작품이 마치 짝처럼 대칭을 이루고 있다. 어떤 작가가 자기 사유를 어떤 논리로 구현했는지는 늘 호기심의 대상이지만, 작가가 말해 주지 않는 한 우리는 알 도리가 없다. 하지만 시적 언어를 구사하는 데도 능했던 부르주아는 한 편의 시[•]를 남김으로

써 그 마음을 짐작하도록 한다.

 둘씩 짝지어진

 집의 창문들.

 모두 길쭉한 모양한 채.

 둘씩 짝지어 달린

 유칼립투스 잎사귀들

 거대한

 치유의 나무가 있었던

 르카네에서의

 나의 어린 시절

 자애로운

 이중상.

 둘씩 짝을 지어

 거리에 줄을 서는 아이들,

 생브누아 거리의 학교.

 둘씩 짝을 지어

 가지 줄기 위에 달린

 잎사귀들

 창문이 두 개 달린 집에서

 그 창들이 둘씩 짝지어 밝혀지고 —

 한 남자와 그의 그림자

한 나무와 그것의 그림자는
둘씩 짝지어 쌍을 이룬다 —
그리 별것 아니야
눈은 영혼의 창
짝 — 하나의 쌍 — 짝

예상하지 못한 선물 같은 시를 찬찬히 읽고서 그녀의 작업을 다시 들여다보면, 부르주아의 내밀한 기억을 나눠 가진 느낌을 넘어 그녀를 여성으로서, 인간으로서 온전히 이해한 듯한 착각마저 든다. 비록 현실은 지독했을지언정 어머니와의 시간을 품은 그 시절의 풍경을 다정한 짝과 쌍이라는 개념으로, 외롭지 않고 안정적이며 조화롭고 충실한 관계의 시간으로 기억하길 원하는 그 간절한 마음이 와닿기 때문이다. 그리고 바로 그 순간에 〈내면으로〉 시리즈는 이 미술 거장이 판화라는 매체의 개념과 특성을 얼마나 창의적으로 활용했는지 증거하는 작업에서 미술과 삶을 이어 내는 작업으로 진화한다. '영혼의 창'인 두 눈에 비친 집, 나무, 잎사귀, 동네 아이들, 그리하여 자기가 살아온 모든 순간으로부터 위로받고자 열망한 부르주아가 과거의 자기 존재에게 보내는 치유의 메시지. 역시, 부르주아에게 이유 없는 작업은 없다.

나도 언젠가는 결혼해 아이를 낳게 될 거라고도 혹은 미

술 관련한 일을 하게 될 거라고도 전혀 예상하지 못한 지난 2000년, 영국 여행을 갔다가 우연히 테이트모던 터바인홀에 설치된 탑 형태의 작품 〈아이 두, 아이 언두, 아이 리두 I Do, I Undo, I Redo 〉(2000)를 만났다. 모성을 받기만 했을 뿐 베풀어 본 적 없었던 당시의 젊은 내게 이 작업은 모성이라는 관념을 성찰하고 나를 관조하는 시간을 선사했다. 다른 차원의 세계로 향하는 듯한 나선형 계단을 한 칸씩 딛고 올라가니 여러 개의 거울이 기다리고 있었다. 자궁 속 태아를 대면하는 듯한 거울, 현재의 나를 만날 수 있는 거울, 그리고 나를 둘러싼 세상을 볼 수 있는 거울. 작품을 통해 부르주아라는 작가가 나를 조용히 안아 준 듯한 느낌이었다.

생각해 보면 훗날 부르주아가 남성성과 여성성의 차이를 초월하는 모성, 즉 인간성의 본질을 관조할 수 있었던 것도 평생 치열하게 대면하고 진정으로 슬퍼했기 때문이 아닐까 싶다. 분노와 슬픔 사이의 진심을 방해하고 마비시키는 건 두려움이라는 감정이다. 노년의 부르주아가 몰두한 작업들은 모두 자신을 괴롭힌 대상이 아버지가 아니라 자신의 감정이었음을 인정하는 데서 비롯되었다. 위의 〈내면으로〉 시리즈나 〈아이 두, 아이 언두, 아이 리두〉를 비롯해 어린 시절의 수수께끼와 비밀, 그리고 잔인했던 마법을 모두 천에 수놓아 헝겊책의 형태로 만들거나 꽃 그림을 그리고는 '보내지 못한 편지'라 일컫던 작업들은, 그래서 초연할 수 있었다. "꽃은 아버지의 부정을

용서해 주고 나를 버린 어머니를 용서해 준다. (…) 꽃은 나에게 사과 편지이고, 보상과 회복을 이야기한다."•

오랜 세월 두려움 때문에 제대로 직면하지 못한 시간, 이해하거나 이해받지 못해 지옥이었던 자신이라는 타자를 미술을 통해 만나고 마침내 화해한 예술가. "나에게 예술은 두려움을 넘어서기 위한 작업"• 혹은 "내 자신의 정신분석학이자 나만의 공포와 두려움을 볼 수 있게 해 주는 어떤 것"•이라는 부르주아의 고백은 절대 그 삶을 벗어나거나 미술 세계를 공허하게 부유한 적이 없다. 그녀는 그렇게 다시 살아내고undo, 힘겹게 원형으로 돌아간redo 후에야 한밤중에 깨어 우는 것 이외에 아무것도 할 수 없었던 어린 자식으로서의 부르주아와 작별할 수 있었다.

사실 부모에게 받은 지독한 트라우마를 작업화하는 예술가는 부르주아 이외에도 많다. 어쩔 수 없이 부모는 자식에게 가장 먼저 좌절과 환희를 가르치는 생애 첫 관계의 대상이기 때문이다. 그렇다면 자식에게 받은 상처를 작업으로 이야기하는 예술가도 과연 있을까? 글쎄. 이번 전시를 준비하면서 이런 질문을 새삼 떠올리게 된 건 나 자신이 부모인 동시에 자식이라는 사실을 나날이 실감하고 있기 때문이다. 점차 나이 들어 가면서 아이의 두려움뿐만 아니라 부모의 두려움을 목격하는 일이 잦아졌다. 아이는 두려움의 정체를 몰라 이불 속에서 울고, 부모는 두려움을 감추려고 홀로 흐느낀다. 자식은 알고 싶은 부모의 속

마음을 몰라서 슬프고, 부모는 모르고 싶은 자식의 속마음이 선명하여 슬프다. 부모에게 상처받는 자식의 사연은 늘 가슴이 아프지만, 자식에게 상처받은 부모를 지켜보는 건 더 괴로운 일이다. 자식은 제 부모의 과오를 기를 쓰고 기억하려 하고 이를 동력으로 살기도 하지만, 부모는 자신이 아니라 자식을 지키기 위해 그들의 잘못을 본능적으로 망각하려 애쓴다. 어떤 관계에서든 친절해지기 위해서는 충분히 잔인해져야 한다지만, 부모는 자식에게 잔인해질 용기를 차마 발휘하지 못한다. 부모는 자식을 키울 때 용감하지만, 자식은 부모에게 맞설 때 용감하다. 늙은 부모가 어린 아이보다 더 가여운 이유는 더 많이 기억하고 더 오래 사랑하기 때문이다.

나는 종종 부르주아의 드로잉, 남근을 가진 인간이 자궁에 아이를 품은 붉은 그림 〈머테널 맨Maternal Man〉(2008)을 떠올린다. 물론 이 작품에 대한 의견은 매우 분분하다. 제 몸에 '새끼'를 지닌 여성이 감당해야 하는 근원적인 아픔과 두려움을, 남성들이 결코 알 수도 없고 알 턱도 없으며 알려고 하지도 않는다는 비판의 의미를 담았다는 의견이 지배적이다. 하지만 나는 이 작품을 볼 때마다 부모이자 자식이었던 부르주아가 여성성 혹은 남성성의 문제를 떠나 인간 존재의 본질을, 또 다른 인간(자식)을 품고 사는 인간(부모)에 대해 묻고 싶었을 거라는 확신이 든다. 부모와 자식 간에는 서로 필연적으로 감내해야 할 부분이 있다. "I love you. Do you love me?"라고 강박적으로 써 내려

간 부르주아의 또 다른 작품 〈아이 러브 유, 두 유 러브 미? I Love You, Do You Love Me?〉(1999)는 그래서 슬프기까지 하다. "나는 당신을 사랑해"와 "당신은 나를 사랑해?" 사이에는 보통 '그런데'가 자리한다. 연인들이 서로 애정을 확인할 때나 쓸 법한 이 전형적인 문장이 부모 자식의 관계로 옮겨 오는 순간 다른 텍스트가 된다. 어쩌면 그렇지 않을 수 있다는 불안이 전제되고 증폭되기 때문에, 부모는 할 수만 있다면 영원히 붙어 두어도 좋을 이 두려운 질문을 자식에게 감히 단도직입적으로 할 수 없는 것이다.

과연 루이즈 부르주아의 이야기가 베드타임 스토리 bedtime story로 적당했을까 싶지만, 얼마 전에 다시 아이들과 문제의 책을 읽어 보았다. 부모로서의 내 마음과 자식으로서의 내 마음이 다르지 않은 공평한 상태가 인간된 도리이건만, 간혹 두 마음은 속수무책으로 어긋나 치밀어 오르는 이율배반성과 죄책감에 나를 몸 둘 바 모르는 지경으로 몰아넣곤 한다. 소리 내어 책을 읽어 주면서, 처음 〈마망〉의 부러질 듯 연약하고도 강인한 다리를 실제 대면했을 때처럼 새삼 나와 나의 부모를 포함한 모두를 향한 지독한 연민이 엄습하는 통에, 한참이나 눈을 깜빡깜빡했다. 부르주아가 평생 부모 자식 관계를 지배한 지독한 두려움을 넘어서기 위해 예술이란 걸 했다면, 부모인 동시에 자식이기도 한 나는 그녀의 예술이 제시한 이 불가사의한 관계를 거머쥐고는 영원히 없을 정답을 찾으려 애쓰고 있다. 그리고 그때

마다 부르주아의 그 유명한 전언들이 나의 머리에서 가슴으로 옮겨 온다.

"미술은 복원이다. 그 목적이란 삶의 상처를 치료하는 것, 개인의 두려움과 불안이라는 파편화된 대상을 완전한 무엇으로 만드는 일이다."•

안나 마리아 마욜리노, 〈아슬아슬하게^{Por um Fio}〉, 1976

From the series Photopoem-action, black and white analogue photograph, 44.5×65cm,
The Museum of Comtemporary Art, Los Angeles,
Solo exhibition 〈Anna Maria Maiolino〉 installation view, 2017, Photo by Heijeong Yoon

오늘을 사는
윤혜정의 '삼대'

우리 집에는 여성 삼대三代가 산다. 할머니, 나(엄마), 딸. 누군가
의 딸이고, 누군가의 딸을 낳았으며, 누군가의 딸을 키우고 있거
나, 누군가의 딸을 낳을지도 모른다는 절대적인 공통점을 공유
한 여자들 혹은 '두 명의 엄마'와 '세 명의 딸'이다. 출산이라는
자연의 압도적인 경험과 육아라는 절체절명의 과정을 통해 물
리적으로, 은유적으로 연결된 '엄마와 딸'은 신체성과 경험을 관
통하는 태생적인 정체성의 문제를 부지불식간에 공유한다는 점
에서 '아빠와 아들'과는 좀 다르다. 물론 자주 만난다고 반드시
친하다 할 수 없듯이 '가깝다'가 곧 '문제없이 다정한 사이'를 의
미하지는 않는다. '피아彼我 간에 구분이 안 되는 전쟁터에 있는
사람'처럼 각별하지만 그래서 더 끔찍할 수도 있고, 애틋하지만
그래서 더 지긋지긋할 수도 있으며, 대부분의 경우에는 이 모두
의 경계를 들락날락한다. 언어학자인 데보라 태넌이 "엄마와 딸
사이의 관계는 문자 그대로 모든 관계의 어머니"라고 말한 것도

이런 이유에서일 것이다. 엄마와 딸의 관계가 다른 관계에 근본적인 영향을 끼친다는 사실을 인정하기도 전에, 서로에게 서로가 모르는 마음 속 연서를 썼다가 내동댕이쳤다가 거뒀다가 찢었다가 다시 쓰기를 반복하는 식이다.

우리 세 여자는 종종 기다란 소파에 앉아 서로의 몸에 비스듬히 기댄 채 늘어져 있거나 야밤에 운동을 빙자한 수다 산책을 나가기도 하는데, 그럴 때마다 나는 문득 이렇게 몸과 몸을 맞대고 삶을 꾸리는 이 여자들이 각기 다른 성性을 갖고 있다는 사실을 새삼 자각하곤 한다. 그렇다고 해서 우리가 반드시 같은 성을 가져야만 한다는 의미는 아니며, 이에 대한 명분과 당위를 제대로 논하자면 책 한 권으로도 부족할 것이다. 오히려 바로 그 이질적인 지점에서 핏줄이나 혈연 혹은 성격이나 취향으로는 설명되지 않는 직접적이고 구체적인 연대감이 느껴진다는 것이 놀라울 뿐이다. 게다가 그조차 자의적 연대가 아니라 필연적인 연대다. 이렇게 다름에도 동질감을 느낄 수 있고, 굳이 결의하지 않았는데도 같은 방향을 볼 수 있다니. (적어도 나의 경우에는) 육아라는 명백한 목적에서 시작한 연대인 동시에 언젠가 목적을 이뤘다 해도 결코 끝낼 수 없을 매우 강력한 연대다. 동서고금 세상에서 가장 평범한 서사인 동시에 언젠가 가장 특별한 사연의 결정체를 서로의 삶 저변에 심어 일굴 수밖에 없는 동지들의 연대다.

몇 년 전에 로스앤젤레스 현대미술관에서 안나 마리아 마욜리노Anna Maria Maiolino(1942~)의 작업 〈아슬아슬하게Por um Fio〉(1976)를 처음 만났다. 왼쪽부터 할머니 비탈리아Vitalia, 엄마 안나Anna, 딸 베로니카Veronica가 하나의 실을 물고 나란히 앉아 있는 모습의 사진. 세 여자의 입에서 입으로 연결된 실은 세대를 넘어 지속될 삶의 여정을 상징하는 매우 직관적인 동시에 시적인 장치다. 가족이라는 형태로 묶인 여자들의 연대감이 이렇듯 세대와 대륙을 초월할 만큼 보편적임을 알게 된 나는 한동안 작품 앞을 떠나지 못했다. 이 세 여성은 모녀 관계이지만, 에콰도르, 이탈리아, 브라질 등 각기 다른 곳에서 태어났으니 엄밀하게는 기원이 다른 존재들이기도 하다. 오늘날 브라질에서 가장 활발하게 활동하는 여성 작가 마욜리노는 1942년 이탈리아의 어느 가난한 집안에서 태어났다. 열두 살 때 아버지와 어머니, 그녀를 포함하여 아홉 명이나 되는 남매들은 '살기 위해' 베네수엘라로 이동했고, 다시 브라질로 터를 옮겨 갔다.

마욜리노가 미술 세계의 변방인 브라질에서, 게다가 1960년대부터 1980년대까지 군사독재 정권하의 처참한 사회에서 작가로서 그리고 인간으로서 살과 뼈를 발라내며 살아남은 시간을 나는 감히 상상하지 못한다. (한국에서는 그녀의 전시를 아직 선보인 적 없지만) 수년 전부터 전 세계에서 열리고 있는 각종 회고전들은 이런 그녀가 이민자로, 예술가로, 여성으로 살며 마주한 문제의식과 미술 언어의 함수관계를 인정하여 공유하는 유의미한

자리로 해석된다. 소속감, 정체성, 욕망 등을 탐구해 온 그녀의 작품은 거의 전 매체와 재료, 그리고 소재를 아우르는데, 그중에서도 'fotopoemação', 즉 '포토포엠-액션Photopoem-action'이라는 장르의 사진을 활용한 작품은 그 후 50여 년 동안 이어지고 있는 그녀의 작업 세계의 근원과도 같다. 이랬든 마욜리노의 다른 작업에도 반복해 등장하는 '입'은 사회적 욕구(언어와 주장)와 생리적 욕구(배고픔과 식욕)의 관계를, 나아가 해방과 구속을 상징한다. 한 인간으로서 평생 마주한 궁핍함과 속박, 그리고 한 예술가로서 평생 마주한 소통의 단절과 욕망의 절단 상태는 그녀에게 별개의 문제가 아니었다.

나를 붙잡은 이 당당한 사진 작품은 작가의 상상력과 인간의 조건에 대한 성찰, 그리고 일상 속 사회 문화적 결핍에 대한 예리한 인식 등으로 점철되어 있다. 그리고 보면 사진 속 세 여자는 손을 굳건히 잡고 있는 것도 아니고, 어깨동무를 하고 있는 것도 아니며, 단단한 무언가로 서로의 몸을 결박한 것도 아니다. 언제 끊어질지 모르고 자칫 놓칠 수도 있는 실을 입에 물고 있다는 것은 부박한 삶을 지켜 온 충만한 사랑과 절박한 연대감은 물론 그 반대편에서 도사리는 삶의 취약성과 일시성, 그리고 운명의 굴레를 암시하기도 한다. 공교롭게도 작품 제목 "Por um Fio"는 영어로 'By a Thread', 한국어로 '아슬아슬하게' 혹은 '가까스로' 정도로 번역될 수 있다.

그러고 보면 우리 집 여자들도 입을 통해 가장 먼저 연대감을 확인하곤 한다. 나는, 사십 대 중반을 훌쩍 넘긴 내가 이렇게나 '엄마'라는 호칭을 많이 쓰면서 살 거라고는 전혀 예상하지 못했다. '친정 엄마'라는 단어는 언제나 마음 한쪽을 먹먹하게 하지만, 지금 내 입에서 튀어나오는 '엄마'는 일곱 살 아이만큼 철이 없다. 마찬가지로 나의 자식들에게는 내 이름 석 자보다 '엄마'가 더 친숙할 것이고, 그래서인지 나는 그들에게 나 자신을 가리킬 때도 '엄마'라 한다. 내가 대체 왜 15년 전 결혼식장에서 어딘가로 팔려 가기라도 하는 딸처럼 펑펑 울었나 싶을 정도로, 마치 우리의 이름이 '엄마'인 양 우리는 매일매일 서로의 엄마를 부르고, 서로의 엄마라 불린다.

이렇게 딸을 결혼시킨 나이 든 엄마들과 엄마가 된 다 큰 딸들이 부대끼며 함께 살게 된 건, 요즘 아이들이 태어날 때부터 핸드폰에 익숙한 것만큼이나 동시대적인 현상 중 하나다. '지난 20년 동안 처가살이는 세 배 이상 늘었고, 시집살이는 절반으로 줄었다'는 류의 소식은 단골 뉴스 소재다. '가장 자주 접촉하는 성인 자녀가 누구냐'는 질문에 대한 답이 10년 전만 해도 장남이었으나, 지금은 장녀로 바뀌었다는 것도 예측가능한 현상 중 하나다. 여자들의 사회 활동이 활발해지면서 친정에 육아를 맡기는 일이 늘었고, 전통적 구성의 가족이 해체되는 대신 외가 위주로 재편성되고 있다는 진단은 딱히 특별할 것도 없는 상식이 되었다. 심지어 얼마 전에는 이이나 이순신

등 걸출한 역사적 인물들이 알고 보니 외가에서 자랐다는 기사까지 봤는데, 기사의 가치를 떠나 요지는 새로운 모계사회가 도래했다는 데 모두들 이미 동의한다는 것이다.

코페르니쿠스적 전이에 맞먹을 만한 시대적 변화를 주도하다시피 힌 '여자들'의 행렬에 몸을 얹은 나의 심경은 상당히 복잡하다. 무엇이 진정한 모계사회인가에 대한 답은 번번이 길을 잃은 채 외가 의존 현상이라는 단편적인 결론에 이르곤 한다. 육아의 책임을 나의 엄마인 외할머니에게로 전가하고 하는 수 없이 그 여파를 그녀의 남편이자 나의 아버지인 외할아버지와 공유하면서, 나의 육아가 외가 전체의 일이 되어 버린 것이다. 그래서인지 언젠가부터 "친정 엄마가 아이들을 봐 주셔서 참 좋아요"라고 말하는 나 스스로가 참 염치없다 싶다. 혹자들은 남의 속도 모르고 부러움을 표하지만, 엄밀히 이는 부러운 상황이 아니다. 다 큰 여자가 늙은 엄마의 남은 삶을 담보로 한 도움을 빌린다는 건 상당히 많은 걸 시사한다. 엄청난 육아 비용은 차치하고라도 내 아이를 남의 손에 키우고 싶지 않다는 전근대적 발상이 깔려 있으며, 아이도 잘 기르고 일도 잘하고 싶다는 욕심에 또 다른 여성을 육아의 세계로 끌어들였다는 사실은 죽을 때까지 켕길 일이고, 야근이 잦은 업무의 특성을 이용해 엄마의 측은지심을 자극했다는 사실은 늘 죄스럽다. 그래서 오늘도 나는 당연히 여기가 엄마 집이라 우기지만, 솥단지 옮겨 다니는 걸 질색하던 엄마의 마음에는 늘 돌아가

야만 하는 그녀만의 집이 자리한다.

젊은 시절에 엄격한 가부장제와 혹독한 시집살이를 모두
겪은 우리의 엄마 세대는 할머니가 되어 다시 '딸집살이'를 해
야 하는 운명에 처해 있다. 즉, 내가 아닌 나의 엄마가 변화의 직
격탄을 고스란히 맞은 셈이다. 게다가 지금 그녀는 배울 만큼 배
우고 일도 곧잘 해내던 당신의 똑똑한 딸이 결국 사회와 가정 모
두에서 이중 부담을 지는 상황을 최전선에서 목격하고 있다. 서
양인 최초로 티베트불교에 귀의한 비구니 스님 텐진 빠모Tenzin
Palmo가 어느 인터뷰에서 말했다. "여성들의 역사는 일부 전진
한 것처럼 보이지만 후퇴한 면도 있습니다. 현대 여성들은 전보
다 더 많은 짐을 지고, 스트레스도 더 많이 받고 있지요. 옛날 여
성들은 비록 넓은 시야를 가질 수는 없었지만, 적어도 집에서만
큼은 자신의 왕국을 가질 수 있었습니다. 하지만 오늘날의 여성
들은 집과 직장 두 곳에서 왕국을 갖기 위해 애써야 합니다."•
수십 년 동안 동굴에서 독거 수행했다는 스님조차 뚜렷한 해결
책은 아직 잘 모르겠다고 백기를 들어 버린, 정말이지 딸들의 뿌
리 깊은 잔혹사. 그러나 엄마에게 감히 하소연을 할 수는 없다.
우리는 적어도, 그녀들보다는 주체적으로 살아왔고, 그렇게 살
수 있음을 잘 알고 있기 때문이다.
　　현재의 시간이 수십 년 후의 내게 어떤 영향을 끼칠지
는 아직 잘 모르겠다. 이 나이가 되어서도 여전히 독립하지 못

한 듯한 심리적 상태, 즉 '내 아이들을 스스로 키우지 못했다'는 일종의 패배감이 역설적으로 슈퍼우먼 콤플렉스를 상기시켜 중년의 나를 여전히 혼란기에 붙잡아 앉히곤 한다. 남편과 함께 아이를 키우면서도 주경야독으로 대학원에 다닌 한 후배가 내게 직언했다. "선배, 잘 생각해 봐요. 노모를 고생시킨다는 개념을 떠나서 제도적 문제를 개인이 자진해서 떠안은 꼴이 잖아요. 오늘을 살기 위해 본질을 외면하고 있진 않나요?" 나는 아무런 대꾸도 하지 못했다. 그녀 말마따나 사회의 문제를 개인의 문제(자본, 노력, 희생 등)로 치환하는 건 근본적인 해결책을 찾으려는 노력을 무화하거나 유예하는 가장 손쉬운 방법이기 때문이다. 공동체적 인식 자체가 결여된 육아의 악순환은 '내 새끼'를 키우는 데만큼은 뭐든 감수하겠다는, 당찬 현대 엄마들의 강한 모성애가 동력이 된다. 모성애가 현대사회의 가장 강력한 신화였다고 주장하는 책의 문장에 밑줄을 쫙 그으면서도 막상 실천할 수 없었던 나 같은 엄마가 한둘이 아닐 것이다.

몇 년 전, 알랭 드 보통Alain de Botton이 세계여성경제포럼에서 '새로운 모계사회'를 주제로 연설한 적이 있다. 당연히 나는 그에게서 현답을 얻을 수 있을 거라 확신했다. 작금의 모계사회에 대한 타당성의 근거라든가, 이 혁명적 변화를 수용하고 대처하는 법이라든가, 그러니까 나 같은 고단한 워킹맘을 위로할 만한 주옥같은 문장들 말이다. 하지만 그가 어떤 남자인지 잠시 잊고 있었던 것 같다. "나의 가장 큰 불행이 되었을 만한 일은?"

같은 프루스트Marcel Proust의 질문에 "어머니 혹시 할머니를 몰랐다면"이라 답하던 이 여성 친화적인 남자는 기대와 전혀 다른 답을 내놓았다. "현대사회에서 우리 일의 대부분은 돈에 의해 평가됩니다. 육아는 경제적 가치와 무관해 보이기 때문에 저평가되고 있지요. 우리는 대기업에 다니거나 전문직에 종사한다는 사실에는 존중을 표하는 반면 회사를 그만두고 아이를 돌보고 있다는 말에는 시큰둥해합니다. 심지어 돈을 벌지 않는다는 사실을 창피하게 여기기도 하죠. 왜 우리 사회는 '어머니인 상태'를 무시하는 걸까요? 물질적인 세상에서 다음 세대를 기르는 공헌은 눈에 보이지 않습니다. 육아는 희생, 인내와 같은 많은 '기술'이 뒤따라야 하는, 이 사회에서 가장 명망 높은 일입니다."

육아와 일의 부담을 모두 끌어안은 여자들이 사회생활에 매진할 수 있도록 그 무게 중심을 나눠 갖는 것이 아닌 '어머니의 상태'를 존중하는 것, 그것이 알랭 드 보통이 정의한 진정한 신新 모계사회다. 그는 여성 정책을 고민할 때 경력 단절 여성들을 위한 자리를 마련하거나 육아에 보수를 지불하자는 식의 현실적 접근이 영향력을 발휘하기 위해서는 육아가 그 자체만으로도 가치 있는 일이라는 인식 전환이 선행되어야 한다고 했다. 육아 및 가사 노동이 제대로 인정받지 못하는 한 직장 내 여성의 일과 역할 역시 온전한 가치를 찾지 못할 거라는 것이다. "여성들에게 속해 있던 가치들, 즉 존중, 자비, 공감, 이해 같은 여성성에 기반한 새로운 경제 지표가 만들어져야 합니다. GDP 같은

지표는 행복과 관계가 없으니까요.” 그러므로 남성과 여성 모두 그간 폄하된 여성적 가치관을 되살려 균형을 맞추는 것이 미래의 단서가 될 것이다. 언젠가 미국의 전前 대통령 오바마가 딸의 공연을 가느라 정치 모임에 참석하지 못했다는 뉴스를 보면서, 나는 이런 균형 잡힌 여성성이 필요한 쪽은 내 남편이 아니라 나 자신이라는 사실을 시인해야 했다.

다양한 인터뷰 자리에서 안나 마리아 마욜리노는 “내게 저녁식사 자리는 대학이나 마찬가지였다”고 회고했다. 집에서 만든 요리를 식구들과 마주 앉아 (입으로) 먹고 (입으로) 이야기 나누는 그 자리가 세상을 배울 수 있는 문명의 핵심이자 예술적 사유가 시작된 중요한 순간이었다는 것이다. 과연 저녁식사 시간은 선언하기에도 좋은 기회다. 어느 날 저녁을 먹던 딸이 말했다. “나는 결혼을 안 할까 해.” 대체 무슨 소리인가? “엄마를 보니, 아이를 낳아 키우면서 자기 일을 한다는 게 너무 힘들고 고단한 것 같아. 난 자신 없어.”

내가 얼마나 데친 시금치처럼 굴었길래 저러나 싶은 죄책감과, 자식들에게 마냥 행복한 모습을 보이려 애쓰는 것도 일종의 강박이지 않나 하는 자기변명이 그 짧은 시간에 뒤엉켜 말문이 막혔다. 그나마 긍정적인 건 문제를 해결하기 위해서는 그 문제를 인식하는 것이 먼저라는 것이고, 적어도 딸은 작금의 상태를 공고히 하는 데 일조하고 있는 엄마라는 인간

의 상태를 인식하고 파악해 내게 알려준 셈이다. 그러니 내가 할 일은 내 딸의 아이를 지금 나의 친정 엄마처럼 봐 주는 것이 아니라 현명한 답을 낼 수 있는 세상을 만드는 데 기여하는 것일지도 모르겠다. 모르긴 해도 마욜리노 역시 세 여자가 입에 물고 있는 실을 끊어 내야 할지, 더 튼튼한 실을 물어야 할지의 문제를 두고 평생 고민해 오지 않았을까.

지금으로부터 90여 년 전에 출간된 염상섭의 『삼대』는 조 씨 가문 삼대가 살아온 궤적을 통해 시대적·세대적 비극을 다룬다. 나는 고민한다. 오늘을 사는 윤혜정의 '삼대'를 사실주의로 쓸 것인가, 낭만주의로 쓸 것인가, 아예 초현실주의로 쓸 것인가. 어쨌든 우리는 『삼대』가 본래 연재 소설이었음을 기억할 필요가 있고, 삶은 여전히 지속되고 있다. "한 해가 가고 있으니 내년에 다시 생각해 보렴. 시간은 아직 넉넉하니까." 세상을 가장 오래 살아 낸 딸의 외할머니가 외손녀의 돌발 선언에 놀란 기색도 없이 이렇게 말씀하셨다.

최욱경, 〈성난 여인^{La Femme Fâche}〉, 1966

Oil on Canvas, 137×174cm, Collection of Leeum Museum of Art

일어나라!
좀 더 너를 불태워라

잿빛 하늘이 차가운 공기를 품은 2021년의 어느 초겨울 오후, 국립현대미술관 과천관에 자리한 최욱경Wook-Kyung Choi(1940~1985)의 작품 앞에 선다. 개인 소장품인 까닭에 처음 만나는 〈마사 그래함Martha Graham〉(1976)이라는 무려 세로 1미터, 가로 2.5미터가 넘는 대작이다. 현대무용의 전설 마사 그레이엄의 격정적인 몸짓에 영감받은 화가가 내면에서 용솟음치는 무언가를 주체하지 못하고 연필로 수만 번 그어 가며 완성했을 그림이다. 일견 막 비상하려는 새의 형상이지만, 나는 오히려 등줄기에서 돋아난 날개를 막 펼쳐 날려는 인간일 거라 믿고 싶다. 원체 강렬하고 대담한 최욱경의 그림에 흑백 연필의 필치가 섬세한 사유의 순간을 더하여, 조각난 현실에서도 묵묵히 캔버스를 채워 갔을 순간을, 그토록 절실히 날고 싶었던 심정을 복기하도록 이끌기 때문이다.

그녀의 작업은 시기별로 변화했지만, 몇 년도의 작품이든

간에 한결같이 특유의 에너지로 작품 사이에 보이지 않는 공간과 관계를 만들어 낸다는 공통점이 있다. 이 그림 앞에서 몸을 완전히 뒤로 돌리면 같은 시기에 제작된, 총천연색으로 빛나는 또 다른 대작 〈환희〉(1977)에 시선이 가닿는다. 멀리서도 마구 나부끼는 꽃잎의 운동감이 고스란히 심지어 입체적으로 느껴진다. 꽃잎이 바람에 스스로를 내맡긴 건지, 생의 충만함에 작가의 마음이 춤추고 있는 건지 어쨌든 '스스로 유희의 대상이 된' 작품들이 오감의 리듬을 일깨운다.

한편 국립현대미술관에서 전시가 열리기 몇 달 전인 지난 2021년 봄, 파리 퐁피두센터에서 개최된 전시 《여성 추상미술가들Women in Abstraction》은 그해 가을에 구겐하임미술관으로 장소를 옮겨 한 번 더 선보였다. 20세기부터 21세기까지 추상미술 작업을 해 온 힐마 아프 클린트, 일레인 드 쿠닝, 루이즈 부르주아, 에바 헤세 등 여성 작가 106명의 작품을 모은 이 자리에 한국 작가 최욱경이 포함되어, 그녀의 1960년대 주요 작품 3점이 출품되었다. (얼마 전에는 퐁피두센터에서 최욱경의 작품을 소장했다는 뜻을 밝혔다.) 미국에 체류하기 시작한 1960년대는 최욱경이 자기 정체성과 조형 언어를 특히나 강렬하게 표현하고, 미술과 예술을 초월하여 세상의 가능성을 향한 열망과 용감한 예술적 실천으로 가장 충만한 시기였다. 그래서 당시에 그려 낸 회화를 보면 한결같이 거칠고 대담한 붓질로 펄펄 살아 날뛰는 것 같다. 현재 리움미술관의 부관장이자 2016년 국제갤러리에서 열린 최욱경

개인전을 큐레이팅한 김성원은 이번 퐁피두센터 전시 도록에서 이를 다시금 강조한다. "최욱경은 진정한 선구자였다. 여성 작가들이 예술가로서 인정받기 어려웠던 시대에 태어나, 남성중심적 사회에서 팽배했던 여성에 대한 비합리성, 편견, 억압 등을 일찍이 인지했고, 이를 오롯이 예술에 대한 열정 하나로 극복하고자 했다."•

　　이러한 일련의 전시들이 단순히 해외의 권위 있는 미술 기관에서 열렸기 때문에 의미 있는 건 아니다. 우리에게 '미지의 예술가'로만 알려진 최욱경을 객관적 타자의 시선이 제시하는 지형과 좌표를 통해 '한국 추상회화의 새 기법과 흐름을 이끈 국내 최초의 여성 작가'라는 존재로 기억하도록 조언하기 때문이다. 작가가 작고한 직후 회고전을 열었던 국립현대미술관이 다시 그녀의 개인전을 개최하기까지 무려 30여 년의 시간이 걸렸다. 최욱경이라는 존재는 단순히 한국 미술의 위상이 얼마나 높아졌는지가 아니라 한국 및 세계 미술계의 시선과 태도가 어떻게 변화했는지를 보여 주는 일종의 증거 혹은 끝내 외면할 수 없었던 질문이 된 셈이다. 그때나 지금이나 최욱경은 존재하고 있었다. 다만 우리가 그녀를 잘 몰랐을 뿐이다.

　　한동안 한국의 숱한 평론가들은 최욱경을 조지아 오키프와 같은 역사적인 스타 예술가에 빗대곤 했다. 원색을 즐겨 썼고 꽃과 자연의 생명력을 사랑했다는 사실도, 최욱경이 오키프

가 여생을 보낸 바로 그 뉴멕시코에 머물며 영감받았다는 일화도 함께 회자되었다. (물론 오키프 역시 더할 나위 없이 훌륭한 작가다.) 하지만 두 사람은 엄연히 다르다. 기본적인 회화 기법도 그렇거니와 예컨대 오키프와 사진가 앨프리드 스티글리츠의 관계는 세기의 로맨스로 기억되지만, 최욱경의 사생활은 거의 알려진 바 없다. 따라서 오키프의 성공에는 그녀의 재능, 노력과 함께 연인의 후원이 한몫했다는 혐의가 끈질기게 따라다니지만, 최욱경에게는 그럴 만한 조력자가 (어쩌면 필요) 없었다. 오키프가 활동한 당시 서구 미술계가 아무리 척박했다 한들 한국 미술계보다 더 나쁘지는 않았을 것이다. 더욱이 오키프는 아흔아홉 살까지 살며 충분한 연구 거리를 남겼으나, 1940년에 태어나 1985년 사십 대 중반에 돌연 세상을 떠난 최욱경이 자기 세계를 구축하는 데 주어진 시간은 불과 25년 남짓이었다. 최욱경을 따라다니는 '요절한 비운의 여성 천재 화가'라는 전형적인 수식어는 고개를 주억거리게 하면서도 한편으로 그녀를 인식하는 다른 진일보한 시선이 필요함을 상기시킨다.

그럼에도 두 명의 여성 작가에게 피해갈 수 없는 공통 지점이 있다면, 남성들의 독무대였던 미술계에서 '어떠한 미술 사조에도 구애받지 않는 독창적인 작품 세계를 구축하고 전위적인 흐름을 선도'한 운명이라는 것이다. 이를테면 미술학자 린다 노클린이 미술사에 길이 남은 「왜 위대한 여성 미술가는 없었는가?」라는 논문을 발표한 건 1971년의 일이지만, 최욱경

은 그 시절은 물론이고 세상을 뜨는 그날까지 주류 미술계의 헤게모니 밖에 있었다. 미국에서 수학하고 활동한 시기인 1960년대에 그녀는 그저 '동양 여자 화가'일 뿐이었다. 1979년 다시 찾은 한국 미술계 역시 크게 다르지 않았다. 단색화가 대세였던 가운데 민중미술이 태동했고, 화단의 전통 세력이 제 권위를 지키기 위해 애쓰는 상황에서 '돌아온 이방인' 최욱경은 또 다른 이방인이었다. 이는 '해외 체류 혹은 활동'을 '도미渡美'라 칭하던 시절의 한계이자 "딸 자랑"이라는 제목의 잡지 칼럼이 인기를 얻던 1960년대에서 한발도 나아가지 못한 현실, 그리고 지금까지도 공공연히 통용되는 '여류' 작가라는 명칭이 시사하는 태생적 문제다.

1968년 8월 22일자 『중앙일보』에 게재된 최욱경의 기사에는 이런 문단이 등장한다. "흔히 그의 그림만 보아 온 외국인은 노련한 사십 대 남성 화가의 작품이라는 평. 막상 최 양이 나타나면 '당신 같은 조그만 동양 소녀가!' 하고 미국인들은 놀라 버린다. '미국 사회도 외국인이니 여자이니 하는 조건을 내세웁니다. 남자, 여자의 구별은 싫은 것 중 하나예요. 재질과 의지란 개개인에 따른 것이지 성별로 제약받을 필요가 없습니다.'" 문제의 '여류' 작가와 함께 수학한 마이클 애커스 같은 동료 작가들은 "최욱경은 종종 자신에 대해 고향인 한국에서는 용납되지 못할 성난 여성상이라 일컬었다"고 증언했다. 특히 1966년작 〈성난 여인La Femme Fâche〉을 보고 있자면, 그녀가 휘둘렀을 붓

끝에 위로와 동질감, 공감이 피어나는 신기한 체험을 하게 된다. 당시의 그녀는 현재의 내가 되고, 지금의 나는 과거의 그녀로 변모한다. 최욱경의 '자전적 추상'은 작가는 물론 그녀의 그림을 보는 지금의 우리에게도 유효하다.

최욱경이 구체적으로 언급한 적은 없었지만, 그녀 작업이 윌렘 드 쿠닝, 로버트 마더웰, 프란츠 클라인 같은 서양 추상 대가들의 작업에 두루 영향받았음을 알아차리기는 어렵지 않다. 하지만 최욱경의 추상이 그들과 다른 점이라면 형상과 내러티브를 배제하면서도 구상미술이 담보한 삶과의 필수불가결성을 잊지 않았다는 사실이다. 특히 부상당한 채 무릎 꿇은 군인을 묘사한 작품 〈이 피비린내 나는 싸움에서 승자는 누구인가?〉(1968) 같은 작품은 작가가 인종차별이나 사회문제 등의 당대 현실에도 예민하게 반응했다는 단적인 증거가 된다. '비실재적이고 무한한 공간으로서의 추상이 아닌 대상의 존재를 느낄 수 있는 현실에 기반한 추상'을 구축한 최욱경은 미술과 언어를 두 다리 삼아 기꺼이 땅에 디디고 섰다. 그러고는 추상주의의 중요한 기조인 '화가와 화면과의 끊임없는 대결'을 피하지 않았다. 이 대결에는 패자가 없었다. 사방이 막힌 세상 속에서 자아와 타인을 구분하지 않고 맹렬하게 열망한 자만이 지닐 수 있는 내적 에너지를 부려 놓았고, 이에 그녀의 캔버스는 환희와 분노, 생을 향한 애정과 집착이 도사리는 살아 있는 시공간이 되었다. 강렬

한 선과 색의 향연, 자유로운 동시에 엄격하고, 부드러운 동시에 사나우며, 추상적인 동시에 구체적이고, 대담한 동시에 내밀하며, 더없이 불안한 동시에 너무나 공고한 세계다.

가장 전통적인 장르인 회화가 동시에 가장 혁명적인 이유는 너무 많은 것을 드러내기 때문이다. 적어도 최욱경에게 그림을 그린다는 것은 심리적 행위인 동시에 어떤 의지의 선언이기도 했다. 그녀는 본인이 완성한 작품에 대한 만족의 정도를 '(이 작품과) 함께 살 수 있다' 혹은 '살 수 없다'로 구분했다. 이 기준은 최욱경이 팔기 위해, 전시하기 위해, 보여 주기 위해서가 아니라 살기 위해 그림을 그렸음을, 화가의 가장 절박한 마음을 역설한다. 그녀는 유난히 자화상 작업을 많이 했다. 특히 〈나는 세 개의 눈을 가졌다〉(1966)를 비롯한 다양한 스타일의 자화상들은 화가의 충돌과 갈등, 이방인의 소외감과 고독, 여성의 정체성에 대한 깊은 고민을 담고 있다고 평가받지만, 실은 그녀의 모든 그림이 그 자체로 자화상이었던 셈이다.

보는 이들의 감정에 단도직입적으로 가닿음으로써 모두를 자기 세계로 강렬하게 끌어안는 최욱경 작품 특유의 설득력도 여기서 기인한다. 화가로서의 열패감과 열망, 인간으로서의 순진무구함, 시대인으로서의 사유와 분노 등은 세찬 바람이 되어 그녀의 머릿속과 폐부를 휘저었고, 수십 년 후에 그녀의 작품 앞에 선 나를 춤추게 한다. 부딪치고 상처 입고 고뇌한 인간의 이 생생한 절규는 공감각적 심상으로 환원된다. 실제 최욱경

은 '무무당無無堂'이라 이름 붙인, 여의도에 있는 아파트 작업실의 벽면에 이렇게 적어 두었다고 한다. "일어나라! 좀 더 너를 불태워라!"

2021년 국립현대미술관에서 열린《최욱경, 앨리스의 고양이》전의 전반적인 구성이 불친절하고 혼란스럽다는 볼멘소리도 있었지만, 내 생각은 다르다. 이 비전형적 공간이 아니었다면 삶의 각 지점의 첨예한 에너지로 살아 숨 쉬는 최욱경의 작품들을, 오직 자유롭고자 한 그녀의 투쟁을 과연 한 공간에 품어 감당할 수 있었을까 싶다. 물론 공간이 구획화되지 않은 탓에 전시를 보는 동안 길을 잃고 다시 돌아와서 같은 작품을 또 보고, 그 작품을 이정표 삼아 다른 작품을 찾아가길 반복해야 했지만, 이상하게도 나는 그 여정이 전혀 성가시지 않았다. 최욱경의 작품으로 가득한 전시장에서는 길목마다 작품에 스며 있는 작가의 육성을 생생하게 느낄 수 있었다. 참을 수 없는 번민으로 아우성처럼 터져 나오는 신음과 절규, 동시에 참을 수 없는 기쁨과 환희로 내지르는 경탄과 환호성이 내내 상기되었다. 나는 그녀가 내민 손을 잡고 걸으며 최욱경의 삶도 어쩌면 이 전시장 곳곳을 자진해서 헤매고 있는 지금의 나와 비슷하지 않았을까 생각했다. 다른 점이라면, 나는 그녀의 생명력 넘치는 작업을 보며 길을 찾았고, 그녀는 그리고 싶다는 욕망을 등불 삼아 길을 찾았다는 것이다.

고독, 열정, 자유, 에너지, 폭풍, 속도, 날것, 격정, 탐닉, 맹목, 충동, 영혼, 고통, 환희, 내면…. 최욱경의 그림이 연상시키는 이러한 일련의 상태는 작품의 제목을 통해 재현된다. 대다수의 "무제" 가운데 종종 시적인 제목들이 작품만치 솔직하고 정직하며 이를 능가할 정도로 문학적이다. "어머니는 자수로 호흡한다", "부주의한 여자", "한때 당신의 그림자를 사랑했습니다", "불합격품", "뉴욕에서 온 항공 우편", "시작이 결론이다", "평화", "생의 환희", "바보놀이", "친구여 잘 있거라", "1974년도의 해결되지 않는 문제들", "죽음의 실제", "흐르지 않는 강물", "성난 여인", "시카고에서", "환원", "악몽", "몇 시입니까", "떠 도는 산", "나는 오직 딸기 아이스크림을 좋아합니다", "하늘의 연", "교육을 받은 무지한 소녀", "죽음과 부활의 협곡", "루스터 맨의 마법에 걸려", "악몽을 견디기에 정말 너무 길다", "아직도 새는 날아가고", "줄타기", "검은 거울 위에 비친 추억들", "바보 게임", "산에 안기고 싶다", "학동의 행복했던 추억", "실상과 허상들", "오후 3시", "비참한 관계"…. 상념을 반영하거나 일상을 상징하는 이 단어들을 모으면, 너무 일찍 세상을 떠나 우리가 미처 듣지 못한 작가의 내면을 들려주는 어엿한 시가 되고도 남는다.

실제 최욱경의 삶은 '시화일률詩畵一律'의 정신으로 구축되었다 해도 과언이 아니다. 미국에서 체류하던 시절에 직접 출간한 영문 시집 『작은 돌들Small Stones』(1965)에는 "언젠가 나는 바

다의 조약돌이 되고 싶다"고 쓰여 있다. 1972년에 처음 세상에 나왔으나 작가가 작고한 후 재발간된 덕분에 내 서재에도 꽂혀 있는 또 하나의 시집 『낯설은 얼굴들처럼』은 비록 최욱경의 작품을 가질 순 없을지언정 미술의 추상 언어로도 다 말하지 못한 작가의 시심을 품을 수 있도록 헤 준다. 특히 시 「니의 이름은」을 나직이 소리 내어 읽다 보면, 인간으로서 여성으로서 그리고 예술가로서 정체성을 찾고자 한 그녀의 온 생을 지배한 화두를 나에게 적용시키게 된다.

(…) 한 때에
나의 이름은
낯설은 얼굴들 중에서
말을 잊어버린 〈벙어리 아이〉였습니다.
타향에서 이별이 가져다주는
기약 없을 해후의 슬픔을 맛본 채
성난 짐승들의 동물원에서
무지개 꿈 쫓다가
〈길 잃은 아이〉였습니다
결국은
생활이란 굴레에서
아주 조그마한 채
아픔마저 잊어버린 〈이름 없는 아이〉랍니다

나의 이름은

〈이름 없는 아이〉랍니다.

　최욱경은 매우 꼼꼼한 사람이었다. 직접 쓴 시와 표지 작업에 참여한 문예지, 개인전 소식을 다룬 각종 매체의 기사 및 인터뷰, 직접 기고한 다양한 글과 초청장 원본 등을 부지런히 스크랩해 두었고, 덕분에 지난 2020년 국제갤러리에서의 개인전을 준비하던 우리는 그녀와 내내 함께하는 듯했다. 1976년 잡지 『공간』에 실린 최욱경의 대담 기사도 그때 읽게 되었는데, 「방황과 고뇌, 그리고 몰두하는 순간의 최대의 환희」라는 글이었다. 제목이 함축하는 이 상태는 예술가뿐 아니라 일과 삶에 일말의 소명 의식을 가진 자라면 누구에게나 적용되는 바다. 그러나 특히 예술가라는 인류는 우리가 모르거나 모르는 척하거나 알고 싶지 않거나 몰라도 되는 세상에 대한 통찰력을 발휘하기 위해 두 발 끝으로 삶과 감정의 가장자리에 서길 자처한 이들이다. 고단함을 넘어 고통스럽기까지 한 이 일을 온몸으로, 온 마음으로 기꺼이 실천한 이들, 그리고자 산 게 아니라 살고자 하여 그려야만 하는 이들을 두고 우리는 '천생 예술가'라 부른다. 최욱경은 자신이 대면한 인간적·작가적 시급성을 새로운 회화 언어를 탄생시키는 데 썼고, 우직한 소명 의식 덕에 끝끝내 외로웠다.

전시장에서 몇 시간을 보내면서 최욱경의 전 생애의 작품을 구석구석 만나고 나오던 길에 나는 그녀의 사진과 다시 조우했다. 높다란 사다리 위에서 작업하던 중 누군가가 가볍게 찍어 주었을 사진 속 최욱경은 더없이 환하게 웃고 있었다. "여자이자 화가로서의 경험은 내 창의력의 원천이 되었다"고 말하곤 한 최욱경은 누군가에게 호명받기 위해 애쓴 적 없이 스스로를 예술가로 호명했다. 그렇게 그리고, 그리고, 또 그리며 짧은 생을 불꽃처럼 살았다. 누군가의 삶은 그 자체로 영감이 된다. 최욱경이라는 예술가를 재발견 혹은 재평가하는 주체가 다름 아닌 우리여야 하는 것은 당신이나 나야말로 그녀가 그토록 꿈꾸고 희망한 앞선 시대를 현재로 살고 있는 당사자이기 때문이다.

"오랜만에 당신을 어제 밤 꿈 속에서 만났습니다. 낯익은 황금미소와 익숙한 친절임에도 격리된 채 닿을 수 없는 먼 사람이외다. 나 차라리 꿈 속에서나마 만나지 않았다면…. 이전처럼 꿈 속에서 당신은 다시 한번 날 슬프게 했습니다. 1992년 11월 8일 최욱경."

최욱경의 작품 중 그림인지 서예인지 모르게 붓으로 위와 같은 글을 써 내려간 작업이 있다. 1992년까지 살지도 못했으니, '1992년 11월 8일'은 작가가 애틋한 시적 상상력을 발휘해 맞이한 자기 미래의 어느 날일 것이다. 앞으로도 다시는 만나지 못할 최욱경을, 나는 간절히 만나 보고 싶다. "회화를 음악과 시

가 지닌 통렬함의 수준으로 끌어올리고 싶어"* 화가가 되었고, "산이 너무 아름다워서, 나는 슬프다"라는 제목을 지을 수밖에 없었고, 죽기 직전까지 본연을 찾아 헤맸으며, 스스로 미술사를 다시 쓰고 있음을 전혀 의식하지 않은 채 그저 그림을 그렸던 이 '작은 거인'은 그렇게 내게 와 '꿈의 작가'의 대열에 합류했다. 나는 허공을 향한 그녀의 선언 같은 독백에 귀 기울이고, 고통의 정체를 들여다보고자 한 그녀의 용기를 지지하며, 세상과의 상처받은 로맨스를 감수한 그녀의 삶을 응원한다. 이제야, 아니 이제라도.

V.

일상

Life

줄리언 오피, ⟨군중^{Crowd}⟩, 2009

LED wall mounted, 7800×9900cm, wall of Seoul Square, Seoul,
© Youngchae Park, Image provided by Seoro Architects

함께 걷고 싶다

지금은 2022년 1월 1일 새벽. 누군가 내게 새해에 무엇을 하고 싶은지 묻는다면, 나는 '걷고 싶다'고 답할 것이다. 언제 인파로 북적이는 거리를 걸어 봤는지 영 기억나지 않는다. 아마 2020년 초였을 거라 짐작해 보지만, 웬만하면 혼잡한 장소에서 어떤 무리에 휩쓸리는 상황은 어떻게든 피했을 나의 성향상 그조차도 정확하진 않다. 하지만 '거리두기'가 생존을 담보한 제1의 규율로 통용된 시대에 모르는 이들과 서로 부대끼며 길을 걷는다는 가장 단순한 이 행위야말로 태평성대의 명백한 증거였음을 새삼 깨닫게 된다. 그러니까 나는 지금 파리가 '위대한 혁명의 도시'일 수 있었던 건 '보행의 도시'였기 때문이라는 점을 떠올리며, 평범하기 짝이 없던 이 오래된 직립보행 행위가 현대인으로서의 내 존재를 증명했음을 통렬히 자각하며, 순수하게 활개 치며 걷던 그 순간들을 그리워하는 중인 것이다. 버지니아 울프는 『런던 거리 헤매기』에서 걷기를 두고 "자신의 짐스

러운 정체성에서 벗어날 수 있는 즐거운 경험"이라 했지만, 만약 그녀가 오늘을 살았다면 주옥같은 문장을 이렇게 고쳐 썼을 것이다. '자신의 짐스러운 정체성을 기꺼이 즐길 수 있는 진귀한 경험.'

사실 걷기가 얼마니 인간적이고 자유로우며 혁명적이고 예술적인 데다 철학적이기까지 한 행위인지를 피력하는 이른바 '걷기 예찬론'은 하루 이틀 된 얘기가 아니다. 수많은 관련서가 국내외에서 쏟아졌고, 수많은 전문가와 비전문가가 저마다 걸으며 키운 인문학적 소양을 피력했다. 그러나 상황이 이렇게 되고 나서야 나는 시대에 따라 걷기에 대한 인식의 정도나 해석의 방향이 이토록 달라진다는 걸 알게 되었다. 아무리 문화비평가 레베카 솔닛이 "인간은 걷는다, 고로 존재한다"라고 설파했다 한들 코로나 시국 전에는 호시절의 듣기 좋고 인용하기 유용한 공염불에 지나지 않았음을 고백해야겠다. 혹은 괴테나 루소처럼 창작 혹은 사유에 대한 영감을 욕망하는 방식 중 하나였거나, 삶과 걸음이 언제나 엇박자임을 실감하며 현대사회의 속도전을 자성할 수 있는 인간적인 장치 정도였을 것이다. 심지어 나는 그동안 "온몸으로 세상을 흡수하며 전진하는 걷기가 곧 문화이자 정치였고, 이를 통해 인류가 진화했다"라고 버젓이 쓰면서도 걷기의 진짜 의미를 온전히 알지는 못했던 것 같다.

숱한 예술가가 예술 작품의 주제로 그간 다루어 온 '걷기'를 보다 대승적으로 체감하거나 이해하게 된 것도 새로운 경험

이다. 대대로 예술가들에게 인간의 걷기는 훌륭한 소재 혹은 주제였고, 예술의 탈물질화와 인간 본성의 회복을 피력하기 위한 최소한의 시도였다. 물론 내가 무엇을 하고 있고 어떤 이상을 향해 나아가고 있는지를 고민하던 그들조차도 아마 이 예술적 걷기의 작품들이 첨예한 실존의 문제가 되는 시대가 올 거라고는 예상하지 못했겠지만 말이다. 예컨대 김수자는 몸을 바늘로, 길을 실로, 땅을 이불보로 상정하고는 두 발로 걸음으로써 대지에 스민 역사와 기억을 꿰매고 연결하여 치유한다는 의미의 〈소잉 인투 워킹Sewing into Walking〉(1994/1997) 작업을 선보인 적이 있다. 프랑시스 알리스와 리처드 롱 경은 도시와 자연에 흔적을 남기며 걷는 프로젝트를 진행한 바 있고, 자타 공인 '워킹 아티스트'인 해미시 풀턴은 관람객들에게 테이트모던의 터바인홀을 그저 천천히 걷게만 하는 참여형 퍼포먼스 〈슬로워크Slowalk〉(2011)를 진행했다. 예술적 동지이자 연인이었던 마리아 아브라모비치와 울라이는 만리장성의 양 끝단에서 서로를 향해 걷다가 중간에서 만남을 끝으로 이별했다. 가깝게는 국제갤러리 K1 건물 지붕에도 조너선 보로프스키의 조각 〈워킹 우먼 온 더 루프Walking Woman on the Roof〉(1995)가 하늘을 향해 걷는 포즈로 열망과 욕망을 동력 삼아 끝없이 걷는 현대인을 은유하고 있다.

텅 빈 연말연시의 거리를 보며, 문득 지난 2009년 서울스퀘어에 내걸린 줄리언 오피Julian Opie(1958~)의 거대한 LED 작품

인 〈군중Crowd〉을 지금 다시 만난다면 어떨까 상상해 보았다. 스크린 속 군중이 더욱 쓸쓸해 보일까. 아니면 모두가 숨죽인 채 몸을 낮춘 이 도시에 그들이 생기를 불어넣을까. 당시 예술에 관심조차 없는 이들에게까지 영국 현대미술가의 존재감을 각인한 이 작품은 서울역 일대를 지배해 온 옛 대우빌딩의 진근대적 존재감을 말끔히 걷어 내고 도시 전체에 동시대적 기운을 선사했다. 누구나 같은 의미로 이해할 수 있는 그림으로 된 언어 체계인 픽토그램으로 익명성을 긍정했고, 서울에 발붙이고 사는 무명씨들의 잃어버린 표정을 찾아 주었으며, "군중"이라는 제목을 통해 주인공이고자 하는 모두의 존재를 포용하는 현대적 작업으로 회자되었다. 동서고금을 막론하고 도시는 걷는 사람의 존재로 인해 공적 공간으로 변모해 왔고, 그런 점에서 이 작업은 이 도시를 '우리'의 것으로 승화시킨 수많은 '우리'를 위한 찬사나 다름없었다.

　줄리언 오피가 획기적인 현대미술가라는 사실에는 이견이 있을지 모르겠지만, 시대와 대중의 고른 지지를 받는 예술가임은 부인하기 힘들다. 그는 세상의 가장 보편적인 대상을 고유한 미술 언어로 표현함으로써 예술의 기본적인 속성을 찾아내고 제시한다. 모듈화된 간결한 선과 평면적인 색은 가장 추상적인 미술 요소임에도 단박에 각인될 정도로 구체적이고 현실적이며, 명쾌하고 산뜻하다. 페인팅, LED 영상, 조각 등을 주로 작업하지만 재료와 기술, 소재와 주제를 결합할 수 있는 경우의

수를 얼마든지 도출할 수 있고, 그러므로 오피의 작업 세계는 유동적인 레시피에 기반한 요리처럼 한계가 없다. 그것은 록밴드 블러Blur 앨범 커버의 인물로 탄생하기도 하고, 차창 밖으로 산과 들의 풍경으로 재현되기도 하며, 걷는 사람들의 모습으로 구현되기도 한다. 매체의 종류에 관계없이 이들 이미지는 고대 이집트 벽화처럼 무엇을 표현하고 생략하느냐의 선택으로 생성된 언어 혹은 상형문자 같은 일종의 기호다. 독자적인 오피의 시스템 안에서는 세상 모든 것이 무한 증식되거나 변주될 수 있다.

줄리언 오피는 스스로를 '사실주의자'로 정의한다. 이 호칭은 얼마나 정교하게 현실을 구현하느냐가 아니라 얼마나 본질을 존중하는지를 조준하고 있다. 그의 작품을 구동하는 전제는 인간이 (예술 작품을 비롯한) 무언가를 눈으로 보고 세상의 정보를 받아들이는 메커니즘이다. 즉, 어떤 이미지를 특정 의미로 연결하는 인간 공통의 인식 과정, 본다는 건 결국 눈이 아니라 뇌에서 일어나는 현상이라는 사실, 관찰하고 경험하고 생각한 것들을 구조화해 시스템으로 변환한다는 점이다. 그에게 '보다'라는 행위는 곧 '생각하다' 혹은 '믿다'의 의미이며, 따라서 자신의 머릿속 세계로 관람객을 초청하고 그들이 모든 대상을 이해할 수 있도록 하기 위해 예술가로 살고 있다고 해도 과언이 아니다.

흥미로운 점은 오피의 사실주의자적 면모가 절대 상상력에 기대지 않는다는 사실이다. 지난 2018년과 2019년에 각각 진행된 인터뷰에서 그가 이렇게 강조했다. "나는 초상화부터 풍경

화까지, 조각과 회화 그리고 영상에 이르기까지 꽤 다양한 작업을 한다. 하지만 없는 걸 만들어 내는 데는 별로 능하지 못하다. 상상으로 만들어 낸 이미지는 직접적이거나 사적이지 않은 이상한 느낌이 있다. 주관적 판단 없이 객관적으로 그리려고 노력하는데, 실제 사람을 그린 그림은 그림자처럼 정밀 거기 있는 듯한 존재감을 가진다. (…) 언젠가 학교 앞에서 아이를 기다리면서 너무 지루한 나머지 행인들을 봤다. 그런데 그들의 평범한 동작들이 갑자기 무작위로 끊임없이 변화하는 발레처럼 느껴지는 것이다. 그다음 주부터 본격적으로 길에서 사람들을 관찰하기 시작했다." 오피의 작품 제목도, 걷는 사람들의 옷 색상도, 그들의 포즈도, 풍경도 모두 실재한다. "대상에 편견을 갖지 않고, 엄격하고 정직한 태도로 자신과 주변 세계를 바라보는 예술가" 이고자 한다는 그는, 자칫 지나치게 일반적이라 오히려 비현실적일 수 있는 자기 작업에 엄격하고 정직한 태도로 명확한 참조점을 부여함으로써 보편성과 개별성 모두를 획득한다.

지난 수십 년 동안 오피는 각국의 거리에서 사람들을 촬영했고, 아름답고도 매력적인 "인류의 바다"를 제시했다. 2014년 서울 개인전 때에는 비 오는 날의 사당동에서 포착했다는 군중의 풍경을 두고 "내 작업 중에 가장 복잡한 작품"이라 했다. 우산을 펼치면 사람들의 포즈도 변하고, 우산의 부피에 따라 작품의 크기도 영향을 받으며, 비의 느낌을 살리기 위해 색감과 반사의 정도까지 면밀히 계산해야 했기 때문이다. 오피는 이런 식

의 도시 관찰 프로젝트를 통해 서울 멋쟁이들이 예컨대 사리와 플립플롭으로 대변되는 뭄바이 사람들, 스포츠 반바지와 줄무늬 크롭트 톱을 걸친 멜버른 사람들, 수수하고 뻣뻣한 코트와 큰 숄더백을 든 뉴요커들과는 확연히 다른 분위기임을 보여 준다. 2021년 국제갤러리 개인전에서는 팬데믹 와중에 유일하게 방문한 벨기에의 크노케 그리고 익숙한 고향이라 오히려 작업할 엄두를 내지 못한 런던, 이렇게 두 도시의 걷는 사람들을 LED 영상과 라이트박스 평면 작업으로 선보였다. 영상을 자세히 보면 크노케 사람들은 천천한 걸음으로 걷는 반면 런던 사람들의 발걸음은 빠르고 경쾌하다. 인물의 가장 특징적인 부분만 남기고 나머지를 제거한 오피의 작품은 그래서 절대 같을 리 없는 인간 존재들을 담아낸다는 이유로 '현대인의 초상화'라 불린다.

런던이든, 크노케든, 서울이든 LED 작품 속의 걷는 사람들은 지구 끝까지 걸어갈 태세로 같은 움직임을 끝없이 반복한다. 색이나 형태의 변화와는 별개로 오피의 작품을 대하는 나의 태도가 수년 전과 달라진 점이 있다면, 걷는 이들을 하염없이 지켜보고 있더라는 것이다. 보폭에 박자를 맞춰 고개까지 까딱거리면서 걷는 사람의 옆모습이 이런 에너지를 갖고 있구나, 함께 걷는다는 행동이 이런 리듬감을 형성하는구나 싶다. 이들은 관람객을 의식하지도 않고, 부러 포즈를 취하지도 않은 채 그저 제 갈 길을 간다. 내가 쉽게 개입하거나 진입할 수 없는 어떤 세상이 그들을 중심으로 형성되기 때문에 도도해 보이고 위엄마저

느껴진다. 평면적인 앞모습보다 더 뚜렷하게 대상의 개성을 드러내는 옆모습은 걷는 행위 자체가 목적이자 수단임을 강조하기 때문에 매우 역동적인 데다 선동적이기까지 하다. 작품 앞의 나와 작품 속 미지의 인물, 그리고 이들을 중재하는 작가의 존재까지 시공간을 초월하는 삼각관계기 걷기의 긴장감을 비기한다. 본인이 유명 미술가의 모델이 된다는 생각조차 하지 못한 채 빈민과 불안과 실의에 빠져 걷든, 쇼핑이나 데이트를 위해 걷든, 어쨌든 그 순간 그곳을 걸으며 오늘을 누린 이들이 부러워 나는 그 심플한 선과 색에 표정을 감춘 얼굴들을 들여다보게 된다.

"작품을 통해 자신이 살고 있는 도시의 타인들을 만나면서 스스로도 이들과 같은 평범한 사람이라는 점을 느꼈으면 한다." 줄리언 오피가 인터뷰에서 건넨 이 같은 바람은 솔직히 2년 전만 해도 물정 모르는 시시한 소리처럼 들렸다. 특별하기 위해 안달난 세상에서, 특별하지 못하면 살아남지 못하는 상황에서 나의 익명성을 굳이 왜 예술로 확인해야 하나 싶었다. 그러나 몇 년 만에 모든 것이 변했다. 나도 그들 같은, 그들도 나 같은 평범한 사람이라는 진리야말로 '타인은 곧 바이러스'인 시대의 우리에게 가장 절실한 태도가 되었다. 언젠가 마음도 몸도 진화한 인간들이 딱 그만큼 진화했을 포스트 코로나의 세상에서 (오피 작품 속 그들처럼) 거리를 함께 걷는 날이 올 것이다. 과연 언제쯤 예전처럼 우리가 타인과의 절대적 거리를 재단하거나 강요받지 않을 수 있을까.

어깨를 나란히 한 채 그저 함께 존재한다는 것만으로도 기쁘지 않을까. 특별히 대단한 걸 도모하지 않더라도, 서로에게 바라는 것도 목적도 없이 같은 순간 같은 길을 함께 걷게 될 그 언젠가의 풍경을 감히 '무위의 연대'라 칭할 수 있지 않을까. 새해의 첫 번째 날, 보신각 종소리도 삼켜 버린 이 깊은 밤의 지독한 갈증이 나를 몹시 감성적으로 만든 탓도 있겠지만.

예술가들의 예지적인 통찰력은 최악의 상황에 처한 인류가 최선의 인간다움을 발휘해야 할 때 가장 빛났고, 유감스럽게도 지금이 바로 그때다. 현대미술은 시대에 따라 달리 해석된다. 언젠가 세월이 좋아진다 해도 내게 줄리언 오피의 '걷는 사람들' 풍경은 한동안 SNS와 매체를 도배한 슬로건인 '일상으로의 복귀'를 향한 청사진으로 기억될 것이다. 오피식으로 말하자면, 세상을 읽는다는 건 결국 눈이 아니라 머리에서 일어나는 일이며, 선택이 아니라 인간이 존재하는 방식 그 자체이기 때문이다. 이것이 왜 우리의 삶에서 예술이 중요한가에 대한 작은 해답이 될지도 모른다. 하긴, 빼빼 마른 걷는 인간 조각상을 만든 자코메티의 옛날 옛적 이 한마디가 걷기와 실존의 관계를 명쾌하게 정의하고 독려한다는 사실을 온 마음으로 깨닫는 데도 반세기 넘는 시간이 걸렸지, 아마. "마침내 나는 일어섰다. 그리고 한 발을 내디뎌 걸어야만 한다. 어디로 가야 하는지, 그 끝이 어딘지 알 수는 없지만 나는 걷는다. 다시 걸어야만 한다."•

박진아, 〈노란 바닥 01^{Yellow Floor 01}〉, 2015
Oil on Canvas, 170×194cm, Private Collection, Image Provided by Kukje Gallery

사이에 있는 시간들

요즘 MZ세대의 혁명적인 활약을 목격하며 한때 X세대라 불렸던 나를 떠올린다. 이상한 건 죄다 '포스트모더니즘'이라 명명하던 시대에 어른이 된 1990년대 중반 학번들은 엉겁결에 '신세대'라는 집단적 '부캐'를 얻게 되었다. 하지만 나 자신이 X세대라는 사실에 흥분했던 유일한 순간은 '커뮤니케이션개론' 수업 시간에 『신세대, 네 멋대로 해라』라는 책을 읽을 때뿐이었다. 물론 놀라울 정도로 낭만적이고 야만적이며 치기 어린 에너지로 가득한 이 책과 페이지 밖의 현실이 엄연히 다르다는 걸 깨닫는 데는 그리 오래 걸리지 않았다. 1994년에는 삼풍백화점, 이듬해에는 성수대교가 '더 나은 세상'의 허상과 함께 연이어 붕괴된 그라운드 제로에서 잿빛 성인식을 치른 자는 결코 시대의 주역이 될 수 없었다. 대신 나는 이념에 도취된 386선배들의 후일담을 들으며 종로에서 열린 집회에 참가했다가, 커피숍에 들러 잠시 소개팅 자리에 앉아 있다가, 극장으로 숨어들어 〈중경삼림〉에

탐닉하고는, 진정한 개인주의와 무질서로 점철된 일상을 막연히 열망하면서 터덜터덜 집으로 돌아오는 식이었다. 뭐 하나 분명한 것 없이 어디서든 완벽하게 애매했던 것이다. 그래서일까, 마흔 후반의 소위 기성세대가 되어 버린 지금도 나는 여전히 내가 어설프게 '낀 세대' 같다. 이디시 무엇을 하든 내내 이렇게 과도기적 존재일 것 같은 예감이 그때나 지금이나 내 삶을 정의했다 해도 과언이 아니다.

　　회화 작가 박진아Jina Park(1974~)의 작업실에 방문했을 때, 크지 않은 벽에 기댄 작지 않은 그림 앞에서 나는 이른바 '과도기적 태도'로 숱한 오늘을 살던 여러 명의 나를 발견할 수 있었다. 박진아는 일상의 면면을 포착해 캔버스에 옮기는 회화 작가다. 그 다채로운 풍경 중에서도 특히 전시장, 공연장, 촬영 현장 등을 그린 작품에 유독 시선이 닿았다. 전시든 공연이든 보통 작업 현장에서는 주·조연 내지 주인공과 스태프의 역할은 나뉘어 있다. 하지만 박진아가 그려 낸 이곳은 주역을 위한 무대가 아니라 일터로서의 공간이다. 동시에 빛나는 순간으로 완결된 시간이 아니라 여전히 만들어지고 있는 미완의 시간이다. 박진아는 이른바 '비하인드신behind the scene'의 이러한 시공간을 '뒤'가 아니라 '사이'라 표현했다. "저는 사람들이 뭔가를 하고 있는 장면을 많이 그려요. '사이'에 있는 시간이죠. 어떤 상태에서 또 다른 상태로 옮아가거나 바뀌는 과정 중의 시간을 그리는 겁니다."

그 사이의 시간이란 대단히 중요한 사건을 예정할지언정 아직
은 일어나지 않은 상태이니, 지금은 그저 한순간일 뿐이거나 결
과로 가는 과정의 일부다. 우리 대부분이 지금도 살고 있는, 기
억도 못한 채 그저 이렇게 지나가 버릴 그렇고 그런 순간들이다.

　"저는 찰나를 그리고 싶어 합니다." 박진아의 이 말은 일
종의 의지 어린 선언처럼 들린다. 과연 그녀의 작품에는 '사이의
행성'에 머물며 찰나를 들여다본 사람들이 발견하거나 포착할 수
있는 미묘한 공기가 감돈다. 특유의 헐겁고 느슨한 붓질은 이 순
간이 이어지다 사라짐을 반복할 거라고, 지금 이 장면이 영원한 게
아니라 흐르는 시간 가운데의 우연한 한순간임을 피력한다. 본래
회화는 캔버스에 시공간을 박제하고 다른 차원으로의 이동을 유예
함으로써 생명력을 담보해 왔지만, 박진아의 회화는 움직임과 가
벼움, 시간성과 순간성을 택함으로써 생생하게 살아 있다.

　그런 그녀의 작품이 내게 일깨운 것도 당시 내가 어떤 일
을 얼마나 훌륭하게 해냈는지 여부보다 그때의 감각과 뉘앙스
였다. 박진아의 그림 〈노란 바닥 01 Yellow Floor 01〉(2015)을 한참
들여다보다가 나도 모르게 가만히 귀를 갖다 댔다. 내 기억 속의
어느 날이 떠올랐다. 촬영 직전 지하 스튜디오에서 다수의 목소
리가 충돌하여 공명하던 일사불란한 긴장감, 유난히 생생하던
공기의 습도, 피로감과 허기로 지친 몸에 날카롭게 파고들던 계
절의 냄새…. 회화의 시각성은 공감각적으로 확장되고, 부지불
식간에 그 당시 그 순간의 내 몸과 마음에 깊숙이 각인된 기억과

느낌을 은밀하게 일깨운다. 박진아의 회화는 단 하나의 장면으로도 그 전후의 시간을 유추하게 하는 동시에 나의 시간까지도 자신의 것으로 품는다.

누군가의 회화에 나의 감정과 사연을 이입하는, 당연하지만 흔치 않은 이런 경험은 박진아의 그림 속 인물들과 함께 만들어 가는 것이다. 그녀의 거의 모든 그림에 각자 개별적 행동을 하는 인물들이 등장하지만, 그들은 하나같이 자기 행위를 의식하거나 일의 경중에 연연하지 않은 채 깊이 몰두하고 있는 모습이다. 전시장 바닥에 쭈그리고 앉아 무언가를 들여다보고, 피아노를 들어 옮기고, 문을 열어젖히고, 반사판을 높이 들고, 화면 밖으로 미끄러지는 시선으로 어딘가를 응시하는 이들은 자신들을 관찰하는 제삼자(작가)의 시선을 전혀 개의치 않는다.

어떤 일에 심히 몰두하다 보면 지금 여기에 오직 나만 존재한다는 착각이 드는 순간이 있기 마련인데, 박진아의 작품 속 인물 특유의 투명하고도 순수한 자연스러움은 누구든 그 완벽한 고립의 순간에 비로소 가장 독립된 개체, 나다운 존재로 거듭난다는 데 착안한 게 아닐까 싶다. 물론 이들의 움직임은 전통적인 노동 현장의 그것에 비해 훨씬 '나이브하다'. 애초에 숭고한 노동을 피력하는 작품이 아닌 데다 모든 걸 재현하여 드러낼 의도도 없었기 때문이다. 인물들의 실루엣은 뚜렷하지만 이목구비는 흐릿하고, 표정은 특징적이되 감정은 모호하며, 상황에 대한 구체적인 언급도 없다. 박진아의 그림은 소실되거나 아예 존

재하지 않는 정보들의 간극을 보는 이의 경험과 감각, 내러티브
로 적극 메워 보길 권하고 있다.

지난 2010년 에르메스재단 미술상 후보 중 한 명이었던 박
진아는 10여 년 동안 수십 명의 '재능 있는 미술가'를 호명해 온
해당 행사가 처음으로 선정한 회화 작가라는 사실만으로도 회자
되었다. 이는 숱한 신생 매체와 신종 개념들로 포화 상태가 된 현
대미술계에서 회화를 그리기도 평가하기도 인정받기도 쉽지 않
다는 사실의 방증이었으며, 이러한 사정은 지금도 다르지 않다.
당시 삼십 대 중반이었던 박진아는 이미 2004년과 2005년 즈음
부터 '회화적 회화'를 위해 스냅사진을 자신만의 방법론으로 활
용해 왔다. 장난감 같은 로모카메라로 찍은 사진에서 작업이 출
발하기도 했기에, 사진을 회화로 번역하는 기법 자체가 젊은 작
가의 시도로 해석되기도 했다. 하지만 이를 회화의 역사에 잠식
당하지 않겠다는 거창한 포부로 포장하지 않더라도, 미술 작가
들의 사진 활용법은 어제오늘 일이 아니다. 물론 예컨대 게르하
르트 리히터의 경우에는 현실과 점점 더 멀어지는 사진에 방점
을 찍지만, 대부분의 경우에 여전히 사진은 맨눈으로 포착하기
힘든 대상 혹은 풍경을 보고 그릴 수 있도록 돕는 조력자의 역할
을 한다. 하지만 박진아의 작업에서는 그보다 셔터를 누르는 순
간 즉각적으로 얻을 수 있는 사진과 그런 사진에 작가가 적극적
으로 개입하고 절대적인 시간과 노동을 들여야만 얻을 수 있는

회화, 두 매체의 각기 다른 시간성이 야기하는 대비의 효과 혹은 불균형의 미학이 더욱 흥미롭게 다가온다.

캔버스 앞에서 박진아는 기꺼이 전지전능하다. 여러 장의 사진을 합해 한 점의 회화로 구현해 내는데, 그 과정에서 캔버스라는 세상에 인물을 재배치하고 상황을 재구성한다. 그래서 한 인물이 여러 작품에 반복 등장하기도 하고, 한 화면에 같은 인물이 쌍둥이처럼 나란히 놓이기도 한다. 분명 회색이었을 바닥이 샛노랗게 바뀌어 있고, 흰 벽이 붉은색으로 대치되기도 한다. 아마도 이 벽은 여기 있지 않았을 테고, 저 사람은 저기 없었을 것이다. 박진아의 회화 속 상황은 현실이되 실재하지 않는다. 내가 사는 현실과 있을 수 없는 현실, 그리고 중간 어딘가 존재할 것 같은 또 다른 현실이 여러 겹 중첩되어 있다.

캔버스는 고작 이차원의 평면 물체일 뿐이고, 회화를 그리는 작가의 제스처가 제아무리 크다 한들 팔길이만큼일 것이다. 그러나 박진아의 캔버스는 현실과 비현실 사이의 혼돈을 모두 끌어안을 만큼 깊고 넓은데, 이 사실은 물감이 흘러내린 흔적이나 반복된 붓질로 얻은 오묘한 색을 통해 더욱 실질적으로 각성된다. 만약 그녀의 작업이 '무심하다'고 느껴진다면 친근함과 냉랭함, 명확함과 모호함이 공존하기 때문이며, 이는 현실에서 초현실을 도출해 내는 솜씨에 힘입은 바 크다.

"저는 '회화는 이미지이자 물질이다'라고 자주 얘기해요. 회화는 이미지의 다양한 역할을 할 수 있죠. 이야기를 담을 수도

있고, 사건을 기록할 수도 있고, 장식성을 드러낼 수도 있어요. 동시에 실은, 평면 위에 물감이 발린 어떤 상태가 회화를 이루고 있으니 명백한 물질이기도 합니다."* 2021년 여름의 한중간에 국제갤러리 부산점에서 열린 개인전《휴먼라이트Human Lights》의 제목은 인간이 만들어 낸 빛인 인공조명을 시사한다. 한 해의 마지막 날, 공원에서 불꽃놀이 하는 이들의 손끝에서 피어났다 스러지는 빛이 인상적인〈공원의 새밤Happy New Night〉(2019~) 연작, 어느 밤 카메라 플래시의 순간적인 빛을 담은〈문탠 04 Moontan 04〉(2007) 등을 보고 있자면, 조명을 단순히 흰색 덩어리 이상으로 표현한다거나 투명한 검정과 무겁지 않은 밤을 구현하고자 한 순수한 회화적 시도가 고스란히 느껴진다. 따라서 의미심장한 이 전시 제목은 오직 그림으로 삶과 예술, 시선과 행위를 꿰어 내려는 작가의 시대 착오적인 노력, 그리고 이로써 시대에서 온전히 자유로울 수 있는 미술가의 '권리'를 은유한다. 이렇게 박진아의 작업 전반에 내재된 강렬한 '회화적 사건'은 주된 면모라고는 없는 사소한 서사와 강한 대조를 이루며 오히려 이를 고유한 대상으로 기억하게 만든다.

박진아 개인전의 시작을 알리는 기자 간담회에서 "관람객들은 좀 더 특별한 소재와 기법을 살린 작품을 보고 싶어 하지 않을까요?"라는 식의 의도가 엿보이는 질문들도 중간중간 등장했다. 젠 체하지 않는 작가의 담백한 답을 듣는 내내 나는 영화

감독 고레에다 히로카즈의 책 『작은 이야기를 계속하겠습니다』의 한 구절을 떠올렸다. "내가 할 수 있는 일은 '큰 이야기'에 맞서 그 이야기를 상대화할 '작은 이야기'를 계속 내놓는 것이며, 그것이 결과적으로 문화를 풍요롭게 만든다고 생각합니다." 그는 시대의 언어로 밀려는 것, 시대의 언어에 귀 기울이는 것, 폭력적인 행위에 계속 반대하는 것, 우리의 것과는 다른 세계상을 상상하고 인정하는 것, 작은 이야기를 계속하는 것이 자신이 할 일이라 말한다. 박진아의 그림이 시종일관 바라보는 바, 타인의 일상과 우리의 삶에 소박한 박수를 보내는 화가의 마음과도 정확하게 만난다.

영화감독 장-뤼크 고다르는 "모든 것은 사이에 있다"고 말했다. 저 높은 이상에 매진하는 담대한 사람들이 아니라 그 사이에서 발아래, 발걸음이 닿는 주변을 먼저 살피는 소심한 사람들이 결국 세상을 바꾼다고 오래 믿어 온 한 사람으로서, 내게 박진아의 그림은 매우 남다르다. 삶이란 높은 탑을 쌓는 게 아니라 미완성의 그림을 그리는 것이고, 특정 세대가 아니라 바로 나로 구성된 우리가 만드는 것이다. 대부분의 삶은 별로 중대하지 않거나, 지겹도록 반복되거나, 너무 우연해서 기억조차 못할 정도로 전형적인 일상의 순간들로 직조되어 있을 뿐만 아니라, 이 소소한 면면에 힘입어 앞으로 조금씩 나아간다. 명분과 이론이 제아무리 웅장하고 원대해도 일상의 루틴을 견뎌 내지 못하면 빛을 잃기 마련이고, 혁명을 위한 혁명은 실패하지 않기가 더 어

럽다. 스스로를 신화로 격상시키지 않은 채 일상과 접속하고, 크고 작은 가능성과 저항, 변화의 경로를 탐색하는 것, 바로 나직한 자기 목소리로 '작은 이야기'를 해 온 자들의 몫이다. 특별하고자 애쓰지 않음으로써 오히려 특별한 박진아의 작품을 보면서, 가끔은 '쿨'했고 간혹 상실감에 시달렸지만 딱히 아쉬운 적 없이 당당했다는 사실이야말로 '별것 없는' 나의 가장 신세대적인 면모였음을 뒤늦게 깨닫고는, 나는 혼자 매우 기뻐했다.

서도호, 〈집 속의 집Home Within Home - Prototype〉, 2009~2011

Photo sensitive resin, 218.8×243.04×256.84cm, ⓒ Do Ho Suh, Courtesy the artist and Lehmann
Maupin, New York, Hong Kong, Seoul, and London

나의 헤테로토피아를
찾아서

"피할 곳이 어디입니까?"라는 질문이 가장 시급한 시대라는 어느 예술가의 예언은 적중했다. IMF 시대가 '영원한 직장은 없다'라는 진리를 깨우쳐 주었듯, 코로나 시대는 '영원히 안전한 공간은 없다'라는 불안감을 각인해 주었다. 이런 감정은 집의 개념, 집을 향한 기대 혹은 집과 관계 맺는 방식의 강렬한 변화로 이어졌다. 그 전까지 내게 집은 직장에서 시달린 한 몸을 편히 누이는 휴식의 공간 혹은 가족들과 시간을 보내는 재충전의 공간이면 족했다. 하지만 코로나19 창궐 이후의 집은 위험천만한 외부 세계로부터 나를, 우리를 온전히 보호하는 유일무이한 성채 노릇을 했다. 물론 예전의 집이 '보호' 역할을 등한시한 적은 없었다. 다만 공기나 언어만큼 당연한 비물질적 대상이었던 집이 벙커처럼 구체적이고 물질적으로 인식되더라는 것인데, 이는 '홈home'과 '하우스house'의 차이를 능가한다. 어딘가 아프고 나서야 비로소 나의 몸뚱이를 인식하듯, 세상이 흉흉해지고 나

서야 집이 다른 방식으로 인지되기 시작했다.

휴일에도 좀체 집에 지긋이 있지 않던 내가 결국 방바닥에 떨어진 머리카락을 하나하나 주우면서 하루 종일 '자발적 고립' 의 시간을 보낼 수 있음을 인정하기까지 세상도 조금씩 변하고 있었다. 모 건설회사가 집에 대한 소소한 취향과 의미 있는 담론 을 모은 뉴스레터를 정기적으로 보내 주는 메일링 서비스를 시 작했고, 인테리어를 뽐내는 인스타그램 피드들이 부쩍 눈에 띄 었으며, 빈티지 및 디자인 가구 업체들이 온·오프라인에서 두 루 성행하는 현상을 몸소 실감했다. 집 구석구석을 들여다보던 내가 수년 전에 본 현대미술가 서도호Do Ho Suh(1962~)의 집 작업 을 무시로 떠올린 것도 변화라면 변화인데, 그전까지는 그의 집 과 나의 집이 전혀 다른 이야기라 여겼기 때문이다.

알려진 대로 천으로 옷을 짓듯 집을 짓는 미술가 서도호는 일련의 집 작업을 본인 작업 세계의 유전자를 구성하는 자전적 출발점으로 둔다. 지난 2012년 리움미술관에서의 개인전에 맞 춰 진행된 인터뷰에서 그는 말했다. "한국을 떠나 미국으로 간 건 내 인생에서 가장 어렵고도 중요한 경험이었어요. 집을 떠나 는 경험과 시간이 내가 처음으로 집의 개념에 대해 생각하고 또 인식하게 했지요. 집은 내가 더 이상 소유하지 않았을 때에야 존 재하기 시작했다고 할 수 있습니다." 작가가 자기 부재를 통해 집의 존재를 깨달았다면, 반대로 나는 집을 떠날 수 없는 경험과

이러다 영영 떠날 수 없을지 모른다는 막연한 불안으로 점철된 시간을 통해 집이라는 공간의 개념을 재고하게 된 셈이다.

서도호의 집은 투명하다. 어디에나 존재하는 동시에 어디에도 존재하지 않는 그의 집은 자기 역사 속 시공간을 응축한다. 특유의 반투명한 천으로 피부처럼 지극히 자연스러운 집의 존재, 그 공간에 스민 보이지 않는 기억, 만남과 이별이 생성하는 숱한 비물질적 관계 등을 모두 표현해 낸다. 그는 실제 작품을 제작할 때 공간 실측, 원단 재단, 바느질 등의 행위를 거치는데, 공간을 직접 재현하는 이 과정이 실제의 공간과 이별하는, 공인된 상실의 행위라고 한다. 작품의 안과 밖이 완전히 열려 있어 경계 자체가 무의미한 그의 집은, 기억이든 관계든 삶이든, 외부 세계와 내면세계가 긴밀하게 통할 수밖에 없음을 상징한다는 점에서 "나는 누구인가"라는 질문과도 연결된다. 작은 바람에도 하늘거리는 집의 태생적인 가벼움은 이러한 존재론적 질문 역시 고정되지 않고 항상 변모한다는 뜻으로 읽힌다.

인생의 결정적 시기에 맞춰 우리가 사는 집도 그 구성과 모습을 달리한다. 현실적 상황, 경제적 이유, 가족 구성원의 변화 등 크고 작은 사건들이 늘 일어나고, 그 시절의 기억에는 각기 다른 종류와 형태의 집들이 존재한다. 서도호는 어릴 적 살았던 성북동 한옥 집부터 뉴욕, 베를린 등에서의 집까지 자신이 거주한 거의 모든 집을 작업화한다. 덕분에 이주에 얽힌 작가의 사적 역사뿐만 아니라 스스로의 존재를 인식하는 방식의 진

화 과정도 목격할 수 있다. 예컨대 성북동 집이 '운명의 바람'에 휩쓸려 날아올라 태평양 건너 미국 집에 박힌다는 내용을 담은 〈별똥별−1/5 Fallen Star – 1/5th Scale〉(2008~2011), 충돌한 집의 외관과 내부를 보여 주는 작업, 서양 건물 안에 한옥이 완전히 들어앉은 형상의 〈집 속의 집−1/11−프로토타입 Home Within Home – 1/11th Scale – Prototype〉(2009) 등으로 차근차근 연결되는 것이다. 타향과 고향의 경계에 선 이방인 혹은 공인된 외계인('영주권자'를 일컫는 단어 중 registered alien이 있다)으로 살던 그가 자기 존재를 "안에서 자라났는지, 밖에서 생겨났는지 모를" '집 속의 집'으로 은유하기까지, 이러한 집 작업들은 낯선 세계에 안착하려던 그에게 일종의 낙하산 역할을 했음을 짐작하기란 어렵지 않다.

이러한 '충돌'과 '안착'의 사건은 비단 타지에서 체류해 온 작가만의 것이 아니다. 우리도 거의 모든 곳에서 자아나 타인과 갈등하고 타협하는 숱한 일을 겪고 있으니까. 어디에 있든, 시나브로 그들이 내 안에 자리 잡거나 내가 그들 세계에 안착하기 위해 고투하고 있으니까. 덕분에 부드럽고 가벼운 천으로 만든 서도호의 집이 드러내는 집의 온화한 풍경은 작가의 자전적 경험을 능가한다. 그의 작업은 조각으로 분류되지만, 누구든 작업 안으로 들어갈 수 있는 경험을 제공한다. 작업의 표면과 내부를 분리하지 않는다는 건 만든 이와 보는 이를 나누지 않겠다는 의지이고, 그 안에서 걷고 움직일 수 있다는 건 시각적인 향유뿐 아니라 물리적·심적으로 체험할 수 있다는 의미다. 보통의 아름다운 예술품

이 '갖고 싶다'는 욕망을 선사한다면, 서도호의 집은 '살고 싶다'는 열망을 불러일으킨다. 집이 실제의 몸들을 담아내는 대상이라는 점에서 작가의 의도는 더할 나위 없이 적절해 보인다.

　나는 매번 서도호의 작품을 마주한 관람객들이 고급 모델하우스를 둘러보는 어른의 그것이 아니라, 거실에 놓인 인디언 텐트를 들락거리는 아이의 흥분된 표정을 짓고 있다는 사실을 알아챌 수 있었다. 기와지붕, 변기, 세면대, 문고리, 전기 콘센트 등 집의 실제 구성 요소는 물론 그곳에 머문 시간과 기억까지 재현한 솜씨가 경이로울 정도로 섬세하기도 했거니와, 무엇보다 나의 집으로부터 자유로울 수 있는 역설의 시간을 마주하도록 했다. 그의 작업 앞, 아니 안에서는 집이 재산의 일부이거나 애증의 수단으로 느껴지지 않는다. 문신처럼 새겨진 사회적·경제적 의미에 주눅들지 않은 채 이상적으로 존재하는 집이자, 실제가 어떠했든 아련하게 각인된 청춘의 시기처럼 추상적·관념적으로 직조된 원형으로서의 집에 오롯이 머무는 느낌. 따뜻하든 아늑하든, 좁든 넓든, 화려하든 초라하든 우리는 늘 집에 있어 왔다. 결코 완벽한 유토피아utopia인 적 없었을 그 집이, 적어도 헤테로토피아hétérotopie였을지 모른다는 희망 같은 것이 생겨나는 것 같았다.

　집에서 보내는 절대적 시간이 길어지다 보니, 집을 재발견하는 가족들의 능력도 향상되었다. 저마다 '집 속의 집'을 만들기 시작한 것이다. 부모의 침대는 아이들의 휴식 공간이 되었고, 방치하다시피 한 이층 침대는 할머니의 독서 공간이 되었으며,

작은 옷방은 남편이 혼자만의 시간을 보내는 장소가 되었다. 익숙한 집에서 발견한 다르고 낯선 세계, 즉 헤테로토피아. 푸코의 발명품인 이 단어는 유토피아가 존재할 수 없거나 북극성만큼이나 먼 현대를 상징하는 개념이다. 유토피아가 상상 속 가공의 이상향이라면, 헤테로토피아는 실제 존재하되 존재하지 않는 공간이다. 모든 장소의 바깥에 있는 동시에 사회 안에서 현실적 유토피아의 기능을 수행하는 장소로 일컬어지기도 한다. 누구도 침범할 수 없는 나만의 반反 공간도, 사회적으로 용인 혹은 암묵적으로 합의된 곳도 모두 헤테로토피아가 될 수 있다. 푸코는 다락방, 묘지, 클럽메드의 휴양촌, 양로원, 극장, 박물관, 감옥, 사창가, 신혼여행지, 그리고 목요일 오후 엄마 아빠의 침대 등을 꼽는다.

"자기 이외의 모든 장소에 맞서서, 어떤 의미로는 그것들을 지우고 중화시키고 혹은 정화시키기 위해 마련된 장소들. (…) 아이들은 그것을 완벽하게 알고 있다. 그것은 당연히 정원의 깊숙한 곳이다. 그것은 당연히 다락방이고, 더 그럴듯하게는 다락방 한가운데 세워진 인디언 텐트이며, 아니면 목요일 오후 부모의 커다란 침대이다. 바로 이 커다란 침대에서 아이들은 대양을 발견한다. 거기서는 침대보 사이로 헤엄칠 수 있기 때문이다. 이 커다란 침대는 하늘이기도 하다. 스프링 위에서 뛰어오를 수 있기 때문이다. 그것은 숲이다. 숨을 수 있기 때문이다. 그것은 밤이다. 이불을 뒤집어쓰고 유령이 되기 때문이다. 그것은 마침내 쾌락이다. 부모가 돌아오면 혼날 것이기 때문이다."•

온전히 내 의지만으로 집을 짓거나 사거나 결정하긴 힘들지만, 집 속의 집은 내 멋대로 만들 수 있다. 그런 점에서 고립의 시대를 통해 오히려 집으로부터 자유로워진 셈이다. 특히 헤테로토피아가 '다른 세계'일 수 있는 이유는 절대적으로 달라서라기보다는 다르게 인식하는 주체에 의해 유동적으로 변화하기 때문이다. 푸코의 표현에 따르면, 그래서 이곳에서는 "시간도 뉴턴의 법칙에 따라 흐르지 않는다." 공간의 문제인 헤테로토피아는 필수불가결하게 시간의 문제인 헤테로크로니아hétérochronie로 이어지고, 일상의 리듬을 벗어난 시간과 사유를 생산한다. 그리고 친숙한 공간을 대하는 새로운 방식을 통해 지금과는 다른 시공간을 창조할 수 있다는 전제는 결국 어떠한 가능성으로 귀결된다. 생각해 보면, 내가 이 집에 살면서 잊고 있었던 건 바로 이 집의 역사, 이 집에 산 가족의 역사에 편입된다는 사실이다. '특별할 것 없는 일상이 지겹게 반복된다'는 것과 '집의 어느 부분에서 어떤 순간에 누군가가 영위하는 순간을 또 다시 누군가가 공유함으로써 삶을 차곡차곡 이어 간다'는 건 결국 같은 이야기일지 모르겠다. 위대한 사건이라면 과장이겠지만, 천편일률적인 일상에 그저 묻히게 둘 수 없는 주요한 역사임은 부정할 수 없다.

'사회적 거리두기'라는 비자발적 무위와 일탈의 시간 속에서 '집 속의 집'을 쏘다니며 미로를 만들어 내려 안간힘을 쓰던 지난 2여 년은, 그럼에도 불구하고 즐거울 권리를 가진 내가 일상에

서 가장 가까운 헤테로토피아를 찾으려던 시간으로 기억된다. 그리고 그렇게 시간이 흘렀다. 바로 어제부터 야외에서 마스크를 착용하지 않아도 된다는 새로운 지침이 실행되었고, 곧 거리두기 단계가 재조정될 예정이며, 잔뜩 몸을 웅크렸던 여행 사업이 기지개를 켜고 있다는 등의 다양한 소식이 앞다투어 본격적인 일상 회복의 신호탄 역할을 하고 있다. 지난 몇 년간 전 지구인을 실로 당황스럽게 만든 움직임에 대한 깊은 갈증이 그 어느 때보다 사람들을 적극적으로 행동하도록 독려할 조짐이다.

그렇다면 나는 가장 극적인 여행을 꿈꾸어 볼 것이다. 나의 몸이 이동하는 걸 넘어 내가 자리한 시공간이 움직이는 여행. 이를테면 유럽-한국 사이 8시간에 이르는 시차보다 더 강렬한 차이를 경험하게 한 서도호의 틈새호텔에서 보낸 하룻밤 같은 여행.

틈새호텔은 광주디자인비엔날레의 개막에 맞춰 구도심 곳곳에 소형 건축물을 조성한 '광주폴리GWANGJU FOLLY'의 일환으로 2011년부터 추진된 프로젝트다. '폴리folly'는 '본래의 의미를 잃고 장식적 역할을 하는 건축물'을 뜻하지만, 광주폴리는 반어적으로 공공의 공간에서 장식적 역할은 물론 기능적 역할까지 아우르는 예술적 시도로서 도시 역사의 복원 및 재생에 기여해 왔다. 그중 서도호와 건축가이자 그의 동생 서을호(서아키텍스)가 만든 틈새호텔은 도시 역사와 공간의 틈새를 따라 여행하는, 말하자면 이동식 호텔이다. 서도호가 2010년 리버풀비엔

날레에서 선보인, 건물 사이 틈새에 불시착한 한옥 형태 작품인 〈브릿징 홈Bridging Home〉(2010)의 연장선이자 동시에 접어서 다닐 수 있는 기존 집 작업의 이동성을 살려 '공간의 이동과 전치의 개념'까지 작품화한, 꽤 복합적인 작업이다.

어쨌든 '서도호가 만든 집에서 묵고 싶다'는 로망이 실현된다는 이유만으로 광주 가는 길은 그저 설렜다. 장장 7시간의 자동차 여행 끝에 도착한 나를, 호텔을 등에 업은 트럭 한 대가 반겨 주었다. 틈새호텔은 이름 그대로 건물의 틈, 즉 빈 주차장, 쓸모없는 공터, 허름한 골목 등을 제자리로 규정했지만, 내가 머물 당시에는 광주비엔날레 전시관 앞 광장 한복판에 서 있었다. 아이 웨이웨이나 스털링 루비의 대규모 작업이 설치되어 수많은 미술 애호가들을 불러들였던 이 광장은 본래부터 첨예한 예술 축제의 장인 비엔날레 전시관과 지극히 평범한 일상으로 구성되었을 신동아아파트 사이에서 인상적인 대비를 만들어 냈다. 그리고 틈새호텔은 광장의 물리적 틈뿐 아니라 예술과 비예술 혹은 비일상과 일상의 틈새에 머물며 기꺼이 이질적인 풍경을 연출했다. 호텔의 출입문을 열기 전부터 어쩐지 흥분된 이유도 '광장'의 거대함과 '틈새'의 아늑함이 충돌해 생겨난 역학 관계 때문이었다. 도쿄의 비즈니스호텔보다도 작지만 훨씬 안정적인 이 초박형 공간이 이날 밤만큼은 낯선 도시에서 나를 보호하는 캡슐이 될 것이었다.

체크인을 하고 짐을 정리하자 틈새호텔을 촬영하려는 영상

팀이 분주하게 움직였다. 맞은편 롯데리아 간판만큼이나 밝은 조명이 주변을 산책하던 주민들을 삼삼오오 불러들였다. 이방인과 현지인이 서로를 호기심 어린 눈으로 탐색하던 중 어느 여성이 먼저 다가왔다. "잠깐 들어가도 될까요?" 그녀는 신혼집을 보러 온 양 꼼꼼히 살폈고, 나는 부동산 사장님처럼 주절거렸다. "공간이 참 효율적으로 구성되어 있죠? 여긴 옷장, 아래는 냉장고, 맞은편에 노트북 놓고 일할 수 있는 공간도 있어요. 침대 밑 수납장에는 헤어드라이어부터 커피포트, 커피 잔, 슈혼까지 구비되어 있답니다." 여자는 특히 가죽 인테리어, 천연 나무 바닥, 침대 앞 애플 모니터에 관심을 보였다. 마침 호텔 관리인이 '외부인 출입 금지'를 외치며 달려오는 통에 여자는 침대에 누워 보지 못한 걸 못내 아쉬워하며 나가야 했다. 그러고는 바로 앞에 있는 작품 설명글을 유심히 읽었다. 그녀는 아마 서도호라는 예술가를 희한한 호텔을 만든 이로 기억할 것이고, 나는 생면부지인 그녀의 기억의 일부가 될 것이다. 그리고 그 순간에 이곳은 광장이 아니라 마당이 된다. 광장이 사회적 삶의 집합을 상징한다면, 마당은 개인적 삶, 실존의 공간이다. 틈새호텔은 광장의 거대 담론을 마당의 이야기로 치환해 내고, 경험은 공간의 성격마저 바꾸어 놓는다.

남사스럽게 이불을 목까지 뒤집어쓰고는 투숙객으로서의 인터뷰를 하고 나니 밤 11시, 나는 늦은 끼니를 해결하러 광장 바로 옆에 있는 동화정에 갔다. 식사는 안 된다기에 삼겹살 일인 분과 공깃밥을 주문했다. 고기를 직접 구워 주시던 여사장님이

혼자 왔느냐고 묻더니 이렇게 말했다. "춥지는 않아? 이불 꼭 덮고 자." 틈새호텔이 일반 호텔 혹은 비슷하게 생긴 캠핑카와 다른 점은 호텔 부지의 옆집 혹은 상가의 협조가 필수라는 사실이다. 작가 및 관계자들이 석달 동안 시내 곳곳을 탐색한 끝에 섭외한 틈새호텔의 이웃들은 기꺼이 나와 같은 투숙객들의 일시적 이웃 혹은 숨은 서비스 제공자로 변모했다. 수직적 기념비가 되기를 거부한 틈새호텔이 주변 일대와의 수평적 관계를 도모하는 주된 촉매가 된 셈이다. 평소 같으면 '계산해 주세요'로 끝났을 한밤의 식사가 식당 사장님의 살뜰한 한마디에 광주 사투리만큼이나 따뜻해진 이 날의 경험은 새로운 관계의 증거다.

홈페이지에 쓰인 "낯설고도 친숙한 이 작은 틈새호텔은 거대 화두가 아닌 광주의 작고 아름다운 관점들을 노정시키는 일시적 주거공간이다"라는 문장은 그곳에서의 시간을 정확하게 정의한다. 틈새호텔에서의 밤은 어릴 적 책상 밑 나만의 공간에 숨어 들었을 때 마냥 아늑했다. 늦게까지 책을 읽고, 메일을 쓰고, TV를 봤다. 그래도 잠이 오지 않길래 산책도 했는데, 가을의 밤바람도 좋았거니와 드넓은 광장 일대가 나의 정원 같다는 착각에 젖어 들었다. 침대에서도 또렷하게 들리던 주민 몇몇의 술기운 섞인 개똥철학도 전혀 성가시지 않았고, 오토바이가 지나갈 때마다 느껴지는 진동도 굉장히 신선했다. 인간의 감각은 아파트와 고층 건물에서 생활하는 동안 단순해졌다. 층간 소음에만 예민하게 굴었지, 담장 너머 이웃의 목소리도 잊어버리고, 땅

에 두 발을 딛고 산다는 것의 감각도 잃어버렸구나 생각하며 잠이 들었다.

　다음 날 아침, 잠에서 깬 나는 침대에 누운 채로 전동 블라인드를 올리며 생각했다. 로맨틱한 아침을 만끽해야지, 커피라도 내려 마시아 하나. 그러나 블라인드가 걷히고 파란 하늘이 드러난 순간, 나는 기겁하고 말았다. "틈새호텔이 일반 호텔과 다른 점을 찾으려면 시선을 밖으로 돌려야 한다"던 작가의 말은 사실이었다. 틈새호텔의 안과 밖은 완벽하게 다른 세상이었다. 그 넓은 광장 앞에 단체 관람 온 교복 차림의 학생들이 새까맣게 모여 있었다. 가뜩이나 이 느닷없는 차의 정체가 미치도록 궁금했을 그들의 눈이 일제히 블라인드의 움직임을 따라가다가 내 눈과 딱 마주쳤다. 맙소사.

　그제야 나는 '틈새호텔에서 묵는다'는 행위의 진짜 의미를 깨달았다. 어젯밤에는 비밀스러운 어둠이 포근한 이불 역할을 했고, 말하자면 지금 나는 만취 상태로 벤치에서 잠들었다가 출근하는 사람들 사이에서 눈뜬 아무개처럼 무방비 상태다. 그리고 새벽에 잠을 설친 이유가 한기 때문이 아니라 도시가 하루를 여는 분주함 혹은 실제 학생들이 모여드는 소란스러운 기척 때문이라는 걸 뒤늦게 기억해 냈다. 놀란 내가 허둥지둥하는 동안 몇몇 학생들이 몰려들어 웅성거렸다. "사람이 있긴 한 거야?", "없는 것 같아", "아냐, 방금 블라인드가 움직이는 거 내가 봤어." 이들의 목소리를 들으며 자문했다. 나는 여기서 숙박을 한

건가, 노숙을 한 건가? 과연 이곳을 나갈 수는 있을 것인가?

 짧은 순간의 황당함은 한 번도 경험해 보지 못한 종류의 것이었다. 군중과 얇은 벽 하나를 사이에 두고 용변을 보고, 씻고, 메이크업을 하고, 속옷을 갈아입는 지극히 사적인 행위들을 한다는 사실이 야기하는 극도의 불안정감과 불안감. 그런데 이 일상적인 행위를 잠시 반복하다 보니 안위와 안전을 담보한 안녕을 삶의 우선순위로 삼은 현대인에게 이만한 모험도 없겠다 싶은 것이다. 집 혹은 호텔의 안정감을 자체 파기한 공간에서만 얻을 수 있는 무모한 용기에 난데없이 아드레날린이 솟구친 나는, 문을 벌컥 열고 나갔다. 제 입을 틀어막는 소년들 사이에서 한 녀석이 대뜸 물었다. "여기, 와이파이 잘 터져요?" 당연하지, 이 속도라면 〈디아블로〉도 거뜬히 하겠어. "화장실은 깨끗해요?" 얘야, 이래 보여도 호텔이란다. "우리 집보다 훨씬 낫겠는데요?" 물론이지, 우리 집보다도 나아. 개중 똘똘해 보이는 한 녀석이 말했다. "〈하울의 움직이는 성〉 같아요. 어디든 갈 수 있고, 나를 어디로든 데려다 줄 수 있는 움직이는 집 있잖아요. 그런 집에 살고 싶어요." 나는 너희가 환상을 품은 이 호텔이 광주 시내 곳곳에서 운영될 거라는 반가운 소식을 전해 주었다.

 "보통 여행을 할 때 우리는 명소에서 다른 명소로 공간을 이동합니다. 지나간 날들을 기억할 때에는 사건에서 다른 사건으로 시간을 이동하죠. 사실 그 공간과 시간의 지점들 사이에는 무수히 많은 틈새가 존재합니다. 거기에는 아무것도 없는 것처

럼 보이고, 대부분의 사람은 이에 별 관심을 두지 않습니다. 하지만 그 틈새의 모습이 조금 달라진다면 틈새 주변 공간과 시간의 지점들도 달라질 수 있지 않을까요?"•

틈새호텔은 비단 건물과 건물 사이의 틈새에만 존재하는 게 아니다. 비엔날레 전시징과 신동아아파트 사이의 틈새, 랜드마크와 반기념적 일상의 틈새, 판타지와 현실의 틈새, 숙박과 노숙의 틈새, 나 같은 이방인과 식당 사장님 같은 광주 시민들의 틈새, 그리고 관계와 비관계의 틈새에 정박한다. 지금에 와서 돌이켜보니, 당연한 줄 알았지만 다시는 돌아갈 수 없는 과거와 전례 없는 격변을 겪고 난 현재 사이의 틈새이자 2012년과 2022년의 틈새, 그러므로 나의 경험과 기억 사이의 틈새이기도 하다.

이후로도 틈새호텔은 광주 곳곳을 다니면서 도시의 기념비와 랜드마크 사이에 가려져 있는 보이지 않는 도시의 시공간, 우리 삶의 모세혈관을 목격하고 경험하게 했다. 모르긴 해도 광주 시민들은 이 호텔이 사라진 후에 그 틈새를 이전과는 다른 시각으로 바라보게 되었을 것이다. 낯선 시공간과 행위를 일상의 예술로 탈바꿈시키며 '나의 틈새'를 숙고하게 만든 틈새호텔 덕에 나 또한 광주라는 도시를 연결하는 무형의 네트워크의 일원이 되었다. 그리고 그렇게 매번 물리적·심리적으로 전혀 다른 안팎의 풍경을 생성하는 틈새호텔의 존재는 역설적으로 내가 머무는 집 역시 절대적 목적이 아니라 과도기적 장소일지 모른다는 사실을 인정하게 했다.

오전 9시, 드디어 체크아웃 시간이 됐다. 화제의 작품에서 공식적인 투숙을 마친 나는 무슨 대단한 퍼포먼스를 마친 예술가처럼 의기양양하게 호텔을 나섰다.

그날 비엔날레 광장을 떠나며 문제의 중학생들과 살가운 인사를 주고받았는지는 기억나지 않는다. 그러나 이제는 어른이 되었을 그들이 이 날의 경험을 기억하고 있을지 궁금하고, 또 잊지 않기를 바라게 된다. "타인과 세상을 향해 열려 있는 것, 그것이 예술"이라던 작가의 말을 떠올리며, 내친김에 올 가을쯤 10여 년 만에 다시 틈새호텔에 묵어 볼까 한다. 틈새호텔이 몇 번의 수정과 보완을 거듭하는 사이에 나의 직업은 바뀌었고, 나의 아이들은 훌쩍 자랐으며, 실제 사는 집도 달라졌고, 시절도 변모한 데다 무엇보다 이 세계를 사는 나라는 사람 자체가 변화했다. 이런 내게 틈새호텔에서의 새로운 하룻밤은 '뉴노멀'로의 완연한 복귀를 알리는 꽤 의미 있는 움직임이자 지난 10년 세월 동안 내 삶의 심장이 건강하게 뛸 수 있도록 알게 모르게 기여했을 모세혈관, 일상의 틈새를 돌아보는 또 다른 '헤테로토피아'가 될 수도 있지 않을까. 사십 대 후반에 경험하는 틈새호텔과 삼십 대 후반에 경험했던 틈새호텔이 과연 어떻게 다를까. 설레는 마음으로 방금 알아보니, 지금 틈새호텔은 광주 용봉동 어디쯤에서 누군가를 기다리고 있다고 한다.

구본창, 〈문 라이징 Moon Rising Ⅲ〉, 2005~2006

Archival pigment print, 100×80cm each, Collection of The Art Gallery of New South Wales, © Koo Bohnchang

사소한 선택들의
위대함에 대하여

작가 구본창Koo Bohnchang(1953~)의 사진집 『백자White Vessel』
(2015) 한정판은 백자의 다채로움을 담고 있는 데다 백금 인화
된 사진이 무려 12장이나 들어 있는 귀한 책이다. 이 책의 첫 페
이지에는 구본창의 사진이 아니라 세계지도가 펼쳐져 있는데,
이 지도는 오직 구본창만의 것이다. 그는 백자를 촬영하기 위해
박물관만 해도 20여 군데나 찾았고, 소장가들의 개인 공간에도
부지런히 방문했으며, 그마저도 한 번의 방문으로 그치는 일이
잘 없었다. 그러므로 지도 위의 각 대륙을 거침없이 가로지르는
무수한 선들은 지난 2004년부터 전 세계 곳곳에 흩어져 있는 백
자를 찾아다닌 구본창의 여정이자 길 위에서 보낸 시간, 그리고
예술가의 의지와 성심이 그려 낸 문화인류학적 증언이나 다름
없다. 1989년 젊은 사진작가 구본창이 도예가 루시 리와 달항아
리가 함께 찍힌 옛 사진을 보며 "시간이 밴 자국과 이국땅에 떨
어진 서글픔을 무방비로 드러내는 백자의 모습"에 연민을 느낀

순간에도, 그로부터 15여 년 후 교토 고려미술관에 촬영 허가를 청하는 간곡한 편지를 보낸 끝에 드디어 소담한 백자 사발을 처음 뷰파인더에 담은 크리스마스 날에도, 아무도 예상하지 못한 백자의 시간은 구본창의 작업 인생 한가운데에서 의미 있는 인과관계를 탄생시키고 있었다. 그렇게 구본창의 선택과 그것이 야기한 움직임은 천상의 존재처럼 곱게 내려앉은 백자들이 간직한 사연과 생기, 즉 실존의 감동을 실감할 수 있는 가장 중요한 단서가 된다.

백자에서 기인한 우연과 필연의 행보는 늘 귀한 인연으로 귀결되었지만, 2021년 여름 즈음에 시드니 뉴사우스웨일스미술관에서 날아든 낭보는 더욱 각별하다. 백자 중에서도 그 가치와 미학을 가장 높이 인정받아 온 달항아리 연작 〈문 라이징Moon Rising III〉(2005~2006) 12점과 분홍빛의 작품 〈AAM 01〉(2011)이 적도 너머 호주의 대표 미술관에 영구 소장되어, 곧 완공될 해당 미술관의 새 공간에서 선보일 예정이다. 달항아리 연작은 그 소담한 이름에서 착안해 달이 차고 이지러지는 형상을 12단계로 표현한 대작인데, 그의 사진 속 인류의 흔적과 시간의 흐름을 담은 달항아리는 과학으로도 온전히 해석되지 않는 달의 존재처럼 무한히 신비롭다. 놀랍게도 이 작업이 탄생한 후부터 뉴사우스웨일스미술관의 소장이 결정되기 전까지 국립현대미술관 등에서 여섯 작품으로 추려 선보였을 뿐 한국에서 전작이 공

개된 적은 없었다(호주 미술관에서의 영구 소장 소식이 전해진 이후인 2021년 6월 제주도립미술관에서 〈문 라이징 Ⅲ〉 전작을 선보인 바 있다). 이는 작품 전부를 보여 주려면 15미터나 되는 공간이 필요했기 때문만은 아닐 것이다. 그런 점에서 이번 소식은 지난한 세월을 거쳐 드디어 화양연화를 맞이한 달항아리라는 문화, 묵묵히 한길을 달려온 구본창이라는 사진작가, 이렇다 할 전기를 마련하지 못한 예술로서의 한국 현대사진사에 공히 적용할 수 있는 격려다. 축하의 인사도 전할 겸 소회를 묻자 그가 이렇게 말했다.

"꿈인가 생시인가 했을 정도였어요.(웃음) 제 작품이 소장된 적은 여러 번 있었지만, 이런 규모는 처음인 것 같아요. 백자 작업이 세상에 알려지기 시작한 후 그간 조명받지 못한 백자가 국내외에서 널리 회자되고 연구되고 예술 작품으로 다뤄지는 데 일조했다는 사실이 내게는 큰 보람이었어요. 처음엔 느닷없이 왜 도자기를 찍느냐는 질문도 많이 받았고, 그래서 작업을 하면서 이유와 명분을 늘 생각할 수밖에 없었어요. 작가로서 나는 우리가 잃어버리거나 놓치고 있는 고유한 가치, 간직하거나 유지해야 하는 미의식을 구현하는 일에 의미를 둬요. 현재를 사는 우리 자신을 돌아보게 한다고 할까요. 백자 작업을 완전히 끝낸 건 아니지만, 그간의 작업이 터닝 포인트를 통해 일단락되었다는 생각은 듭니다. 결국은 백자, 특히 달항아리 작업이 내 삶의 가장 중요한 역할을 하게 되었군요."

호주의 미술평론가인 존 맥도널드John McDonald는 2020년 9월에 『시드니 모닝 헤럴드』의 지면에 달항아리 연작을 대서 특필한 바 있다. 그는 이번 소장 소식이 발표되기 전, 이미 2020년 8월에 주시드니한국문화원에서 개최한 전시《라이트 섀도: 구본창Light Shadow: Koo Bohnchang》의 서문을 쓰기도 했는데, 이는 구본창의 호주 첫 개인전이었다. "조선백자를 찾아 사진을 찍으려는 구본창의 탐구는 그를 세계 도처로 이끌었으며, 이는 한국의 보물들이 지난 세기 동안 얼마나 광범위하게 흩어져 왔는지를 보여 준다. 특히 독특한 달항아리를 바라보는 모든 사람이 그렇듯이 구본창은 그것들의 위품과 소박함에 감동받았다. 모든 사소한 요소가 백자를 둘러싼 오라aura를 형성한다. 우리는 미세한 얼룩과 결함 같은 불완전함에도 주목하게 된다." 그리고는 이렇게 글을 마무리한다. "이번 전시는 '보이는 것만이 믿을 수 있는 것seeing is believing'이 아닌 그 반대가 성립될 수 있음을 보여 준다. 작품에선 눈에 보이는 것과 보이지 않는 것이 뒤섞인다. 구본창은 실체가 있는 것과 표현해 낼 수 없는 것, 즉 물리적 대상과 그 대상이 내뿜는 오라를 사진 속에 담는 불가능한 작업을 수행해 냈다. 그가 이 모든 것을 성공적으로 해냈다는 것이 더욱 놀랍다."

작품 〈AAM 01〉은 샌프란시스코 아시아미술관에 소장된 달항아리를 찍은 작품이지만, 〈문 라이징 III〉는 각기 다른 백자를 촬영한 것이기에 명도와 채도는 물론 형태도 리드미컬하게

변주된다는 특징이 있다. 달처럼 소리 없이 피고 지는 말간 사진을 보고 있자면 여럿의 그림자가 서린다. 술 한 잔 걸친 날이면 달항아리를 끌어안고 "달이 뜬다"고 흥얼거리면서 춤췄다는 김환기도 있고, 그의 절친이자 달항아리의 "어리숙하면서도 순진한 아름다움"을 지키고자 애쓴 미술사학자 최순우 선생도 있다. 이들이 '백자대호白磁大壺'라는 웅장한 이름 대신 '달항아리'라 부르며 예찬한 것은 불완전함의 비애가 아니라 완전하지 않음의 미학이고, 위대함이 아니라 평범함이며, 삶의 비정형성을 인정하는 자연스러운 태도다. 물론 구본창의 백자가 이뤄 낸 사진기술적 성과, 이를테면 백자와 배경의 윤곽을 절묘하게 흐림으로써 공기감을 부여한다거나, 빛과 그림자를 섬세하게 다루어 순백색의 온기를 전달한다거나, 사진임에도 시각과 촉각의 공감각적 심상을 자아낸다거나, 사물이 아니라 인물 초상의 느낌을 연출하는 등의 시도는 획기적이라 할 만하다. 그러나 "물질적 형태에 형이상학적 차원을 부여한다"는 맥도널드의 말처럼 침묵함으로써 발언하는 구본창의 백자는 이를 만들고 보고 아끼던 이들의 마음을 먼저 무심히 드러내 보인다. 아마도 그래서 오사카 동양도자미술관의 큐레이터 카타야마 마비는 "오래된 물건에만 깃든 요기妖氣가 느껴진다"고 말하지 않았나 싶다.

언젠가부터 해외 유명 박물관에 '메이드 인 코리아'의 백자 상설 전시관이 생겨나기 시작하고 달항아리를 소재로 한 작

업들이 나날이 인기를 얻는 걸 보면, 백자가 '진화한 한국성'을 세련되고 고아하게 보여 주는 대표 주자로 자리매김한 것은 분명하다. 이른바 '모두의 백자'가 된 상황에서도 감히 '구본창의 백자'라 지칭할 수 있는 건, 그의 사진이 이들을 대중화시키는 데 기여했기 때문만은 아니다. 구본창은 백자를 보고 경험하고 기억하는 방식 자체를 변화시켰다. 백자를 재현하거나 서술하는 데 그치지 않고 존재감 자체를 구현한 것이다. 그의 백자는 박물관의 유리 쇼케이스 속에서 스포트라이트를 받고 있는 백자도 아니고, 김환기가 그린 백자도 아니며, 역사책에 실린 백자도 아니다. 오히려 도공들의 심연에 자리하며 행복한 좌절감을 안겼을 궁극의 백자, 검박한 선비들이 곁에 두고 썼을 법한 백자의 이상형에 가깝다. 구본창의 열망과 상상으로 완성된 백자는 곧 현실에서는 존재할 수 없는 백자의 상징이자 원형이다.

"백자를 안 찍었으면 어찌할 뻔했나 싶어요."(웃음) 구본창은 이렇게 말했지만 1980년대 말 사진작가로 활동하기 시작한 이래 그의 작업이 멈춘 적은 없었다. 그중 백자 연작은 작업 세계의 확장을 가능하게 한 이정표 같은 작업이다. 희부연 백자에서 푸른색 그림이 그려진 청화백자로, 태곳적의 모던함이 돋보이는 검은 곱돌 작업 등으로 영역을 넓혀 왔으며, 여전히 진행 중이다. 그러나 지금의 명예로운 사건들은 그가 백자를 단지 가능성과 잠재성을 품은 작업 소재로만 대했다면 절대 일어나지 않았을 일이라 확신한다. 샤르트르는 "인생은 B(Birth)와

D(Death) 사이의 C(Choice)다"라는 유명한 명언을 남겼지만, 그 선택이란 예컨대 예술가의 영감이 그렇듯이 갑자기 내 품으로 떨어지거나, 내 시야에 포착되거나, 내 손에 쥐어지는 게 아니다. 선택은 그런 선택을 할 수밖에 없는 상황에서만 진정한 힘을 발한다. 선택과 선택 사이에는 우연으로 위장한 또 다른 숱한 선택들이 포진해 있고, 모든 선택은 서로에게 영향을 끼친다.

그러므로 구본창의 행복한 반문에는 그의 삶을 복기하는 반어법적 가정들이 숨어 있다. 어린 시절부터 여백에 관심을 갖지 않았더라면, 무언가를 담는 그릇이나 용기에 애잔함을 느끼지 못했더라면, 하찮아 보이는 사물을 귀하게 여기는 감수성이 부족했더라면, 이런 사진을 찍게 되었을까. 외로웠지만 고립의 정서를 즐길 줄 알았던 '소년 구본창'은 특히 하찮은 사물들에 애정을 쏟았고, 이로써 위안받았으며, 작은 상자에 소중한 대상을 보관하는 남다른 아이였다. 그가 결국 사진을 찍게 된 이유도 카메라야말로 어떤 사물, 어떤 감성, 어떤 풍경을 본인만의 시선으로 담을 수 있는 최고의 '그릇'이기 때문이 아닐까 싶다. 무욕의 아름다움을 담은 구본창의 달항아리는 우연과 필연, 피고 지는 인연의 질서로 완성되었지만, 애초에 백자라는 필연적 선택이 존재할 수밖에 없었던 그의 삶이 있었던 셈이다.

누구라도 구본창의 백자를 마음에 품을 법하다. '내 곁에 두고 싶다'는 세속적인 욕망이 없다면 거짓말이겠으나, 그보다는 엄연히 존재함에도 사라지는 듯한 구본창의 백자 특유의 초월적인

무심함에 본능적으로 이들의 존재를, 이들의 시간을, 이들과의 인연을 마냥 붙잡고 싶은 마음이 더 크다. 이런 불멸과 필멸의 시간성은 그의 작업 전반을 지배한다. 예컨대 〈탈〉(1998~2003) 연작은 탈 뒤에 있는 사람에 대한 본질적인 궁금증을 넘어 실재이냐 허상이냐의 문제를 제기했다. 〈비누〉(2004~2007) 연작은 다 써서 작아져 버린 비누로 이를 사용한 이의 시간을 예측하게 했다. 아버지의 임종을 찍은 〈숨〉(1995) 연작은 존재와 부재의 가장 첨예한 경계를 기록한 작품이다. 〈굿바이 파라다이스〉(1993)는 나비의 영혼을 부활시켰고, 〈태초에〉(1991~1998)는 존재의 시작을 탐험했으며, 〈시간의 초상〉(2005)은 텅 빈 벽의 흔적으로 시간성을 복기했다. 즉, 구본창이 백자를 찍을 수 있었던 건, 백자를 만나기 전부터 존재와 부재, 우연과 필연, 채움과 비움이 그의 작업뿐 아니라 우리 삶에서도 주효한 질서임을 사진이라는 매체를 통해 끊임없이 이야기해 왔기 때문이다.

만약 그때 그런 선택을 했더라면 혹은 하지 않았더라면 어땠을까, 자꾸만 부질없이 되돌아볼 때가 있다. 그랬다면 지금과는 어떻게 다른 인생을 살고 있을까, 덜 힘들거나 아님 더 나았을까 상상하며 계산하는 과정에서 현재 내 일상의 팍팍함이 후회, 회한, 기쁨, 안도 등의 온갖 감정과 뒤엉킨다. 더욱이 나의 선택이 비껴간 그 기회라는 것이 다시 오지 않을 거라는 확신이 들수록, 이제는 기억도 잘 나지 않는 문제의 선택이 만들어 냈

을 허구의 세계에서 지금의 현실로 돌아오는 발걸음은 천근만 근, 어깨는 한없이 늘어진다. 지금 이 순간 역시 내가 미처 알지 못하는 어떤 선택의 시작 혹은 과정일지 모른다는 사실을 까맣게 잊은 채 말이다. 그러나 나는 구본창과의 대화 말미에 알량한 결과로 선택의 가치를 재지 않고, 언젠가 또 닥칠 선택의 순간을 향해 뚜벅뚜벅 걸을 수 있는 작은 단서를 얻었다. "며칠 전 젊은 생황 연주자의 앨범 커버를 촬영했어요. 생황이라는 악기도, 연주자의 행보도 흥미롭더군요. 다른 분야의 전문가들과 협업하고 자극받고 도전해서 새로운 결과물을 도출해 내는 과정이 여전히 너무 즐거워요. 너무 당연한 말이지만, 행복이라는 건 대단히 거창한 걸 마침내 해낼 때가 아니라 작고 평범한 일들을 해나갈 때 조금씩 쌓여 완성되는 것 같아요."

생각해 보면 백자라는 존재도 우리네 일상에서 소박하게 쓰이던 그릇이었다. 결국 책 『밤이 선생이다』에서 황현산 교수가 쓴 바 "구본창의 새롭고 용감한 시선"은 삶의 곳곳에 매복해 있는 사소한 선택의 순간들을 스스로 존중한 결과 얻게 된, 결코 사소하지 않은 행복의 증거다.

수퍼플렉스, 〈플레이 콘트랙트^{Play Contract}〉, 2021

With KWY.studio and 121 children from Billund, Commissioned by CoC Playful Minds, The sculptures are a gift from KIRKBI to all citizens of Billund and visitors to commemorate the Capital of Children's 10th anniversary in 2021, Courtesy of the artists and Kukje Gallery, Photo by Torben Eskerod

어른답다,
어린이 같다

자타 공인 '불량 워킹맘'인 내가 기를 쓰고 지킨 약속은 잠들기
전에 두 아이에게 책을 읽어 주는 일이었다. 간혹 너무 피곤한
나머지 책 읽다 말고 난데없이 잠꼬대 같은 엉뚱한 소리를 내뱉
거나 책을 얼굴에 떨어뜨려 코를 깰 뻔한 적도 여러 번 있었지
만, 이 일을 충실히 하는 것이 일하는 엄마의 (아이들이 느낄 부재
와 상실에 대한) 죄책감을 덜어 내는 최선의 방법이었다. 하지만
십수 년간 이 '의식'을 지속해 오던 어느 날 문득 이런 생각이 들
었다. 그것이 휴식이든, 위로든, 웃음이든 내가 받은 것이 더 많
았던 게 아닐까. 아무리 바쁘고 힘들고 속상한 일이 있어도 일단
은 책을 소리 내 읽다 보면 딱딱하게 말라 버린 마음이 말랑말랑
해지면서 물기가 돌았다. 백희나의 『알사탕』이든, 아나이스 보
즐라드의 『전쟁』이든, 마스다 미리의 『빨리빨리라고 말하지 마
세요』든 동화 속 간명한 가치판단과 정직한 희로애락은 쓸데없
이 꼬이고 엉킨 어른에게 명확한 답을 선사한다. 흔히 어른들은

353

'동화 같은 일'이라며 위악을 부리지만, 바로 그것이 납득되지 않는 세계에서는 유일한 답이 되기도 한다. 소설가 오에 겐자부로의 말대로 이야기가 복잡할 때는 진실을 말하면 되는 일이다.

덴마크 유틀란트 반도의 빌룬이라는 소도시에서 역시 동화 같은 일이 일어나고 있다. 사실 인구 몇천 명 정도인 이 마을이 유명한 건 레고 그룹의 본사가 위치해서이기도 하지만 도시 자체의 행보 때문이다. 빌룬은 스스로를 '어린이 수도Capital of Children'라 칭하고, 세상에서 가장 어린이 친화적인 도시가 되고자 다양한 프로젝트를 진행하고 있다. 처음에는 참으로 레고 도시다운, 아니 그 덕에 번듯한 국제공항까지 얻은 알짜배기 소도시에 어울리는 이벤트라고 생각했었다. 레고는 비상장 기업으로 유명한데, 이는 그럴 필요가 없을 정도의 막대한 이윤을 창출하기 때문이다. 정치적·종교적으로 균형감을 유지하고 있는 이들은 레고로 작업하는 중국 미술가 아이 웨이웨이에게 "정치 편향적인 작업에 재료를 제공할 수 없다"는 입장을 밝히기도 했다. 게다가 부모들이 더 좋아하는 레고는 『포브스』가 선정한 '전 세계에서 가장 평판 좋은 기업' 6위를 차지한 바 있다. 하지만 빌룬의 「어린이 수도 선언문」을 읽은 후에 나는 이 도시에 대한 의심 어린 선입견을 아침 안개처럼 거두어야 했다.

"우리는 어린이들이 어른들만큼 능력이 있다고 믿습니다. 이런 믿음은 빌룬을 세상에서 가장 특별한 장소로 만듭니다. 놀

이를 통한 배움을 지켜나가는 곳. 빌룬의 사람들이 모여 어린이 수도를 건설하는 이유는 단지 재미만이 아니라 미래를 위함입니다. 더 똑똑하고 더 재미있고 더 인간적인 미래와 삶. 놀이, 학습, 창의성이 교육, 사업, 도시계획, 도시 정책에 영향을 미치는 곳. 빌룬은 세계시민을 창조하는 곳이며, 우리는 우리 어른들이 놀이를 다시 배우기를 유일하게 바랍니다. 호기심이 강한 우리는 놀이를 통해 삶을 배웠지만, 나이가 들수록 덜 놀게 됩니다. (…) 아이들은 함께 놀면서 아무도 보지 못한 세상을 만들 수 있다는 것을 가장 잘 알고 있습니다. (…) 우리는 빌룬을 모험과 탐험을 불러들이는 도시로 만들고 싶습니다."

문장마다 방점을 찍는 확고부동한 신념이 전혀 생경하지 않았다면 거짓말이겠지만, 나는 이미 첫 문장에서부터 감동해 버렸다. 어린이가 살기 좋은 도시를 만들기 위해 어른이 희생해야 한다는 시선, 어른의 기준에 맞게 어린이를 창의적으로 키우겠다는 욕심이 아니라 그들 스스로 그렇게 자랄 수 있는 토양을 만들겠다는 의지, 어린이를 위한 놀이를 개발하기보다 어른에게도 놀이가, 그 시간 자체가 중요하다는 믿음. 이는 단순히 무언가를 가르치고 배우는 교육의 문제가 아니라 어른과 어린이의 삶과 그 무게를 동일하게 대하는 태도에 대한 문제다. 그리고 덴마크에서 활동하는 삼인조 작가 그룹 수퍼플렉스SUPERFLEX(1993~)가 '어린이 수도 10주년'을 맞이하여 각계의 지식인들이 탁상공론을 벌이는 세미나나 으리으리한 파티가 아닌, 넓지 않은 조각공

원에 기념비적 속성이라곤 없는 공공미술 작품 〈플레이 콘트랙트 Play Contract〉(2021)를 만들었다는 소식을 접했을 때, 내가 미처 헤아리지 못한 그들의 마음이기도 했다.

〈플레이 콘트랙트〉는 수퍼플렉스가 건축가, 큐레이터, 교육자 등으로 구성된 프로젝트 그룹 케이더블유와이.스튜디오 KWY.studio, 그리고 빌룬의 아이들 121명과 의기투합해 만든 작품이다. 아이들은 레고 블록으로 직접 놀이터를 설계하고는 "어른들을 위한 놀이터"라는 부제를 달았고, 어른 예술가들은 어린이들의 생각과 의견을 핑크색 대리석으로 구현해 보였다. 즉, 어른의 눈높이로 만든 어린이용 조각이 아닌 것이다. 아이든 어른이든 거대한 대리석을 기구 삼아 노는 모습은 마치 먼 과거나 먼 미래에서 온 것 같은 향수를 자극한다. 어디에서 무얼 하고 놀아도 좋았던 어린 시절, 모든 인류가 먼 옛날부터 빠짐없이 겪었고 영원히 반복될 미래의 그 시절에 대한 기억 말이다. 어쨌든 작가들은 "공정의 흔적과 불규칙한 자연의 속성을 숨기지 않고 (안전을 위한 최소한의 처리만 한 채) 그대로 수용하여 작품 제작에 반영했다"고 밝혔는데, 예술가의 가장 큰 권한인 재료의 가공이라는 통제력을 최소화했다는 사실은 작품의 의도를 강조하는 막중한 제스처다.

다섯 덩어리로 된 이 설치 작업은 갖가지 독특한 모양의 300여 개 돌로 구성되어 있다. 5톤의 가장 큰 돌부터 30킬로그램의 가장 작은 돌까지 무게도 다양하다. 아침 해가 비추거나 황혼

의 그림자가 드리우거나 비가 오기라도 하면, 대리석의 색이 자연스레 변화하도록 노출되어 있다. 매끈하게 정제된 형태가 아니라 표면 처리를 하지 않아 잘린 흔적이 그대로 남거나 부서진 날것의 상태다. 계단이 있지만 그 간격이 일정치 않기 때문에 엄밀히 계단이라고 볼 수 없고, 그 외에도 실용적인 부분이라곤 찾아볼 수 없다. 태곳적부터 여기에 존재했을 것 같은 이 미술 작품은 자신을 둘러싼 세상을 매번 통제하거나 확인해야 하는 어른들에게 적어도 여기서는 그럴 필요가 없다고 일깨운다. 이 작품에 전제된 덕목들, 즉 다양성, 우연성, 통제 불가능성, 포용성, 비실용성, 유연성 등을 양손에 쥐었을 뿐 전적으로 받아들이지 못하고 사는 현실 속 대다수의 어른들에게는 낯선 놀이터다.

그래서 이 예술 작품으로 무슨 대단한 걸 하는가 하면, 그냥 논다. '놀이 계약서'의 룰은 단 하나다. 어린이들이 정한 규칙에 무조건 따를 것. "대부분의 공공미술이 어른의 관점에서 만들어진다"는 문제의식에서 출발한 이 작품은 어린이를 포함한 모든 방문객에게 예외 없이 적용되는 의무 사항을 명시해 두었다. "이 놀이터를 이용할 때 어른은 사회적으로 통용되는 규정된 시간에서 벗어나 놀이가 얼마나 길어지든 아이들의 규칙을 따라야 한다. 이를 통해 어른은 놀이의 즐거움을 재발견하고 상상력을 펼치며 멋진 세상을 만들어 가야 한다." 이 조항을 위반한 어른을 구제할 권한은 어린이에게만 있는데, 그래도 어른이 고집을 부리면 이곳을 즉시 떠나야 한다. 궤변처럼 들리는

이 계약의 법적 근거는 어린이의 놀 권리를 보장하는 '유엔아동권리협약 제31조'*에 있다.

물론 수퍼플렉스를 구성하는 세 남자, 야코브 펭거Jakob Fenger, 브외른스티에르네 크리스티안센Bjørnstjerne Christiansen, 라스무스 닐센Rasmus Nielsen 사이에는 어떤 계약서contract도 존재하지 않는다. 이십 대 청년이 오십 대 아버지가 된 지금까지 29년간 함께 활동해 온 이들에게는 어떻게든 자신들의 생각을 가능하게 만들어 보겠다는 공통의 목표와 꿈이 있을 뿐이다. 이곳에 놀러 온 아이들보다 이 프로젝트에 더 반색했을 이들로 말할 것 같으면, '슈퍼플렉스 브라보Superflex Bravo'라는 여객선 이름에서 착안해 즉흥적으로 그룹명을 지은 자들이다. 놀이처럼 시작된 세 남자의 작업 인생은 그동안 기후, 환경, 에너지, 예술 기관, 예술 시장, 도시, 역사, 난민, 노동, 민주주의, 권력, 기업, 경제, 저작권 문제 등 현대인의 삶을 지배하는 거의 모든 문제를 예술로 치환하며 더욱 공고해졌다. 무엇이든 미술이 되는 시대이지만, '무엇을'보다 '어떻게'가 더 중요하다. 진지하되 무겁지 않은 수퍼플렉스 작품의 동시대성은 예술로서의 행동주의인 동시에 행동주의로서의 예술이라는 지점에서 발화한다.

2022년 봄에 수퍼플렉스는 아트선재센터 그룹전에서 〈프리비어Free Beer〉를 소개했다. 전시장에서 같은 이름의 수제 맥주도 판매했는데, 맥주 레시피를 오픈소스로 공개하여 누구든 이윤을

창출할 수 있다는 열린 저작권 개념을 전제했다. '프리'는 무료가 아닌 자유라는 의미로(무료와 자유가 서로 같은 단어를 나눠 쓴다는 것이 새삼 놀랍다), 관람객이 이 맥주를 사 먹는 행위를 통해 미술 작업의 일부가 되는 흥미로운 경험이었다. 유네스코 본부의 상임위원 화장실을 복제한 〈파워 토일렛/유네스코Power Toilets/UNESCO〉(2013)를 광주공원에, 여럿이 타는 그네 〈하나 둘 셋 스윙!One Two Three Swing!〉(2019)을 파주 도라산 전망대에 설치하기도 했다. 이 그네 작품은 만약 모든 인간과 동물이 같은 순간에 점프한다면, 그 무게와 충격이 일시적으로 행성을 흔들 것이라는 신박한 이론에 착안한다. 은유적으로 함께 만들어 가는 집합적 에너지가 행성(세상)을 움직이고 중력(질서)에 영향을 미칠 수 있다는 믿음은 수퍼플렉스의 작품들을 공히 관통한다.

　누군가는 레고를 닮은 〈플레이 콘트랙트〉를 두고 순진한 예술가들의 그저 착한 프로젝트라 치부하겠지만, 내 생각은 다르다. 그간 수퍼플렉스의 작업 중에서 단연 고난도로 보인다. 어린이를 대하는 어른의 마음은 현실과 이상 사이, 행동과 이론 사이에서 늘 우왕좌왕하기 때문이다. 예를 들면 이런 거다. 나는 두 어린이가 태어날 때마다 육아 용품과 함께 수첩을 구입했다. 일상의 단상과 고민, 기쁨과 행복 등을 드문드문 기록해 두었다가 언젠가 짠 하고 보여 주고 싶었다. 그때 쓴 글들을 보면 스스로도 너무 감동적이라 눈물이 날 지경이다. 내가 이렇게나 절절한 마음으로 어린이들을 대했나 싶은 장면들이 새록새록 떠오

른다. 처음 자전거를 탄 날, 처음 혼자 집을 찾아온 날, 친구와 싸운 날, 처음 유치원에 간 날, 산책 다녀온 날…. 그러나 이렇게 글을 쓰는 것이 어린이들을 그런 마음으로 대하는 것보다 훨씬 쉬웠던 것 같다. 이 글만 보면 나란 사람은 너무 괜찮은 어른이지만, 실제로는 그렇지 못한 적이 더 많았다는 걸 내가 가장 잘 안다. 수퍼플렉스식으로 말하자면, 나는 이들과 놀이를 함께 했지만 놀이의 진정한 즐거움을 느끼기보다는 놀이의 즐거움을 제공해야 하는 어른의 입장에서 벗어나지 못한 것이다.

　마찬가지로 수퍼플렉스의 작업을 보고 접할 대부분의 어른도 권력과 자본의 유대를 저격하는 반어법을 읽어 내는 것보다, 어린이를 대상화하지 않고 일상에서 진심으로 대하는 일이 더 어려울지 모르겠다. 전자가 지식과 개념에 대한 이야기라면, 후자는 상상과 실천에 대한 이야기이기 때문이다. 타인을 존중하고 약자를 차별하지 않으며 관용의 정신을 발휘해야 한다는 당위에는 충분히 공감하지만, 그 대상이 먼저 어린이어야 한다는 사실에는 익숙하지 않다. 어느 누구도 어린이가 아닌 적이 없었지만, 어린 시절은 과정 혹은 과도기로만 기억되기 때문이다. 어른이 노화의 과정에 있지 않듯이 어린이도 성장의 과정에 있지 않다. 어른처럼 어린이도 저마다의 확고한 세계를 형성하고 있다. 더욱이 나처럼 보호자 혹은 엄마인 입장에서는 '그들을 남부럽지 않게 잘 키워내는 것'과 '그들을 존중하며 함께 잘 사는 것' 중 어느 쪽이 더 어려운 일인지 단정할 수 없다. 동화를 읽어

준 게 아니라 함께 읽은 것이고, 어린이들에게 내 시간을 내준 게 아니라 내가 어린이의 세계에 들어갈 수 있도록 그들이 기다려준 것임을 깨닫는 데는 시간이 꽤 걸린다.

결국 〈플레이 콘트랙트〉가 놓인 공원에서는 무장해제한 어른들만이 즐겁게 머물 수 있다. 예기치 못한 놀라움을 전적으로 받아들이며 통제 의식을 완전히 내려놓고 세상의 시간관념에서 온전히 벗어나기. 그렇게 할 수만 있다면 이곳은 내 옆에 있는 어린이뿐만 아니라 내 안에 잠든 어린이를 깨워 함께 손잡고 신나게 놀기만 하면 되는, 이른바 본연의 모습으로 존재할 수 있는 유토피아로 변모할지도 모르겠다. '놀이' 하는 것보다 무용해 보이는 '놀기'에 제대로 된 가치를 부여하는 것이 더 가치 있는 일이니까. 단지 어린이와 어른이 함께 있는 것과 어린이라는 세계와 어른이라는 세계가 평등하게 한데 어우러지는 건 본질적으로 다른 일이다. 그래서 나는 이 조각이 천상의 도시 빌룬이 아닌 어린이들이 가장 바쁘게 사는 도시 서울 한가운데에 놓이면 어떤 풍경이 될지 몹시 궁금하다.

회사 생활을 하면서 "넌 참 순진해"라는 말을 종종 들었고, 나는 그게 싫었다. '순진하다'라는 다의적 단어는 '어른답다'와 '어린이 같다' 사이에서 쓰일 경우에 특히나 이 두 가지의 단점이 집약된 공격적인 단어가 된다. 어른이 되어 간다는 건 어린 시절에 배운 모든 것이 어긋나거나 삐걱거리는 모든 상황에 익숙해

지는 과정이기에, 우리는 무의식중에 어리숙하고 순진하던 어린 시절을 잊거나 무시한다. 진실을 비껴가는 변수의 데이터가 풍부해질수록 노련한 어른이 된다는 사실에 스스로 뿌듯해할 따름이다. 하지만 데이터가 탑처럼 높이 쌓이고 성처럼 넓게 포진될수록 그 중심 혹은 본연에서 점점 멀어질 수밖에 없다.

　　몇 년 전 역사상 최초로 스스로를 젊다고 생각하는 새로운 사십 대인 '뉴 포티new forty'가 출현했다는 글을 쓴 적이 있는데, 올해 지천명이 된 한 선배가 내게 '뉴 피프티new fifty'에 대한 글을 써 달라고 했다. '철들다'의 사전적 의미는 "사리를 분별하여 판단하는 힘이 생기다", 즉 '계절(철)을 안다'는 것이다. 폭설이 쏟아져도 절기에 맞춰 봉오리를 터뜨리는 수선화는 철을 모른다고 하여 '바보 꽃'이라 불린다. 그러므로 '철들지 않겠다'는 건 (물정 모르는 바보 취급 같은) 불이익을 감내하고라도 내 방식대로 세상을 살겠다는 선언이나 다름없고, 그것이 올바르게 나이 드는 법이라고 생각했다. 하지만 만약 다시 '뉴 피프티'에 대한 글을 쓴다면 피부과에 가거나 유행을 섭렵하기 전에 먼저 탄성력과 회복력을 발휘하여 내 안의, 내 곁의 어린이를 아끼라고 덧붙여 제안하고 싶다. 나이와 지위가 곧 정체성이 되어 갈수록 그럼에도 여전히 미숙하고 느리고 약하고 겁 많고 불완전한 (나만 알고 있는) 나의 본질을 인정하는 일이 가장 어렵고 힘들 테니 말이다. 나라는 어린이는 어린이라는 사실 이외에 아무것도 아니었고 또 무엇일 필요도 없었다는 점에서 도전정신이 지금보다 훨씬 강

했지만, 어린이를 잃어버린 나는 그 사실도 함께 잊곤 한다.

도저히 믿기지 않는 전근대적 전쟁을 매체에서 매일 목격하는 요즘이다. 얼마 전 우리 집의 두 어른도 왜 싸우는지 모르는 채 맹렬히 싸우고는 만신창이가 되었다. 이를 목격한 둘째 어린이가 엉엉 울면서 말했다. "그냥 흥, 칫, 풍 하면 될 것을 왜 이렇게 일을 키웠어?!" 옳은 말이다. 알기만 했지 상상하는 법을 잊은 어른은 이렇게나 폭력적이고 무지하며 어리석다.

그런 면에서 수퍼플렉스의 〈플레이 콘트랙트〉는 어른이 스스로에게 던지는 질문으로 읽힌다. 어른이 만든 이 부조리한 세계에서 어린이처럼, 어린이의 마음으로 산다는 게 과연 가능한가? 어린이와 함께 그리고 모두를 위해 어떻게 어른답게 살아야 하는가? 좋은 어른이란 과연 어떤 이들인가? 우리는 어린이가 살기 좋은 세상에서 그 누구보다 어른이 먼저 더욱 행복할 거라는 생각을 미처 하지 못한다. 한 번도 그런 세상에서 살아 보지 못했기 때문이다. 어린이를 입에 달고 살면서도 '어린이'의 사전적 정의가 '어린아이'를 대접하거나 격식을 갖추어 이르는 말임을 전혀 생각지 못한 것처럼. "예술가란 설령 실패할 운명의 미션이라 해도 끝까지 해보는 사람"이라 믿는 수퍼플렉스가 구현한 '어린이 세계'가, 그들이 이제껏 해 온 그 어떤 경제·정치·사회에 대한 '어른 이야기'보다 더 중요한 이유다.

크리스티앙 볼탕스키, 〈황혼^{Crépuscule}〉, 2015 / 2021

Light bulbs, environmental dimension, Installation view of 〈Christian Boltanski: 4.4〉, 2021,
Busan Museum of Art-Busan, Courtesy of the artist and Busan Museum of Art

죽음의 감수성

살아생전에 건축가 정기용은 일상과 가장 가까운 곳에 묘를 만들어야 한다고, 삶과 죽음이 유리되어서는 안 된다고 말했지만, 적어도 나의 아버지에게는 어림도 없는 소리다. 몇 해 전에 이사한 친정집의 부엌에는 작은 창문이 있었다. 부엌에 동향의 빛을 들이고, 설거지할 때도 사시사철의 풍경을 볼 수 있는 귀한 창문이었다. 그런데 어느 날 아버지가 유리창에 반투명 시트지를 붙여 버리셨다. 야산을 깎아 지은 아파트인 탓에 문제의 창문으로 누구의 것인지도 모르는 묘가 너무 잘 보인다는 게 그 이유였다. 그리고 그 묘가 자꾸 당신을 주시하는 것 같다고 덧붙였다. 건강하신 데다 미신과도 거리가 먼 분이 왜 그러시냐는 나의 핀잔에 그가 중얼거렸다. "아직 네 일이 아니라 그렇지. 너는 아직 몰라." 그날 나는 아버지가 죽음을 선명하게 인식하고 있다는 사실을 처음 깨달았다. 그는 두려운 것이었다. 두렵기 때문에 자신에게 주어진 시간이 다해 간다는 사실을 극렬히 부인하거나 아

니면 온전히 인정하기 때문에 두렵거나. 그러니 천년만년 살 것처럼 무성의한 딸의 잔소리가 당장 죽음이 현실이 된 (혹은 그렇다 믿는) 그의 입장에서는 오만하게 들렸을 게 분명하다.

프랑스의 위대한 현대미술가 중 한 명으로 인정받는 크리스티앙 볼탕스키Christian Boltanski(1944~2021)의 작품 〈황혼 Crépuscule〉(2015/2021)을 보면서, 165개의 전구가 매일 하나씩 꺼져 전시 종료일에는 종국적으로 암흑이 될 그 방에서 아마도 생의 불이 하나씩 꺼짐을 체감하고 있을 아버지를 떠올렸다. 그리고 그 작은 불빛은 나도, 우리도, 그리고 예술을 통해 평생 죽음을 다루어 온 볼탕스키도 다르지 않은 처지임을 일깨웠다. 죽음의 실존을 통해 삶의 상징을 찾아온 미술가 볼탕스키는 부산시립미술관에서의 개인전을 앞둔 2021년 7월 14일에 영면했고, 준비 당시 '회고전'이었던 이 전시는 '유고전'으로 그 막을 열었다. '전시를 본다'는 게 작가가 혼을 불어넣은 후에 홀연히 사라진 그 부재의 자리에서 관람객들이 다시 그의 흔적을 만나는 행위라면, 이번에는 작가의 심령이라도 나타나 그 존재와 부재 간의 긴장감을 심화한 것 같다. 전시를 보는 데 유독 시간이 오래 걸렸고, 다녀온 후에는 원인 모를 몸살을 앓았다. 어쨌든 "늙은 광대처럼, 여행하다 길 위에서" 죽을 거라 스스로 예측한 볼탕스키의 죽음이야말로 43점의 작품으로 채워진 전시의 44번째 작업이자 지난 60여 년 동안 선보여 온 모든 '죽음의 작품'에 생

기와 신뢰를 더하는 역설적인 마침표인 셈이었다.

생의 마지막 길에서 '4死'라는 숫자를 둘러싼 한국적 인식에 흥미를 느낀 작가가 직접 제목을 지었다는 전시 《크리스티앙 볼탕스키: 4.4 Christian Boltanski: 4.4》는 죽음의 예술적인 묵시록이다. 작가가 직접 디자인한 타이포그래피 작품인 〈출발 Départ〉(2021), 〈도착 Arrivée〉(2021), 〈그 이후 Après〉(2018) 등이 곳곳에서 이정표 역할을 한다. 해골과 유령 형상들이 궁극으로 향하는 길목을 지키며 동행하겠다는 듯이 〈그림자 연극 Théâtre d'ombres〉(1986)으로 일렁이거나 〈유령의 복도 Le Couloir des Fantômes〉(2019)를 장식하고, 100여 장의 매체 사진을 모은 〈기사 Fait Divers〉(2000)는 비극과 죽음의 중첩을 상상하도록 나를 이끈다. 입던 옷을 수천 벌 걸어 두어 유대인 학살을 연상시키는 〈저장소: 카나다 Réserve: Canada〉(1988 / 2021)와 검은 옷을 산처럼 쌓은 〈탄광 Terril〉(2015 / 2021)은 몸에 가장 가까이 있었던 사물이자 부재를 물질화하는 옷이 그 자체로 죽음의 메타포가 될 수 있음을 보여 준다. 그 위에서는 각양각색 인물들의 이미지를 불투명한 얇은 천에 인쇄해 걸어 둔 〈인간 Menslich〉(2011 / 2021)이 영혼처럼 부유하고, 맞은편 〈아니미타스 Animitas Chili〉(2014)는 수많은 이의 유해가 묻히고 사라진 칠레의 아타카마사막에서 울려 퍼지는 '작은 영혼'들의 맑은 방울 소리로 하염없이 발길을 붙잡는다. 코로나 시국을 시사하듯 무덤 같은 하얀 천 무더기 위에 생체 신호를 연상시키는 LED 조명이 배치된 〈설국 Pays

de Neige〉(2021)과 벽을 떠다니는 얼굴들이 인상적인 〈영혼Les Esprits〉(2021)은 재앙의 현재성으로 나를 압도했다.

특히 나는 〈잠재의식Subliminal〉(2020)이라는 작품에 한참 동안 붙잡혀 있었다. 십자로 구성된 네 개의 스크린에는 초원의 사슴, 일몰, 눈 덮인 산, 새 떼 등 평화로운 풍경 영상이 펼쳐지는데, 중간중간에 불규칙하게 섬광처럼 어떤 장면이 개입한다. 방송사고 같은 순간의 영상을 포착하기엔 내 눈은 너무 느리고 그래서 구체적인 이미지가 생각나지 않았지만, 이것이 시각적으로 뚜렷하게 인식되지는 않아도 죽음에 대한 장면이라는 건 충분히 직감할 수 있었다. 그 참혹한 순간이 뇌의 착시 현상 혹은 뇌리에 잔상처럼 남아 내 안에서 이내 다른 서사와 이어졌기 때문이다. 볼탕스키의 많은 작업은 전 인류가 공유한 역사적 재앙들을 시사하지만, 여기에 그치지 않고 인간의 근원적 화두인 죽음으로 그 범위를 확장한다. 그러고는 거대한 인류의 일원으로서 나를 잠재적 가해자이자 희생자, 명백한 목격자이자 치유자로 만들어 버린다. 그렇게 세상에서 가장 먼 죽음이자 실로 무시무시한 죽음의 한가운데로 나를 던져 놓는다.

크리스티앙 볼탕스키는 대표적인 쇼아Shoah 작가다. 쇼아란 유대인 대학살, 홀로코스트를 의미하는 히브리어 단어다. 유대인 그는 1944년 전쟁의 끝자락에 태어났고, 이 사실이 그의 유년기를 지배했다. 자라면서 듣는 이야기의 대부분은 홀로코

스트에 대한 것이었고, 부모님의 친구들은 거의 유족이었으며, 죽음과 긴밀히 얽힌 크고 작은 상황들은 어린 소년이 맨 먼저 마주한 충격적인 현실이자 세상을 배우는 기준이 되었다. 어떤 죽음을 가까이에서 직접 겪는 것과 재앙에서 비롯된 불안과 불안정함이 죽음의 그림자로 공기처럼 무겁게 내려앉은 삶을 사는 것은 비슷하지만 엄연히 다르다. 삶과 죽음이 샴쌍둥이처럼 한 몸을 공유하고 있음을 날마다 체득했을 그에게, 그래서 삶과 죽음은 동의어였을지도 모르겠다. '죽음과 삶, 존재와 부재, 기억과 망각을 끊임없이 환기시키는 작가'로서의 역량, 즉 아무도 경험하지 못했기에 끝내 관념적일 수밖에 없는 죽음이라는 개념을 보는 이로 하여금 순순히 받아들이게 하는 그의 능력은 작가 자신의 트라우마에서 길어 올린 '메멘토 모리memento Mori'와 '카르페 디엠carpe diem'의 기묘한 연산 작용에서 비롯된다.

감독이자 사진작가인 알랭 플레셰르Alain Fleischer가 수십 년 동안 볼탕스키를 쫓아다니면서 완성한 영화 〈크리스티앙 볼탕스키를 만나다J'ai retrouvé Christian B.〉(2020)에서 작가는 이렇게 말한다. "영화관에서 1950년대나 혹은 더 오래된 영화에 등장하는 배우들을 보면, 항상 저 사람은 어떻게 죽었을까 생각합니다. 예컨대 침대에서 죽었는지, 사고로 죽었는지 말이죠. 이들은 우리에게 어떤 죽음에 대해 질문합니다. 저는 영화관에 갈 때마다 그 생각을 하죠…. 전쟁 당시 사망자가 400명이라는 점은 결코 적은 수가 아닙니다. 단순히 말해 사망자 400명이 아니라 스

파게티를 좋아하는 그 사람, 축구에 열광하는 그 사람 등 고유한 한 사람, 한 사람이 존재하는 거죠."

현대미술계의 전문가들은 특히 볼탕스키를 세계적인 반열에 올린 〈기념비Monument〉(1986) 연작을 두고 그의 사적 역사와 그 핵심의 홀로코스트를 언급하며 죽음에 대한 작가의 집요함의 기원을 찾고자 했다. 어린이들의 얼굴 사진을 주석 액자에 끼우고 사진마다 백열등을 비추어 상징성을 부여한 이 작업은 비극적 사건에 희생된 이들을 위한 것으로 보이기에 충분하다. 〈저장소: 퓨림 축제Réserve: La Fête du Pourim〉(1989), 〈샤즈 고등학교Lycée Chases〉(1987), 〈함부르크 거리 제단Autel Hamburger Strasse〉(1992) 등 비슷한 형식과 구성의 작품에도 아이들의 얼굴은 공통적으로 등장한다. 이에 '추모'의 성격을 부여하는 건 바로 사진의 주된 역할이다. 앞서 언급한 영화에서 볼탕스키는 사진의 효용에 대해 이렇게 고백한다. "사진이 죽음 그리고 과거와 연관 있다는 점은 분명합니다. 사진을 찍고 3분이 지나면 피사체는 이미 존재하지 않는 대상이 되어 버리기 때문입니다. 무언가를 간직할 때마다 그것을 죽게 하는 꼴이 되어 버리지요. 마치 오브제를 박물관의 진열장 안에 넣는 것과 같습니다. 오브제의 이미지일 뿐 더 이상 오브제가 아닌 것이지요." 그의 말대로 사진은 보전하는 동시에 소멸시키고, 따라서 무언가를 보전한다는 행위는 더 이상 존재하지 않는 대상을 상기시켜 부재의 의미를 더 강조한다.

존재를 통해 부재를 증명하는 일련의 사진들이 이름 없는 자들의 존재감을 되살리고자 한 건 분명해 보이지만, 작가에게는 이들 각각을 호명하며 개별 서사에 개입할 생각이 없어 보인다. 모든 사진을 의도적으로 확대한 탓에 실루엣은 흐릿하고 이목구비는 뭉개져 있으며, 그래서 얼굴을 전혀 알아볼 수 없다. 그러나 오히려 이런 방식이 저마다 아는 사람의 얼굴을 대입할 수 있도록 한다. 실제로 보면 짐짓 섬뜩하기까지 한 이 사진들은 존재와 삶, 그리고 죽음을 시각적으로, 추상적으로 연결시킨다. 볼탕스키는 "우리는 두 번 죽는다. 죽을 때 한 번, 당신의 사진을 알아보는 사람이 없을 때 또 한 번"이라고 말하기도 했는데, 이는 이 작품이 죽음의 고유한 관계성에 초점을 맞추고 있음을 보여 주는 발언이다. 모르는 이들의 죽음을 통해 각자의 입장에서 각자의 사연 속 기억을 이끌어 내고 상상하고 공감할 수 있도록 하는 것이다. 이렇게 개인의 정체성을 지움으로써 모두를 초대하는 것과 같은 방식으로 그는 역사적 사건의 구체성까지 희석한다. 그렇다 해도 이는 엄중한 역사를 도외시한 예술가의 직무 유기가 아니다. 오히려 타인의 비극이라는 특수한 이야기를 죽음에 대한 불가해한 두려움에서 자유로울 수 없는 나의, 우리의 보편적 이야기로 대치한다. 작가가 말한 것처럼 "우리 모두가 아는 이야기"를 하고 있을 뿐이다. 그들의 거대한 역사적 죽음은 나의 가장 가까운 죽음과 필수불가결하게 이어져 있다.

볼탕스키가 〈기념비〉 연작을 구성할 때 비극적인 특정 사

건에 연루된 아이들뿐만 아니라 초등학교와 중학교 때 같은 반 친구들이었던 이들의 사진까지 포함했다는 정보가 아니더라도, 나는 〈기념비〉가 '홀로코스트' 희생자보다는 '어린 시절의 죽음'을 은유한다는 일각의 해석에 매우 동의한다. 볼탕스키의 거의 모든 작업이 '죽음을 기억하라'는 대전제에 기반한다면, 내가 기억하는 최초의 죽음은 바로 나의 '어린 시절의 죽음'이니까. 누구나 어른이 되기 위해서 내 안의 아이는 죽을 수밖에 없기에, 이는 단지 '목격'하는 게 아니라 오롯이 '체험'하는 유일한 죽음이다. 또 나의 의식이 온전히 기억하지 못할지언정, 그래도 나의 몸과 시간은 기억하는 가장 가깝고도 실제적인 죽음이다. 어린 시절의 나를 죽이고 싶었든 결별하고 싶었든 지키고 싶었든 잊고 싶었든, 어쨌든 어른이 된 인간은 고통스럽지만은 않은 상실감, 우울하지만은 않은 그리움을 통해 죽음의 필연성을 이미 자연스럽게 습득한 것이다. 짐짓 엄숙하고 으스스해 보이는 이 작품의 제목이 '제단'이 아니라 '기념비'인 것은, 작가가 스스로의 존재를 시간과 세월에 제물로 바치고도 각자의 시간을 다하면서 꿋꿋하게 살아가야 하는 인간들을 향한 예찬을 담은 때문이라고 나는 상상한다.

나이를 먹는다는 건 예전 모습과 달라지면서 어떤 존재가 사라지는 과정이자 결과이다. 볼탕스키는 1969년에 『1944~1950년 나의 어린 시절이 남긴 모든 것에 대한 연구와 진술*Recherche et*

*présentation de tout ce qui reste de mon enfance 1944~1950』*ᵒ이라는 책을
예술계 종사자 100명에게 보내는 프로젝트를 진행할 정도로 자
기 존재의 사라짐, 가장 가까이에서 만나는 숱한 죽음들에 일찍
부터 관심이 많았다. 일곱 살부터 예순다섯 살까지의 자기 얼굴
사진을 모아 그 변화하는 모습을 반투명한 천에 투영하고는, 작
품에 〈그 동안Entre-temps〉(2020)이라는 제목을 붙이기도 했다.
그리고 부산 전시에서 이 작업을 자신의 실제 심장박동 소리를
담은 작업 〈심장Cœur〉(2005)과 함께 선보였다. 서서히 변화하
는 그의 얼굴이 사방에 빽빽하게 배열된 검은 거울에 비쳐서 벽
을 만들고 힘찬 심장 소리에 발맞춰 전구가 깜빡이는 그 공감각
적 공간에서, 죽음과 삶을 증거하고 기억해 내는 볼탕스키의 영
적인 무대 한가운데에서 나는 나의 어린 시절에, 자라면서 내가
스스로 떠나 보내야 했던 또 다른 나에게, 잊고 있던 나의 '그 동
안'에 애도를 보냈다. 매일 죽으면서도 죽음이 현실임을, 삶의
상수임을 번번이 무시하며 사는 어리석은 중생에게 볼탕스키가
선사한 '죽음의 감수성'을 깨닫는 순간이었다. 그리고 미술관에
서 나오는 길에 나는 아버지에게 안부를 빙자한 사과의 전화를
걸었다.

　　평생 죽음을 연구한 볼탕스키도 '예술가로만 기억되기'를
바랐고, 죽기 직전에는 스튜디오의 오랜 직원들에게조차 죽어
가는 자신의 모습을 보이길 꺼렸다고 전해진다. 죽음과 삶이 이
렇게 서로 제 얼굴을 알아보지 못할 정도로 가까이 있다 해도 둘

은 공통적으로 기억이라는 것과 손을 꼭 맞잡고 있다. 그를 만나고 돌아온 어느 날 밤, 『할머니 제삿날』이라는 동화책을 함께 읽던 둘째가 돌연 눈물이 그렁그렁한 눈으로 물었다. "엄마, 그런데 사람이 죽을 때는 기억을 다 버리고 가는 거야?" 나는 버리고 가는 게 아니라 남은 이들에게 나눠 주고 간다고, 그래서 그들이 떠난 이를 기억할 수 있는 거라고 '다정한' 목소리로 말해 주었다. 그제야 아들은 눈물을 닦았다. 볼탕스키의 예언처럼 아홉 살 소년에게도 "기억은 죽음의 냉혹성에 대항하는" 유일한 대안인 것이다.

주

Ⅰ. 감정 Emotion

마크 로스코 ┃ 행복한 딜레마

29쪽 찰스 사치 지음, 주연화 옮김, 『나, 찰스 사치, 아트홀릭』, 오픈하우스, 2015

32쪽 아니 코엔 솔랄 지음, 여인혜 옮김, 『마크 로스코』, 다빈치, 2015

34쪽(상) 아니 코엔 솔랄 지음, 여인혜 옮김, 『마크 로스코』, 다빈치, 2015

34쪽(하) 아니 코엔 솔랄 지음, 여인혜 옮김, 『마크 로스코』, 다빈치, 2015

38쪽 『보그 코리아』 2006년 7월호에서 「로스코에 대한 경의」라는 제목으로 관련
 내용을 다뤘다.

아니쉬 카푸어 ┃ 내 안의 두려움이 나를 바라본다

46쪽 2012년 10월 25일부터 2013년 2월 8일까지 리움미술관에서 열린 전시
 《아니쉬 카푸어Anish Kapoor》를 위해 진행된 인터뷰에서 인용했다.

양혜규 ┃ 나의 취약함을 드러내는 용기

54쪽(상) 양혜규 외 지음, 『절대적인 것에 대한 열망이 생성하는 멜랑콜리』, 현실문화,
 2009

54쪽(하) 양혜규 외 지음, 『절대적인 것에 대한 열망이 생성하는 멜랑콜리』, 현실문화,
 2009

57쪽 양혜규 외 지음, 『절대적인 것에 대한 열망이 생성하는 멜랑콜리』, 현실문화, 2009

빌 비올라 | 슬픔을 경험하는 슬픔

69쪽 국제갤러리 기획, 『빌 비올라: 움직이는 감정들』, 국제갤러리, 2015. 2015년 3월 5일부터 5월 3일까지 국제갤러리에서 열린 전시 《빌 비올라 Bill Viola》 도록

72쪽 Bill Viola, ed. Robert Violette, *Reasons for Knocking at an Empty House. Writings 1973~1994*, MIT Press, 1995

알베르토 자코메티 | 세상의 모든 불완전한 것에 대하여

80쪽 장 주네 지음, 윤정임 옮김, 『자코메티의 아틀리에』, 열화당, 2007

81쪽 제임스 홀리스 지음, 김현철 옮김, 『내가 누군지도 모른 채 마흔이 되었다』, 더퀘스트, 2018

82쪽 Jean Clay, "Alberto Giacometti(1963)", *Visages de L'art Moderne*, Paris: Editions Rencontre, 1969. 2019년 10월 31일부터 2020년 1월 19일까지 에스파스 루이 비통 서울에서 열린 전시 《알베르토 자코메티 컬렉션 소장품 ALBERTO GIACOMETTI SELECTED WORKS FROM THE COLLECTION》의 소개글에서 재인용했다.

84쪽 한병철 지음, 이재영 옮김, 『아름다움의 구원』, 문학과지성사, 2016

85쪽 장 주네 지음, 윤정임 옮김, 『자코메티의 아틀리에』, 열화당, 2007

장-미셸 오토니엘 | 그래서 더없이 아름답다

90쪽 2022년 6월 16일부터 8월 7일까지 서울시립미술관에서 열린 전시 《장-미셸 오토니엘: 정원과 정원 Jean-Michel Othoniel: Treasure Gardens》의 소개 글에서 인용했다.

93쪽 Jean-Michel Othoniel, *Jean-Michel Othoniel: The Secret Language of Flowers: Notes onthe Hidden Meanings of the Louvre's Flowers*, Actes Sud, 2019

99쪽 퐁피두센터 · 플라토 기획, 『마이 웨이 *MY WAY*』, 삼성미술관 플라토, 2011. 2011년 9월 8일부터 11월 27일까지 삼성미술관 플라토에서 열린 전시 《마이 웨이 MY WAY》 도록

Ⅱ. 관계 Relation

올라퍼 엘리아슨 | 서로 존재함의 감각을 인정한다는 것

107쪽 윤혜정 지음, 『나의 사적인 예술가들』, 을유문화사, 2020

110쪽 서울시립 북서울미술관 기획, 『영국 테이트미술관 특별전』, 2022. 2021년 12월 21일부터 2022년 5월 8일까지 서울시립 북서울미술관에서 열린 전시 《빛: 영국 테이트미술관 특별전Light: Works from the Tate Collection》 도록

112쪽(상) "interview with artist olafur eliasson," *designboom*, February 16, 2015

112쪽(하) 2016년 9월 28일부터 2017년 2월 26일까지 리움미술관에서 열린 전시 《올라퍼 엘리아슨: 세상의 모든 가능성Olafur Eliasson: The Parliament of Possibilities》의 일환으로 진행된 '올라퍼 엘리아슨과 티모시 모튼의 대담' 중에서 인용했다.

로니 혼 | 나는 당신의 날씨입니다

115쪽 알랭 코르뱅 외 지음, 길혜연 옮김, 『날씨의 맛』, 책세상, 2016

117쪽 "The weather woman", *The Guardian*, March 14, 2009

122쪽 "Roni Horn", *Frieze*, Jun 6, 2007

우고 론디노네 | 이 계절, 이 하루, 이 시간, 이렇게 흐드러진 벚꽃 그리고 우리

142쪽 국제갤러리 기획, 『우고 론디노네: earthing』, 2020. 2019년 5월 16일부터 7월 14일까지 국제갤러리에서 열린 전시 《earthing 땅과 맞닿다 接地》 도록

143쪽 "UGO RONDINONE / nuns + monks", *XIBT Contemporary Art Magazine*, September 2020

144쪽 "Organic Accord: Ugo Rondinone", *Mousse Magazine*, November 2020

148쪽 2022년 4월 5일부터 5월 15일까지 국제갤러리에서 열린 전시 《넌스 앤드 몽크스 바이 더 씨nuns and monks by the sea》의 보도자료에서 인용했다.

홍승혜 | 예술보다 더 흥미로운 예술가의 해방일지

156쪽(상) 황인 외 지음, 「홍승혜의 공간 배양법」, 『복선伏線을 넘어서』, 2006. 2006년
2월 24일부터 3월 20일까지 신라갤러리에서 열린 전시《복선伏線을 넘어서》
도록

156쪽(하) 국립현대미술관, 〈MMCA 작가와의 대화〉. https://www.youtube.com/
watch?v=M SsXKy-TL04

158쪽 국립현대미술관, 〈MMCA 작가와의 대화〉. https://www.youtube.com/
watch?v=M SsXKy-TL04

160쪽 2021년 11월 19일부터 2022년 2월 6일까지 일민미술관에서 열린 전시
《IMA Picks 2021》의 연출가가 한 말이다.

161쪽 한국문화예술위원회 기획, 김영나 · 김영호 · 서성록 · 윤난지 · 전영백 엮음,
「홍승혜의 움직이는 그리드」, 『오늘의 미술가를 말하다 3』, 학고재, 2010

163쪽 "Art is what makes life more interesting than art."

안리 살라 | 우리가 기억을 나눠 갖는다면

170쪽(상) "Anri Sala, architecte du son et de l'image," *art press*, May 2012

170쪽(하) Anri Sala, *Anri Sala: As You Go*, Skira, 2020

171쪽 「에트랑제가 보는 세상」, 『월간미술』, 2016년 4월호

172쪽 2022년 4월 8일부터 8월 7일까지 국립현대미술관에서 열린 전시《나너의
기억My Your Memory》의 월텍스트에서 인용했다.

III. 일 Work

문성식 | 그리고 싶다, 살고 싶다

183쪽(상) 문성식 지음, 「과부의 집」, 『굴과 아이』, 스윙밴드, 2015
183쪽(하) 문성식 지음, 「하나의 어둠과 각자의 시간」, 『굴과 아이』, 스윙밴드, 2015

바이런 킴 | 아마추어의 마음으로

192쪽 2000년간 이어져 온 유대인의 성인식. 여자는 12세가 되면 바트 미츠바Bat
Mitzvah를, 남자는 13세가 되면 바르 미츠바Bar Mitzvah를 치른다.

195쪽 김승옥 지음, 『뜬 세상에 살기에』, 예담, 2017(초판본 1977)

함경아 | 삶의 변수를 끌어안는 법

206쪽 "An Artist Unites North and South Korea, Stitch by Stitch," *The New York Times*, July 26, 2018

유영국 | 끝까지 순수하게 성실하다는 것

217쪽 「개인적인 진술을 전시하다」, 『코리아 타임스』, 1968년 11월 21일자
219쪽(상) 『아뜰리에』 Vol. 36, 1995년 4월 25일
219쪽(하) 2022년 6월 9일부터 8월 21일까지 국제갤러리에서 열린 전시 《컬러스 오브 유영국Colors of Yoo Youngkuk》의 기자간담회 때 객원 큐레이터 이용우가 한 말이다.
220쪽 2022년 국제갤러리 전시 《컬러스 오브 유영국Colors of Yoo Youngkuk》의 보도자료에서 인용했다.
221쪽 Yoo Youngkuk Art Foundation, ed. Rosa Maria Falvo, *Yoo Youngkuk: Quintessence*, Rizzoli, 2020
222쪽 「개인적인 진술을 전시하다」, 『코리아 타임스』, 1968년 11월 21일자
223쪽 유영국미술문화재단 기획, 『유영국: Yoo Youngkuk 1916~2002』, 마로니에북스, 2012
224쪽 Yoo Youngkuk Art Foundation, ed. Rosa Maria Falvo, *Yoo Youngkuk: Quintessence*, Rizzoli, 2020

폴 매카시 | 생존하기와 존재하기

232쪽 로알드 달의 1964년 소설 『찰리와 초콜릿 공장』과 1972년 속편 『찰리와 거대한 유리 엘리베이터』에 등장하는 인물. 윙카Willy Wonka는 세계 최고의 초콜릿 공장을 운영하는 괴짜 공장장이다.
235쪽 2012년 4월 5일부터 5월 12일까지 국제갤러리에서 열린 전시 《폴 매카시: 나인 드와브스Paul McCarthy: nine dwarves》 도록에 있는 글이다.

권영우 | 고수의 가벼움

243쪽(상) 최광진 편, 『KWON YOUNG-WOO/ 권영우』, 쾌美知연구소, 2007
243쪽(하) "Les papiers repiuses de Kwon Young-Woo", *Le Figaro*, January 26,

1976: 최광진 편, 『KWON YOUNG-WOO/ 권영우』, 璧美知연구소, 2007

245쪽(상) 최광진 편, 『KWON YOUNG-WOO/ 권영우』, 璧美知연구소, 2007

245쪽(하) 유영국미술문화재단 기획, 권영우 구술, 박계리 채록, 한국문화예술위원회 예술자료원 · 유영국미술문화재단 편, 『2007년도 한국 근현대예술사 구술채록연구 시리즈. 101, 권영우』, 한국문화예술위원회, 2007

246쪽 유영국미술문화재단 기획, 권영우 구술, 박계리 채록, 한국문화예술위원회 예술자료원 · 유영국미술문화재단 편, 『2007년도 한국 근현대예술사 구술채록연구 시리즈. 101, 권영우』, 한국문화예술위원회, 2007

247쪽 최광진 편, 『KWON YOUNG-WOO/ 권영우』, 璧美知연구소, 2007

Ⅳ. 여성 Woman

가다 아메르 | 너는 네가 가진 전부다

256쪽 "Interview with Ghada Amer", *New Prairie Press*, Volume 26, 1999

258쪽 "Ghada Amer: Defusing the power of erotic images", *The New York Times*, March 12, 2007

261쪽(상) "Do not judge a woman on her knees, you never know how tall she is when she stands."

261쪽(중) 카르멘 G. 데 라 쿠에바 지음, 말로타 그림, 최이슬기 옮김, 『엄마, 나는 페미니스트가 되고 싶어』, 을유문화사, 2020

261쪽(하) "Do not compromise, you are all what you have."

루이즈 부르주아 | 인간을 품고 사는 인간들을 위해

265쪽(상) 다큐멘터리 〈파티셜 리콜Partial Recall〉(1983)에서 루이즈 부르주아가 한 말이다. Louise Bourgeois, ed. Marie-Laure Bernadac and Hans-Ulrich Obrist, *Destruction of the Father/Reconstruction of the Father: Writings and Interviews, 1923~1997*, MIT Press, 1998, p. 277에서 재인용되었다.

265쪽(하) J. Jonas Storsve and Marie-Laure Bernadac, *Louise Bourgeois*, Centre Pompidou, 2008. 2008년 프랑스 파리 퐁피두센터에서 열린 회고전 《루이즈 부르주아Louise Bourgeois》 도록

270쪽 Louise Bourgeois, 1996. Loose sheet of writing(LB-2175).

Courtesy the Louise Bourgeois Archive, © The Easton Foundation/
Licensed by VAGA at ARS, New York

274쪽(상) 2010년 2월 24일부터 3월 31일까지 국제갤러리에서 열린 전시 《꽃Les
Fleurs》의 전시 자료에서 인용했다.

274쪽(중) 「현대미술의 대표적 여류 거장 93세 美 루이스 부르주아」, 『동아일보』,
2005년 4월 11일자

274쪽(하) 「루이스 부르주아와의 인터뷰」, 『GQ 코리아』, 2007년 4월호

277쪽 "My art is a form of restoration", *The Guardian*, October 14, 2007

안나 마리아 마욜리노 | 오늘을 사는 윤혜정의 '삼대'

285쪽 「서양인 최초 티베트 비구니 텐진 빠모 스님」, 『동아일보』, 2013년 11월
25일자

최욱경 | 일어나라! 좀 더 너를 불태워라

293쪽 Christine Macel, ed. Karolina Ziębińska-Lewandowska, Anne
Monfort, *Women in Abstraction*, Thames & Hudson, 2021

294쪽 논문 "Why Have There Been No Great Women Artists?"는 국내
에도 50주년 기념 에디션으로 출간되었다. 린다 노클린 지음, 이주은 옮김,
『왜 위대한 여성 미술가는 없었는가?』, 아트북스, 2021

303쪽 2021년 10월 27일부터 2022년 3월 13일까지 국립현대미술관 과천관에
서 열린 전시 《최욱경, 엘리스의 고양이Woo-Kyung Choi, Alice's Cat》의 소
개글에서 인용했다.

V. 일상 Life

줄리언 오피 | 함께 걷고 싶다

315쪽 2017년 12월 21일부터 2018년 4월 15일까지 예술의전당 한가람디자인
미술관에서 열린 전시 《알베르토 자코메티 한국특별전》의 소개글에서
인용했다.

박진아 | 사이에 있는 시간들

323쪽 2021년 8월 6일부터 9월 12일까지 국제갤러리에서 열린 전시 《휴먼라이트 Human Lights》와 관련한 국제갤러리의 〈스튜디오 비짓Studio Visit〉 영상. https://www.kukjegallery.com/KJ_videos.php?cate=all

서도호 | 나의 헤테로토피아를 찾아서

332쪽 미셸 푸코 지음, 이상길 옮김, 『헤테로토피아』, 문학과지성사, 2014

340쪽 다큐멘터리 〈비트윈 호텔 마크 1Between Hotel Mark 1〉. https://www.youtube.com/watch?v=VA_mvjPUF7U

수퍼플렉스 | 어른답다, 어린이 같다

358쪽 유엔아동권리협약Convention on Rights of the Child 제31조, 모든 아동은 적절한 휴식과 여가 생활을 즐기며, 문화 예술 활동에 참여할 권리를 가진다.

크리스티앙 볼탕스키 | 죽음의 감수성

373쪽 Christian Boltanski, *Recherche et présentation de tout ce qui reste de mon enfance 1944~1950*, Galerie Claude Givaudan, 1969. 2021년 10월 15일부터 2022년 3월 27일까지 부산시립미술관에서 열린 전시 《크리스티앙 볼탕스키: 4.4 Christian Boltanski: 4.4》의 브로슈어에 재인용되었다.

* 예술가의 말 중에 저자가 인터뷰했거나 대화 현장에서 직접 들은 경우에는 출처를 별도로 표기하지 않았다.